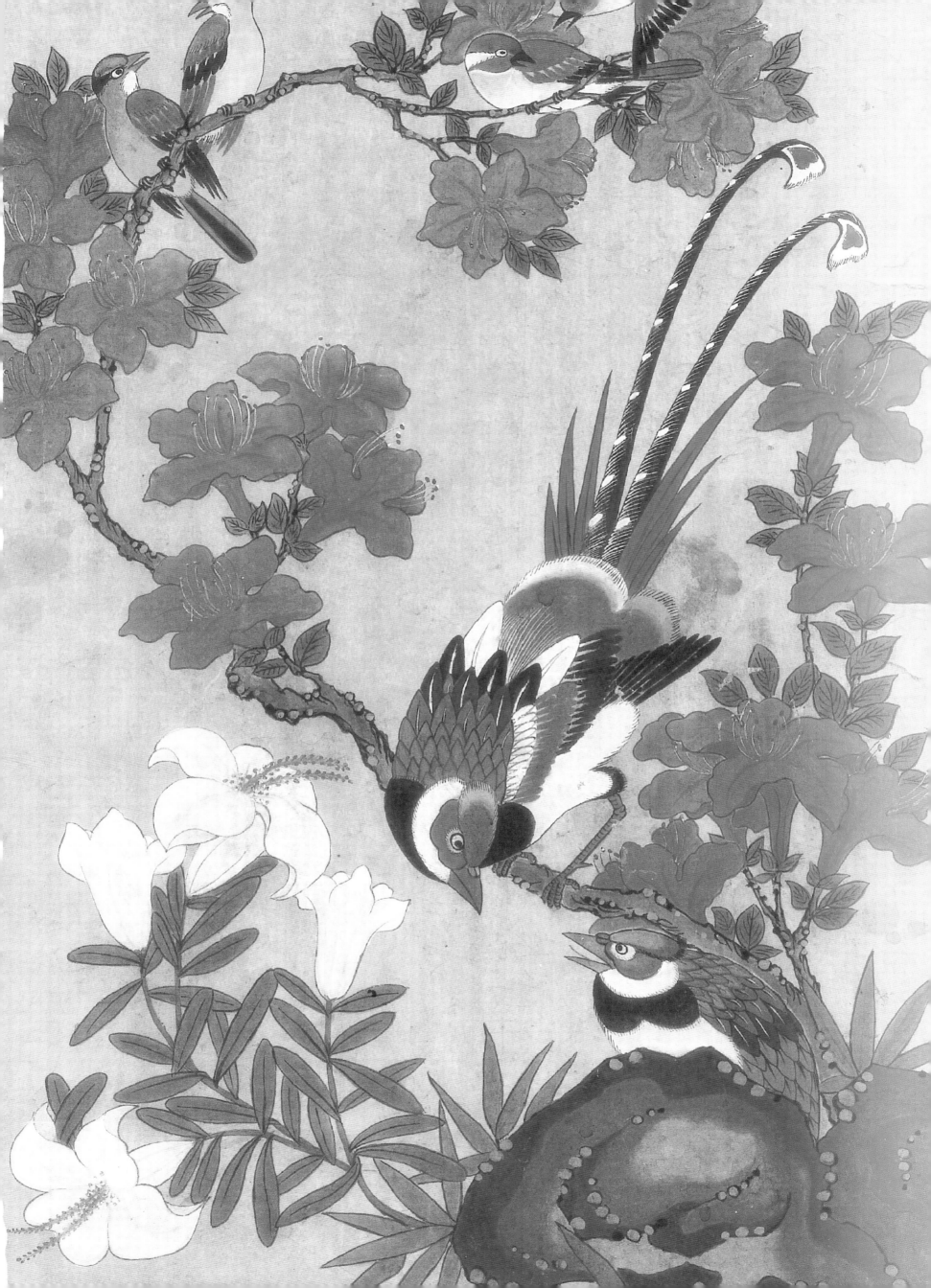

한국민화전집

韓國民畵全集

THE FOLK PAINTINGS OF KOREA

이영수 저 (李寧秀 著)

圖書出版 韓國學資料院

目次 CONTENTS (一卷)

서 문

한국 민화(民畵)가 우리의 관심을 끌기 시작하면서 연구되기 시작한 것은 1960년대 후반부터였다고 보여진다. 그 이전에는 우리의 전통회화사(正統繪畵史)에서 제외되어 연구의 대상조차 되지 못하여 어느집의 벽장 깊숙한 곳에서 잠자고 있었으며, 고물상 또는 골동품 가게의 구색을 맞추기 위한 존재로서 근근히 그 명맥을 유지해 오고 있었던 것이다.

이와같이 우리에게는 관심조차 끌지 못하던 민화였지만 1960년대 이전에도 일부 외국의 수집가 혹은 비평가들에 의해 연구되어 왔다. 그 대표적 인물로 일본의 야나기 무네요시라는 사람을 꼽을 수 있는데 그는 [불가사의한 조선의 민화]라는 글을 민예지(民藝紙)를 통해 발표해 민화라는 단어를 처음으로 사용하기 시작하였다.

이후 1960년대 후반부터 민화가 국내는 물론 외국에까지 관심의 대상이 되기 시작하면서 민화(民畵)·민속화(民俗畵)·민중화(民衆畵)·겨레그림으로 통칭하였으나 지금까지 일반적으로 불리워지고 있는 명칭은 민화이다. 이처럼 우리가 지금까지 사용해오고 있는 민화라는 말 자체가 아직까지 학문적으로 정착하지 못한 야생어인 것만 보더라도 우리의 민화에 대한 연구가 얼마나 부족하였는지를 단적으로 보여주는 일이라고 할 수 있다.

그러나 1970년대 초 조자용(趙子庸)·김호연(金鎬然) 등이 도록(圖錄)·단행본·신문·잡지 등 대중매체를 통해 소개하면서 민화에 대한 연구의 중요성이 부각되기 시작하였으며, 이전(以前)의 단편적인 작품해설 수준에서 벗어나 보다 폭 넓은 연구와 접근이 시도되었다. 따라서 주체적(主體的) 민화연구의 토양(土壤)이 이즈음에 다져지게 되었던 것이다. 1980년대에 들어서면서 민화는 그 예술적 가치의 중요성이 일반에게 알려지게 되었으며, 한국회화사(韓國繪畵史)의 한 영역을 차지하면서 본격적으로 연구되기 시작하였다. 이 무렵 대학과 연구기관에서는 도상학(圖像學)과 기법(技法)에 관한 연구, 문헌자료(文獻資料) 발간등이 계속 되었다. 이러한 전문적인 연구는 민화의 이해, 전승, 재창조, 현대화라는 측면에서 매우 긍정적인 효과를 보았다고 할 수 있다.

1990년대는 한국 민화 전반에 걸쳐 보다 체계적인 연구가 이루어지기 시작하여 많은 연구논문과 관련서적 등이 발표되어 오고 있다. 연구의 접근 방법 또한 세분화되어 민화의 화제별(畵題別) 분석, 그 속에 담겨진 정신의 해석, 상징적(象徵的) 의미의 연구 등 이론적 측면에서 다양해지고 있다. 이러한 우리의 자구적(自救的) 노력으로 민화는 마침내 그 위상(位相)이 정립되었으며 소중한 문화유산으로 자리를 지키게 되었다. 그러나 지금까지 발표되고 있는 민화의 도판(圖版)이 여러 책자에서 중복되어 소개되고 있는 것을 느낄 수 있었다. 따라서 이 책에 소개되고 있는 그림은 그 동안 공개되지 않은 작품을 위주로 수록함으로써 민화 연구에 미력하나마 도움이 되는 자료가 되었으면 한다.

지금 우리는 세계적인 개방화 물결속에서 정치·경제·사회·문화 등 모든 분야에서 무한경쟁의 시대에 살고 있다. 특히, 각 나라마다 문화의 중요성이 어느 때보다도 강조되고 있는 시점에서 한국민화의 예술성을 외국에 적극적으로 홍보하고 부단한 연구를 통해 계승, 발전시켜 나아가야 할 것이다.

이 영 수 (단국대학교 명예교수)

李 寧 秀 (檀國大學校 名譽敎授)

민화의 전개

민화의 세계는 오랜 세월을 통해 우리 조상들이 체험한 삶과 죽음, 사랑과 미움, 기쁨과 슬픔을 노래한 민요, 야담, 시조처럼 대중문화의 전통에 뿌리를 내렸다. 그 표현은 즉시적(卽時的) 인식을 줄 수 있는 것이었고 왕(王)에서 평민(平民)에 이르기까지 한국인이 공통적으로 지닌 이상 세계의 표현이었기에 동일한 감정의 전달수단이 되었다. 그것은 현세복락(現世福樂)적인 그림으로, 민화속에는 지옥으로 떨어지는 것을 막을 수 있는 우상(偶像)과 천당으로 안내하는 우상도 있다. 사회적 환경에서 비롯된 인습(因習)때문에 이루어지지 않았던 절실한 소망은 형태와 구도의 자연주의적 경향으로 상징화되었던 것이다.

기술자로서의 화가는 천대받았고, 학식이 없었기에 고차원적인 지적능력(知的能力)을 갖지 못했으므로 인습적(因習的)인 주제에 만족했다. 그들의 그림은 관념적인 기하학적 양식과 단순화된 추상적 표현을 낳았고 치기(稚氣)어린 자연스러움과 휴머니티 그리고 밝고, 건강하고, 솔직함을 보여준다. 억압된 사회적 배경을 풍자와 유머로 승화시킨 채, 스스로를 어떤 것이라도 수용하려는 무색(無色)의 매체로 변하게 하여 저항을 줄이고 투명하게 살고자 하는 달관된 인생관을 갖게 되었다.

이는 존재나 대의명분(大義名分)에 구애받지 않고 자연의 순리대로 오늘을 즐겁게 살아간다는 주의이다. 불로장생(不老長生), 수복강녕(壽福康寧) 등의 문자나 도형이 도처에서 눈에 띄듯이 출세하여 제도에 얽메인 채 이념적으로 살아가는 것보다 몸을 소중히 여기며 장수(長壽)하는 것이 지복(至福)이라는 사상의 반영이다. 그렇기 때문에 정신적인 안정감과 신체적 일신(一身)의 평안함을 위한 방(房)이라는 공간의 애착은 다른 민족에게서는 보기드물 정도로 독특하다.

즉 그들은 방(房)을 소우주(小宇宙)로 보았으며 그 방의 주인은 소우주의 통치자로서 실제적인 역할을 맡는다. 외적(外的)인 불합리성(不合理性)을 내적(內的)으로 합리화시키고 일관성을 창출하는 소우주로서 신성 불가침한 구조적 역할을 한다. 따라서 그림은 주거공간 주변의 외부자연과 또 그렇게 있기를 바라는 우주의 갖가

지 도상(圖像)으로서 하나의 닫혀진 세계로 풀어 헤쳐주는 매체로써 도입된 것이다.

민화로 불리는 많은 그림에 공통되게 나타나는 특징 중의 하나는 그것이 실내장식용과 종교적인 내용을 담은 그림으로 나눌 수 있다. 실내장식용 그림은 궁궐, 사찰, 관아, 민가의 실내를 장식하기 위해 병풍으로 또는 단 폭으로 만들어진 산수(山水), 화조(花鳥)등 외에도 여러가지 정물을 그린것이 많다. 종교적인 그림은 민간의 신앙과 그 대상을 그린 것 불교(佛敎), 도교(道敎), 유교사상(儒敎思想)에서 유래한 십장생도(十長生圖), 유교적인 효제도(孝悌圖), 그리고 무속적(巫俗的)인 각종 신상(神像)들은 사회적인 요구에 따라 민화 제작자들에 의해 작품으로 발전 되었고, 이러한 작품들이 그들 민중의 믿음을 방향 잡아주는 상관관계를 맺고 있었다. 즉, 믿음이 그림속에, 그림이 믿음으로 발전하고 작용한 것이다.

지금까지 말한 바와 같이 민화에는 우리 조상들의 정감(情感)과 희노애락(喜怒哀樂)이 담겨져있는 우리고유의 전통회화인 것이다. 즉, 생활화(生活化)로서의 성격을 가지고 있다고 할 수 있다. 그런 까닭에 그 속에는 정통화(正統畵)에서 요구되는 개인적 기량에 의한 화의(畵意)의 표출이나 혹은 상대적으로 논리화된 지배적 이념의 표상(表象)으로서의 회화방식이 아니고, 고대로부터 내려오면서 형성된 민속적 관행과 무의식적 집단성이 강조되고 있는 것이다. 따라서 민화에는 어떤 시간이나 장소에 따른 작가적(作家的) 시각이 중시되는 것이 아니라 그 대상이 갖는 개념의 일반성 때문에 작가의 개인성이 무시되고 있는 것이다. 그 대신 대상을 바라보는 집단적 시각이 관여되는 것이며, 이 관계가 개념적(槪念的)표현으로 압축되는 것이다.

그렇다면 대상 소재의 개념화는 무엇 때문인가? 그것은 대상의 개념화를 통한 상징적(象徵的) 의미부여인 것이다. 민화 소재(素材)의 개념화 과정은 곧바로 상징작용으로서 가치를 부여하기 위하여 있는 것이며, 그것의 상징성은 집단적인 생활 감정, 가치 감정의 욕구를 표현하고 있는 것이다. 이러한 감정은 우리의 전통사회에서 흔히 불려지고 있는 부귀(富貴)·수복(壽福)·다남(多男)등 농

업사회 특유의 통속적, 하지만 당시에는 매우 인간적인 가치들이다. 또한 풍요(豊饒)와 무병(無病)·가정화목(家庭和睦)·삼강오륜(三綱五倫)·성애(性愛) 등 극히 일상적이고 현세적(現世的)인 요구이면서도 때로는 유(儒)·불교적(佛敎的) 이상향(理想鄕)이나 윤리덕목(倫理德目)을 지향한다. 작가가 공급자라는 입장에서 자신의 작품가치를 수용자의 심미(審美) 기준에서 선택하도록 제시하는 것이 정통화의 방식이라면, 민화의 작가는 누가 되든지 수용자의 일반적 욕구의 맞추어서 수용층의 생활기능이 되도록 작품의 익명성(匿名性), 집단성에 귀착함을 특징으로 한다.

민화의 제작의도는 무의식적으로 형성된 집단의 통속가치(通俗價値)·장식가치(裝飾價値)·주술가치(呪術價値)가 민화의 소유자에게 돌아가도록 하는 것인데, 그것을 소유함으로서 수용자에게 어떤 효용가치(效用價値)가 발생할 수 있도록 믿음을 주려는 데 있다고 볼 수 있다.

따라서 민화는 원초적으로 부적(符籍)과 같은 기능을 한다고 볼 수 있다. 요약한다면 민화는 정통사상에 의한 합자연적 존재(合自然的 存在)·관계내적 존재(關係內的 存在)로서 인간의 현실적 욕구들을 민화라는 매체(媒體)를 통하여 접신(接神)하고, 또 제어(制御) 방식이라고 할 수 있는 것이다. 즉 현세의 행복과 장수의 기원, 그리고 무당, 부적, 십장생, 불교가 무속화된 그림, 민간신앙, 우화와 신화, 유·불·도(儒·佛·道)의 간접적인 표현에 이르기까지 민중의 생활과 밀접하게 관련되어져 나타난다.

민화에 내제된 정신의 바탕은 민중의 생활과 시대적 상황에 의해 변화하면서 적용된 무속신앙(巫俗信仰)과 유·불·도(儒·佛·道) 즉 삼교사상(三敎思想)이었다. 한국 사상의 바탕에는 예로부터 내려오는 토속신앙(土俗信仰) 곧, 무속신앙이 있다고 볼 수 있는데, 민속예술에서 묘사되는 심상(心象) 그 민속 신앙인 무속의 세계관과 뿌리를 같이 하고 있는 것이다. 즉 민속미술로 여겨지는 민화에는 무속의 세계관이 존재한다는 의미이다. 한국민화의 경우 그 주체가 민중이었다는 사실을 보더라도 한국의 고유신앙은 무속의 성격이 잘 나타나 있다고 볼 수 있다. 그러므로 무속은 그림을

통하여 상징화되었으며, 민화의 발생을 가져왔다고 볼 수 있다. 우리가 주술적(呪術的) 의미를 지닌 벽사기능(僻邪幾能)의 민화를 많이 볼 수 있는 것은 민화에 일관되게 나타나는 사상이 바로 무속이기 때문이다.

민화의 정신적 근간(根幹)으로서 토속신앙과 음양오행(陰陽五行)·유·불교 등이 주류를 이루고 있음을 볼 수 있는데 그 가운데 가장 기본을 이루고 있는 것이 무속이다. 중국에서 유입된 음양오행·유·불교 등의 외래신앙이 우리민족의 생활에서 지배층의 신앙으로 자리잡음과 동시에 그들의 이념과 이상을 형성케 하였으며 이러한 외래신앙은 이상을 지향하므로 현실을 지향하려는 민중들의 욕구에 부합될 수 없었던 것이다. 상류층은 외래 종교를 지식과 결부시켜 융성시켰고, 무속은 저변화되었기 때문에 자연히 지식수준이 낮은 민간층에 머물러 차원이 낮은 것으로 인식되었다. 한편으로는 불교와 결탁되어 미신화(迷信化)된 형태적 변화도 생기게 되었다.

한국 민화는 대중에게 아름다움을 통한 기쁨과 무교(巫敎)가 찾아낸 인간본위(人間本位), 인간중심(人間中心)의 우주, 인생관, 그리고 정치·사회를 지탱하는 윤리 의식의 고조와 예문에 대한 민중의 애경(愛敬)을 심어주고, 북돋아 주는 원동력이기도 했다. 민간층의 신앙적 바탕이 되어온 부속은 원본사고(原本思考)를 바탕으로 하고 있다.

무속의 세계는 민화가 추구하는 세계이므로 그 사상 또한 동일하다고 볼 수 있는데, 민화의 세계를 살펴보면 현실을 지향하며 인간의 존엄성과 평등사상을 근본으로 하기 때문에 내세(來世) 보다는 현세(現世)를 행복하게 영위하고자 하는 염원에서 비롯된 무병장수(無病長壽), 부귀영화(富貴榮華), 자손번성(子孫繁盛), 복록(福祿), 벽사사상(僻邪思想) 등 세속적 욕구를 내용으로 하고 있음을 알 수 있다. 이러한 인간의 공감대가 표출된 것이 민화였으므로 모든 사람이 필요로 한 회화였음을 짐작할 수 있다. 그런 까닭에 민화는 민족종교인 즉 무교(巫敎)의 산물이었으나 인습의 현실속에 생활 그 자체로서 존재하는 그림이 될 수 있었다.

유교(儒敎)는 국가의 통치이념과 사회윤리 범절의 종교로 자리잡으므로서 사회를 정화하고 교육적 감계(鑑戒)를 위한 효제도(孝悌圖)와 문자도(文字圖)의 형태로 민화가 등장하게 되었다. 민화에 나타난 유교적 윤리의 바탕은 삼강오륜(三綱五倫)의 정신인데, 궁극적인 목표는 바른 행동과 언어, 잡다한 생각과 감정으로부터 초탈한 이른바 정심(正心)에서 달성된 인(仁)이 경지인 것이다. 감정의 표출이 억제되는 유교의 윤리관에서는 자연히 미술에 있어서도 정감(情感)의 표출이 소홀이 되는 양상을 띄게 되었다. 유교의 경우 일반 민중의 내면적 신앙과 결부되었다고 볼 수는 없고, 불교와 도교가 민중의 신앙생활에 깊숙히 침투하여 내면화하였다고 볼 수 있다.

유교가 배척되고 불교가 융성하는 사회 분위기에서 불교의 경우 점차 무속(巫俗)과 결부되어 기본적인 종교로 민중의 심층을 지배하였으며, 대중의 결핍된 현실들이 민화를 통하여 민중의 기본적·원천적인 요구들이 반영되어졌던 것이다. 불교가 비록 유교에 의해 주류의 자리를 물려준 상황으로 전락했으나 조선시대에 전시기를 통하여 볼 때, 불화(佛畵)의 명맥이 단절되지 않았다는 점은 특이 할 만하다고 볼 수 있다.

이러한 점은 전통적 사고와 의식의 단절이란 어렵다고 하는 보편적인 성격을 언급하지 않더라도 민족의 정감과 의식의 실체적 표현인 조선조(朝鮮朝) 민화의 세계에 불교적인 성격이 발견됨을 통해 알 수 있다. 금강산도(金剛山圖), 세속화(世俗化)된 불화(佛畵), 고승도사상(高僧道士像), 절의 벽에 걸려지는 신상도(神像圖)가 불교의 토착화에 있어 한 형식으로 평가되는 점, 무화(巫畵)에서의 불교적 성격, 십장생(十長生)의 영혼불멸(靈魂不滅)로 이어진 신(神)의 세계, 산수(山水)의 신앙(信仰)이 불교적 인간사상을 바탕으로 하고 있는 것을 볼 때 민화에 있어서 불교적 사상의 중요성을 발견 할 수 있는 것이다.

민화의 한 유형인 불화는 박력과 힘, 웅장한 구도, 색의 반복, 그리고 대비, 조화, 통일이 주는 색채의 체계, 생동하는 선(線)과 형(形), 부드러움, 인간의 정(情)도 초월하고 생명도 내용을 지니고 있는 것이다.

도교사상(道敎思想)의 전래 시기는 유교의 전래와 때를 같이 하는 것으로 보여진다. 도교는 재산과 지위, 자손의 번창과 개인의 행복, 불로장생(不老長生)을 추구하려 했던 종교로서 중국에서는 근대에 이르기까지 민간신앙(民間信仰)을 형성해온 것으로 무위자연(無爲自然)의 사상에다 기성 종교의 요소와 음양오행설(陰陽五行說), 신선사상(神仙思想)을 융합한 다신적(多神的) 종교이다. 이러한 도교적인 사상은 유교의 폐쇄적이고 인간의 창조적인 예술성을 억압했던 것과는 달리 조선조 예술의 부흥과 예술정신의 고양(高揚)이라는 측면에서는 많은 공헌을 했다고 볼 수 있다. 민화에 있어서 도교적인 영향은 십장생(十長生), 청룡현무(靑龍玄武), 사신수(四神獸), 신선(神仙) 등의 그림에 상징적으로 나타나고 있다.

민화를 일상생활 속에서 가장 필요로 했던 시기는 조선시대 중기부터라고 할 수 있는데, 이 시기에서 실학(實學)이라는 학문이 본격적으로 대두되어 문화 전반에 영향을 끼치기 시작했다. 따라서 실학사상은 회화관(繪畵觀)에도 작용하여 민족 주체적이고 자의식적(自意識的)인 화풍을 이루게 되었으며 이러한 경향은 풍속화(風俗畵), 진경산수화(眞景山水畵)를 형성하게 되고 나아가서 민화의 형성에도 영향을 미치게 된다. 이러한 실학적인 사고의 영향이 민화에 끼친 대표적인 것이 바로 민화의 실용성(實用性)인 것이다. 즉 실용주의를 바탕으로한 정신이 표출되었다고 할 수 있다.

민화는 역사적으로 고찰해 볼 때 지속적으로 형성된 민중의 생활 철학과 감정, 전통적인 미의식 등 기존의 지배계급인 사대부(士大夫) 계층에 의해 표출되지 못하고 있다가 임진왜란과 병자호란이라는 양대전란(兩大戰亂)을 통한 양반 계급사회의 붕괴, 현실적인 실학사상의 융성, 경제의 발전을 통한 그림에 대한 수요의 증대, 현실 위주의 의식전환 등 시대적 사회적 배경에 의해 잠재되어 있던 전통적인 미의식의 표출을 통해 회화로 표현되어진 것이다.

또한 사상적인 측면에서 볼 때 현세의 행복과 장수의 소원 그리고 불교의 무속화된 그림, 삼교사상의 간접적 표현에 이르기까지 다

양한 형태로 민중의 생활과 밀접하게 관계되어 나타난다고 볼 수 있다.

이에 따라 무속종교 즉, 현세복락주의(現世福樂主義)의 바탕에서 불교·유교·도교가 자연스럽게 융화되어 민화라는 매체를 통하여 그 당시 서민들의 정신을 형성하고 있음을 알 수 있다. 그러므로 민화의 내재된 정신은 민족 고유의 신앙인 무속 신앙과 결합된 불교·도교 그리고 주로 교화(敎化)를 목적으로 하는 유교에서 찾아 볼 수 있는 것이다. 따라서 민화는 이러한 요소를 바탕으로 하여 표현된 당시의 미의식과 정감이 깊이 내포되어 표현된 회화라고 할 수 있다.

회화사적 측면에서 볼 때, 회화사 서술은 시대나 유파, 혹은 당대 회화의 경영과 그 변화를 확인 할 수 있는 화가의 창의성이 반영되어있고, 작가나 제작년대가 어느 정도 확실한 작품을 기본 대상으로 하는 즉, 주로 선비화가나 화원화(畵阮畵)간의 작품들이 주된 서술의 대상이 되어 왔다고 볼 수 있다. 그런 까닭에 그린 사람이 분명하지도 않고 화격(畵格)으로 보아도 정통회화와 비교가 안될 정도로 낮은 소위, 민화가 한국회화사 서술에서 제외된 것은 어쩌면 당연한 것인지도 모른다. 그렇다고 하더라도 민화는 조선시대를 통하여 평민들에 의해 끊임없이 그려지고 향유(享有)되었으며, 그것은 어느덧 한국 회화의 한 영역을 차지했다는 역사적 사실에 주목할 필요가 있는 것이다.

요약해 볼 때 정통회화(正統繪畵)가 개인의 사상과 인생관을 창조적 기법으로 표현한 개인의 예술이라고 한다면 민화는 한 시대를 살아가는 일반대중의 집단사고가 몇몇 기본적인 행과 색의 짜임새로 표현된 민예적(民藝的)회화라고 할 수 있다.

The Development of Folk Paintings

The world of folk painting took root in the tradition of popular culture, as folk song, historical romance, Korean verse which sang the life and death, love and hate, pleasure and sadness that was experienced by our ancestor through the long period. The expression of that folk paintings gave immediate recognition, and that was a means of communication of the same emotion. For it was the expression of ideal world which the Korean from the king to the common people commonly had.

Korean folk paintings is for the sake of "this world for happiness"(現世福樂), for example in folk paintings there are idols which can prevent fall into hell and guide to heaven.

Because of convention that was originated from social condition, the earnest hopes was symbolized as the trend of naturalistic form and composition. Artists as a technician were treated contemptuously, and they didn't have any intellectual power. So they were satisfied with conventional themes. Their paintings gave rise to the geometrical styles, and that show childish natural quality, humanity, brightness health and honesty.

They sublimated the social condition which was suppressed to satyr and humor, and they changed themselves to the media of colorless. So they have possessed a far-sighted view for to diminish resistance and to live clearness.

This is a idea which live joyfully today not by the reason of being or the true relations of sovereign and subject but by naturalistic reasonableness. The letters or icons like as "eternal youth"(不老長生), "long life, happiness and peace"(壽福康寧) reflect of the idea which true happiness is to take care of the body and long life rather than to live ideologically being restricted by institution for great success.

Consequently, attachment to the space of "room" for the mental rest and physical peace is more unique than any other countries in the world. They thought that "room" as a small universe, so the owner of that "room" play a role as the ruler of that universe. For that small universe rationalize the external irrationality internally and make consistency, It plays a role of sacred and inviolable territory. So painting is introduced as a media of the closed world which is the various icons of external nature around the house and desirable universe.

One of the common characteristics of many paintings which is called Korean folk paintings is the fact that They are divided only into two sorts as interior decoration and religious content. Paintings for interior decoration art mainly picture of mountains and water, flowers and birds, various still lifes which made by a folding screen or single screen for ornament of the interior of the royal palace, temple, government office, private houses. Religious paintings are mainly related to the folk faiths, and many of them are the direct or indirect expression of the Buddhism, Taoism and Confucianism.

The painting of ten symbols(十長生圖) which are originated from the thought of Sin Sun(神仙), confucianistic "Hyojedo"(孝悌圖) and various sorts of shamanist image of gods are developed to artworks by Korean folk painters according to social demand. And that artworks are interrelated with the faith of common people. That is to say, the paintings developed the faith of common people.

As mentioned above, in Korean folk paintings there are emotion and "joy and anger together with sorrow and pleasure"(喜怒哀樂) of our ancestor. So It might be said that the Korean folk painting is our unique traditional painting. For they have the character of painting of the real common life. Such being the case, there are not the expression of meaning of painting by the personal talent or a symbol of ruling ideology which are relatively logicalization, but the emphasis of the folk convention and unconscious collectiveness from the ancient period.

Accordingly, in folk paintings the vision of maker which is made by a time and space is not important thing. So to speak, the individuality of maker is neglected because of the generality of that idea which the objects have. So, There are related collective perspective which see that objects, and that relation is reduced conceptual expression.

Then, what is the reason why the subject matter of objects are conceptualized? The reason is that it is possible of the giving of symbolic meaning through the conceptualization of objects. The conceptualizing process of the subject matter of folk painting is to be for giving of the value of symbolization. And its symbolism express the collective emotion of the everyday living and desire.

That emotion is the feeling of wealthy, long life, many children etc., which is very ordinary and humanistic value proper to the agricultural society in that time. And folk paintings are pointed to richness, good health, the harmony of family, "the three bonds and the five moral rules in human relations"(三綱五倫) and sexual love which are extremely ordinary and secularistic desire, and occasionally point to confucian and buddhist utopia and ethical values.

In the orthodox paintings, Maker as a supplier presented his artwork for select by recipient and its value wad determined by maker himself. But the most of maker of folk paintings presented his artwork for fit to the general desire of recipients and for to function everyday living, so they have characters of anonymity and collectiveness. The purpose of the making of folk paintings is reduce conventional value, ornamental value and ritual value which was formed collectively and unconsciously, to the owner of folk painting. That is to say, the owner of that painting seem to have the faith of any utility. Therefore, at that time it seem the folk paintings primitively have the function of a charm(符籍).

To sum up, Korean folk paintings is the style of painting that symbolize extremely naive hope and realistic desires.

That is to say, folk paintings is related closely with the everyday living of common people from a prayer of realistic happiness and long-life, a shaman, a charm, ten symbols of long lifes, shamanism, a fable, a myth, buddhist paintings which became showmanism to the indirect expression of the Confucianism. Buddhism. Taoism.

The mental foundation of Korean folk paintings was composed by three components. To begin with, everyday living of common people, the second is shamanism which have fitted to the need of the time through the change, and the last is the thought of three religions (Confucianism. Buddhism. Taoism).

In the bottom of Korean thought, There is a shamanism which came down from ancestors. And that has the same roots with the image of national art. That is to say, it means that Korean folk paintings which regards as national art have the view of shamanism. This point is showed well that the subject of Korean folk painting was the common people. Therefore, Shamanism was symbolized by the folk paintings and at the same time generated folk paintings themselves.

There are many folk paintings which have the function of exorcism. The reason of that fact is that the coherent thought of folk paintings is shamanism. The mental foundation of folk paintings is composed by "the cosmic dual forces and the five elements"(陰陽五行), Confucianism. Buddhism, and shamanism. Then, The most foundational element of them is the last one. The foreign faith like as "The cosmic dual forces and the five elements" and Confucianism. Buddhism which came from China have occupied the position of the ruling-class faith and at the same time formed their ideology and the ideal. So this foreign faith could not satisfy the common peple which pointed to this world.

The upper class connected the foreign faith with knowledge, and that way developed the former. But shamanism was possessed by the common people which

have only poor knowledge, then shamanism was recognized as low-dimension faith. And the other hand, shamanism was changed to the superstition. The reason of that change is partly of the connection with Buddhism.

The Korean folk paintings have become a motive power for the common people to take pleasure in beauty, to have a view of humanism which was found by shamanism, to heighten of the consciousness of ethics which sustained that society and to have the love and esteem of the liberal arts. The background of shamanism which have become the foundation of the common people class was the thought of the original(原本思考).

So the world of shamanism is the same as the world which the folk paintings have pursued. And for the folk paintings pointed to this world and was founded by the dignity and equality of human, their contents was composed of the secular desires like as healthy and long life(無病長壽), wealth and prosperity(富貴榮華), many posterity(子孫繁盛), fortune and fief(福綠), the thought of exorcism(僻邪思想). So we guess that folk paintings was indispensible to the common people at that time. For the folk paintings was the expression of common thinking at that time. Therefore, folk painting was resulted by national religion, that is to say shamanism originally, but it became a painting which existed in the real life in itself.

Confucianism have become as a ruling ideology of nation and a religion of social ethics. So It originated one sort of folk paintings which purposed for the purification of the society and educational admonition like as the form of "Hyojedo" and "Munjedo"(文字圖). The foundation of Confucian ethics which was showed in folk paintings was "the three bonds and the five moral rules in human relations". The final purpose of that doctrine is the right behavior and speaking, that is to say so called the state of "In"(仁) that is attained by "JungSim"(正心), which rise above the miscellaneous thinking and feeling.

In Confucian ethics the expression of feeling was restrained, so naturally art also neglected the expression of emotion. But Confucianism was not connected with the inside faith of the common people closely, rather Buddhism and Taoism was closely connected with the inside faith of the common people. In the social situation which Confucianism was ostracized and Buddhism was prosperous, the latter gradually connected with shamanism, and became the fundamental religion.

So it dominated over the deep mind of the common people, and then folk paintings would reflect the fundamental and basic desires which the common people was wanted to. Though Buddhism was replaced by Confucianism as the main thought, but it is unusual fact that the stream of Buddhist paintings(佛畵) was not broken in the whole period of Chosun dynasty. That point is showed in that we can find the Buddhist character in the Chosun folk paintings which was substantial expression of the national emotion and consciousness, as well as the general fact that the break of traditional thought and consciousness is very difficult.

For example, painting of Mt, Kumkang(金剛山圖), secularized Buddhist paintings, image of a high priest(高僧道士像), painting of the God's image(神像圖) are evaluated a form of settling of Buddhism, Buddhist character in the shamanisitic paintings, the God's world is continued by the immortality of the soul(靈魂不滅) of ten symbols(十長生), the faith of mountain and water was grounded by Buddhist humanism, etc., through the all of them we can know that Buddhist thought was very important in the folk paintings. Buddhist paintings which is a sort of folk paintings have a power, grand plot, repetition of color, contrast, harmony, the system of color by the unity, dynamic line and shape, mildness.

It seems that the time of transmission of Taoism is the same as the time of Buddhism. Taoism as a religion have pursuited wealth and status, the prosperity of a posterity, the happiness of an individual and "eternal youth(不孝長生). And it was originated from China, and

in that country it formed the faith of the common people until the modern period.

Taoism was a sort of polytheism, so it was composed many elements, that is to say sheer naturalism(無爲自然), "the cosmic dual forces and the five elements"(陰陽五行), the thought of SinSun(神仙思想). Confucianism had closing character and restrained the creative art of human. But Taoism have contributed to the heighten of art of Chosun and the raise of the spirit of art. Taoist influence on the folk paintings was showed symbolically in the pictures, like as ten symbols(十長生), a Blue-Dragon and a turtle(靑龍玄武), four divine animals(四神獸), SinSun(神仙).

The most requested time in the every living was the middle period of Chosun dynasty. And then, at that time the SilHak(實學) had appeared strongly and began to influenced over the general culture of that time. So the thought of SilHak had influenced over the view of painting, and then at that time national, subjective and self-conscious style of painting had established.

In the result, that style had created the paintings of folk custom(風俗畫), Actual landscape painting(眞景山水畫), and had influenced the formation of the Korean folk paintings. The most influence thing of the thought of Sil Hak was the pragmatism of the folk paintings. That is to say, we can find the mentality of the pragmatism in the folk paintings.

In the historical point of view, folk paintings which had formed the philosophy of everyday living and emotion of the common people and traditional consciousness of beauty, could not manifested. For until that time the Chosun dynasty had ruled by the existing the nobility class(士大夫). But after two great wars (Japanese Invasion of Korea in 1592 and Chinese Invasion of Korea in 1637), due to the collapse of the nobility class, the prosperity of pragmatic SilHak, the increase of demand of the paintings thank to economic development and the realistic change of the consciousness, that is to say due to the change of the social condition, folk paintings

could express the traditional consciousness of beauty which was latent.

And in the respect of the thought, desire for the happiness and the long life in this world, shamanist painting of Buddhism and the indirect expression of the thoughts of three religions (Confucianism, Buddhism, Taoism) are closely connected with the everyday living of the common peopel. So shamanism, that is to say secularism have integrated Buddhism, Confucianism and Taoism, and That was expressed in the folk paintings.

Therefore, the internal spirit of the folk paintings was found in the Buddhism and Taoism which connected with traditional shamanism and in the Confucianism which mainly purposed for indoctrination. So Korean folk paintings is the painting which was expressed deeply contemporary consciousness of beauty and emotion which grounded on the upper elements. But in the respect of the history of painting, the description of the history of painting had been made by the caes which the time, school, artist or the year of making could identified. That is to say, that was described mainly for the paintings of scholar and the bureau of painting.

Consequently, it is natural that folk paintings which maker is not clear and the level of painting is very low were excluded in the history of Korean paintings. But then folk paintings were painted and appreciated continually by the common people through the whole Chosun dynasty. So folk paintings occupy an important place in the history of Korean Paintings.

To sum up, the orthodox painting is the painting of the individual which expressed the thought and one's view of life of the individual in the creative skill, Korean folk paintings is the common people's painting which was expressed.

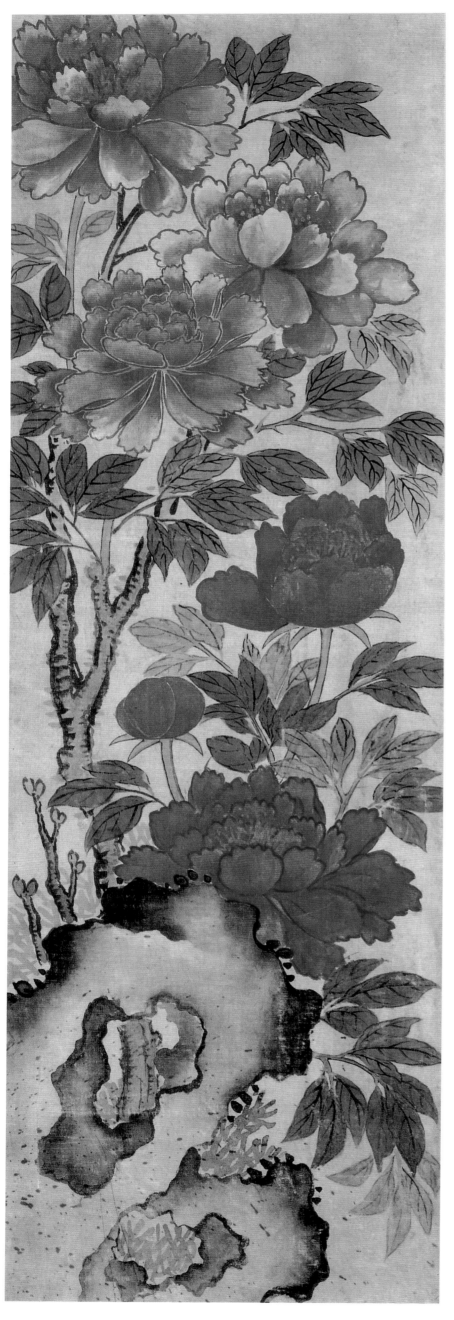

圖 1

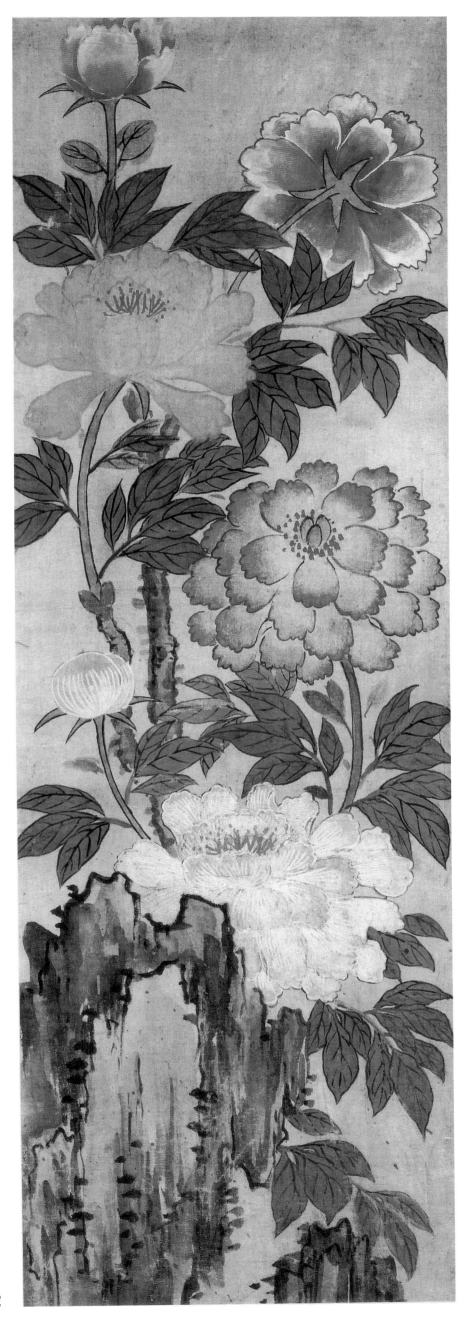

圖 2

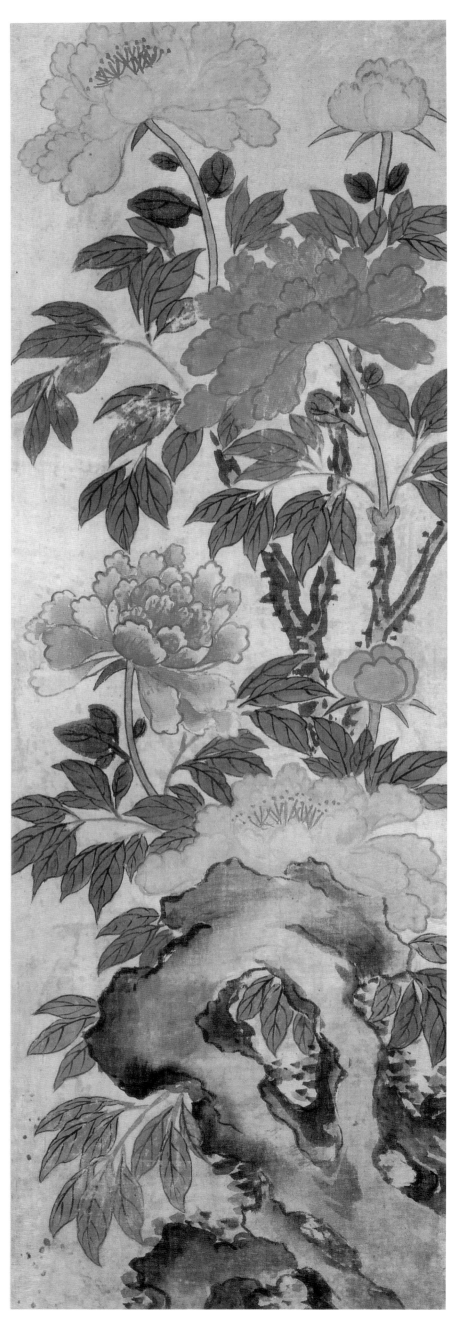

圖 3

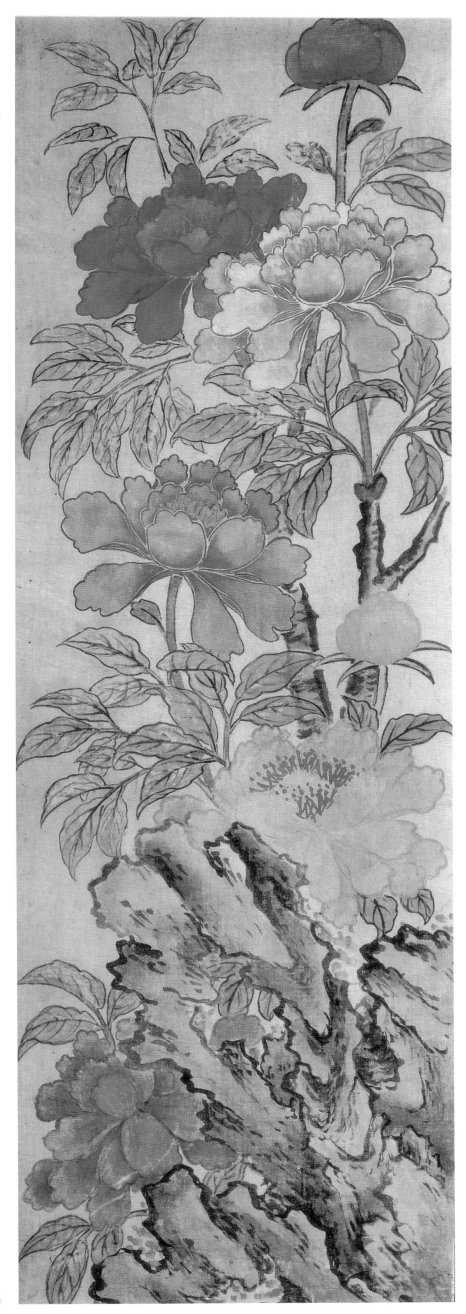

圖 4

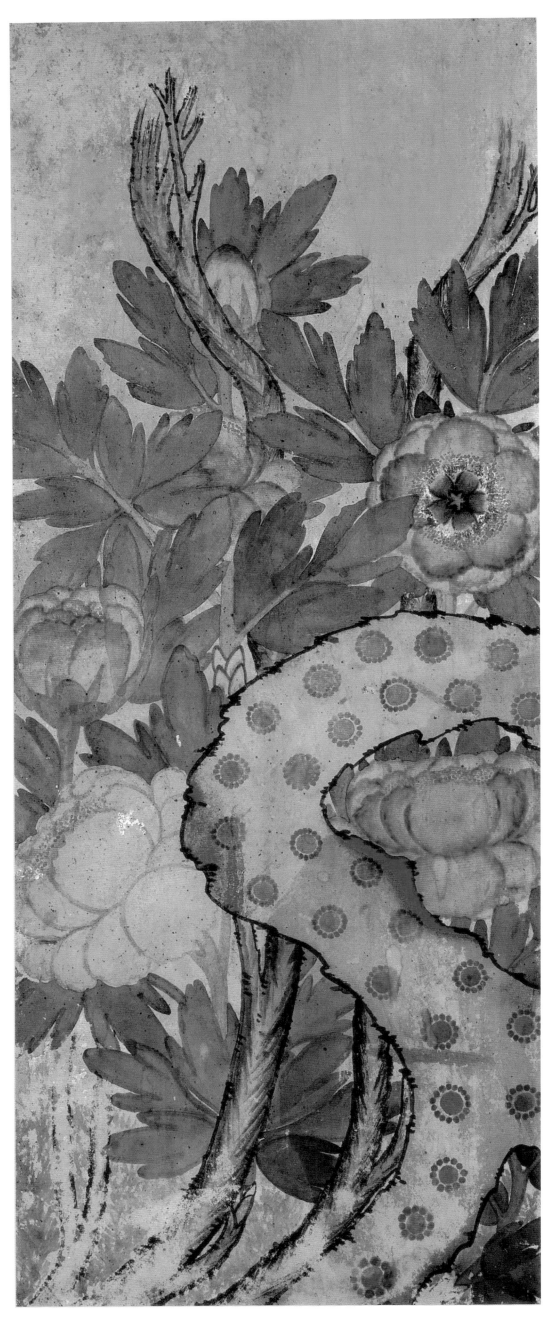

圖 5

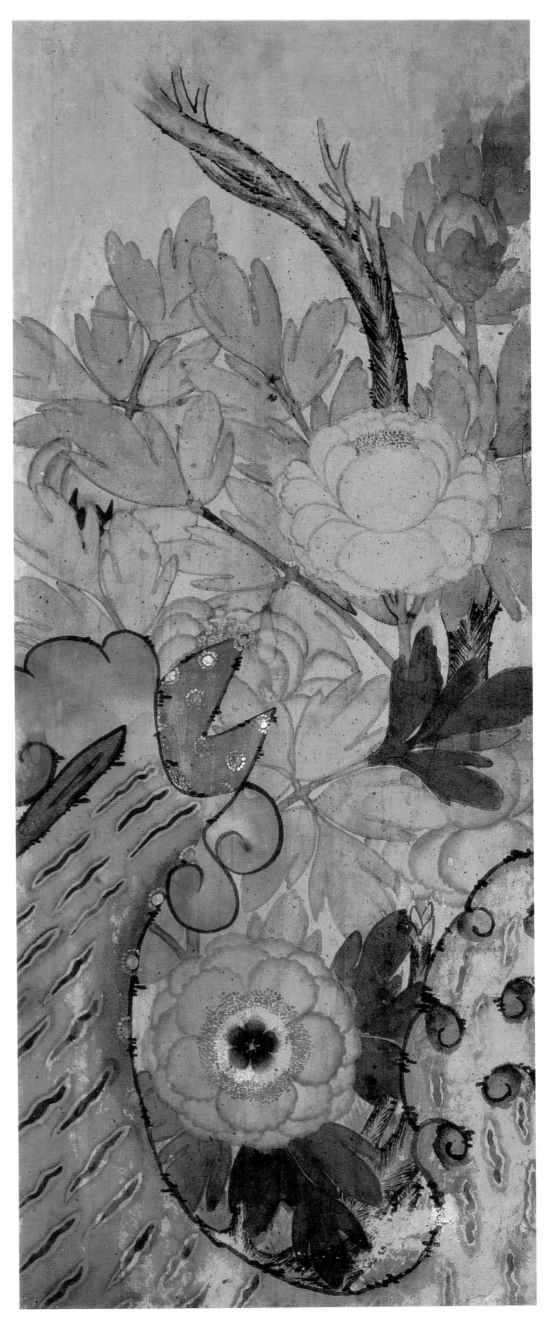

圖 6

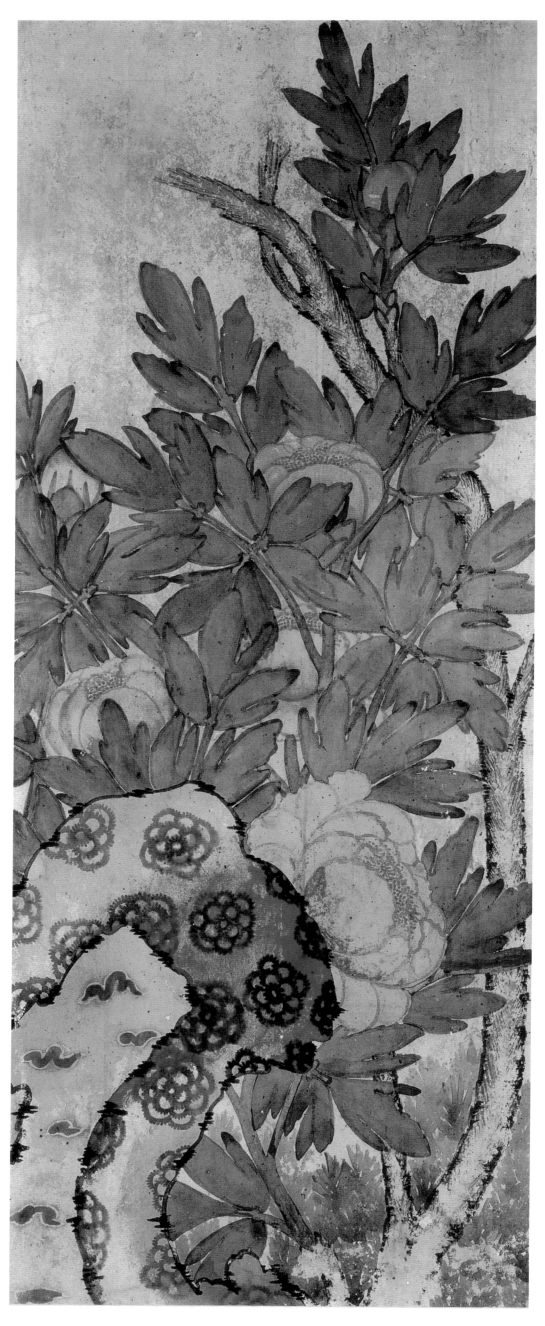

圖 7

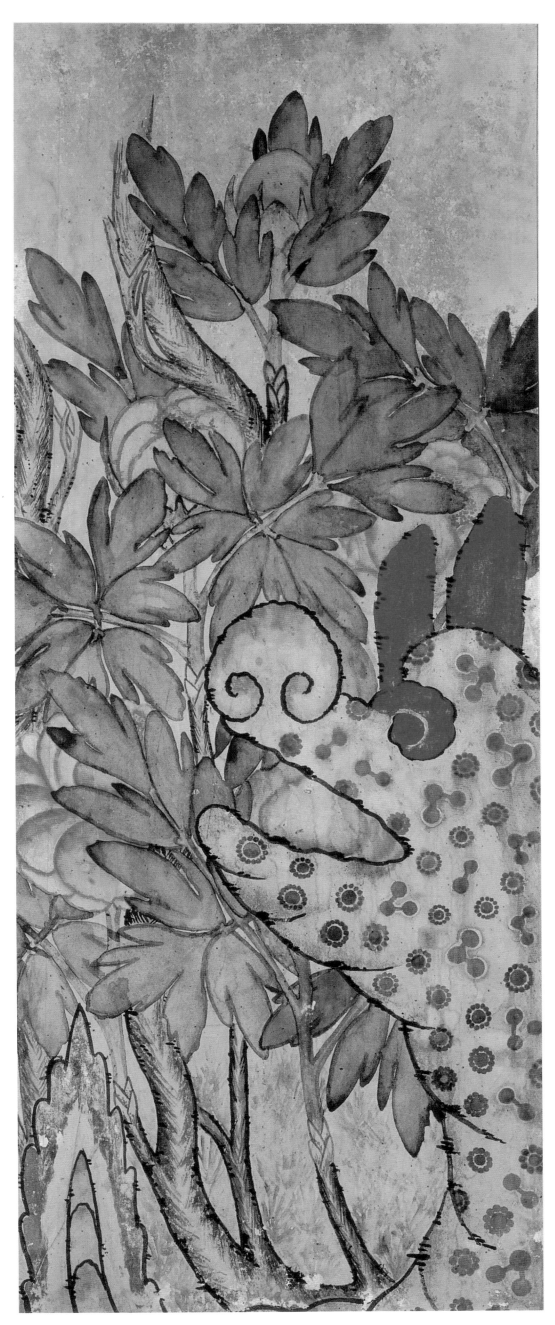

圖 8

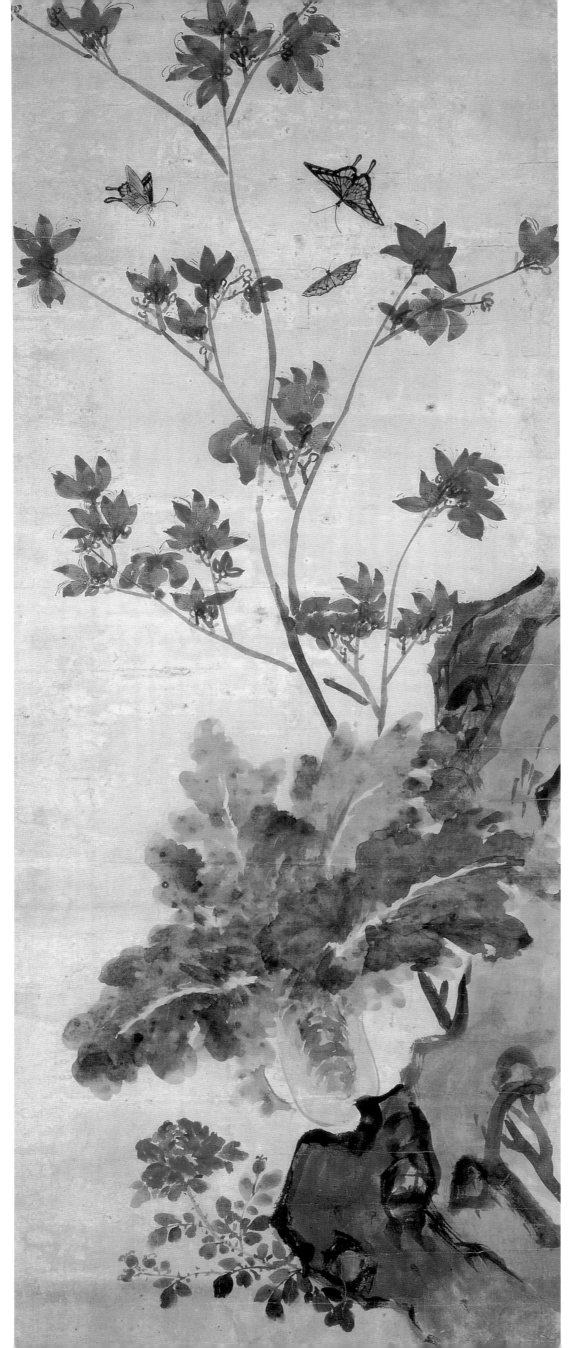

圖 9

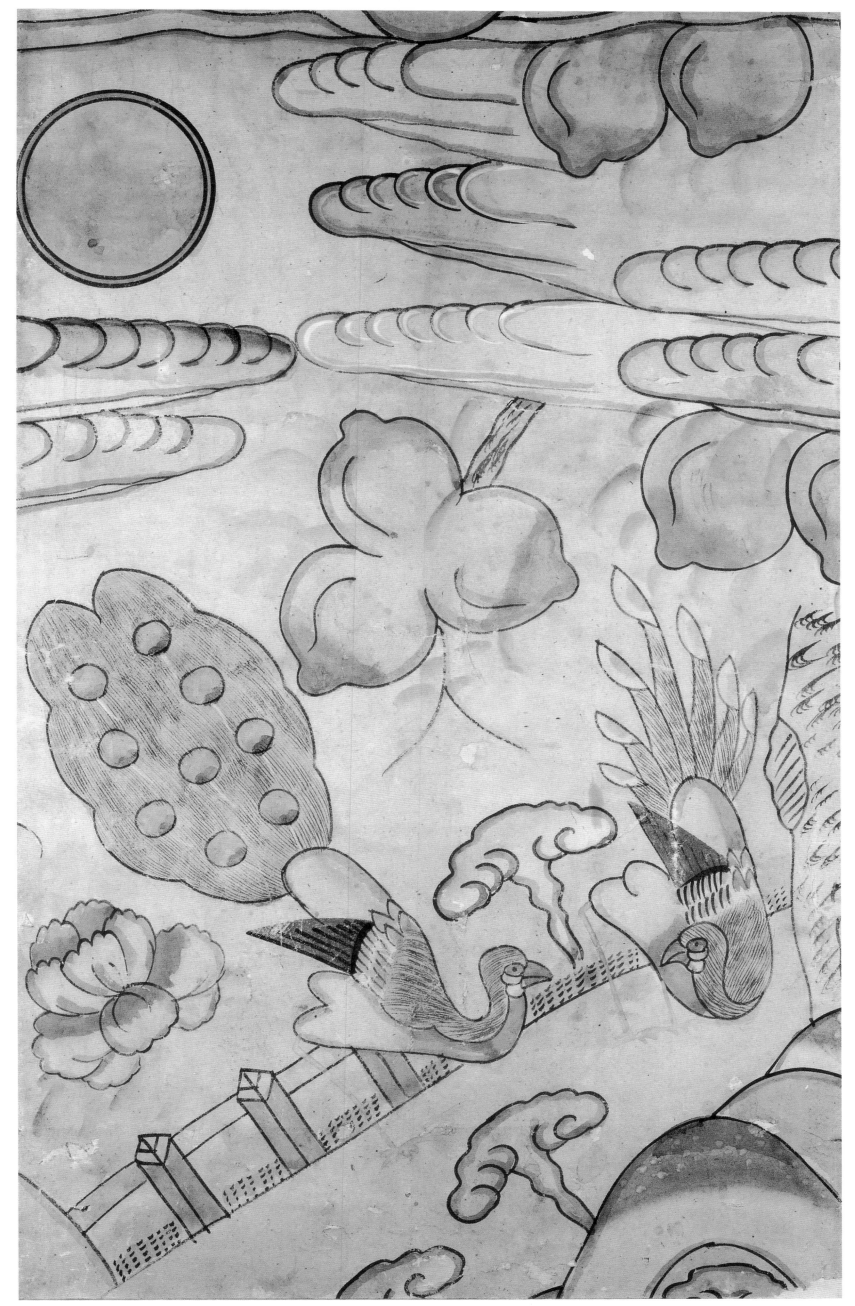

圖 10

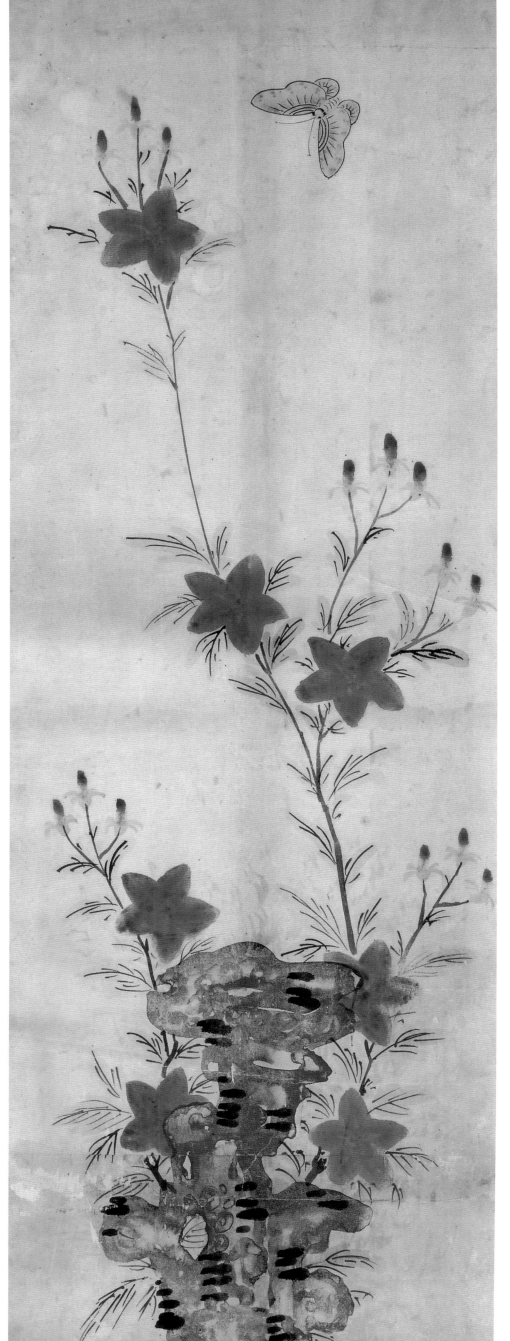

圖 11

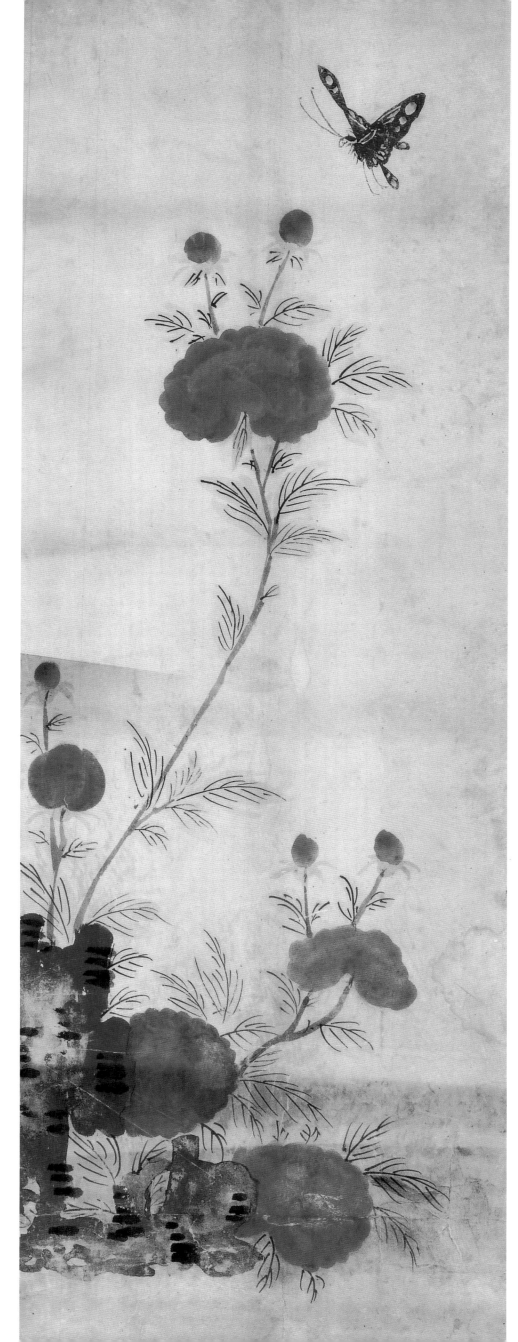

圖 12

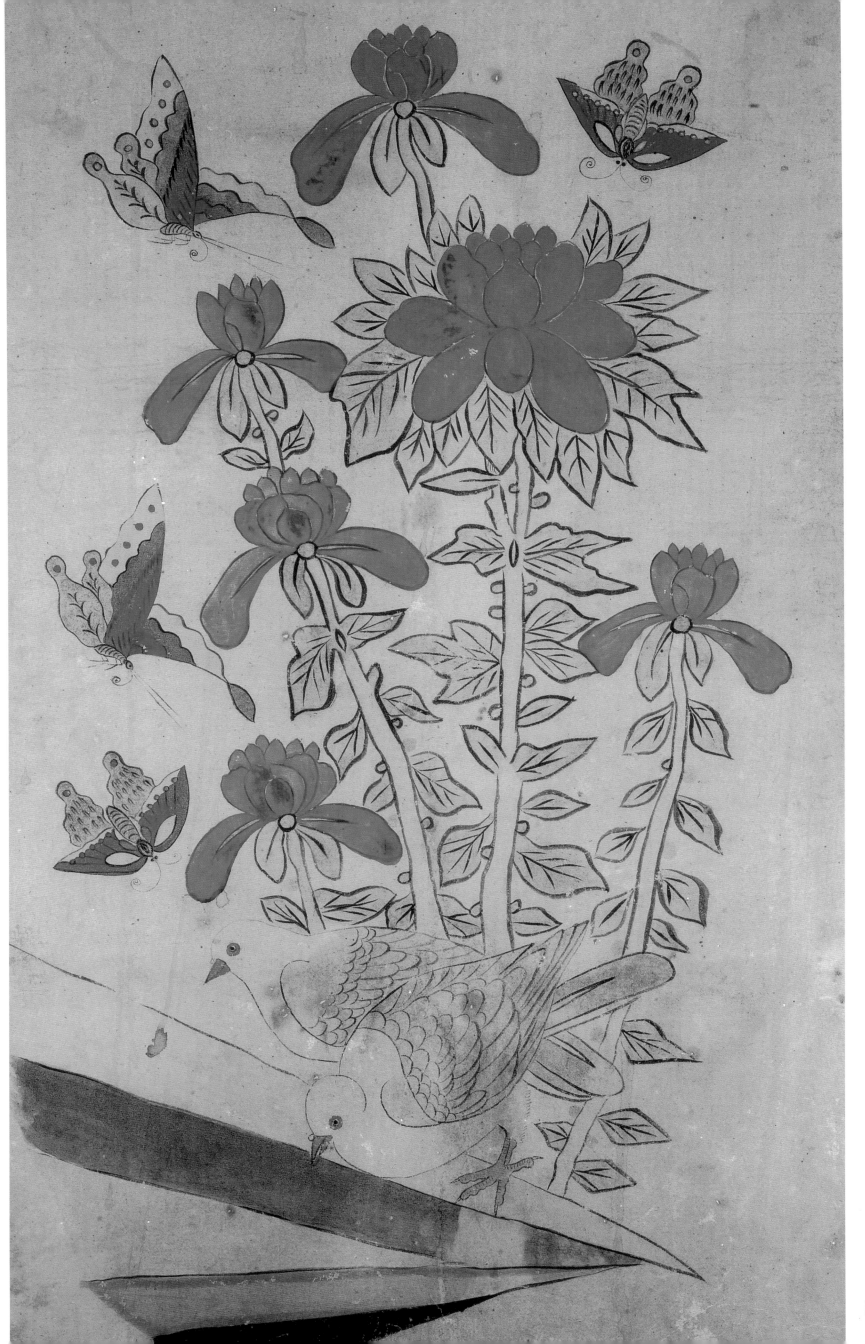

圖 13

圖 14
圖 15

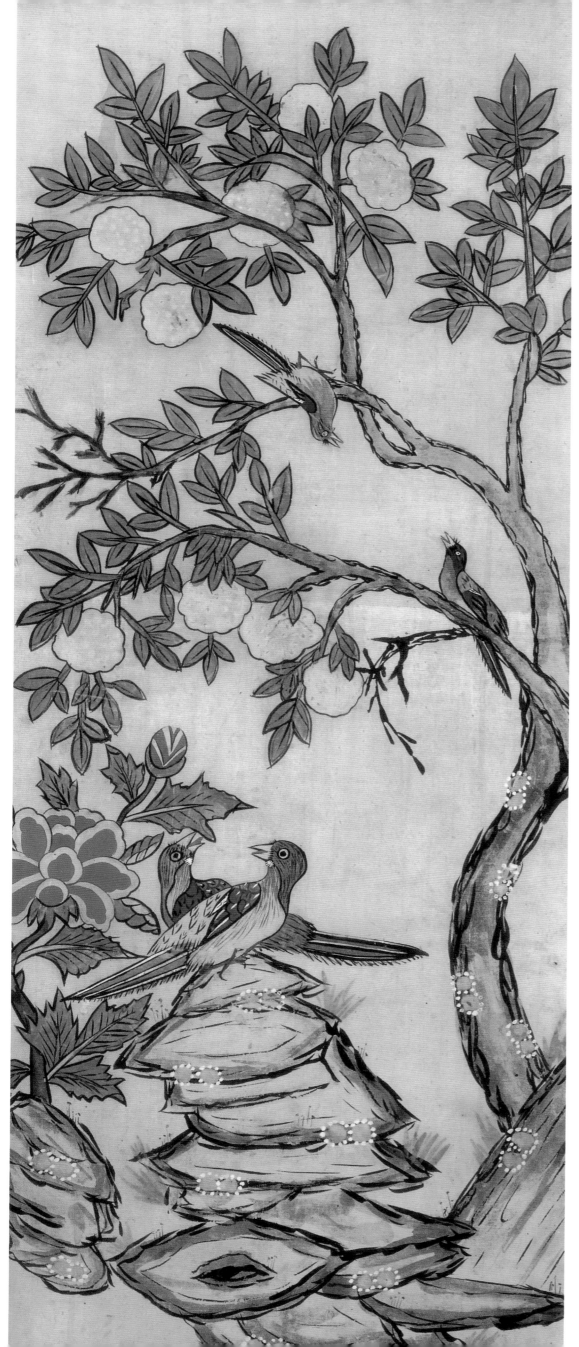

圖 16

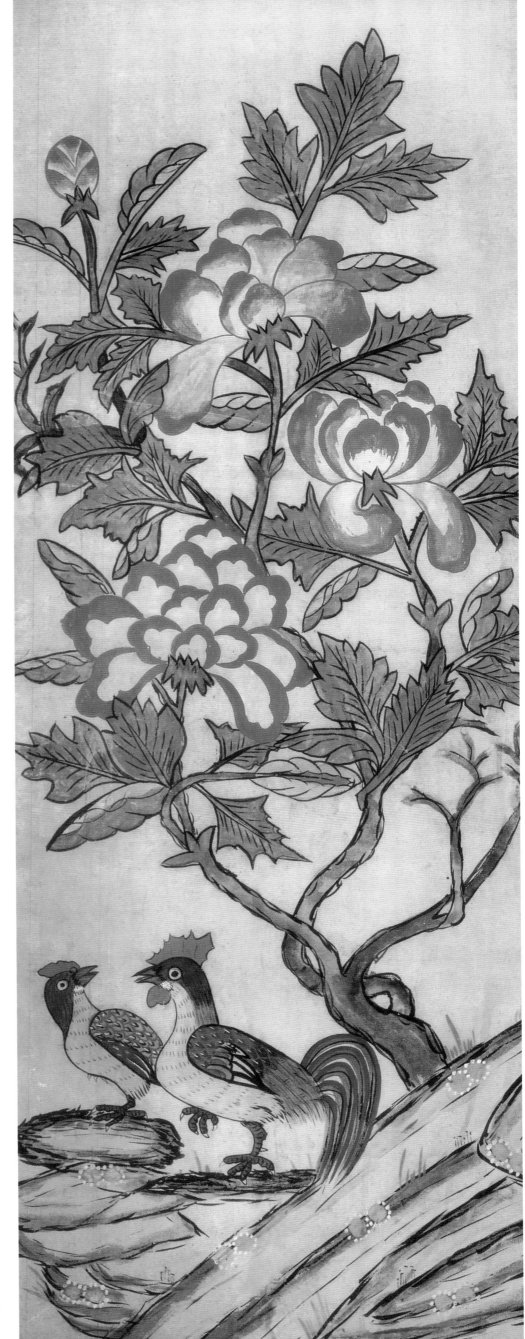

圖 17

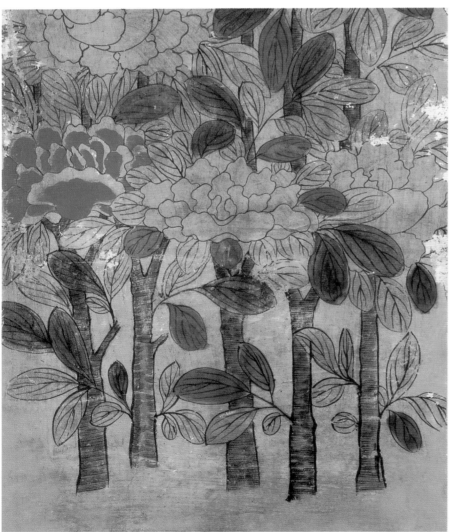
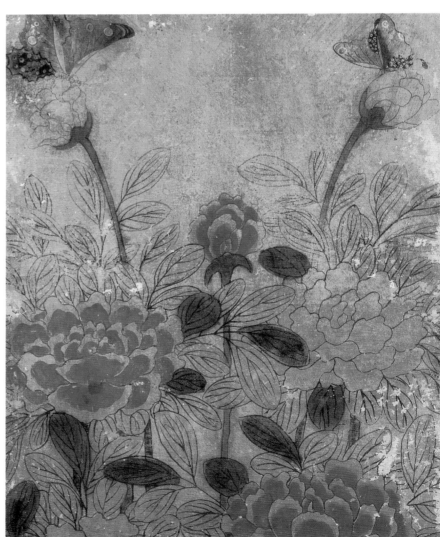

圖 18 \ 19 \ 20 \ 21

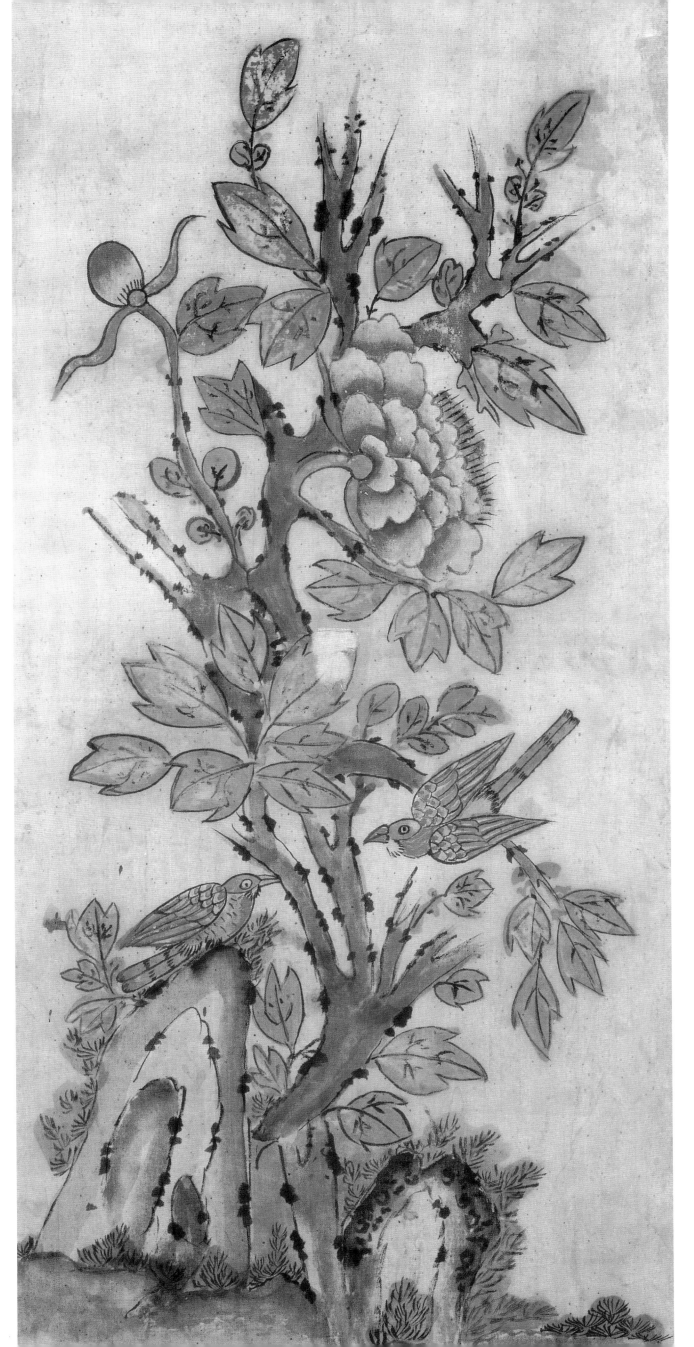

圖 22

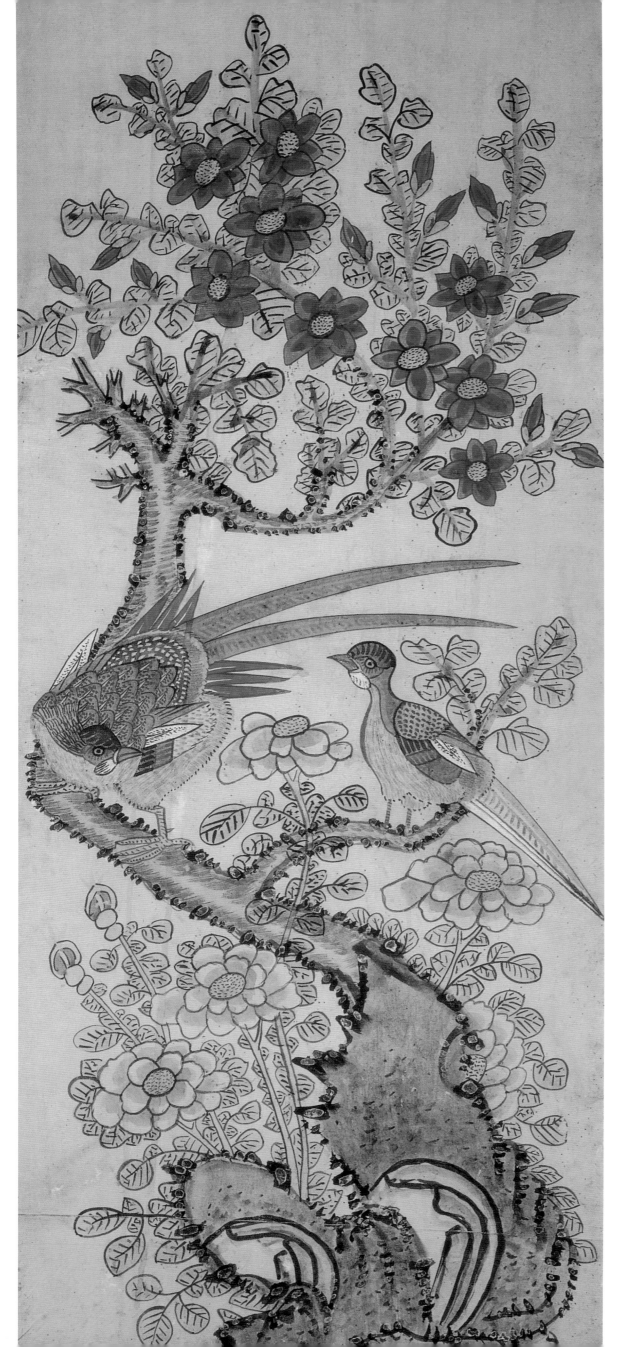

圖 23

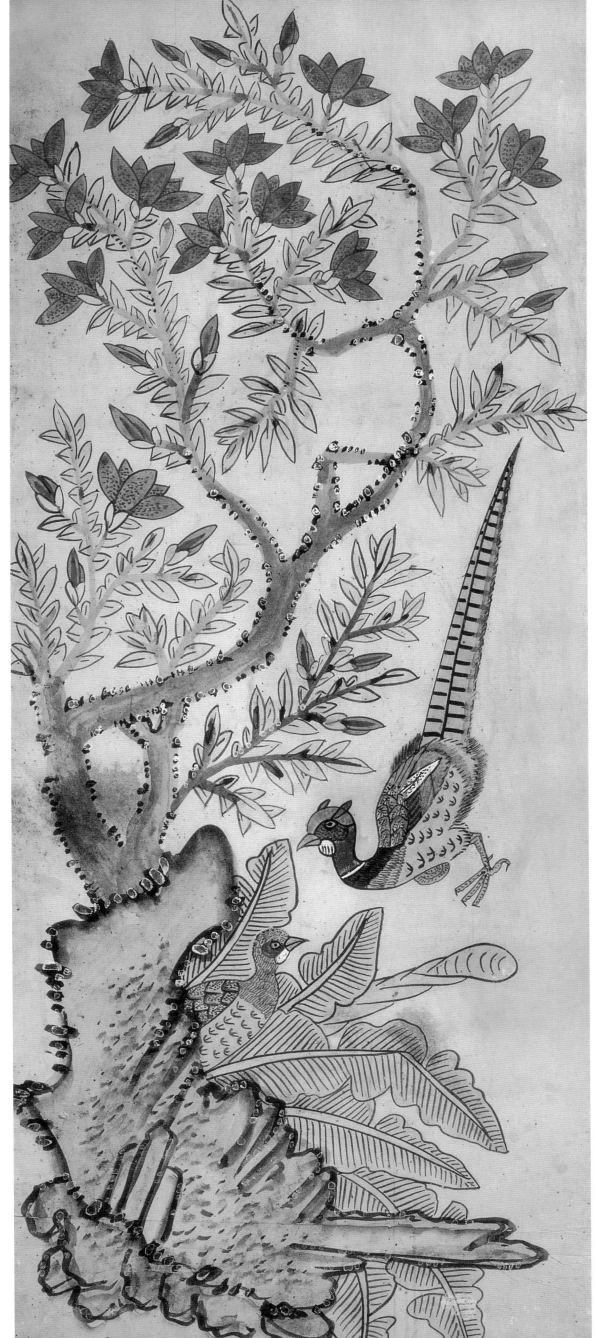

圖 24

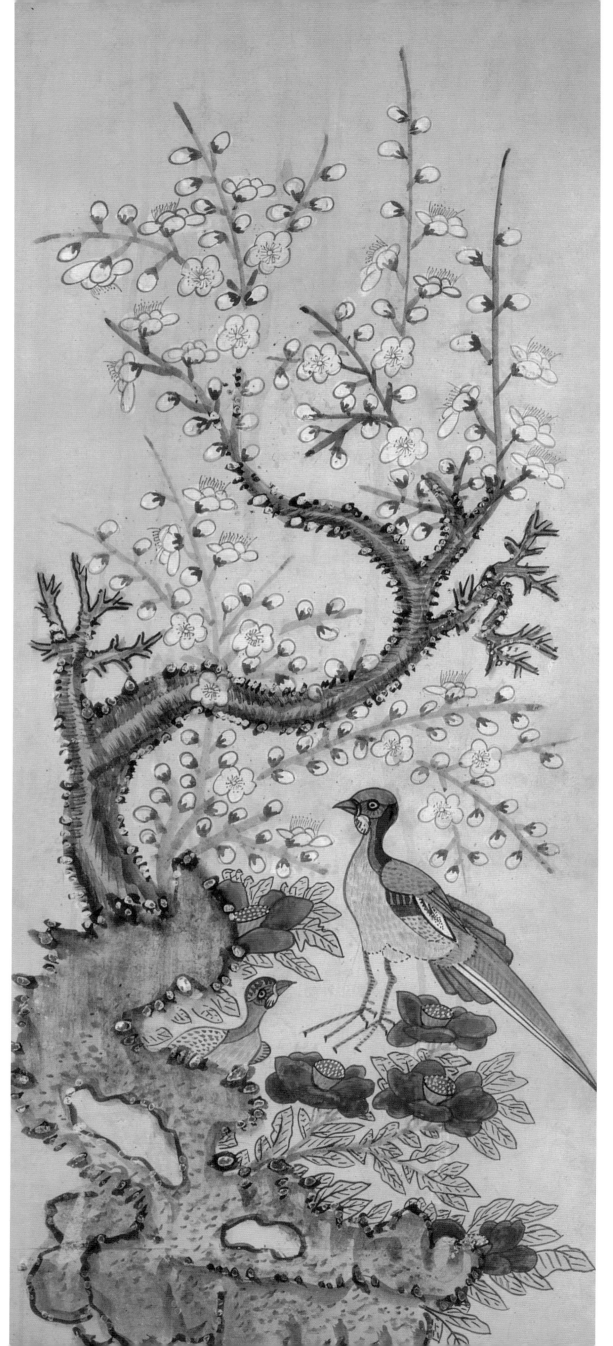

圖 25

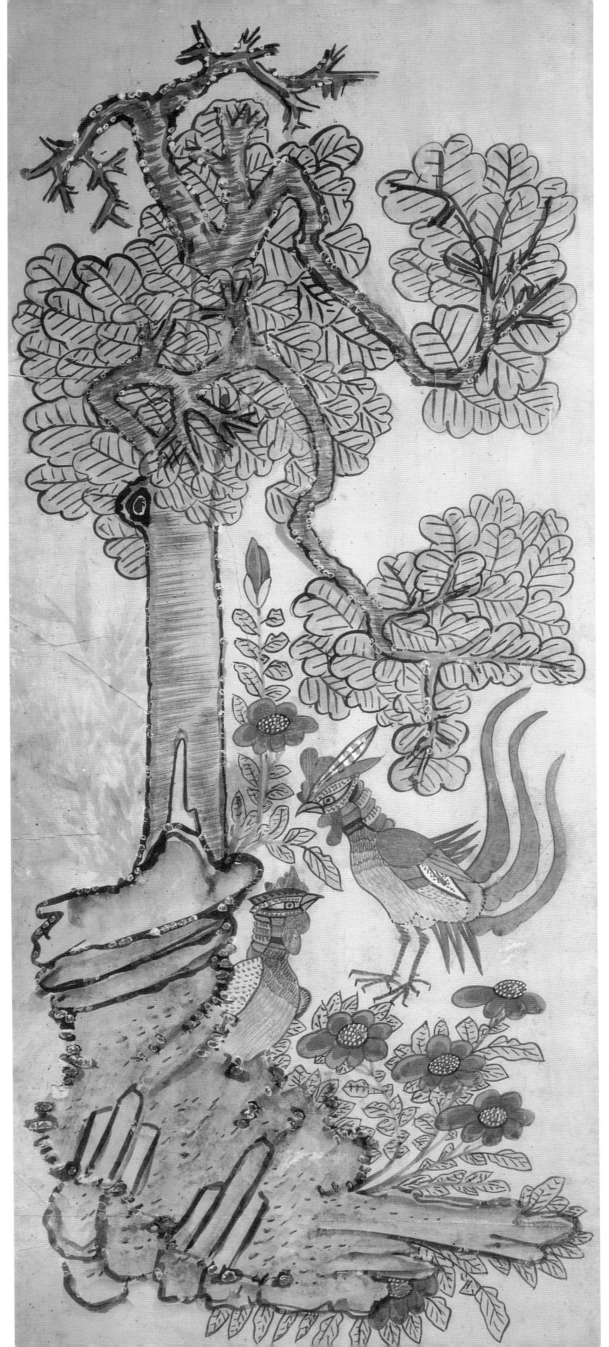

圖 26

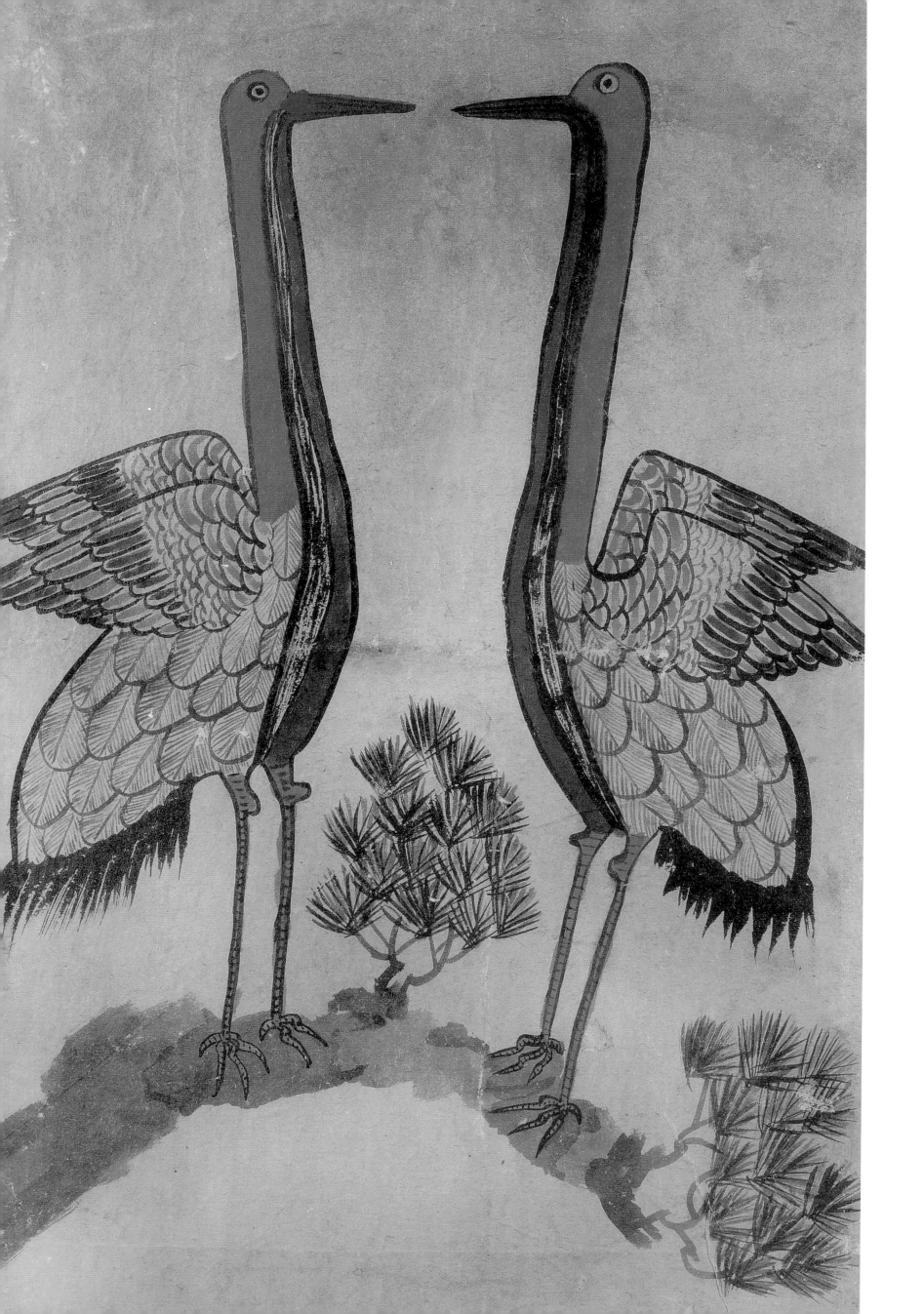

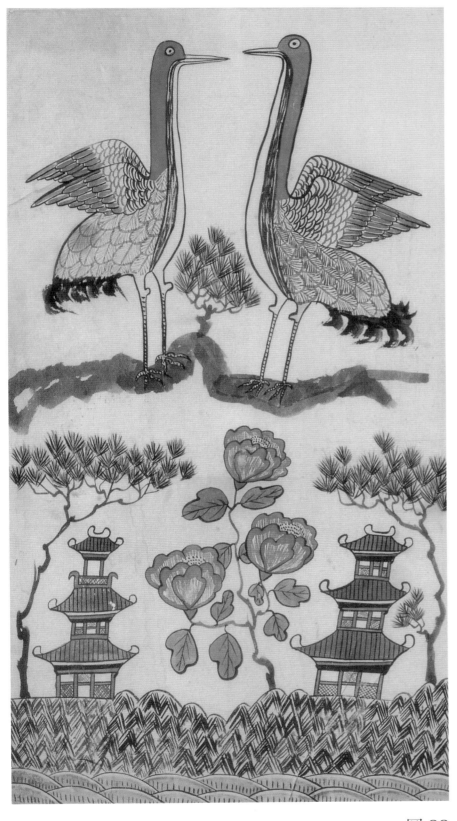

圖 28

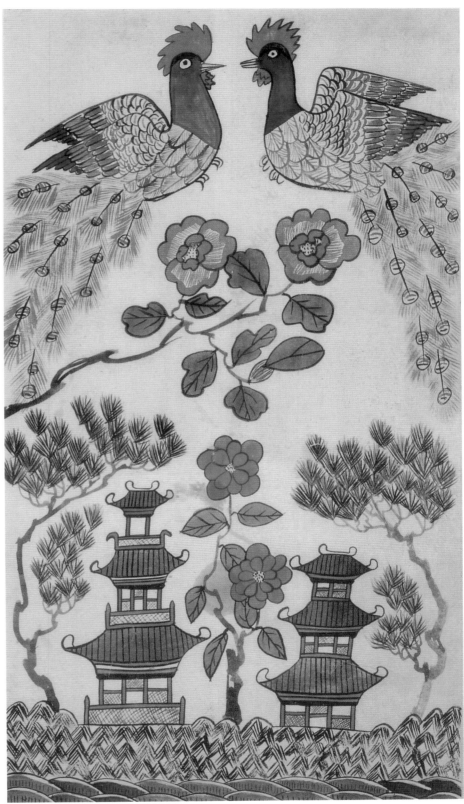

圖 29

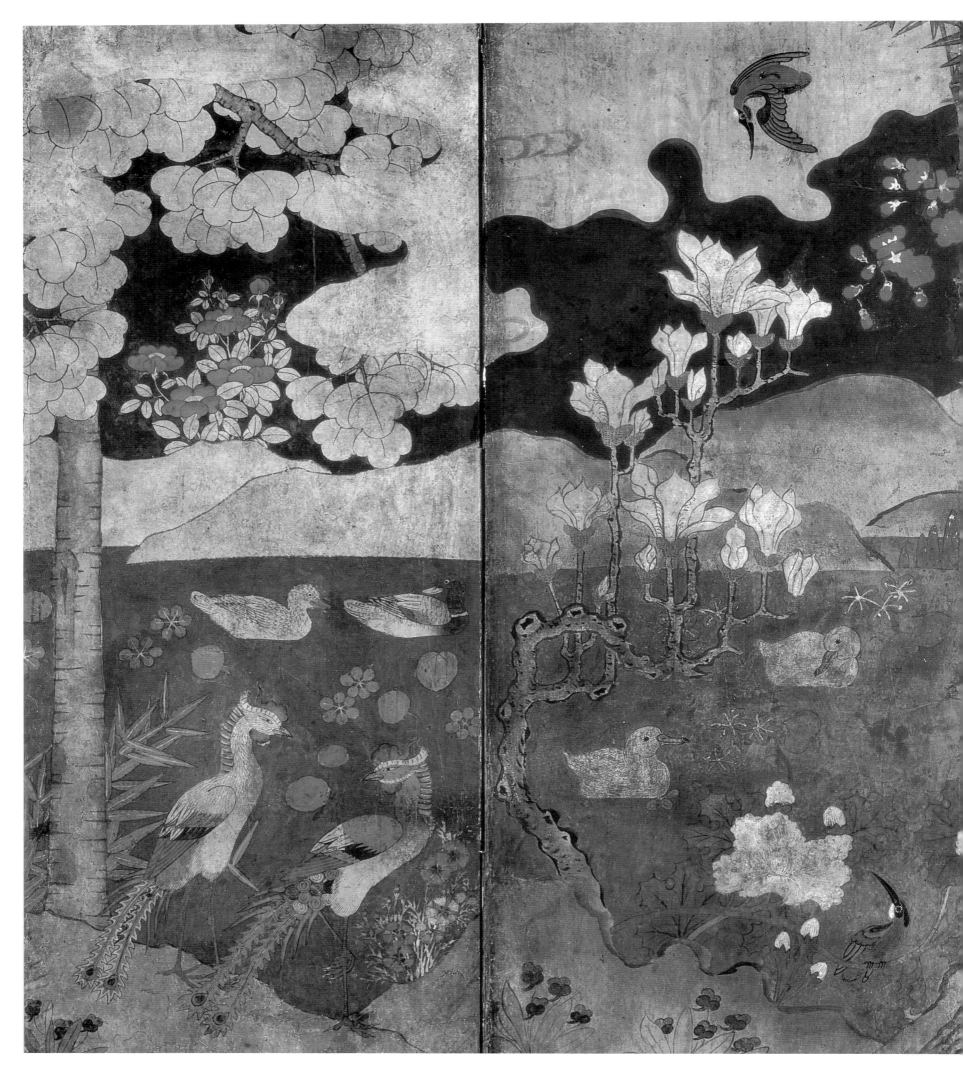

圖 30

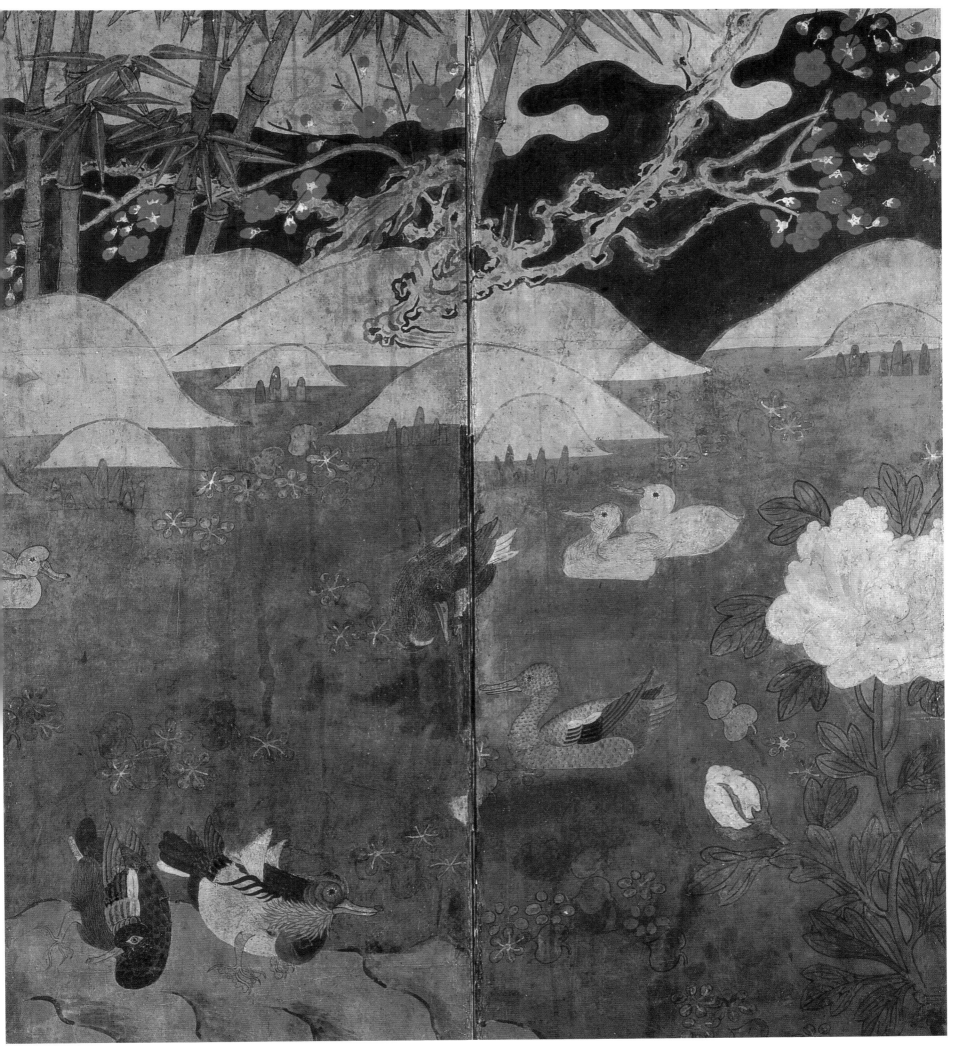

圖 31

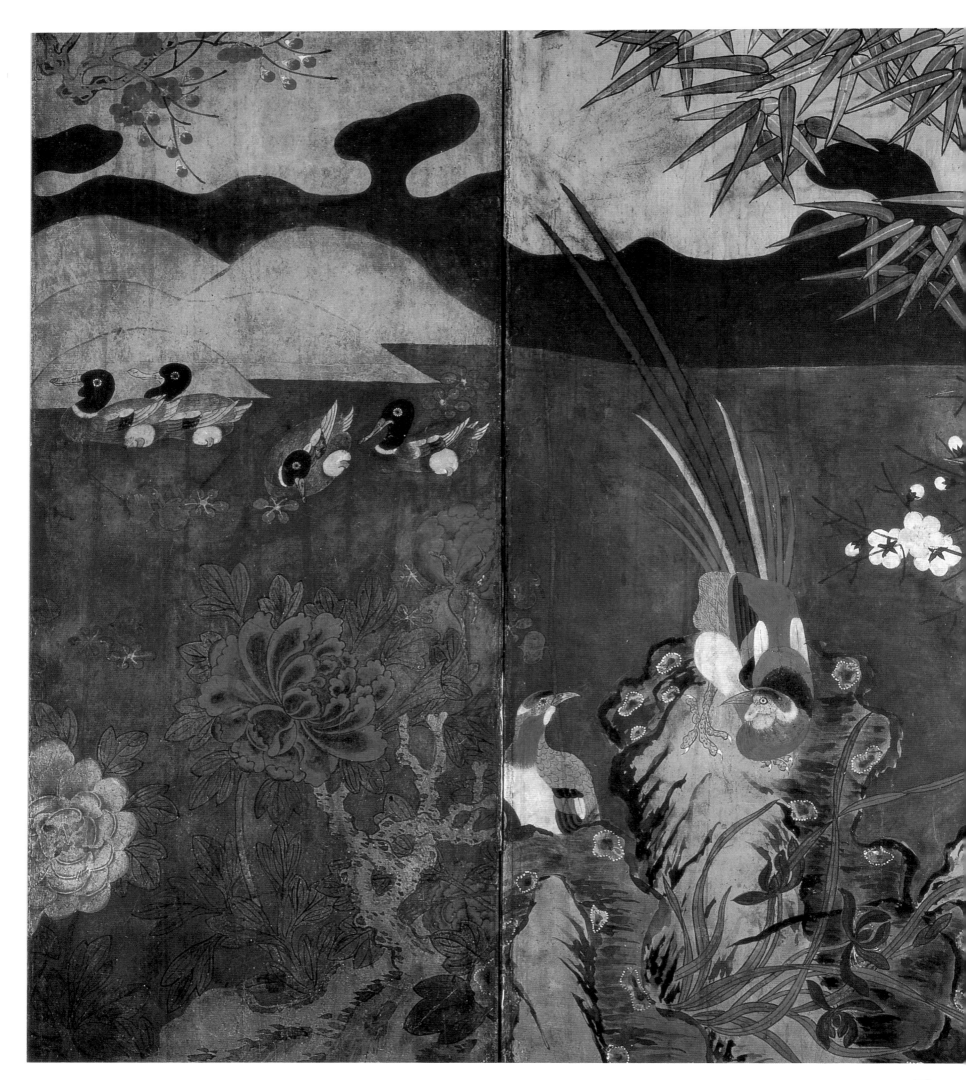

圖 32

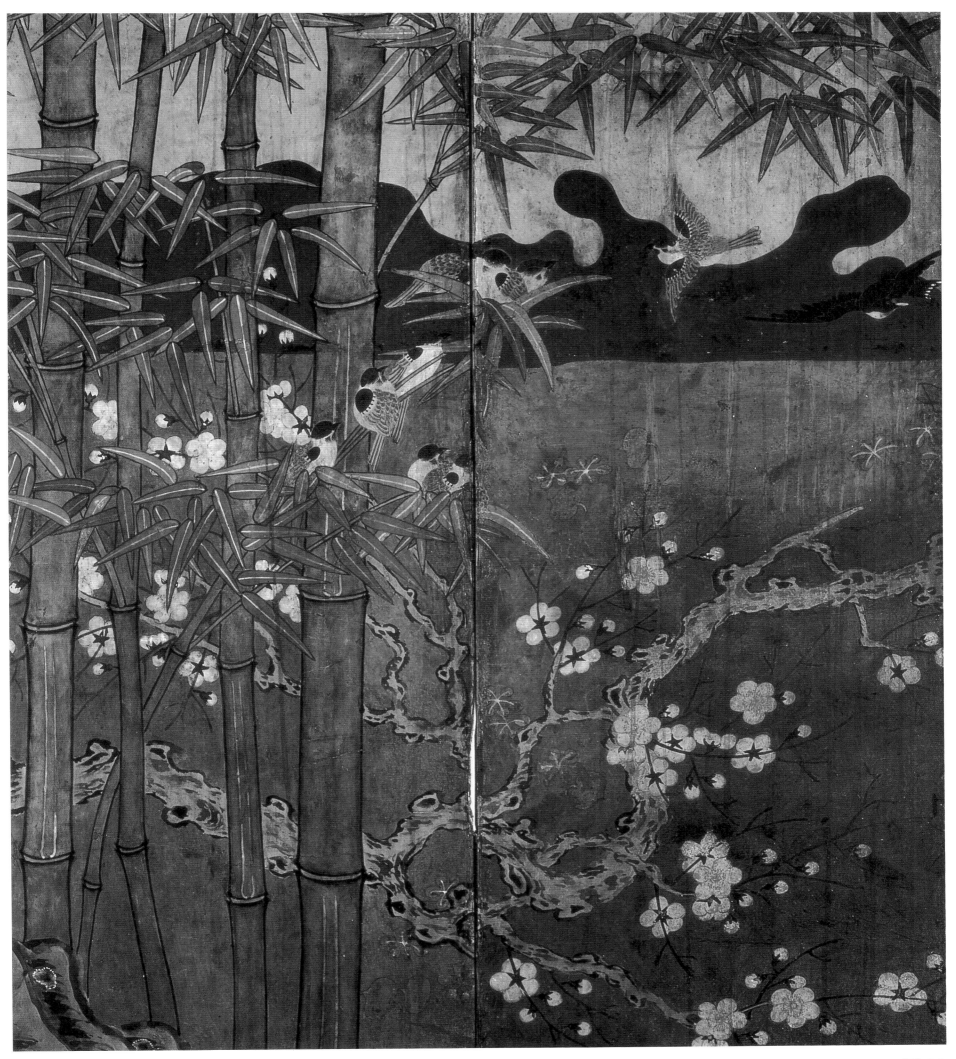

圖 33

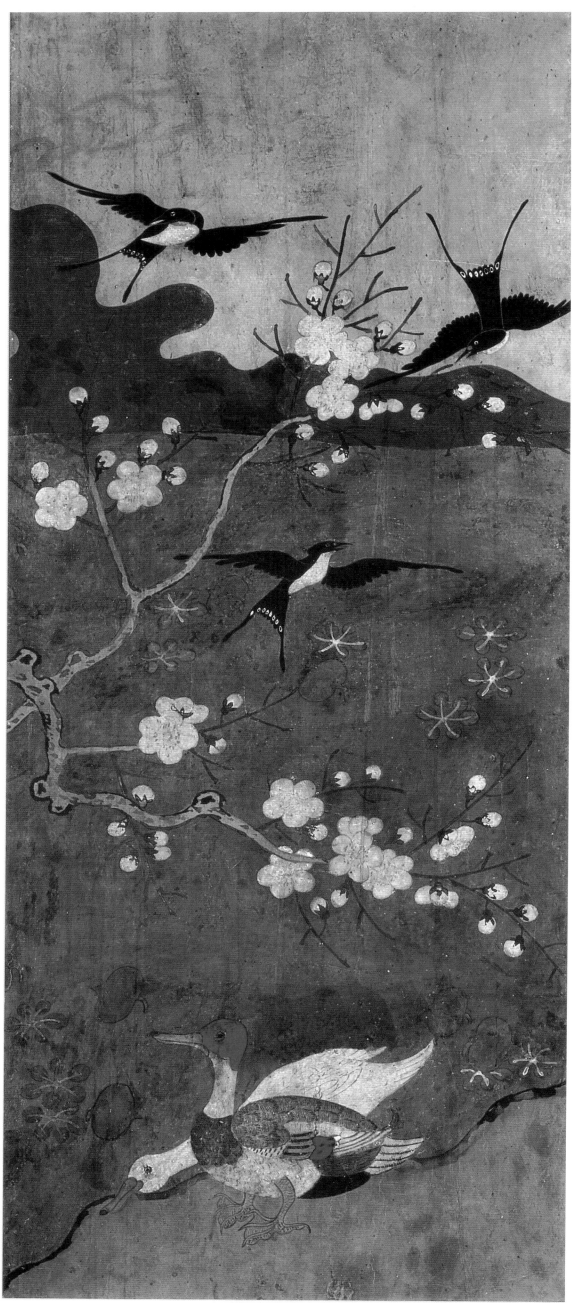

圖 34

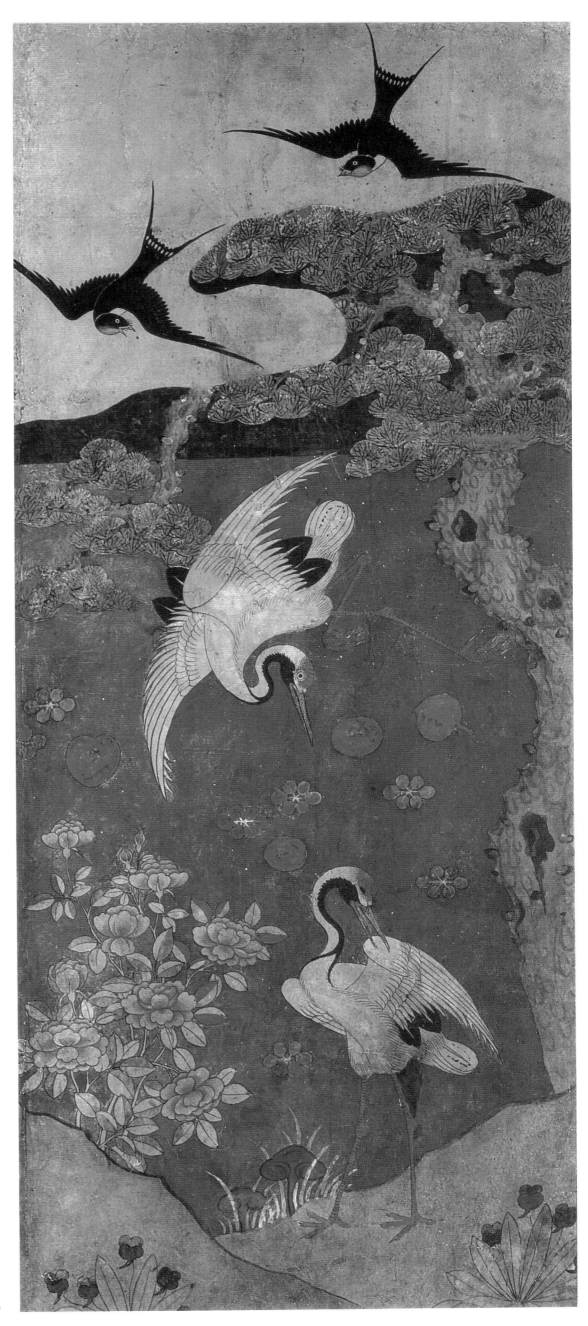

圖 35

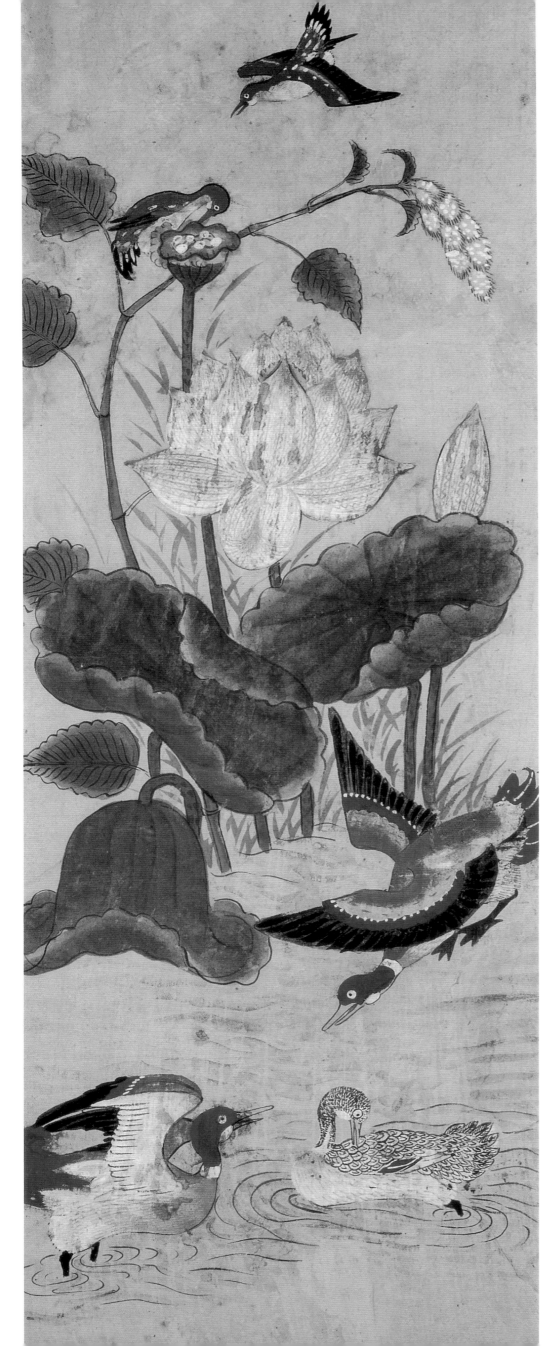

圖 36

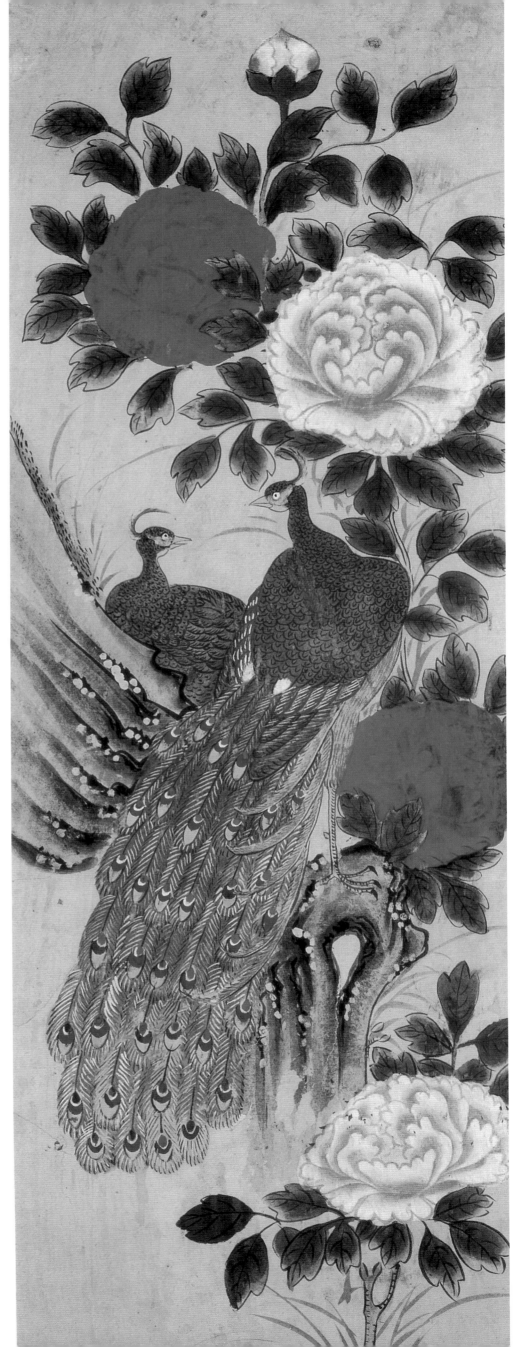

圖 37

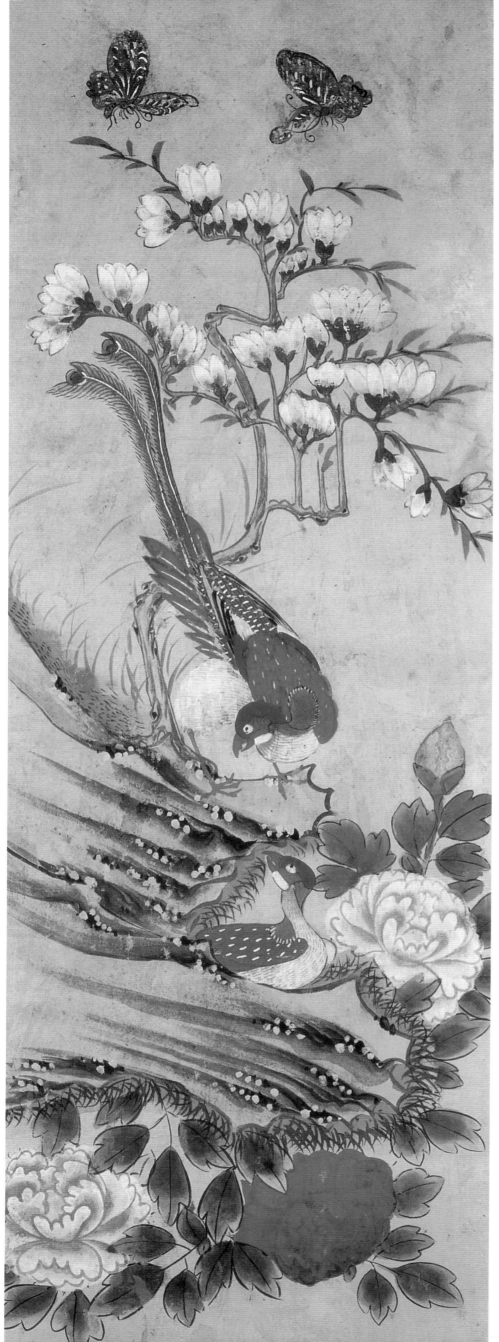

圖 38

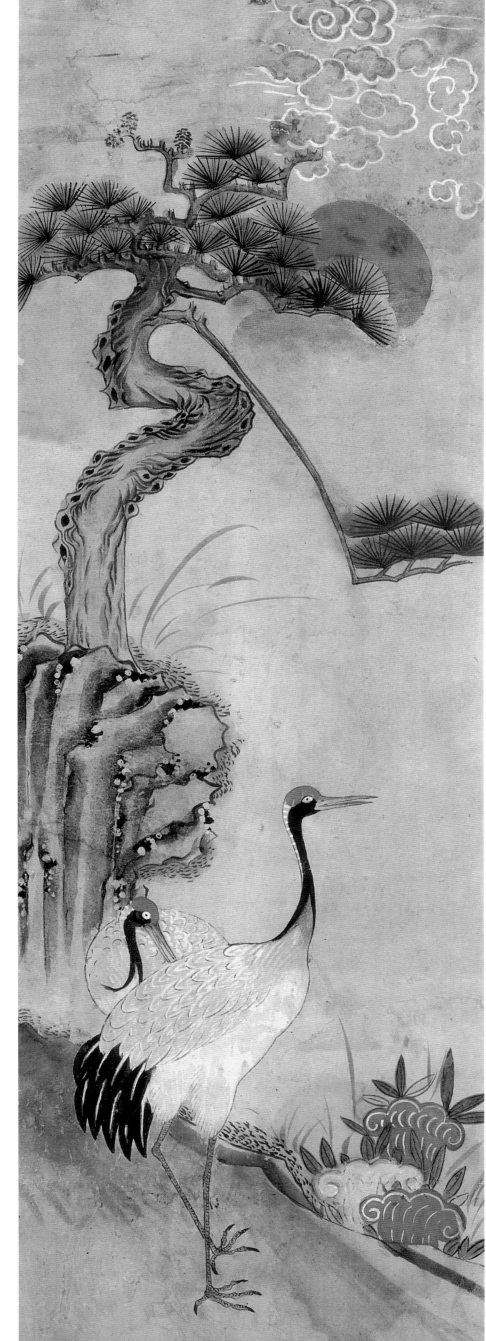

圖 39

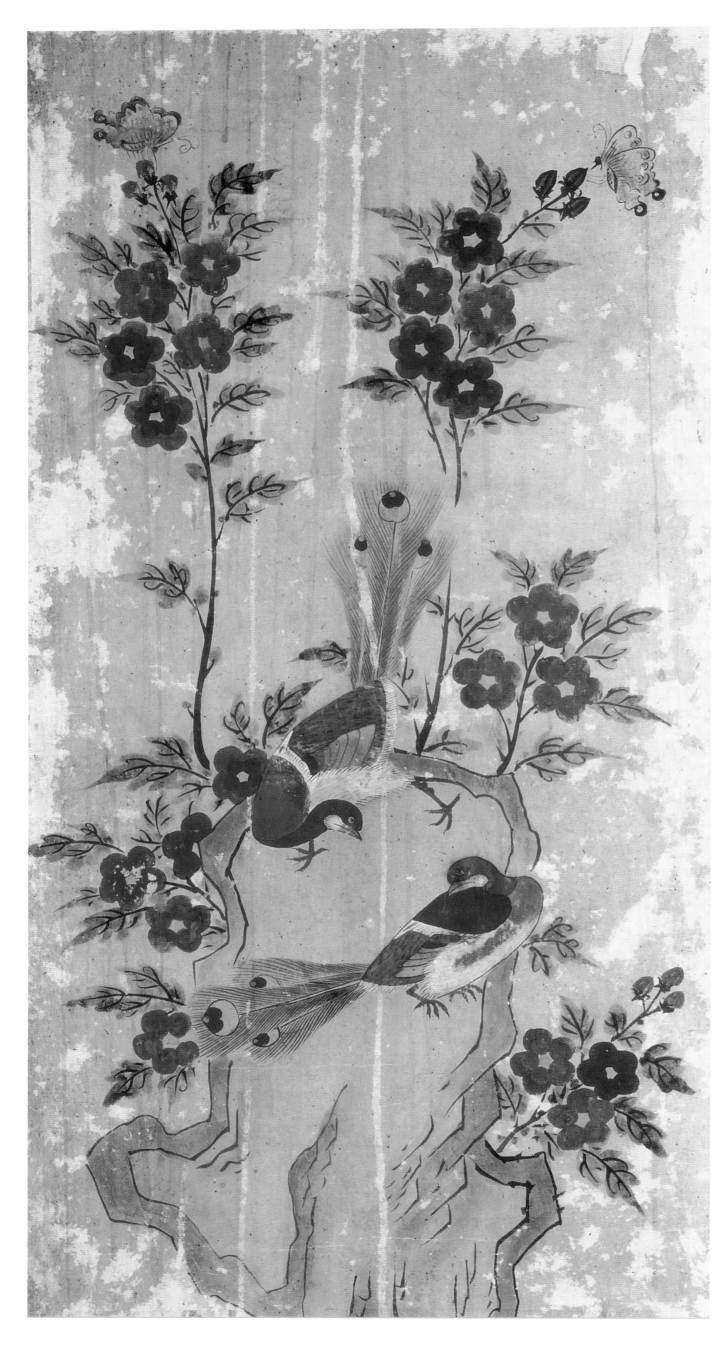

圖 40

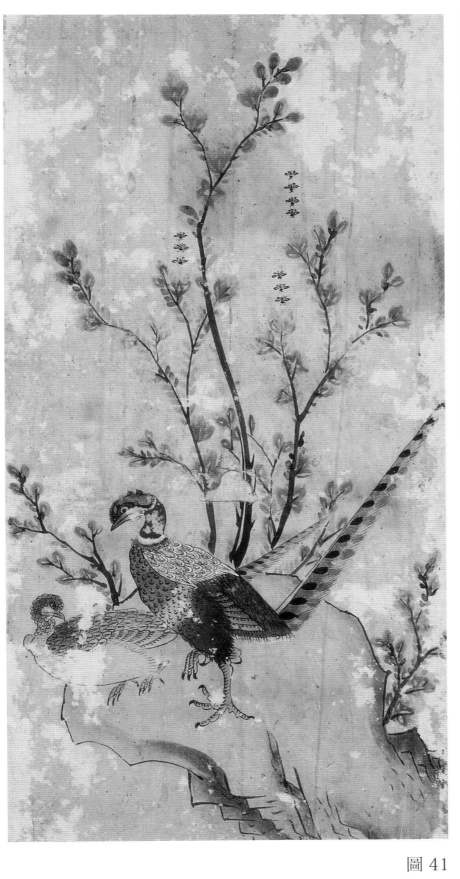

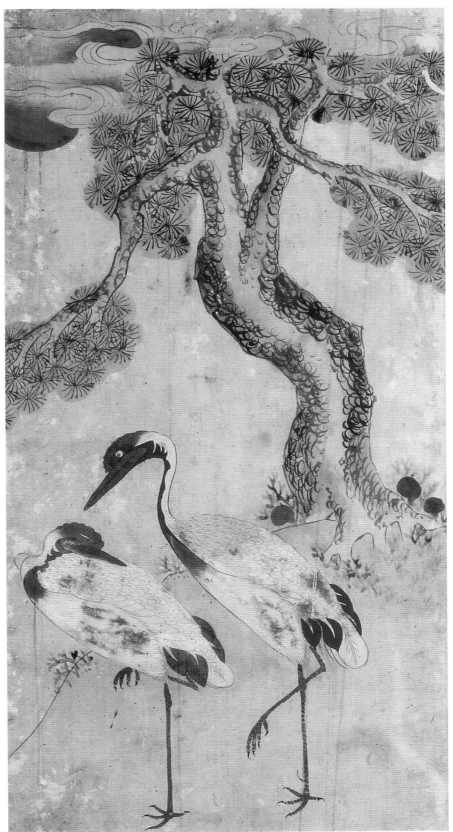

圖 41 圖 42

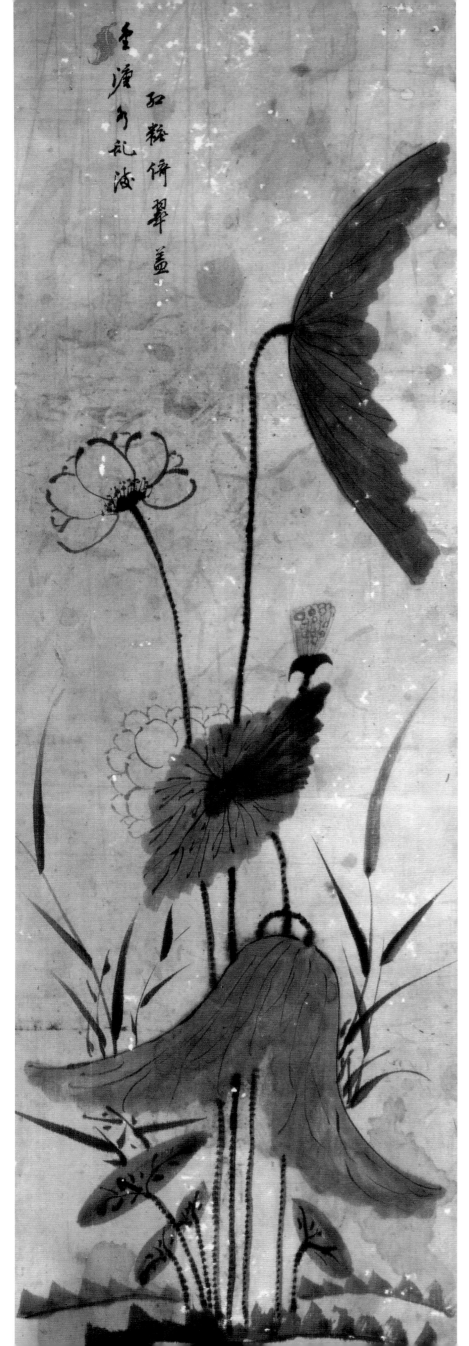

圖 43

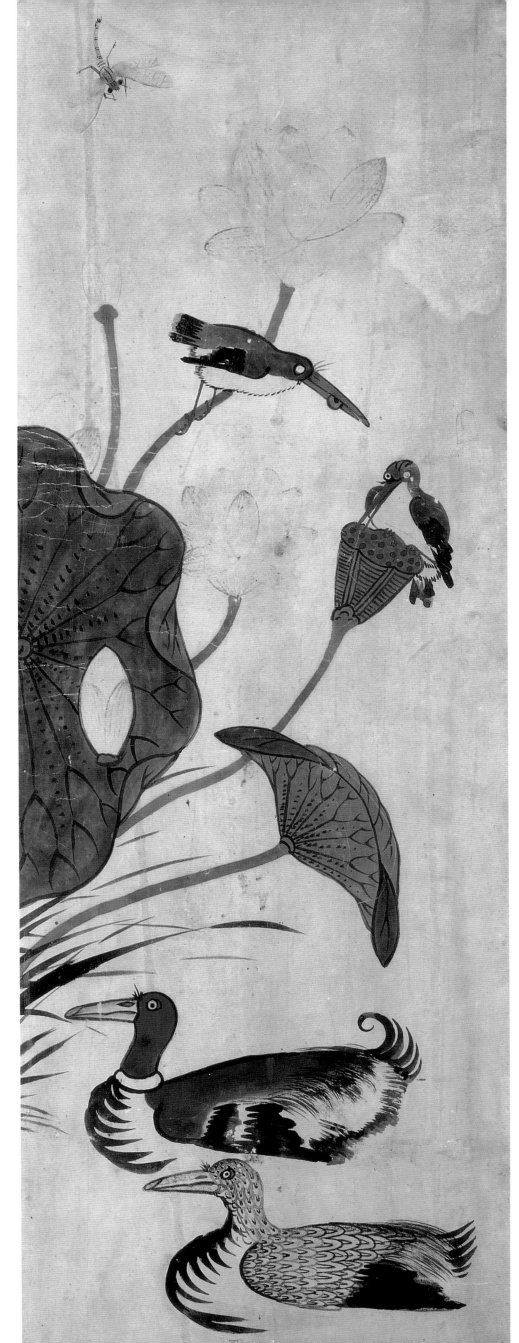

圖 44

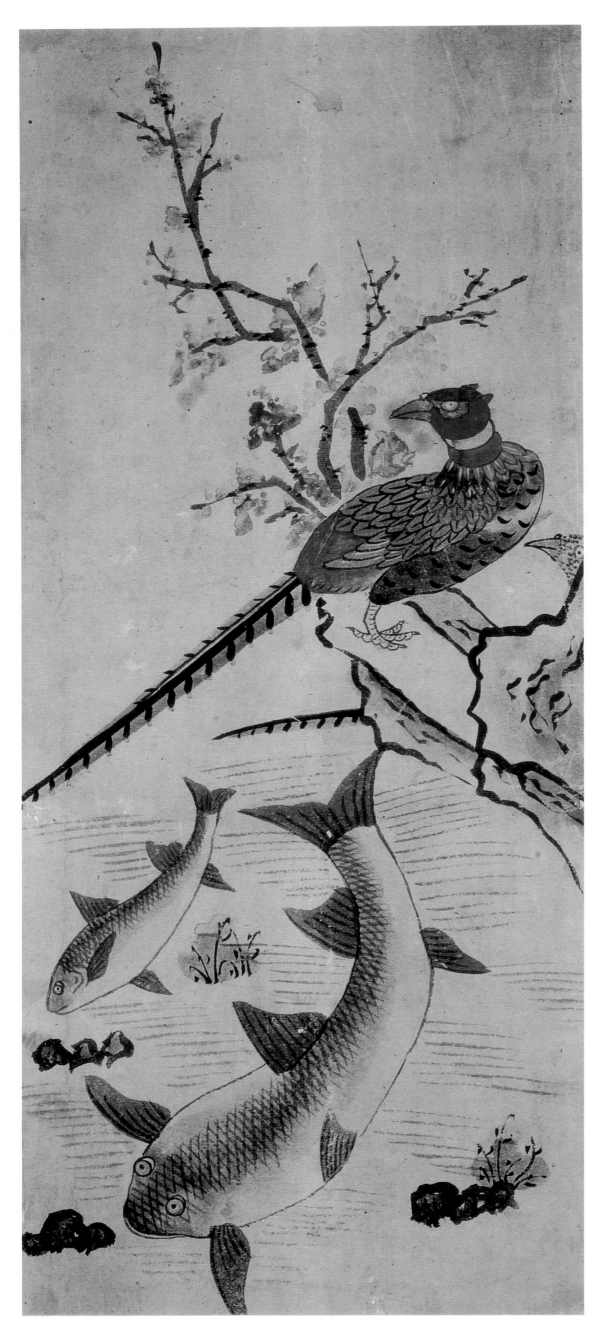

圖 45

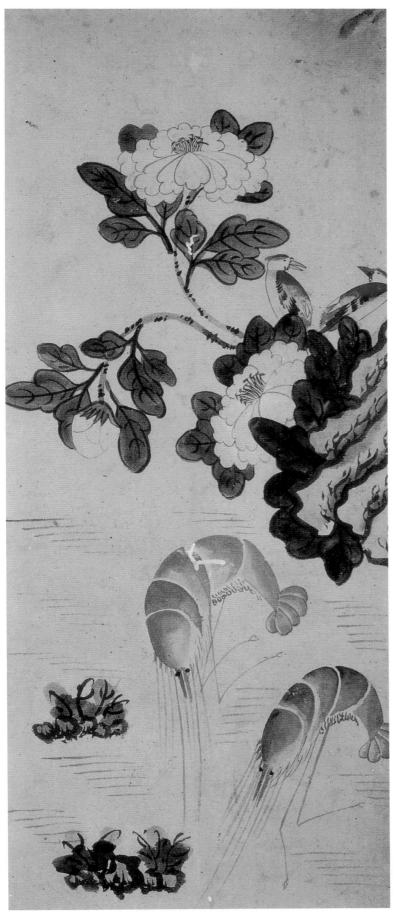

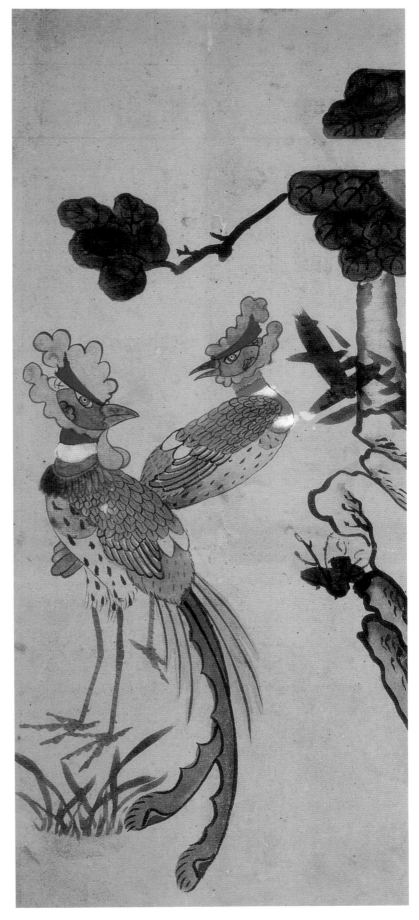

圖 46 圖 47

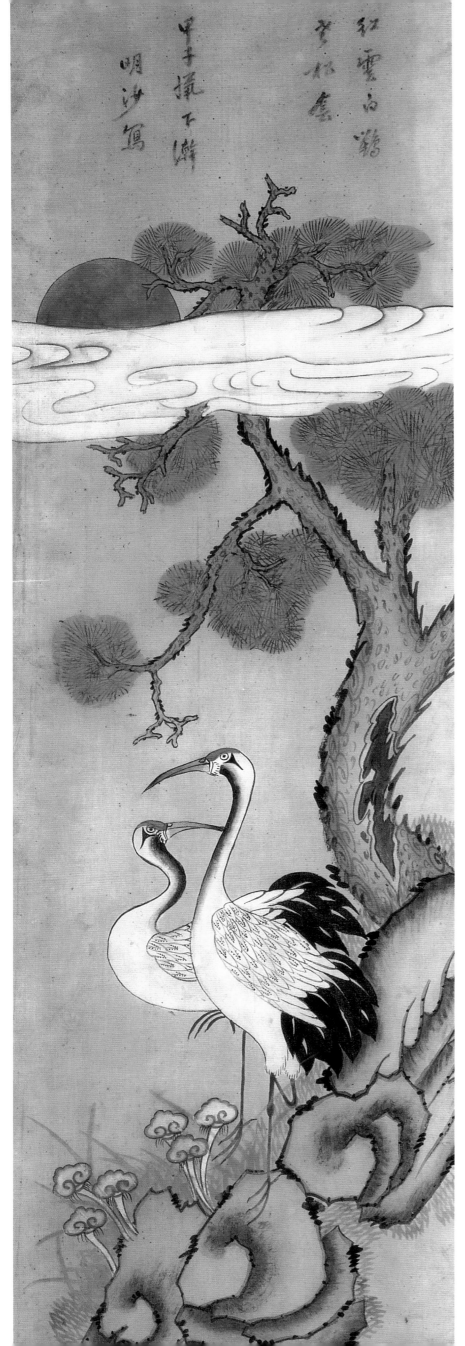

圖 48

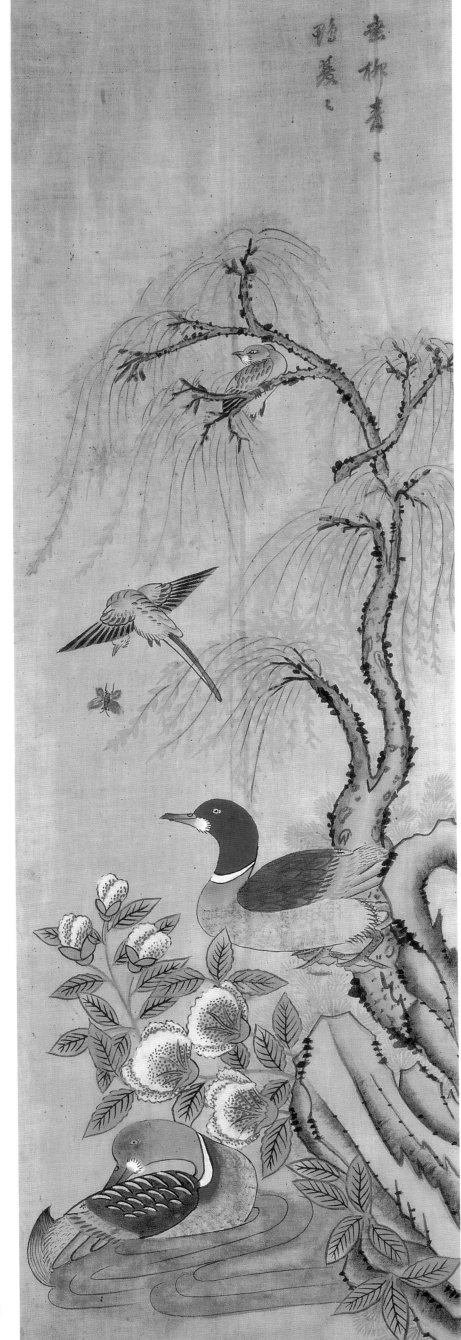

圖 49

圖 50

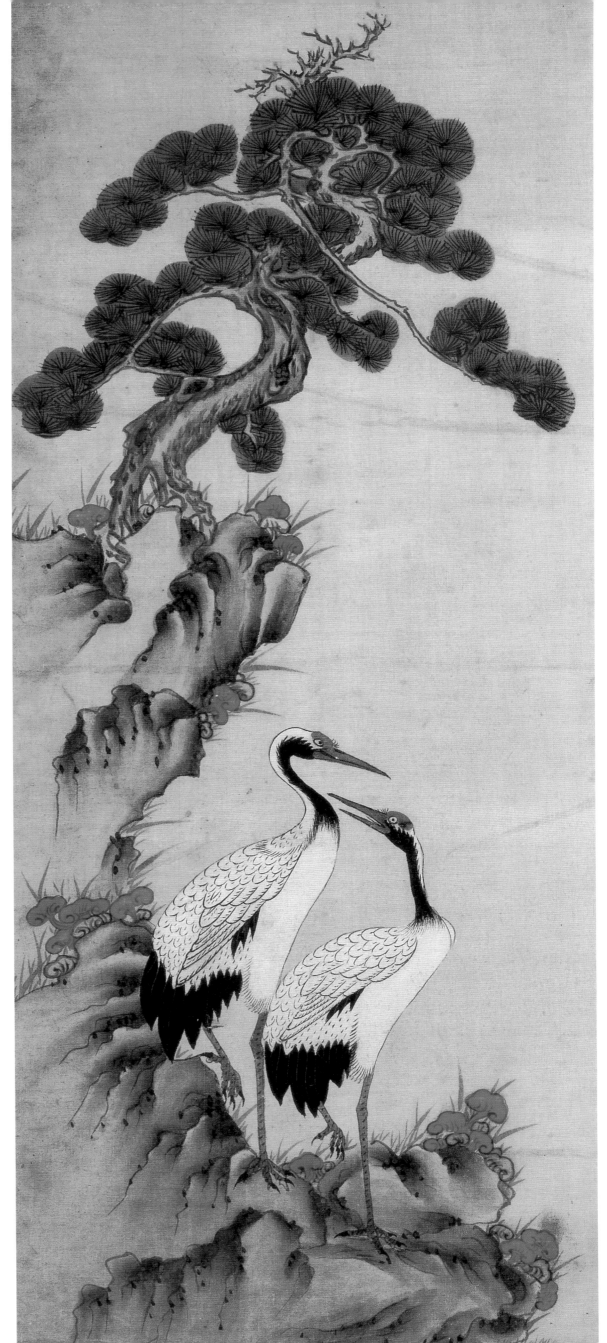

圖 51

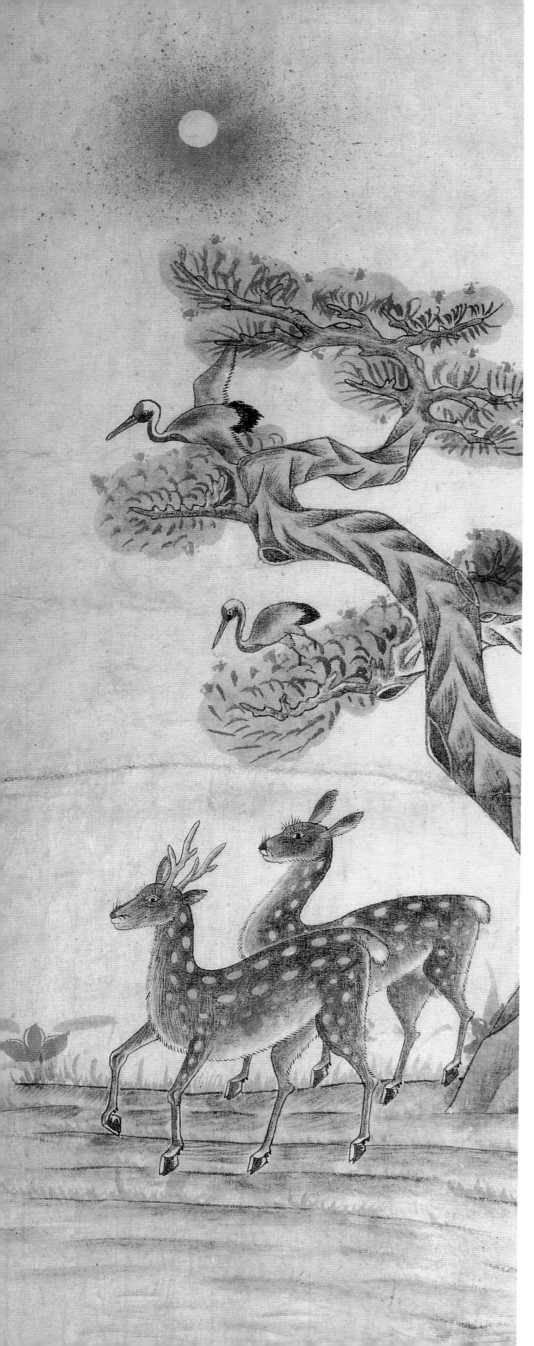

圖 52

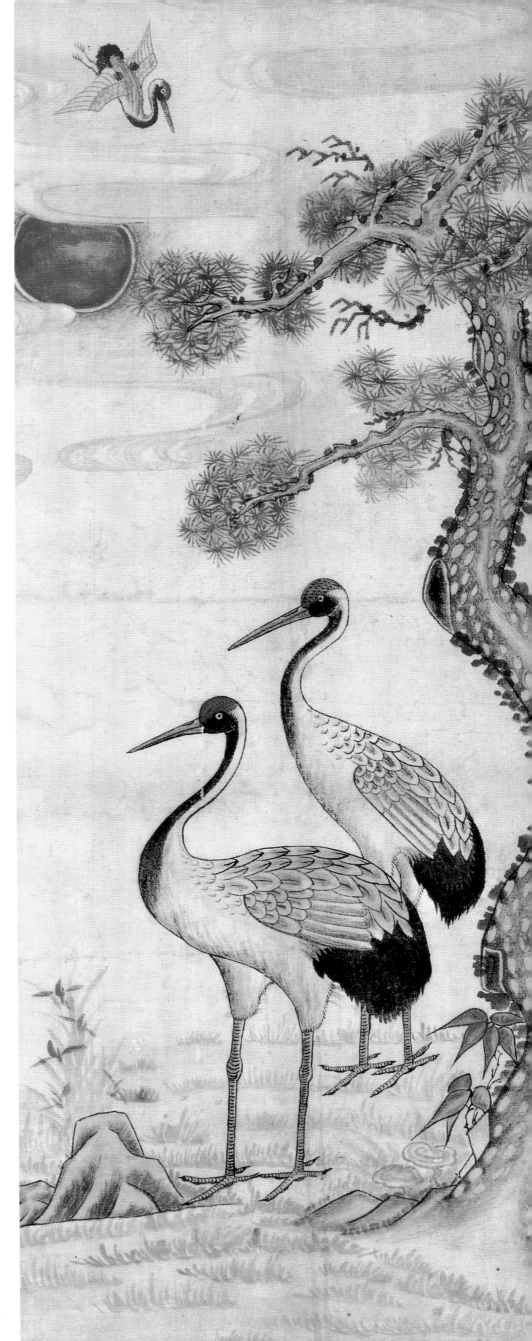

圖 53

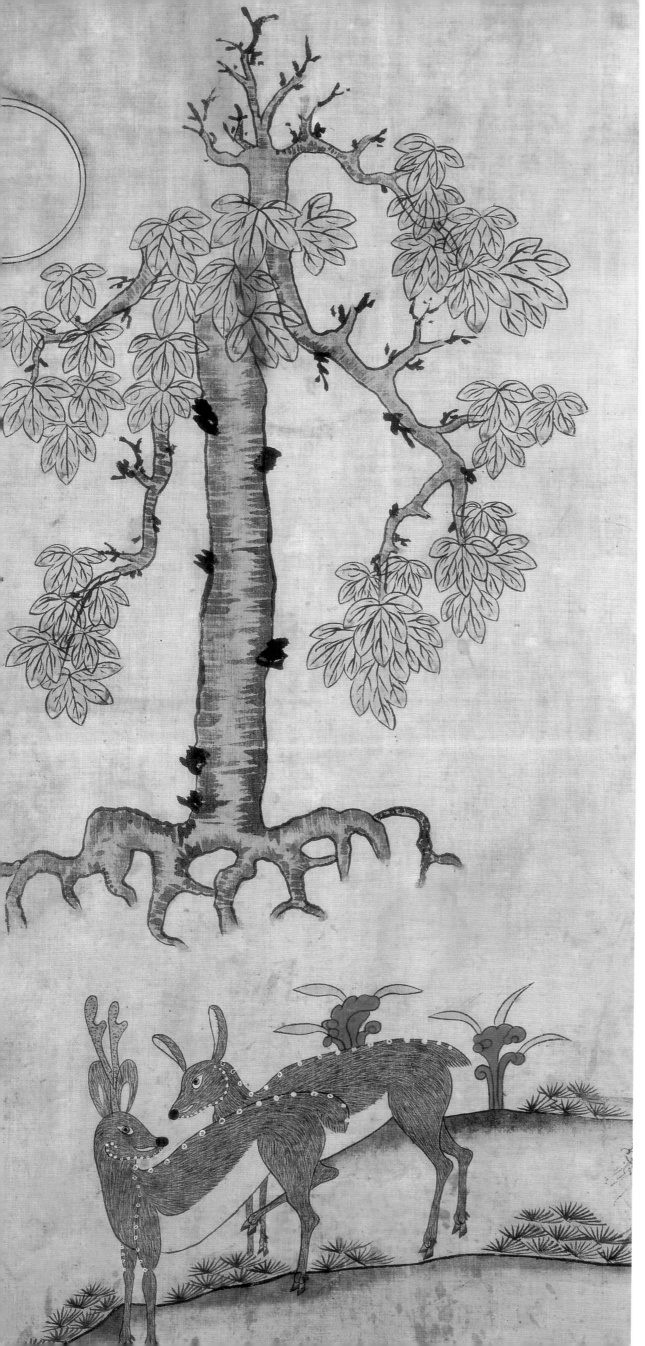

圖 54

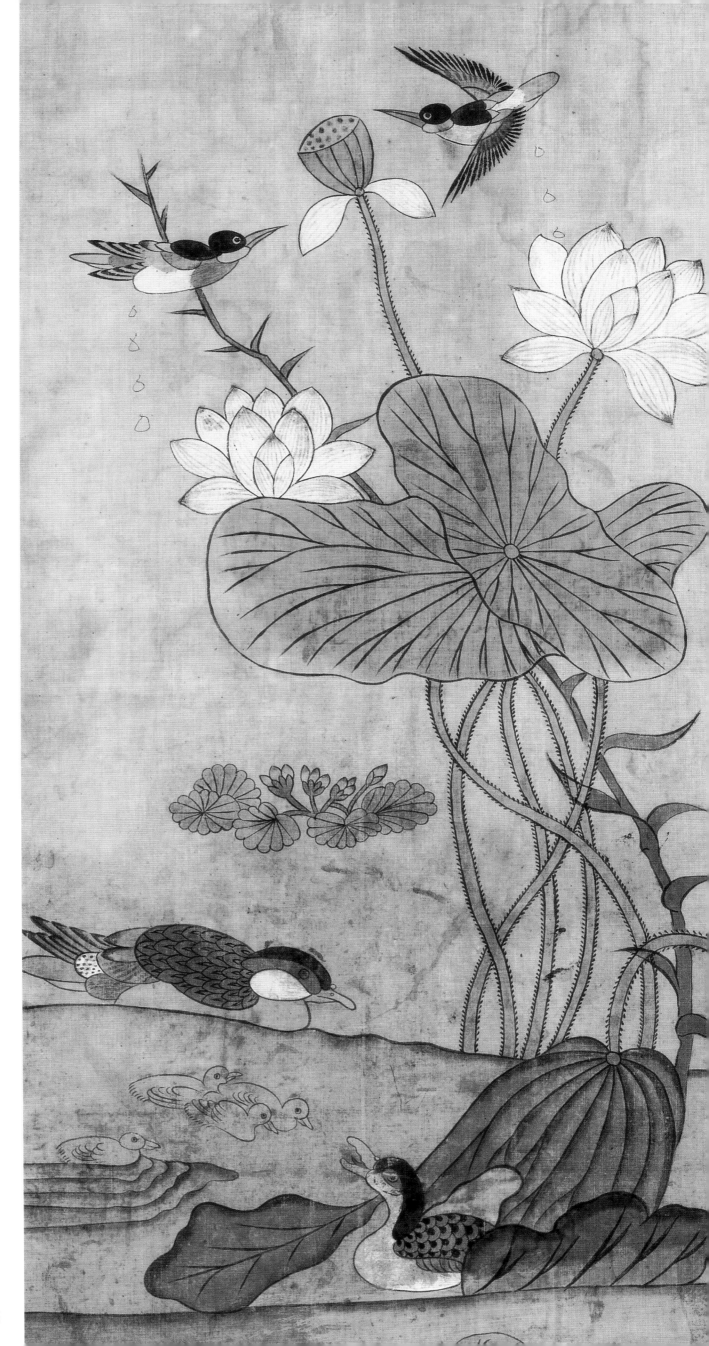

圖 55

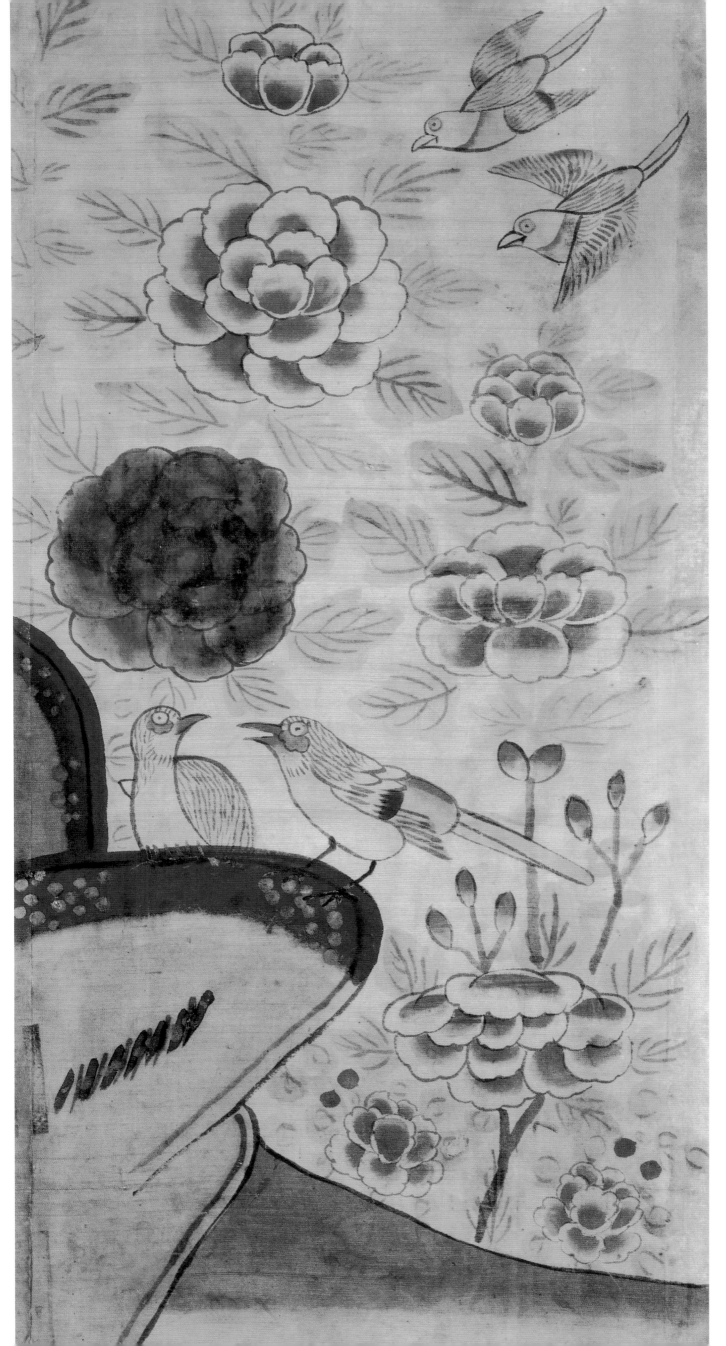

圖 56

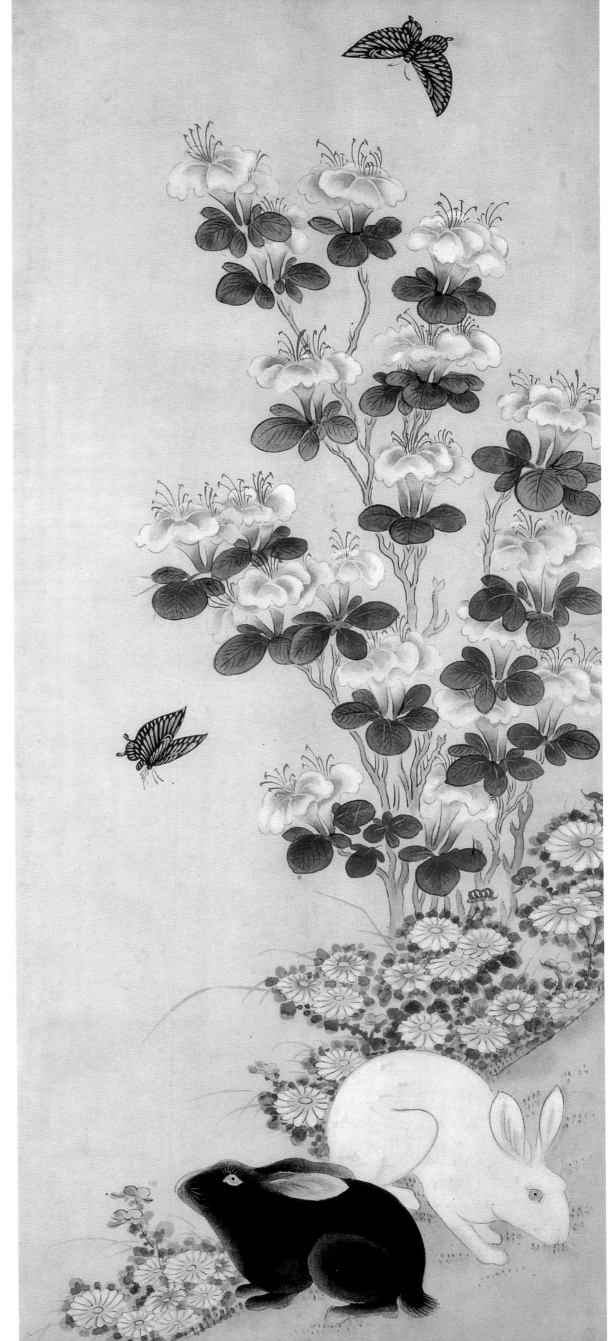

圖 57

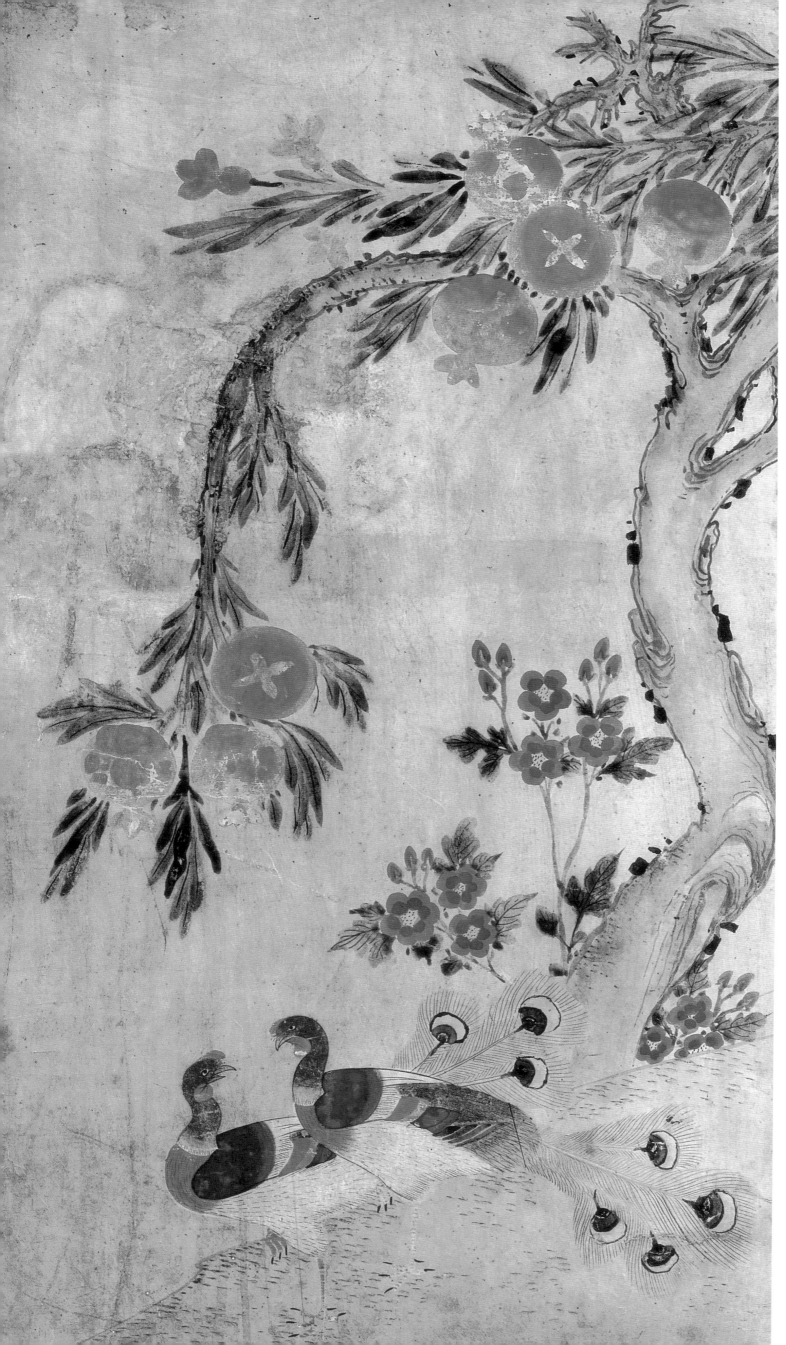

圖 58

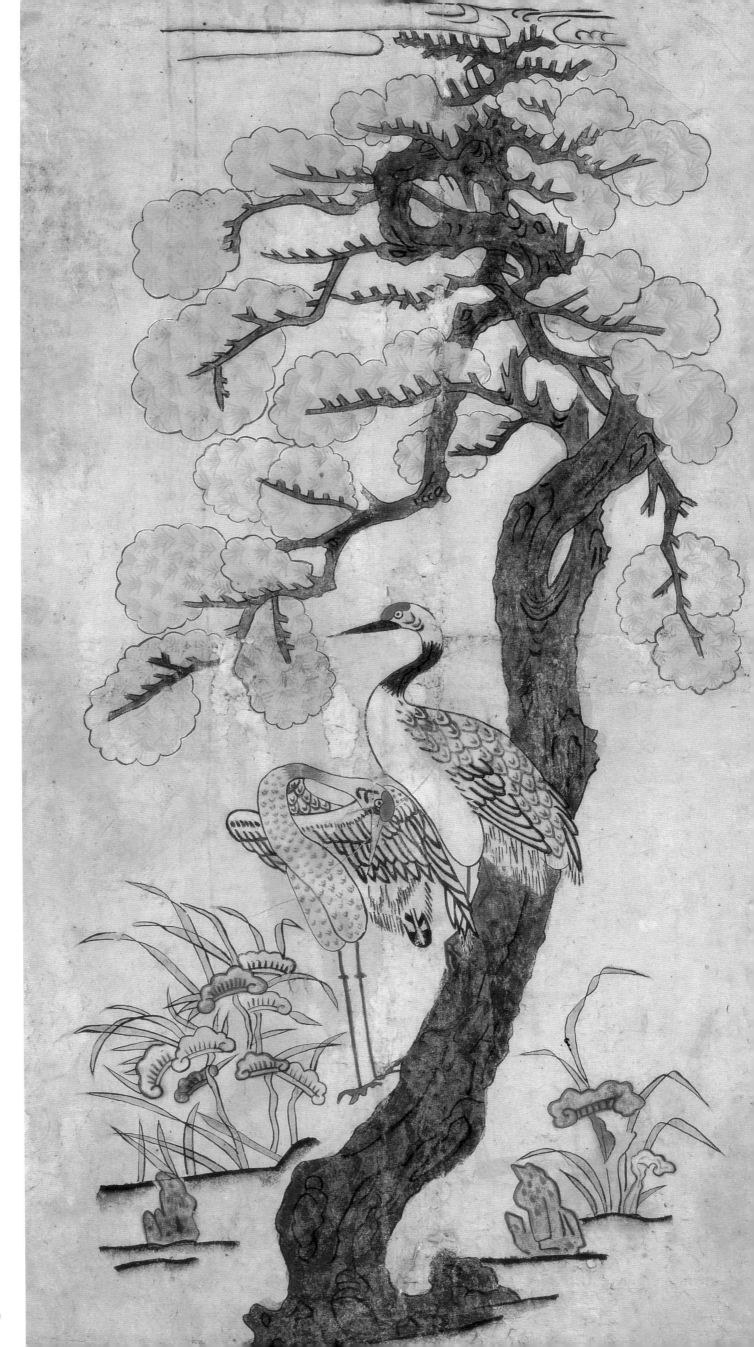

圖 59

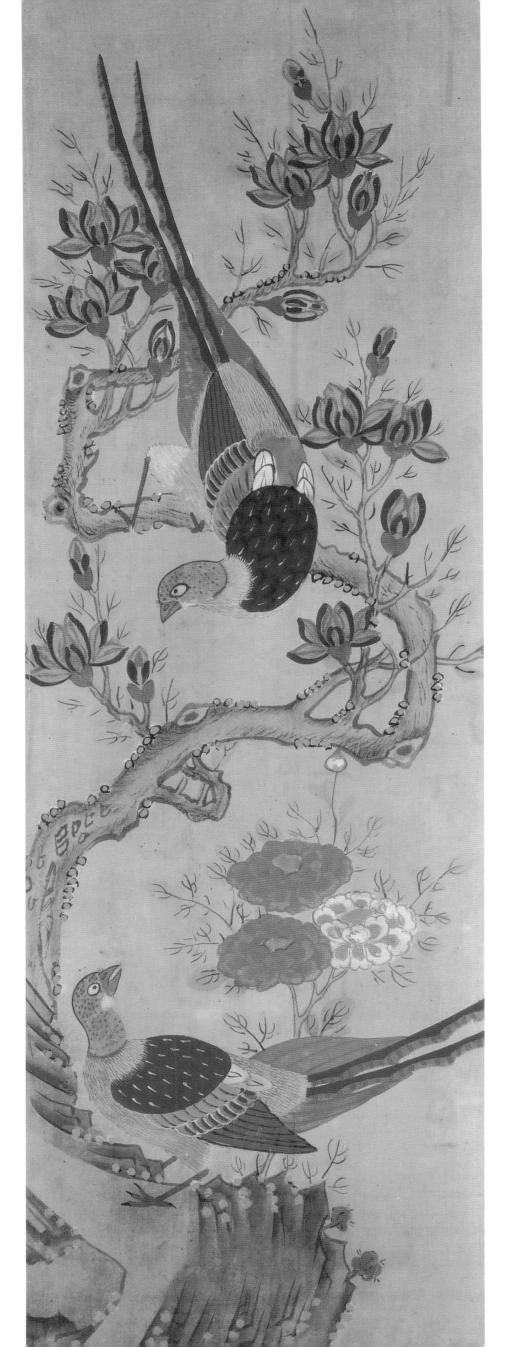

圖 60

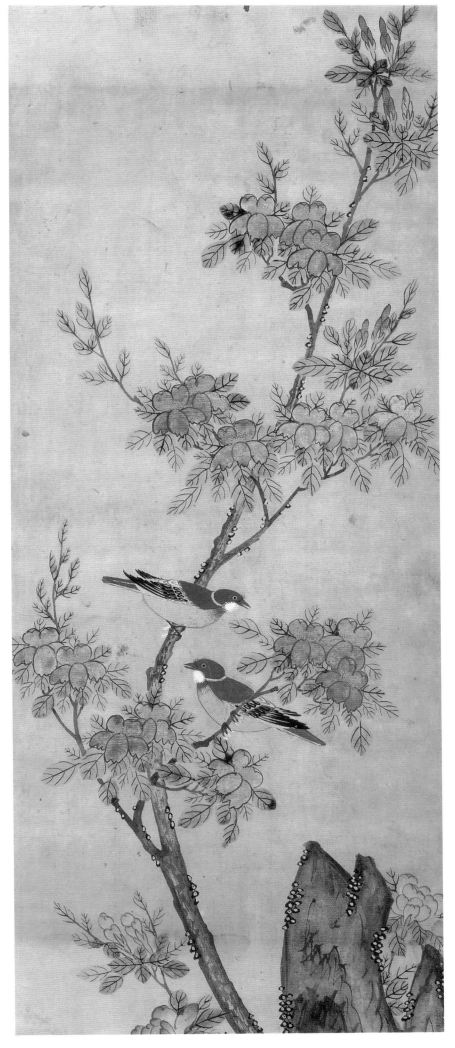

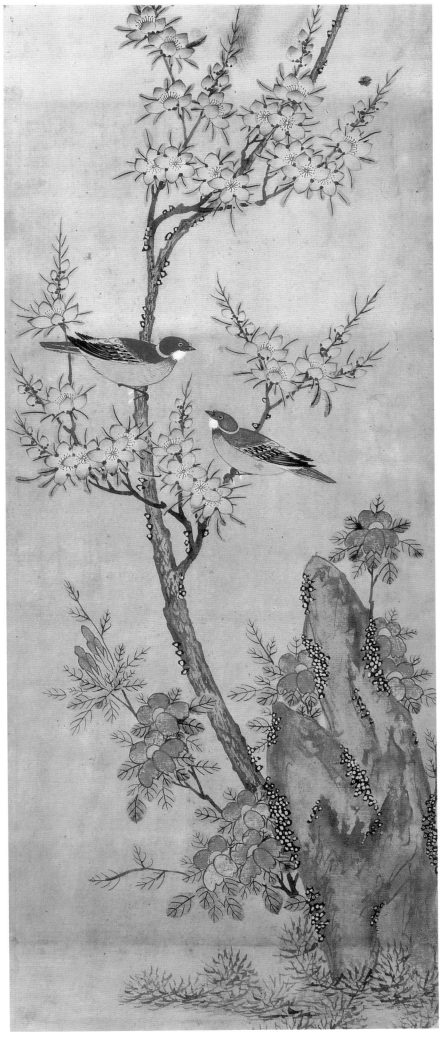

圖 61

圖 62

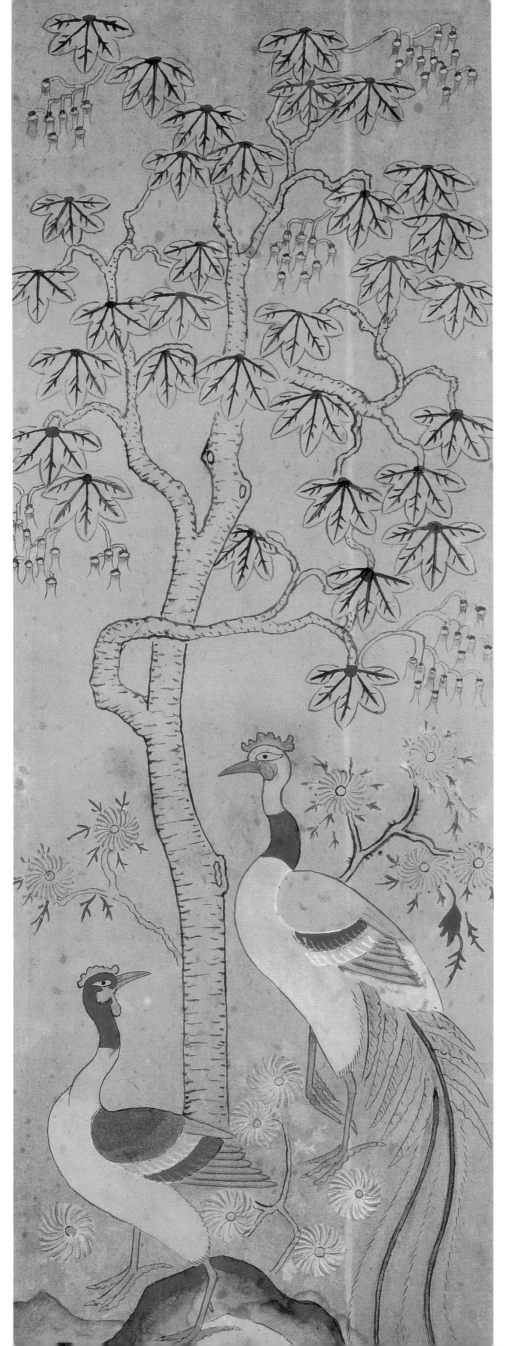

圖 63

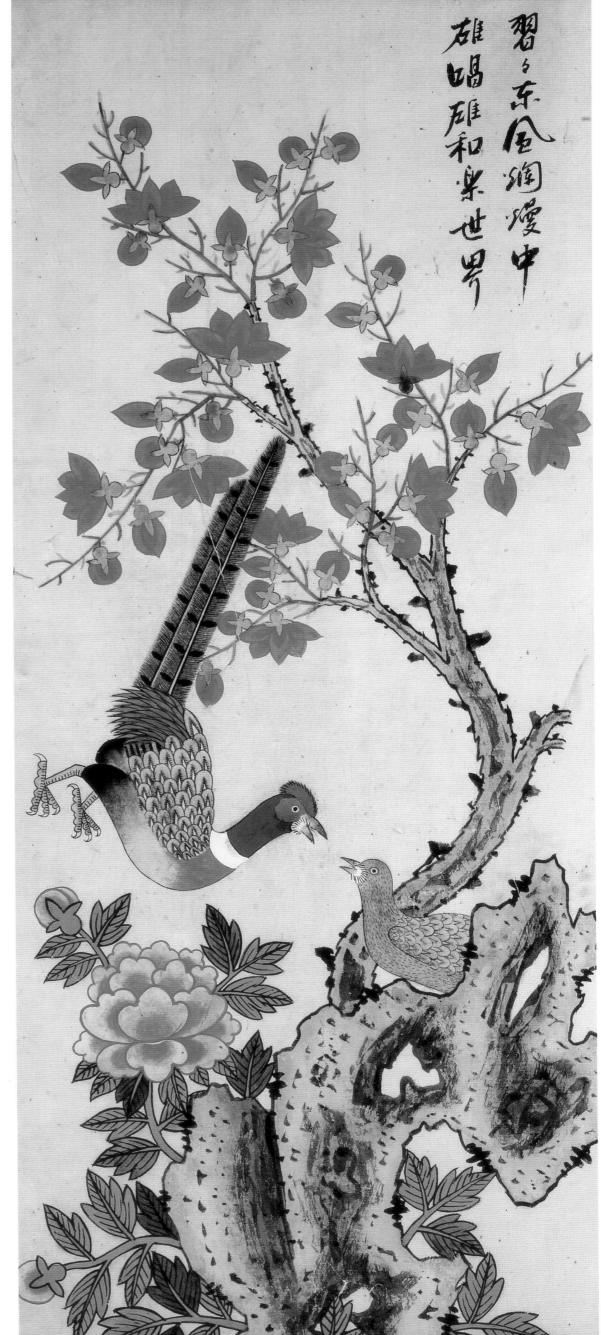

習習東風淌瓊中
雄唱雄和樂世界

圖64

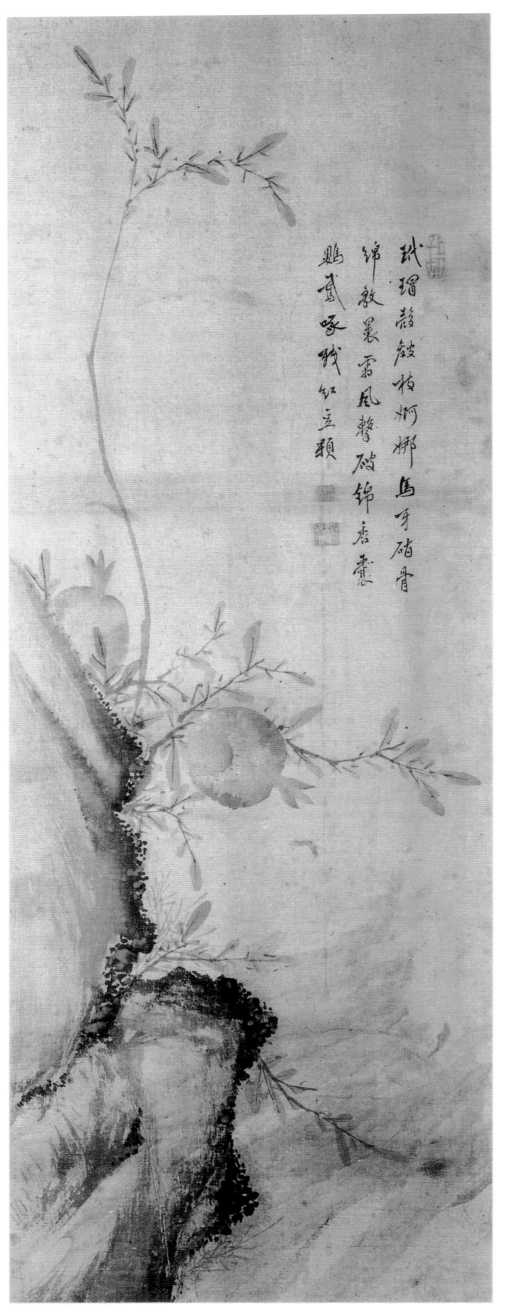

圖 65

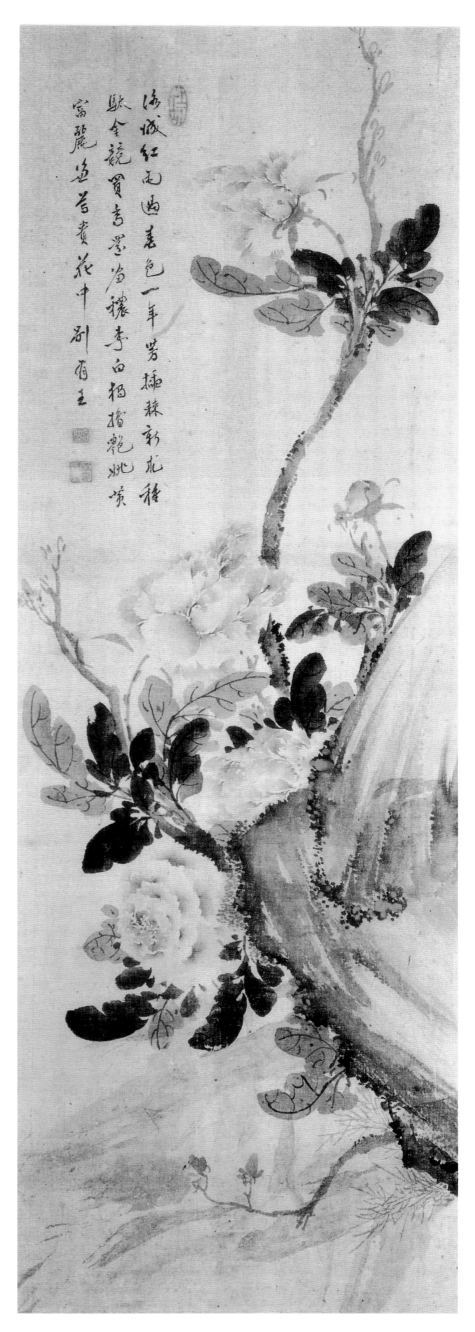

圖 66

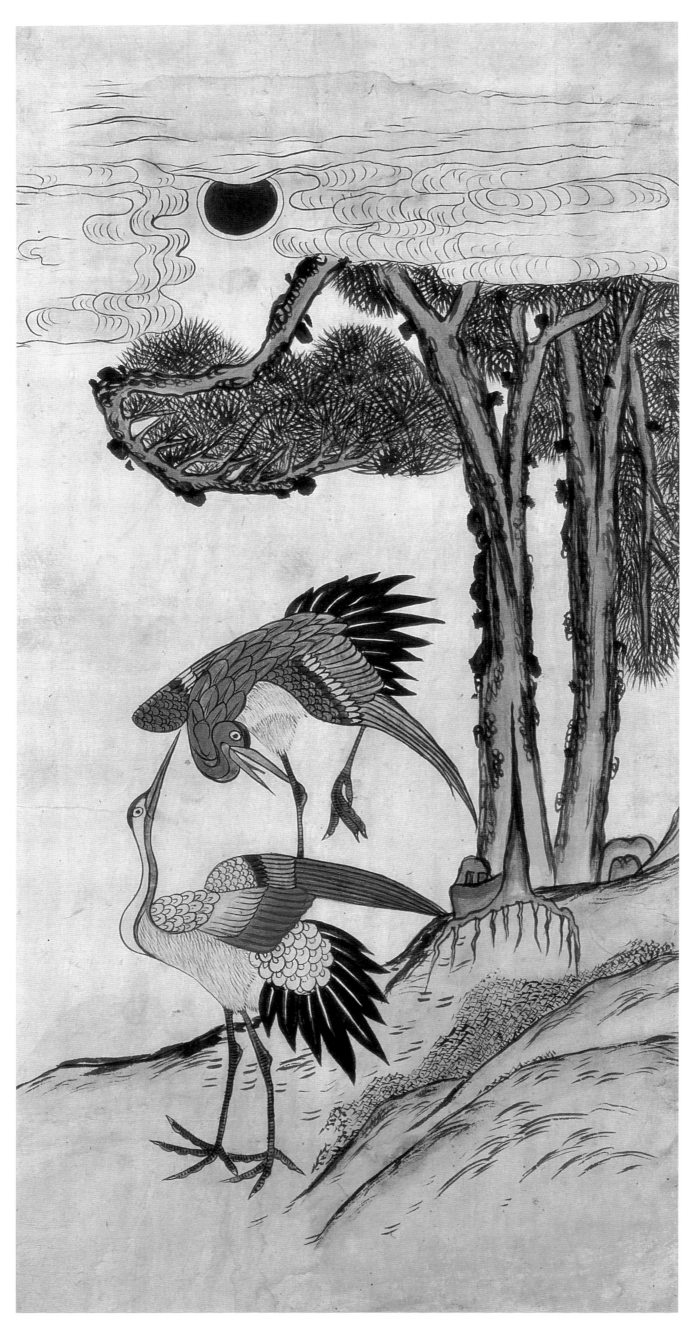

圖 67

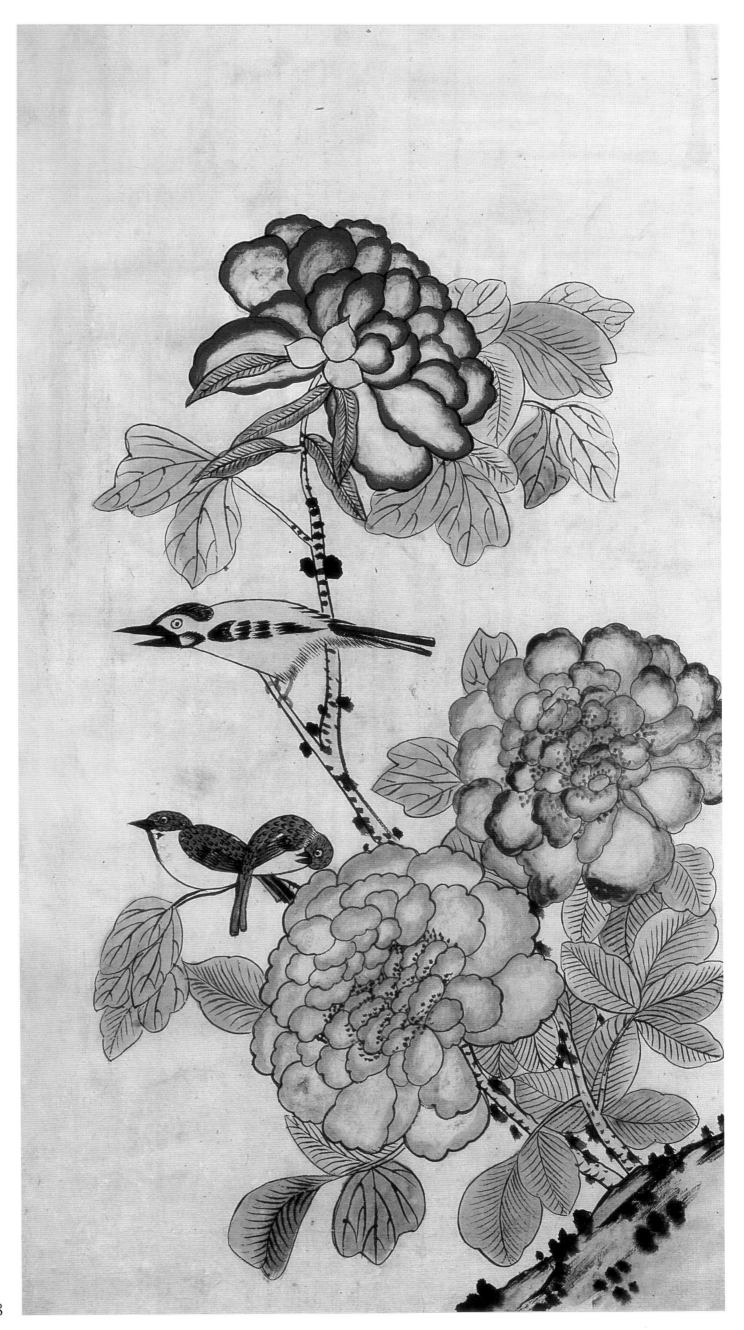

圖 68

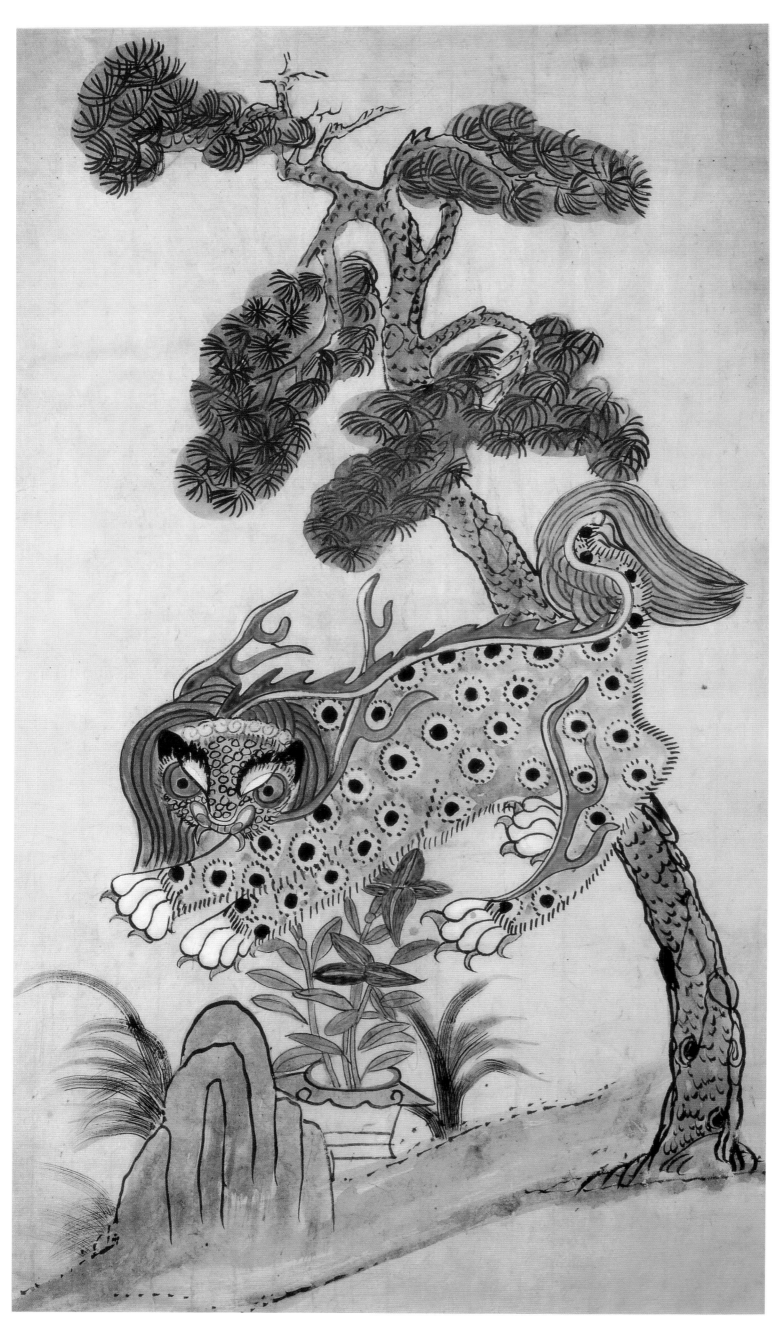

圖 69

圖 70

圖 71

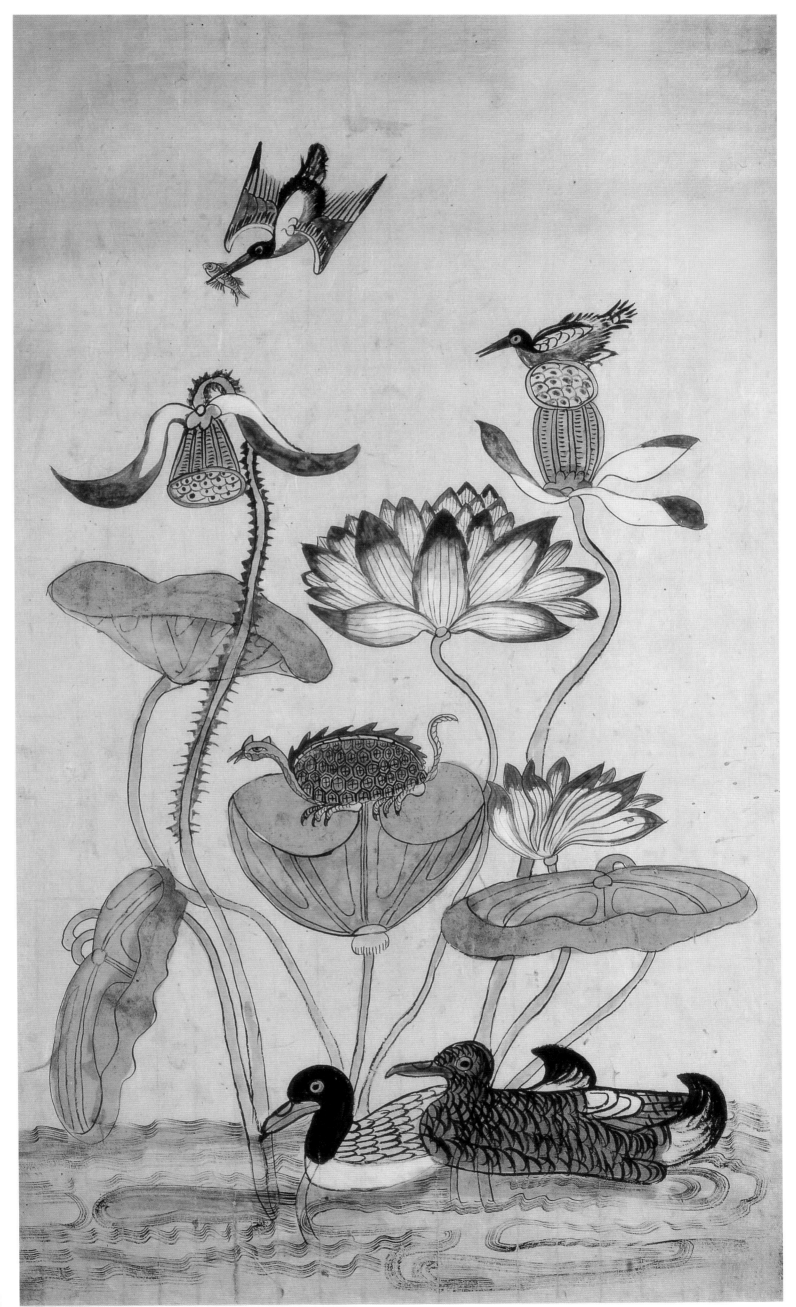

圖 72

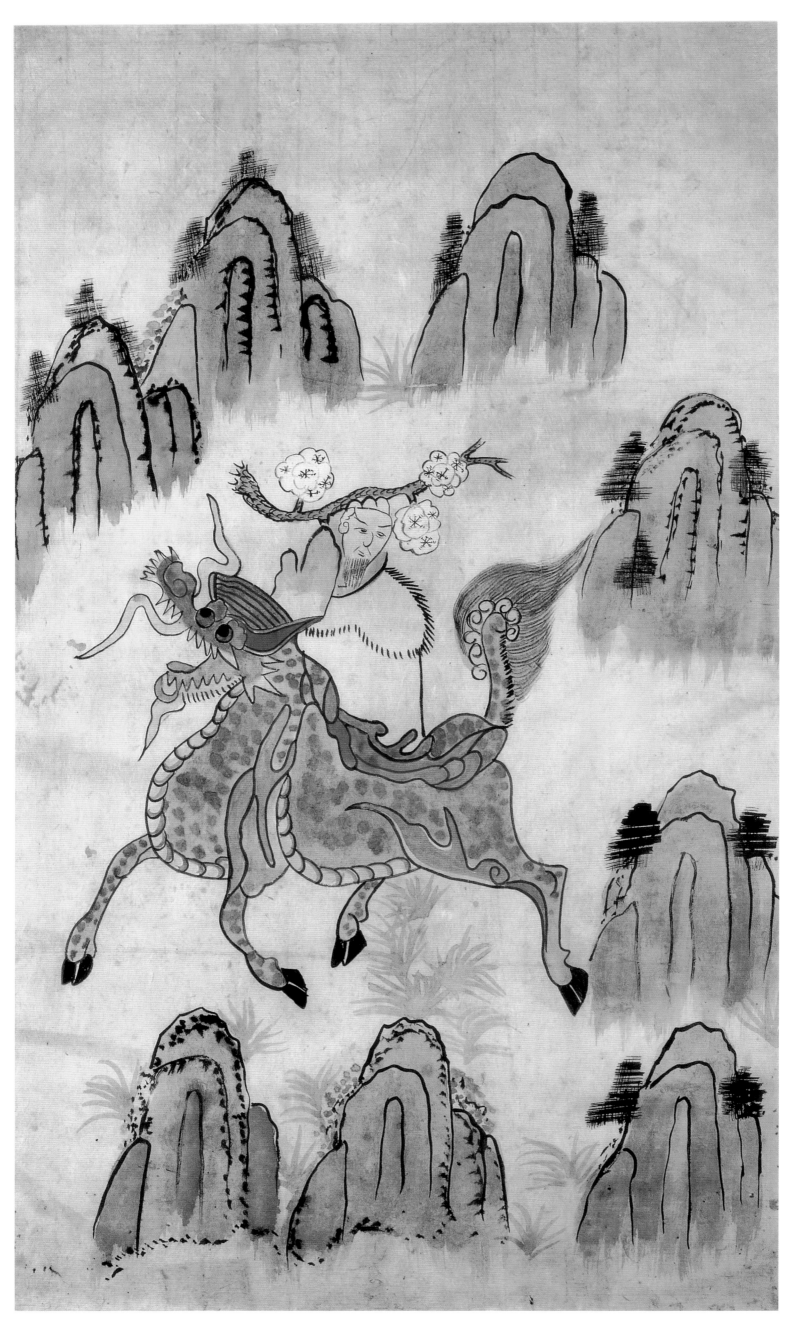

圖 73

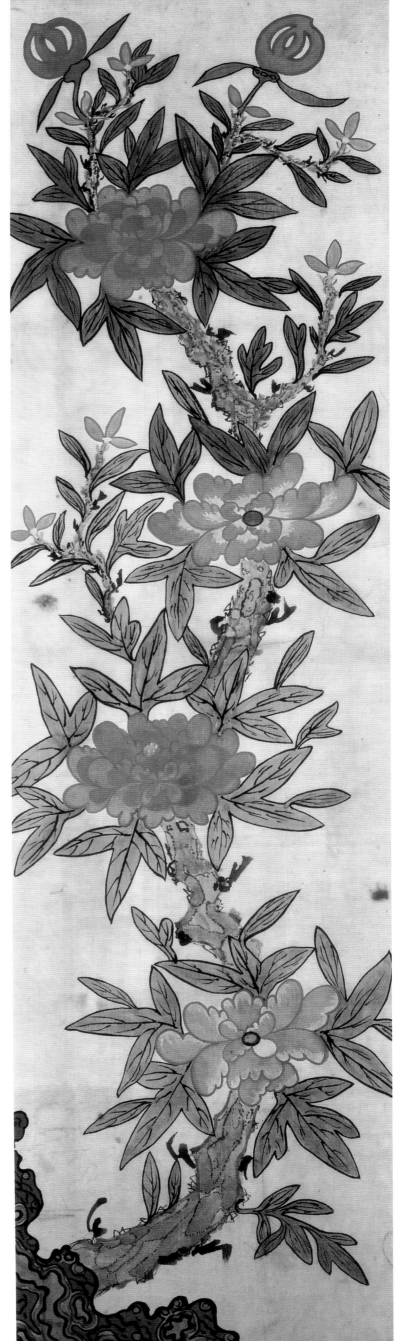

圖 74

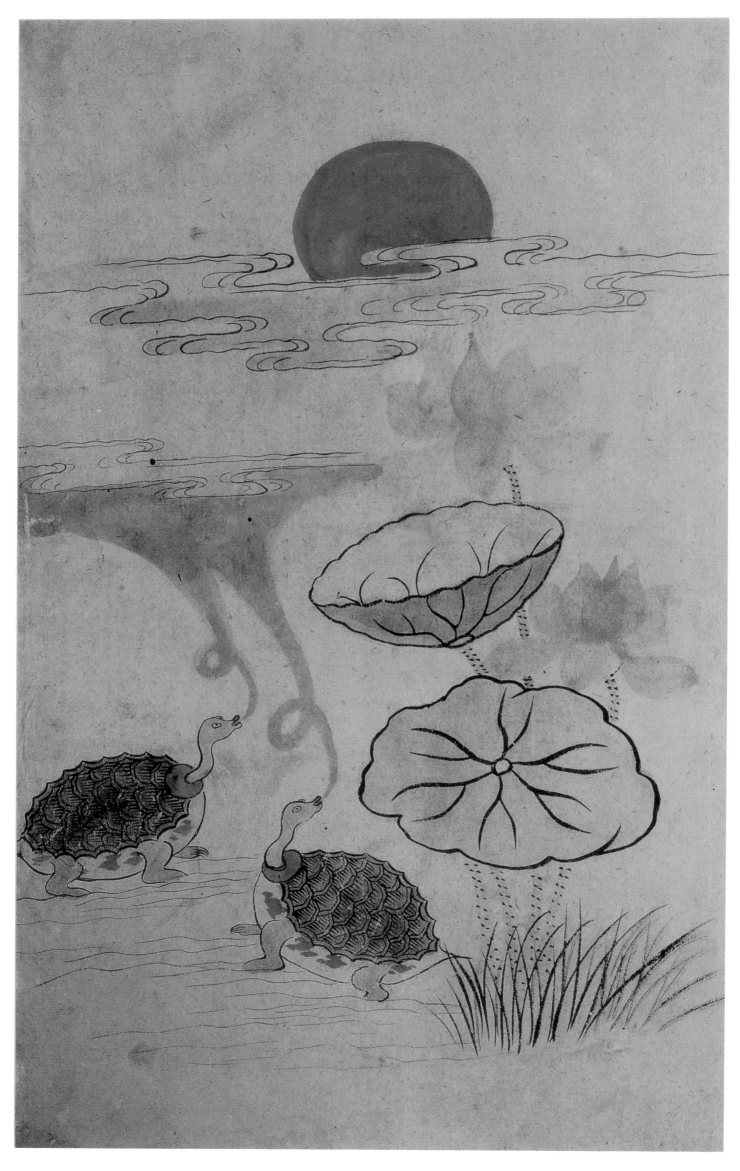

圖 75

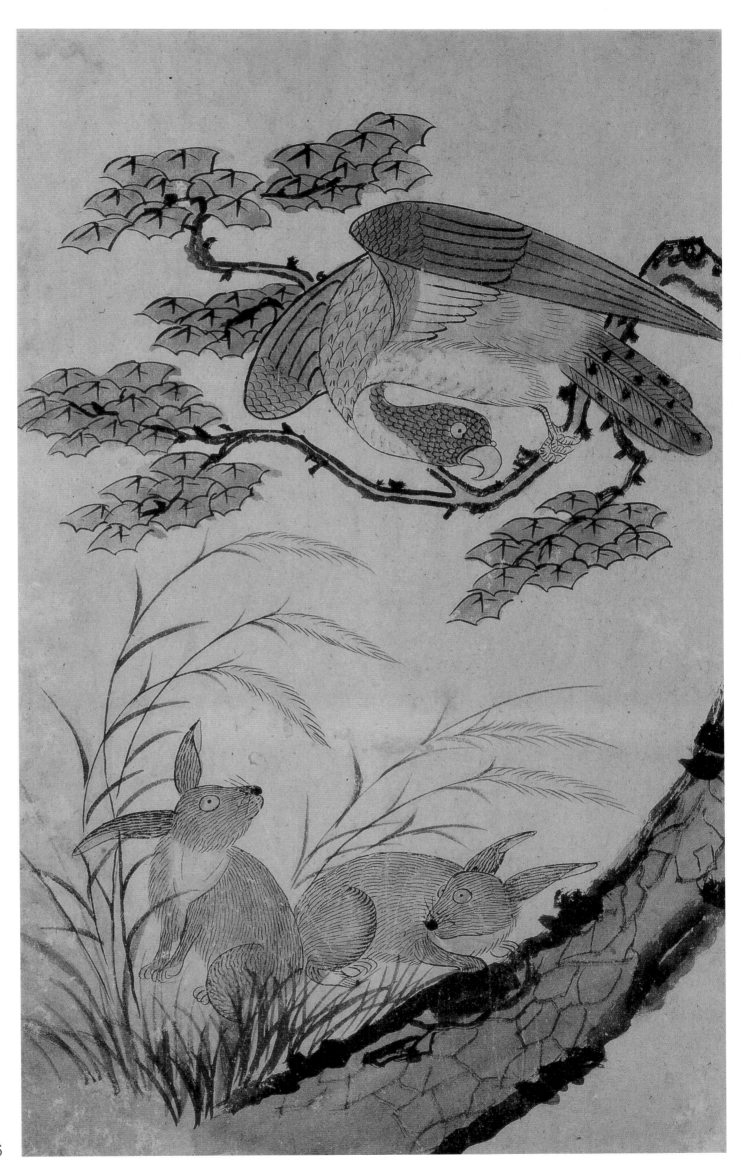

圖 76

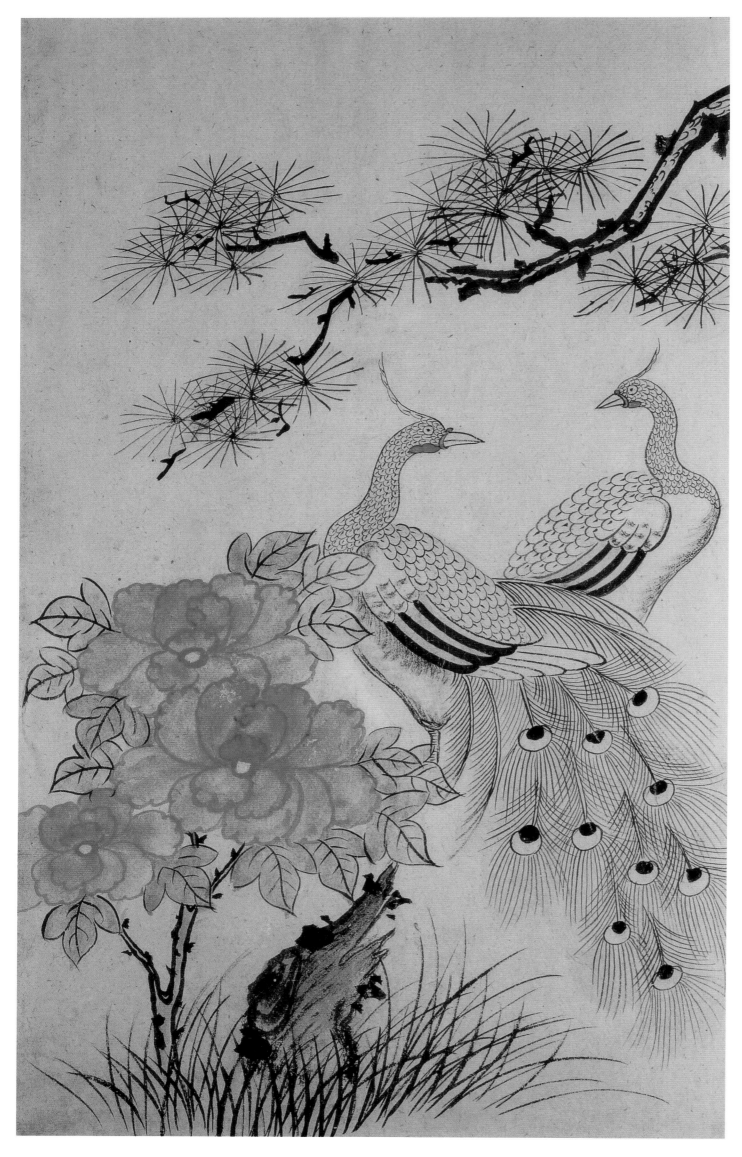

圖 77

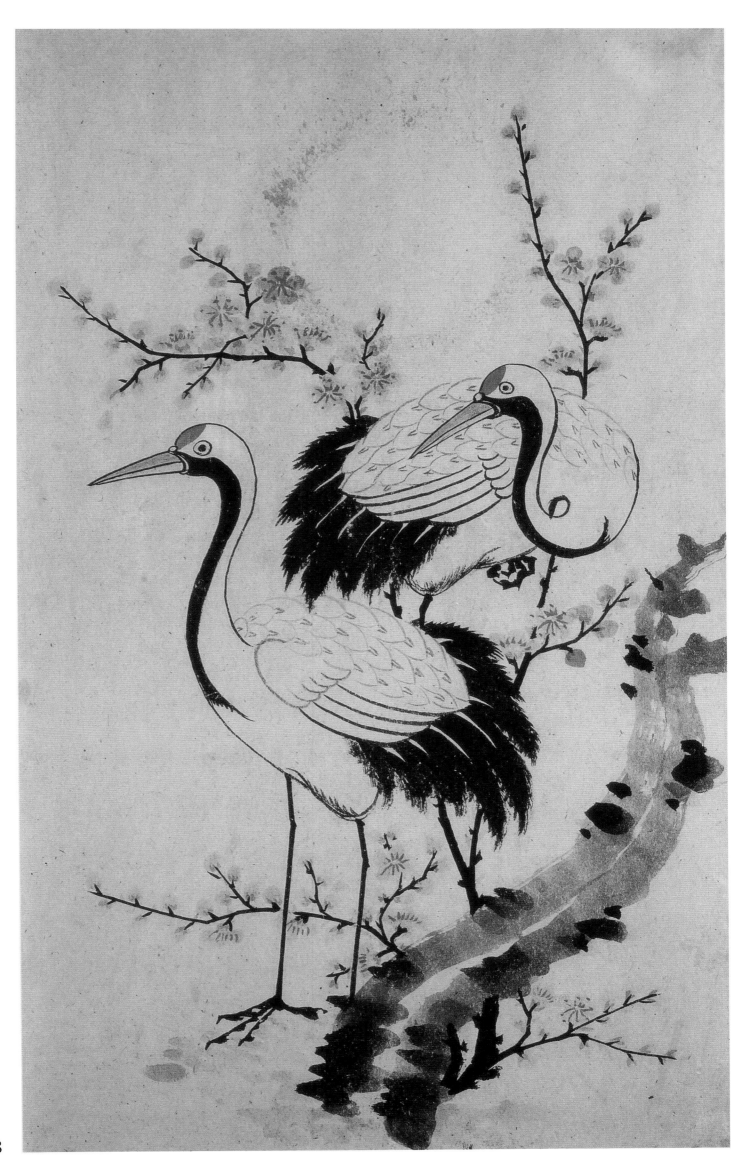

圖 78

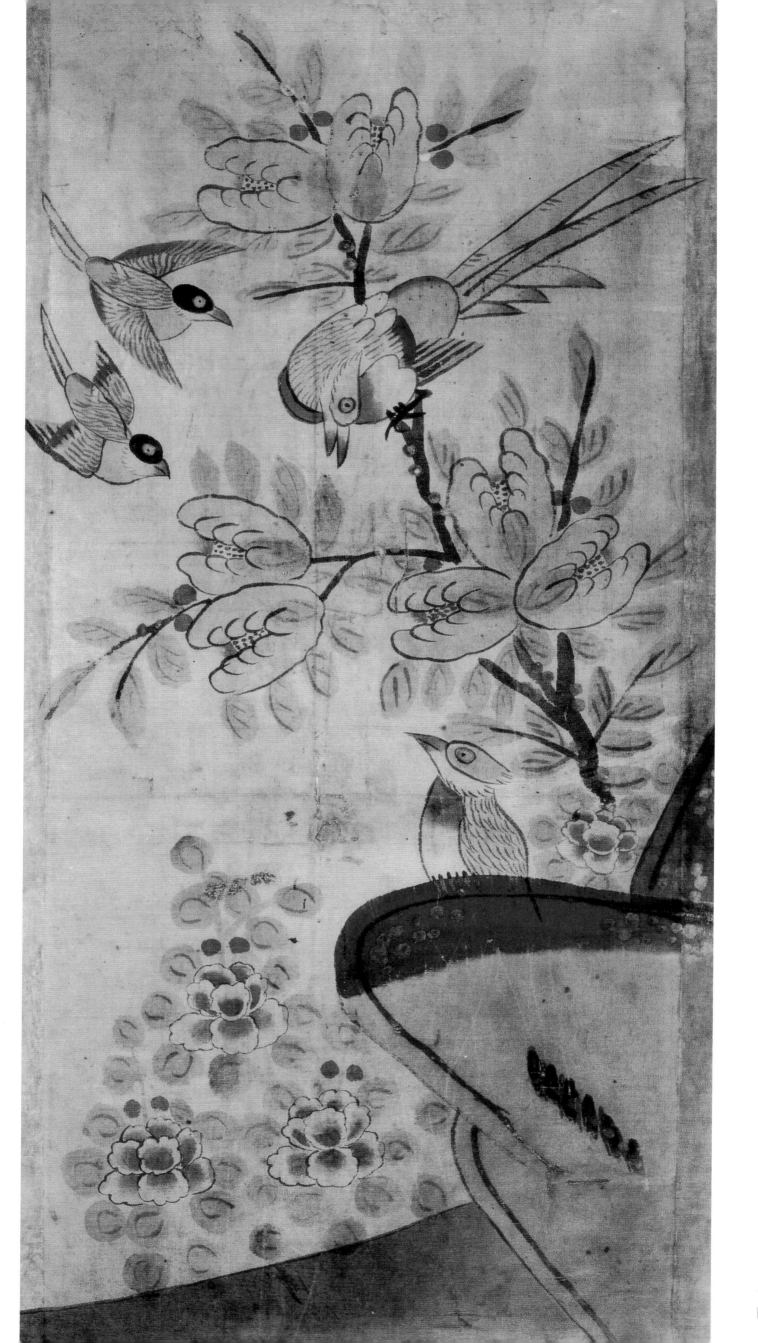

◀圖 79
▶圖 80

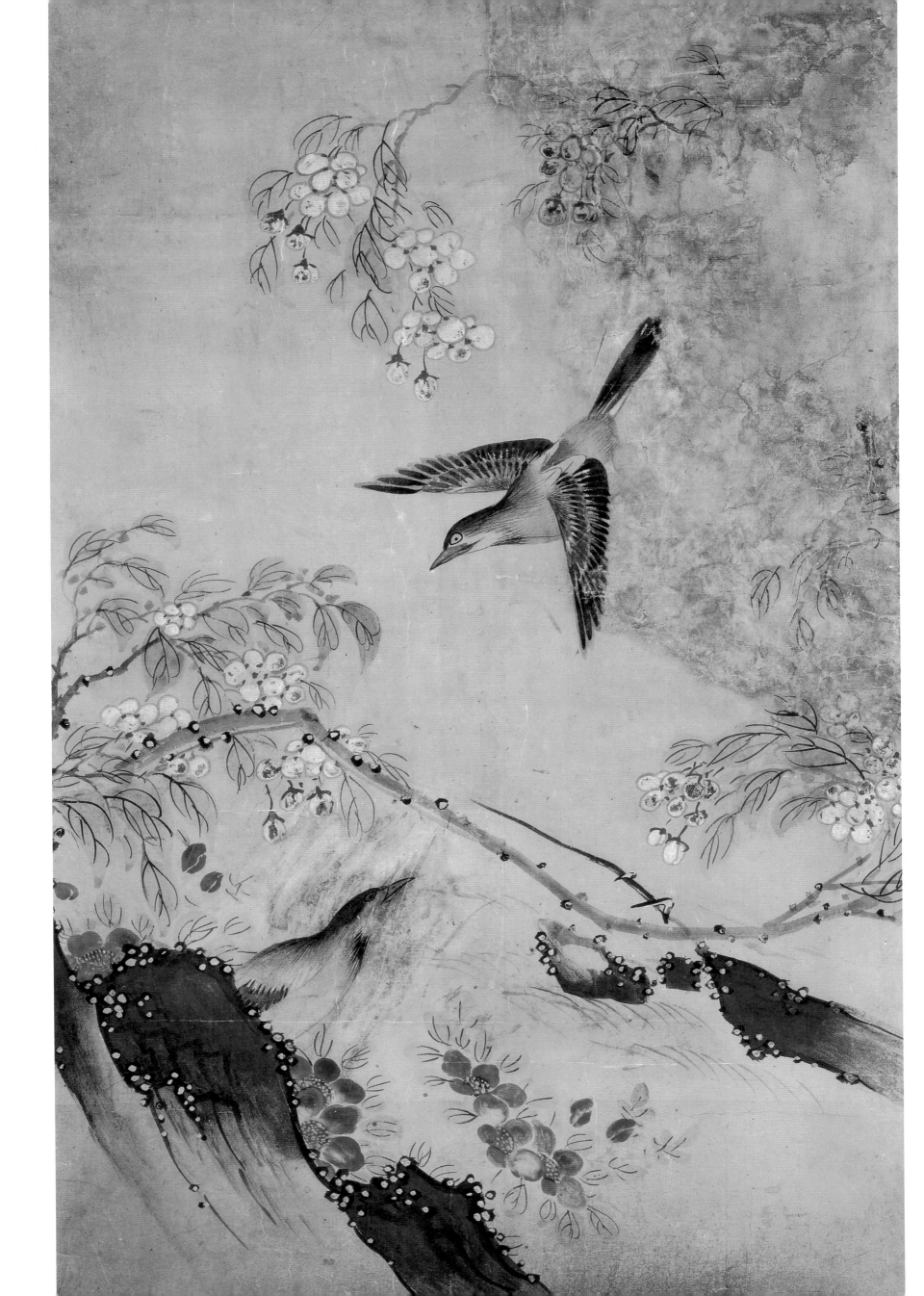

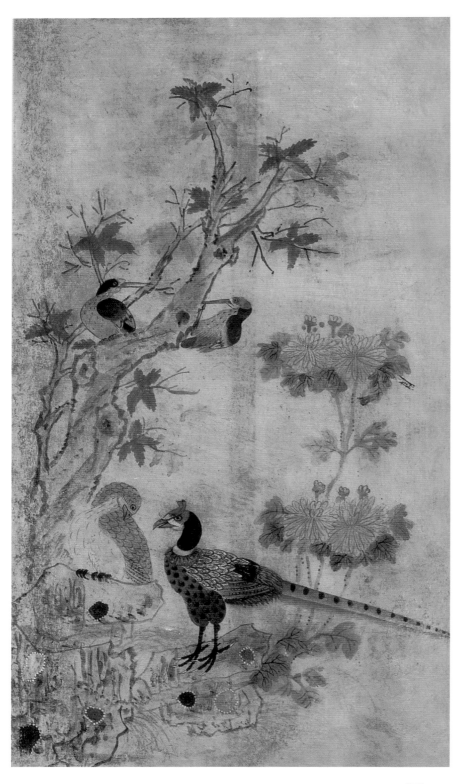

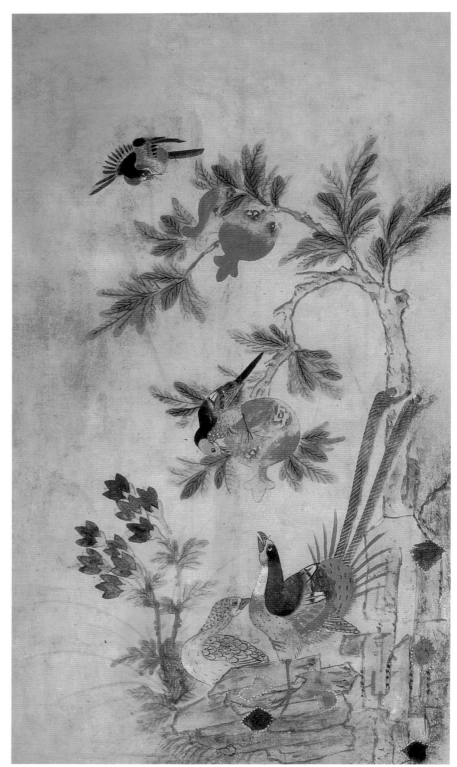

圖 81 圖 82

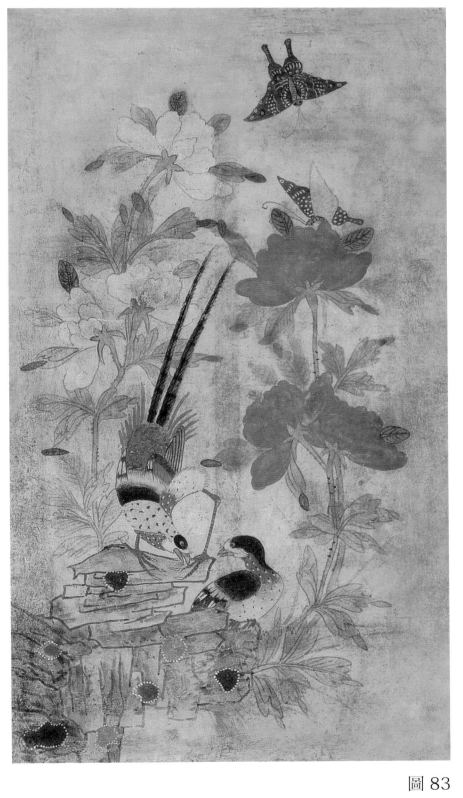

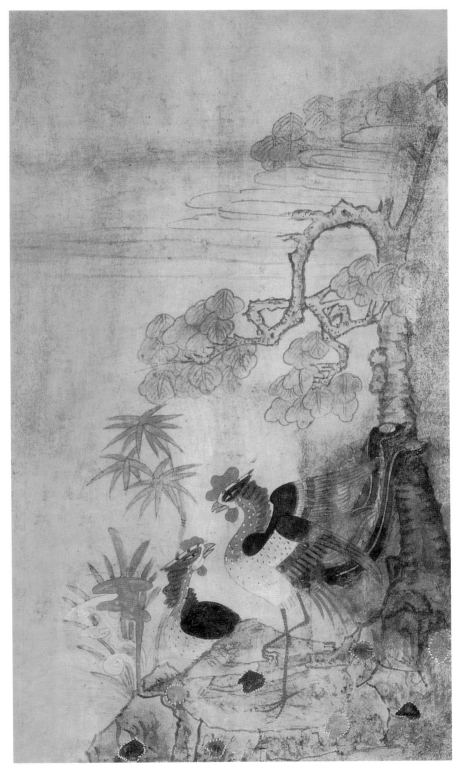

圖 83 圖 84

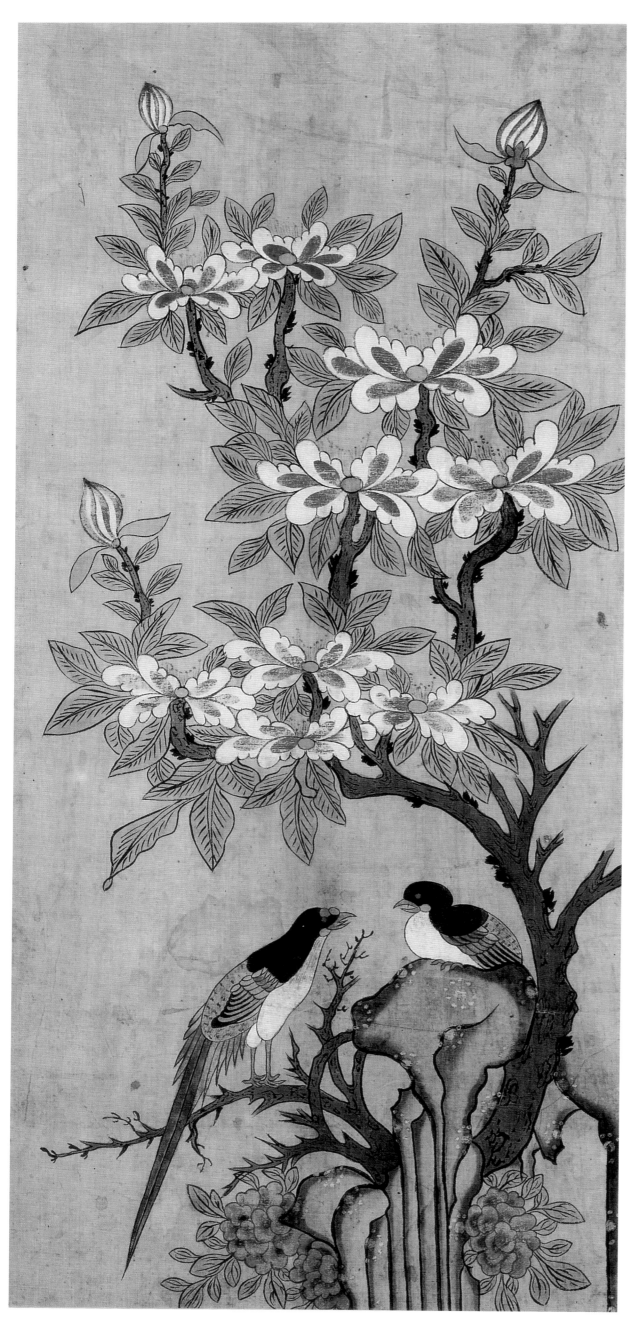

圖 85

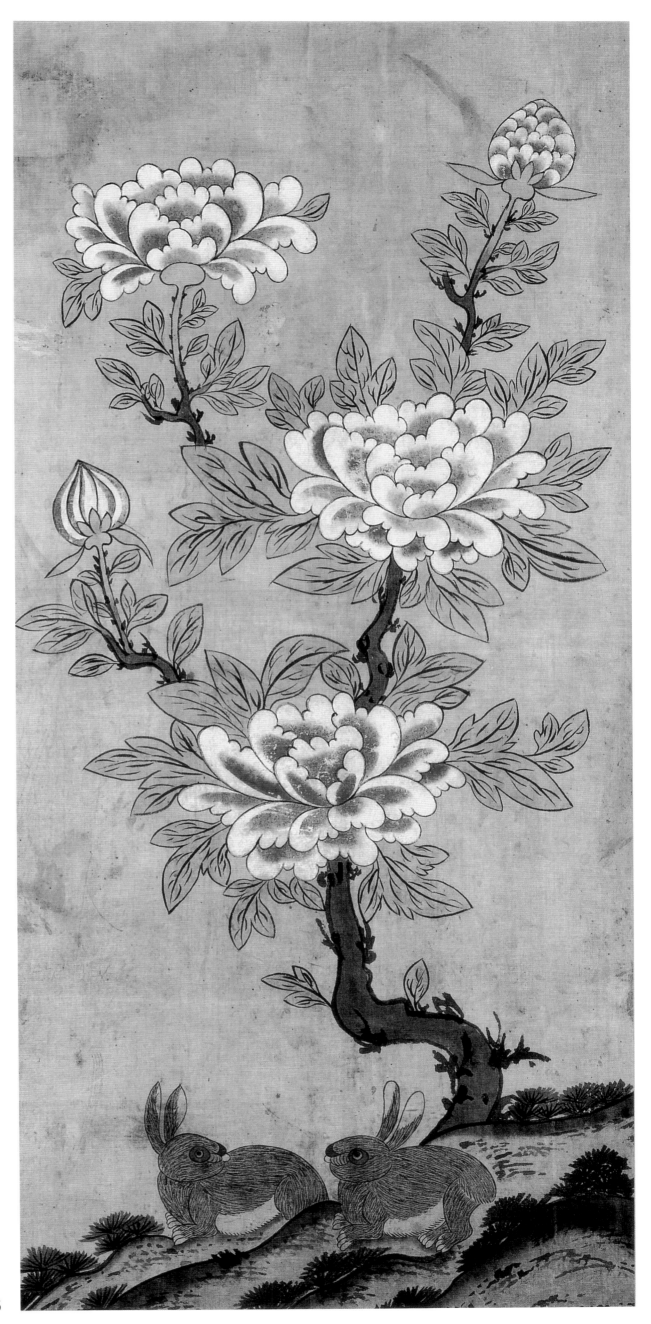

圖 86

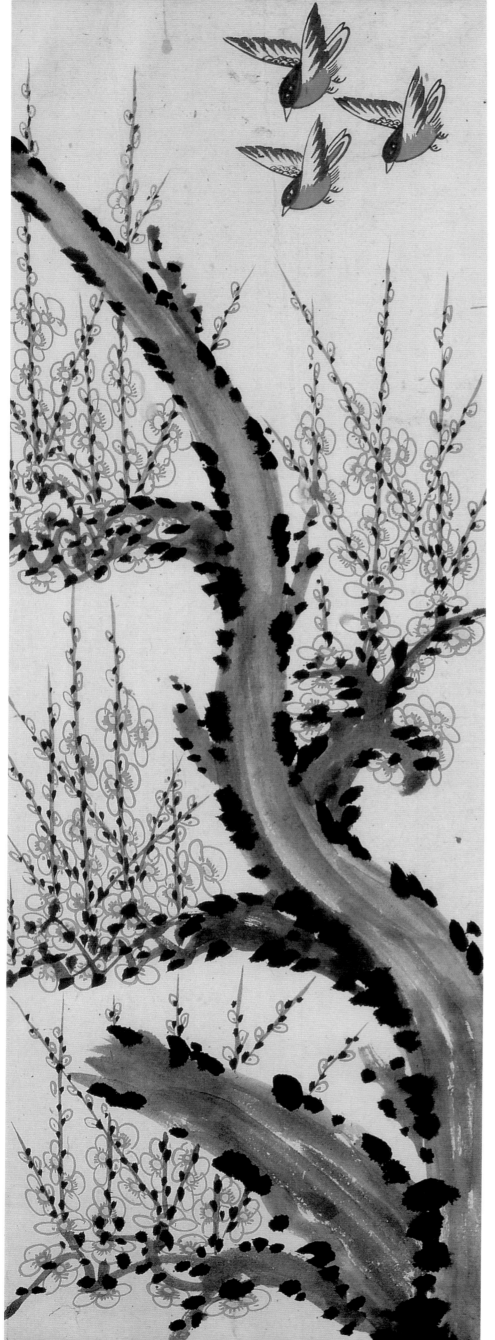

圖 87

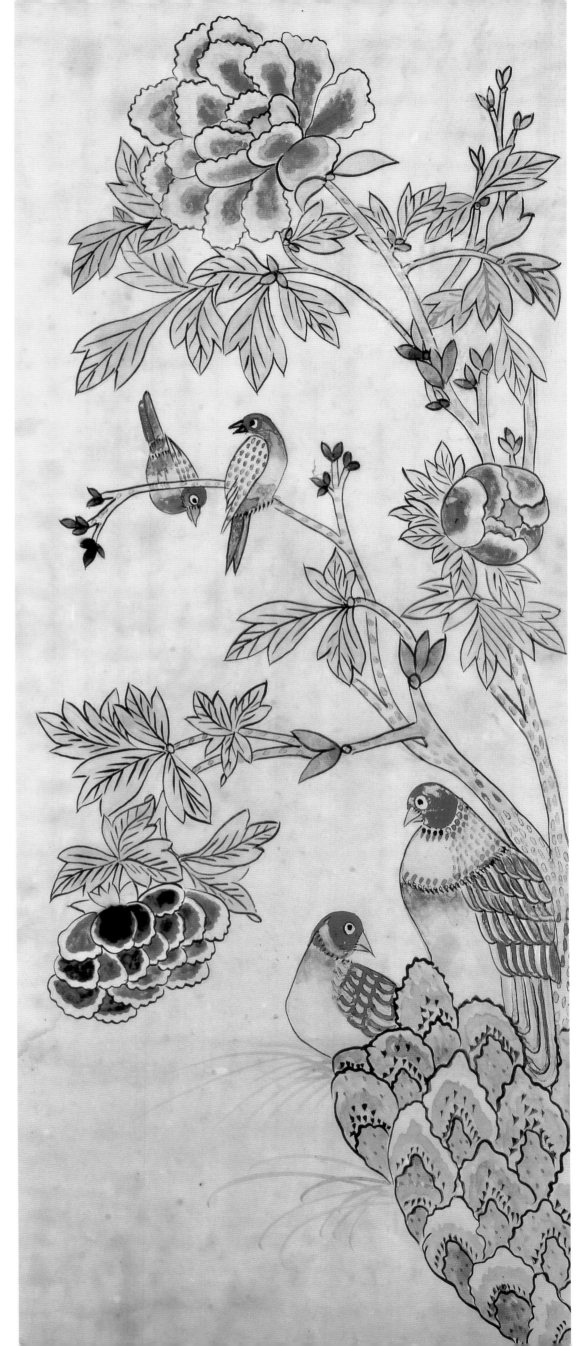

圖 88

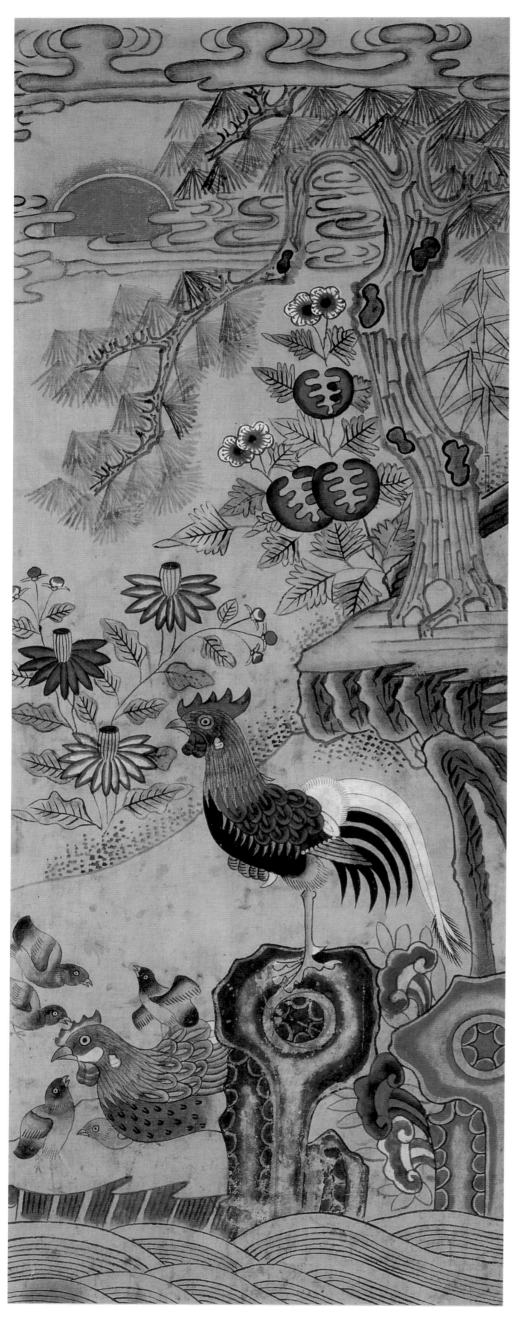

圖 89

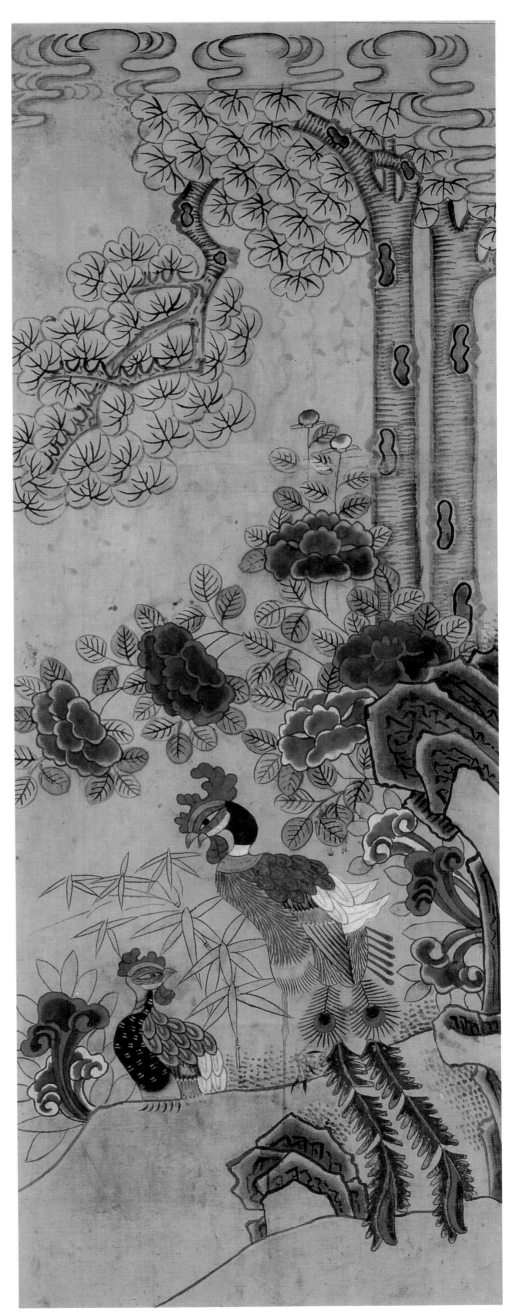

圖 90

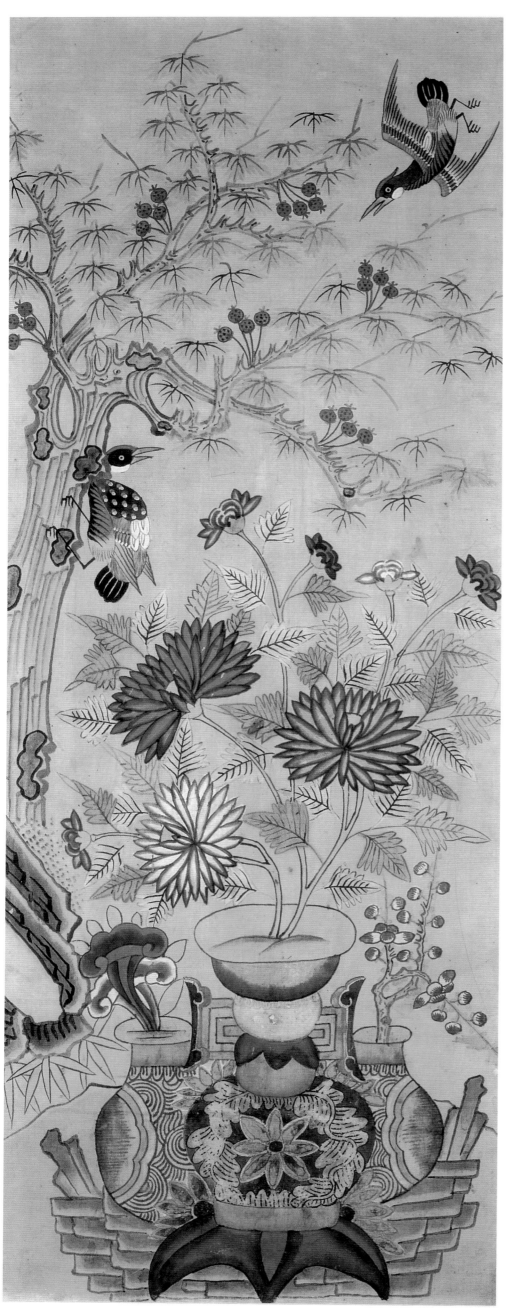

圖 91

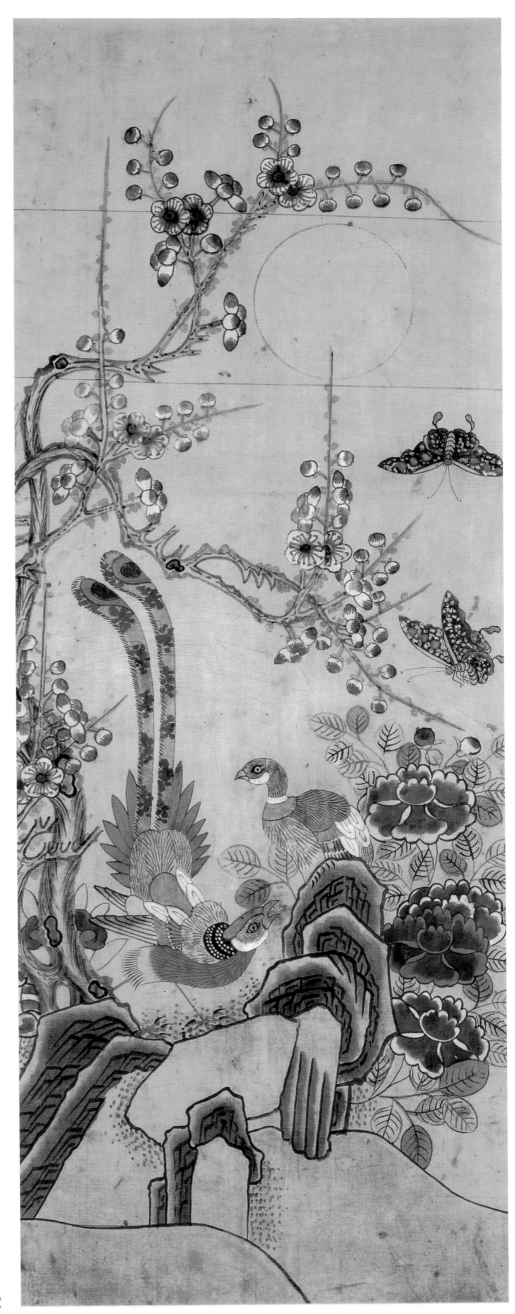

圖 92

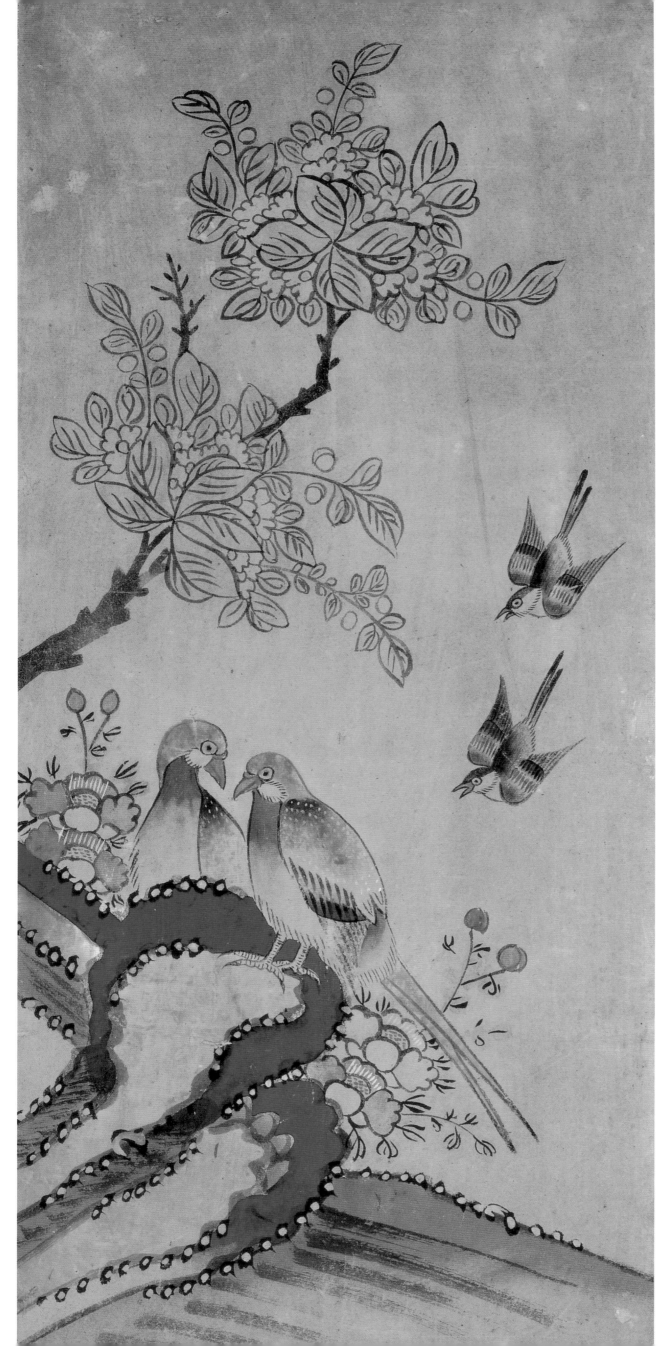

圖 93

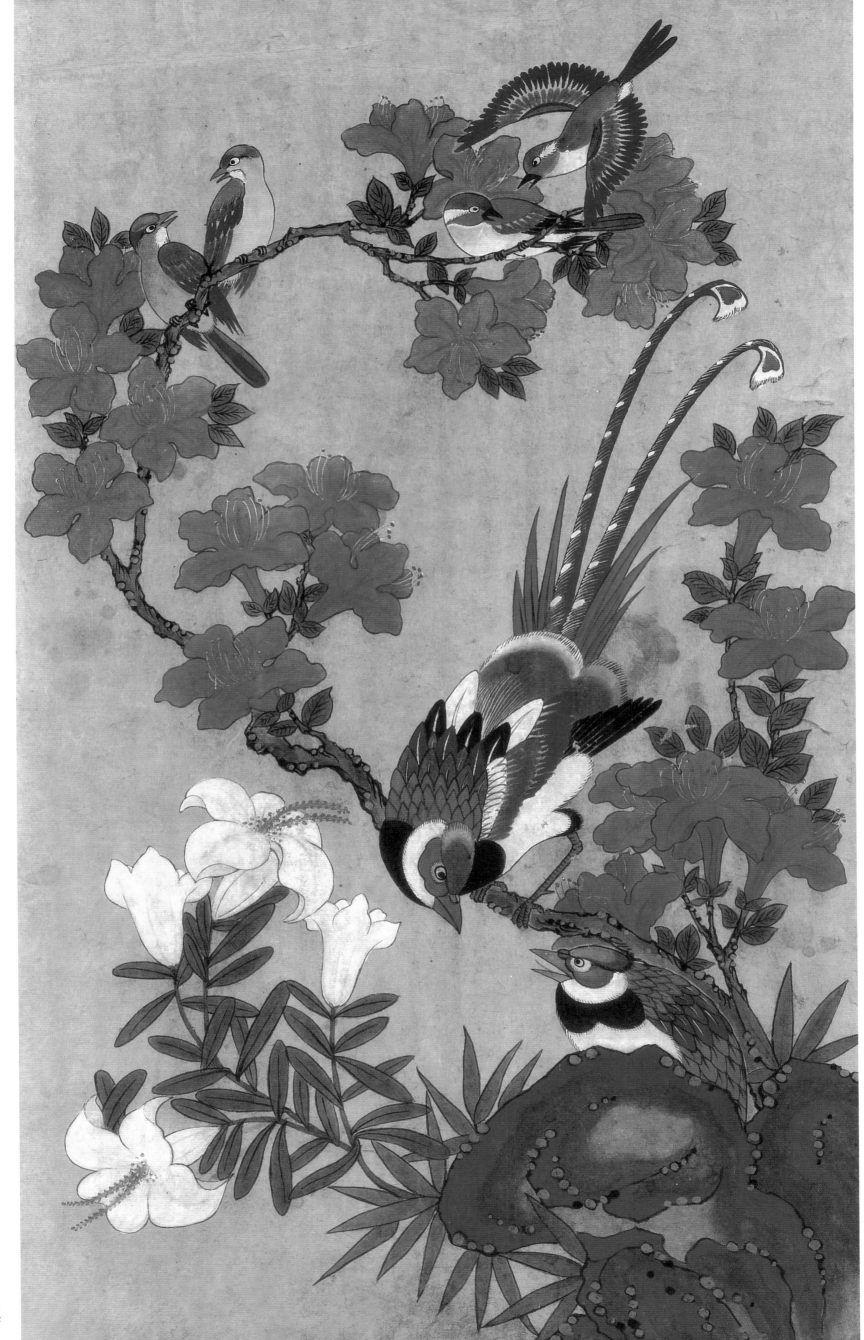

圖 94

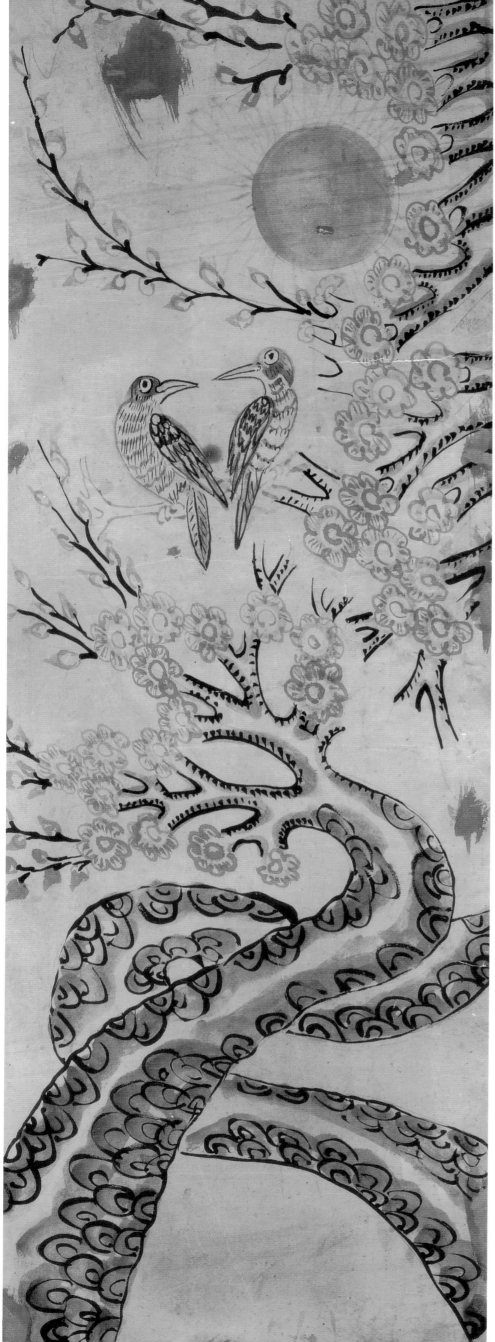

圖 95

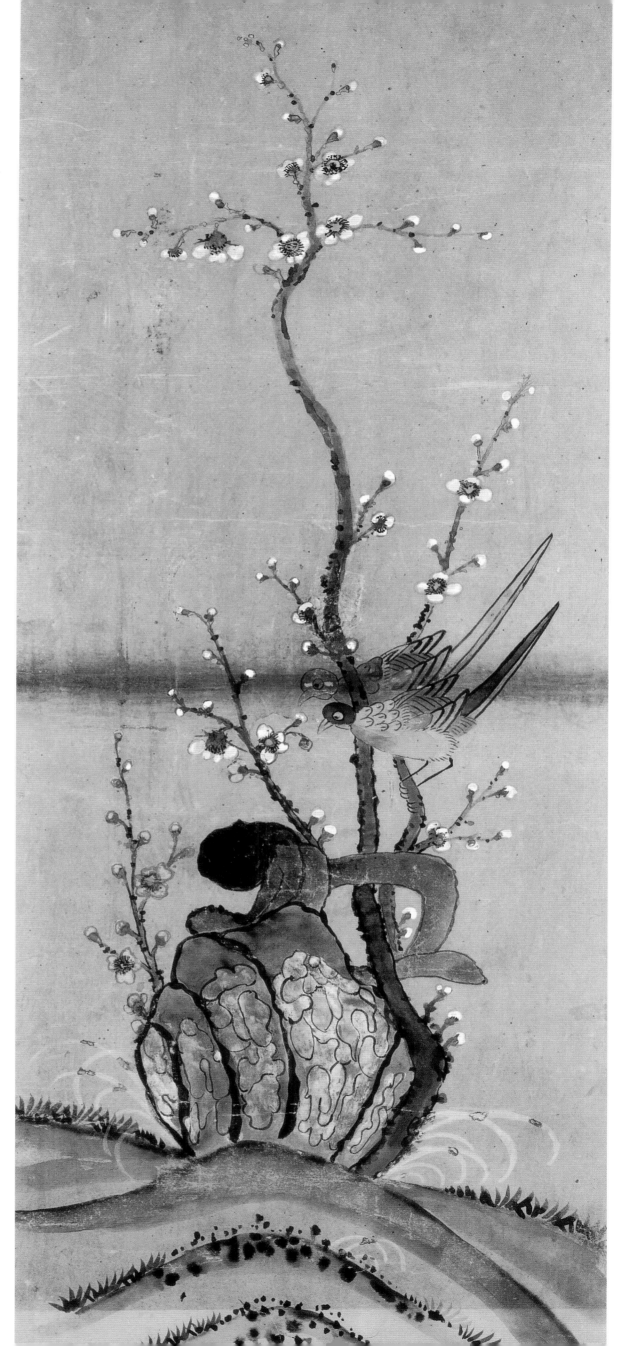

圖 96

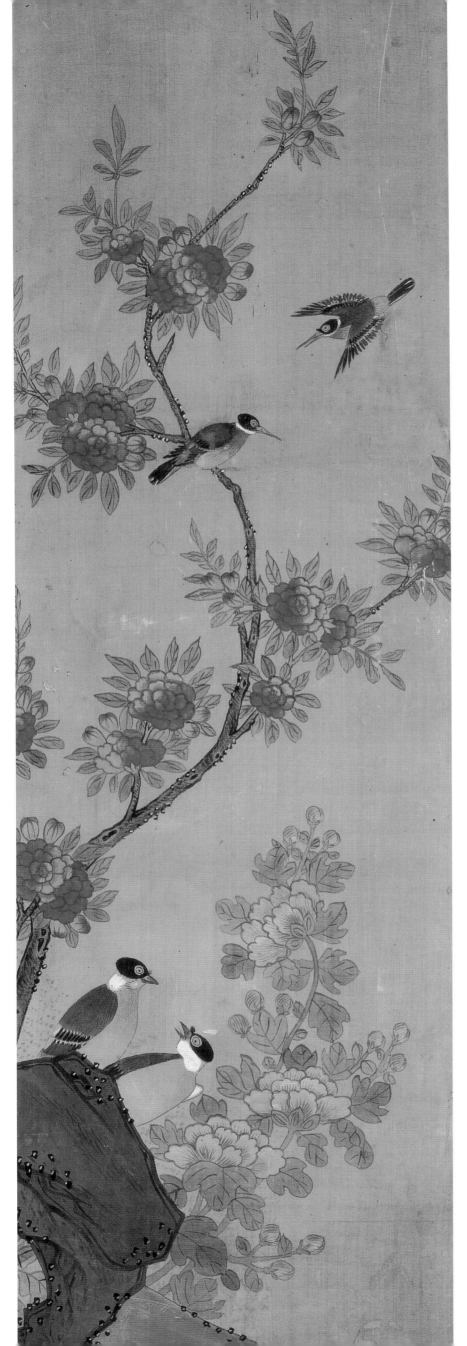

圖 97

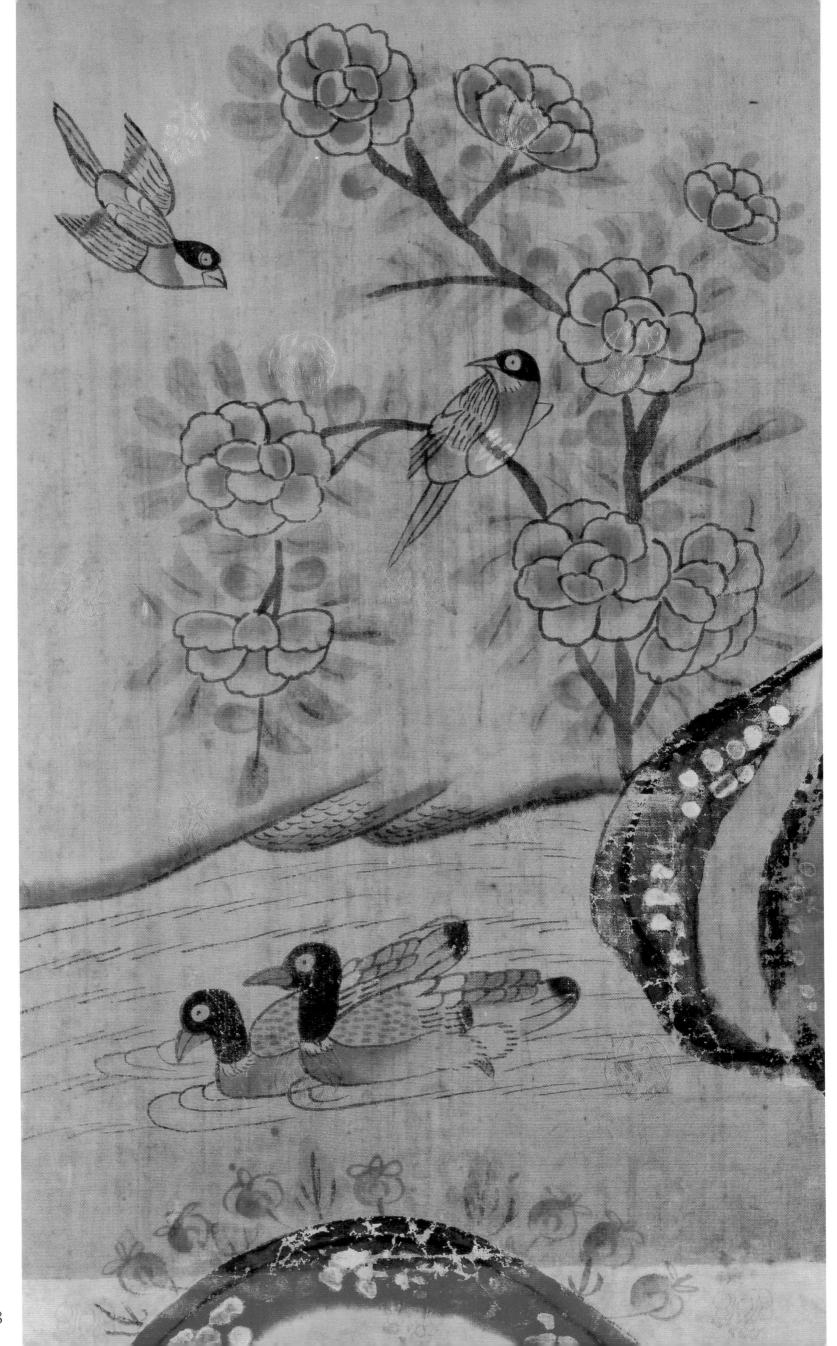

圖 98

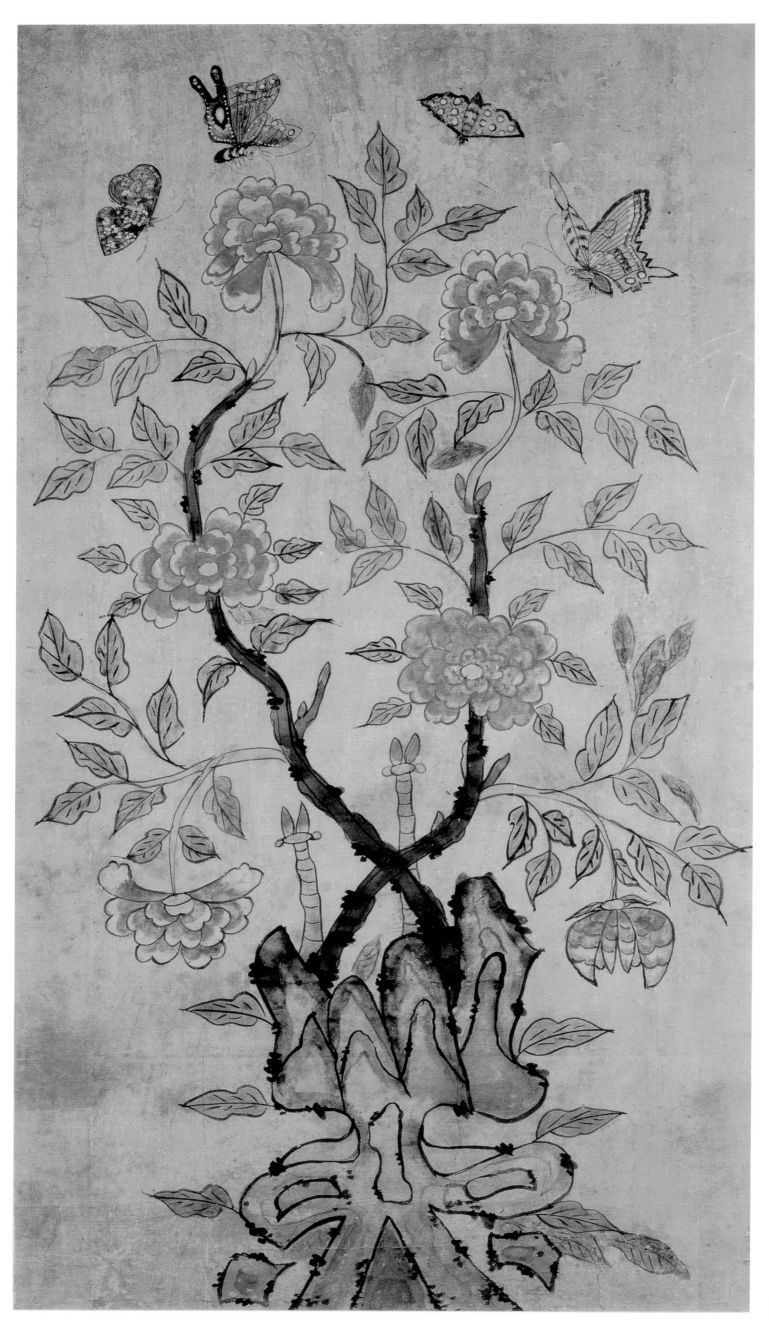

圖 99

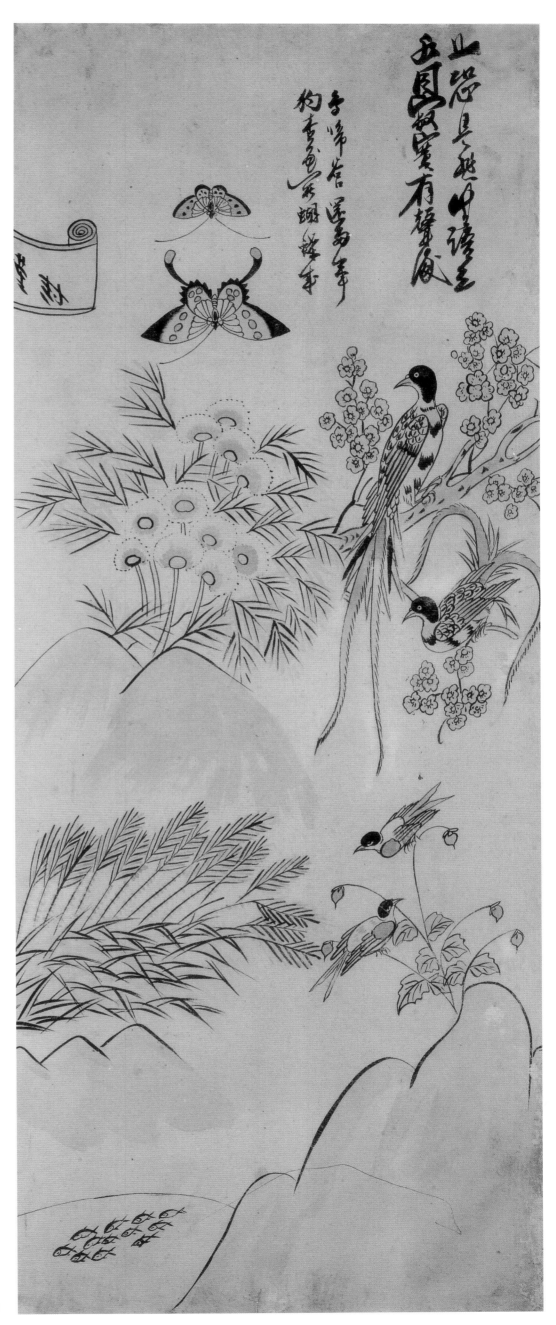

圖 100

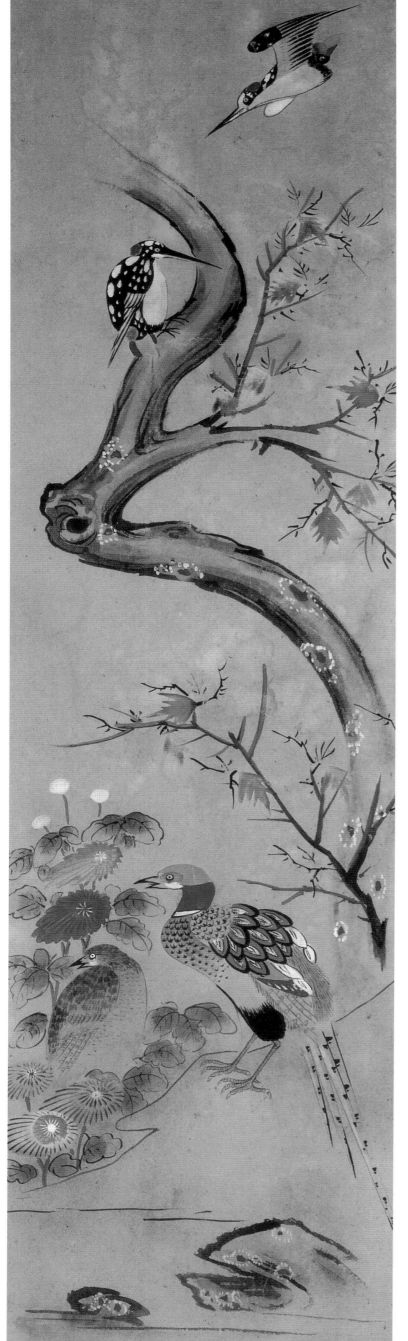

圖 101

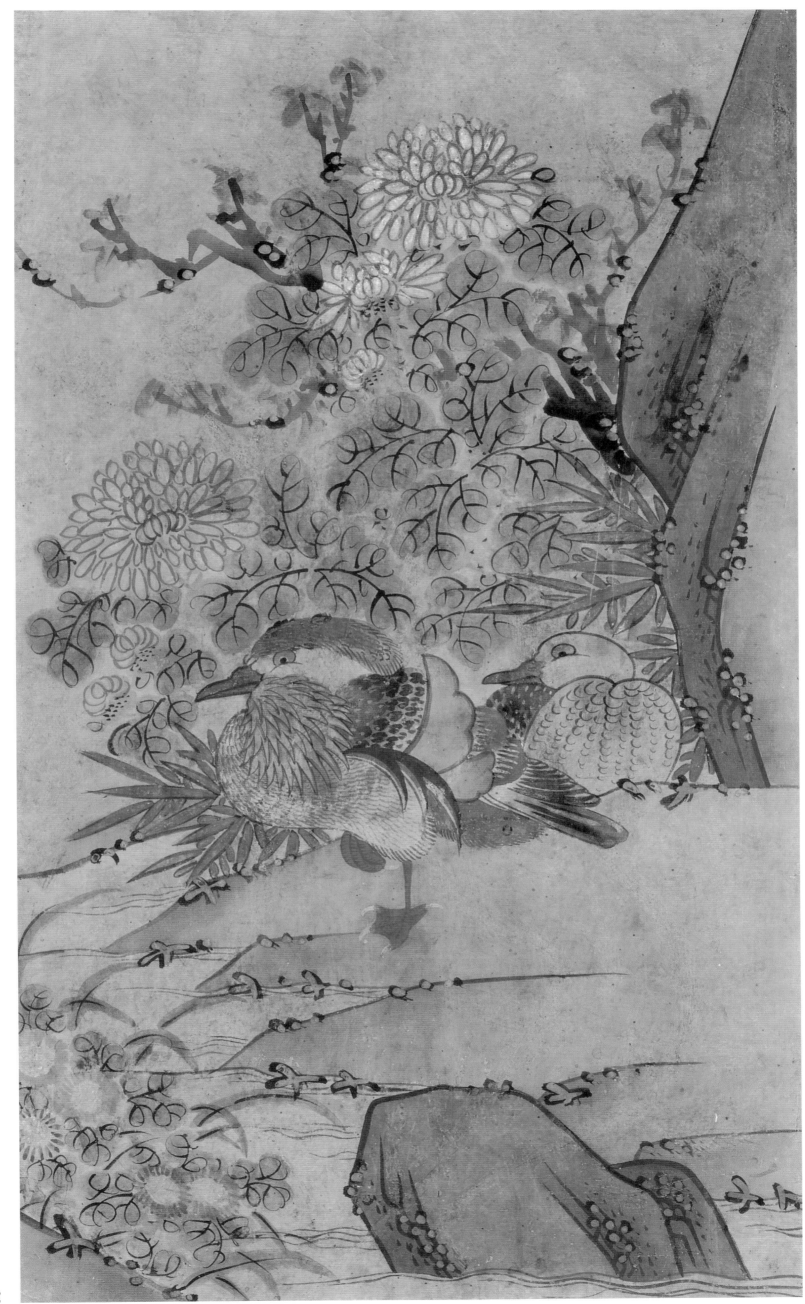

圖 102

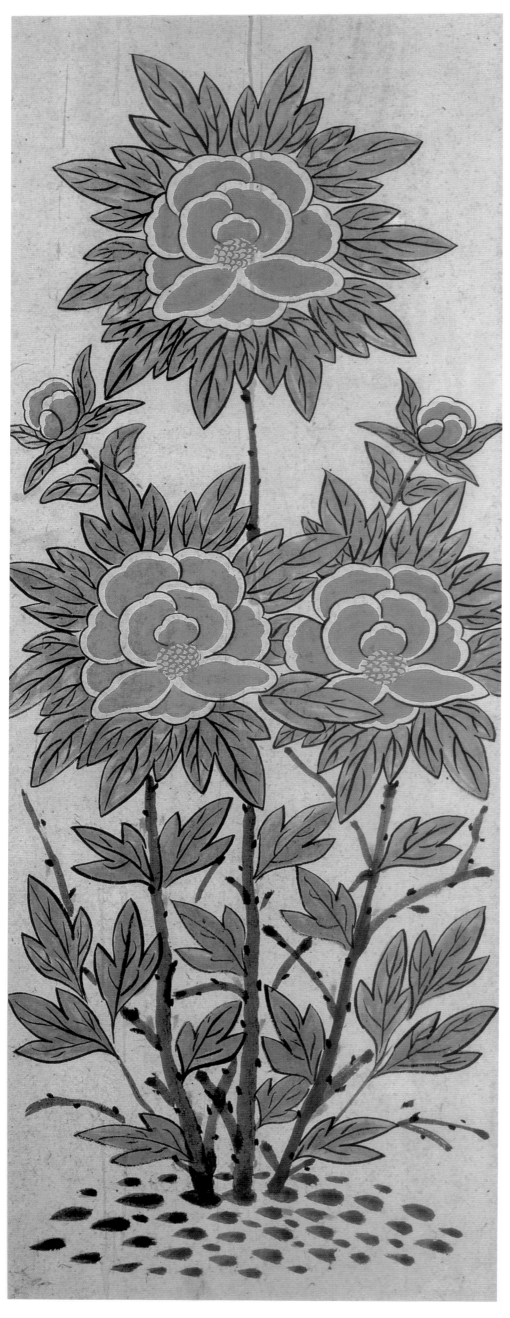

圖 103

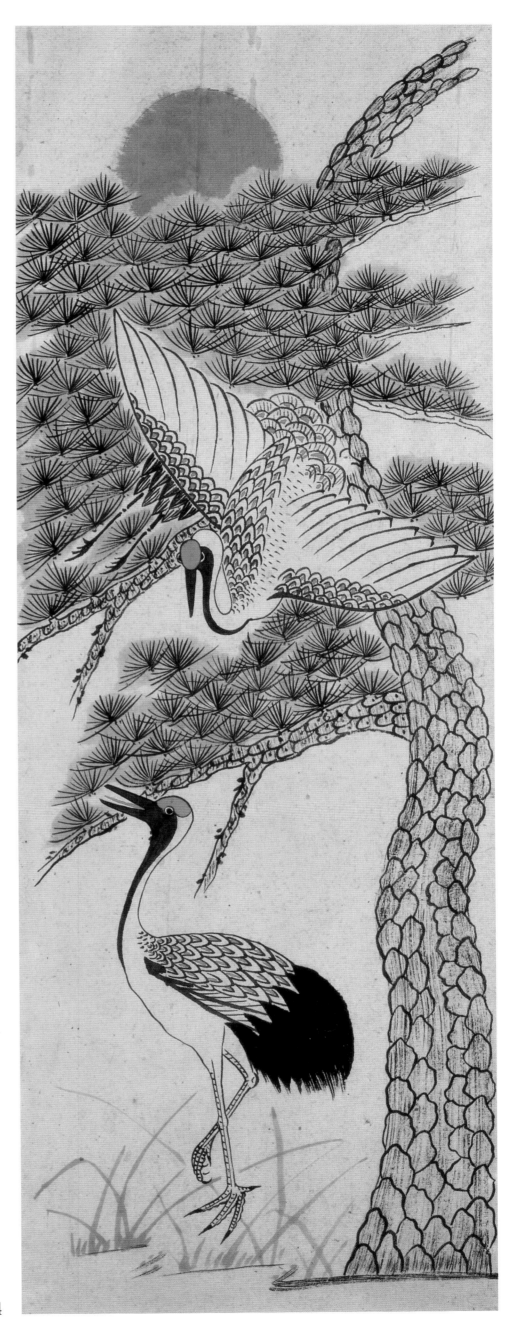

圖 104

細雨和風或作寒
東君消息最先傳
　海峯

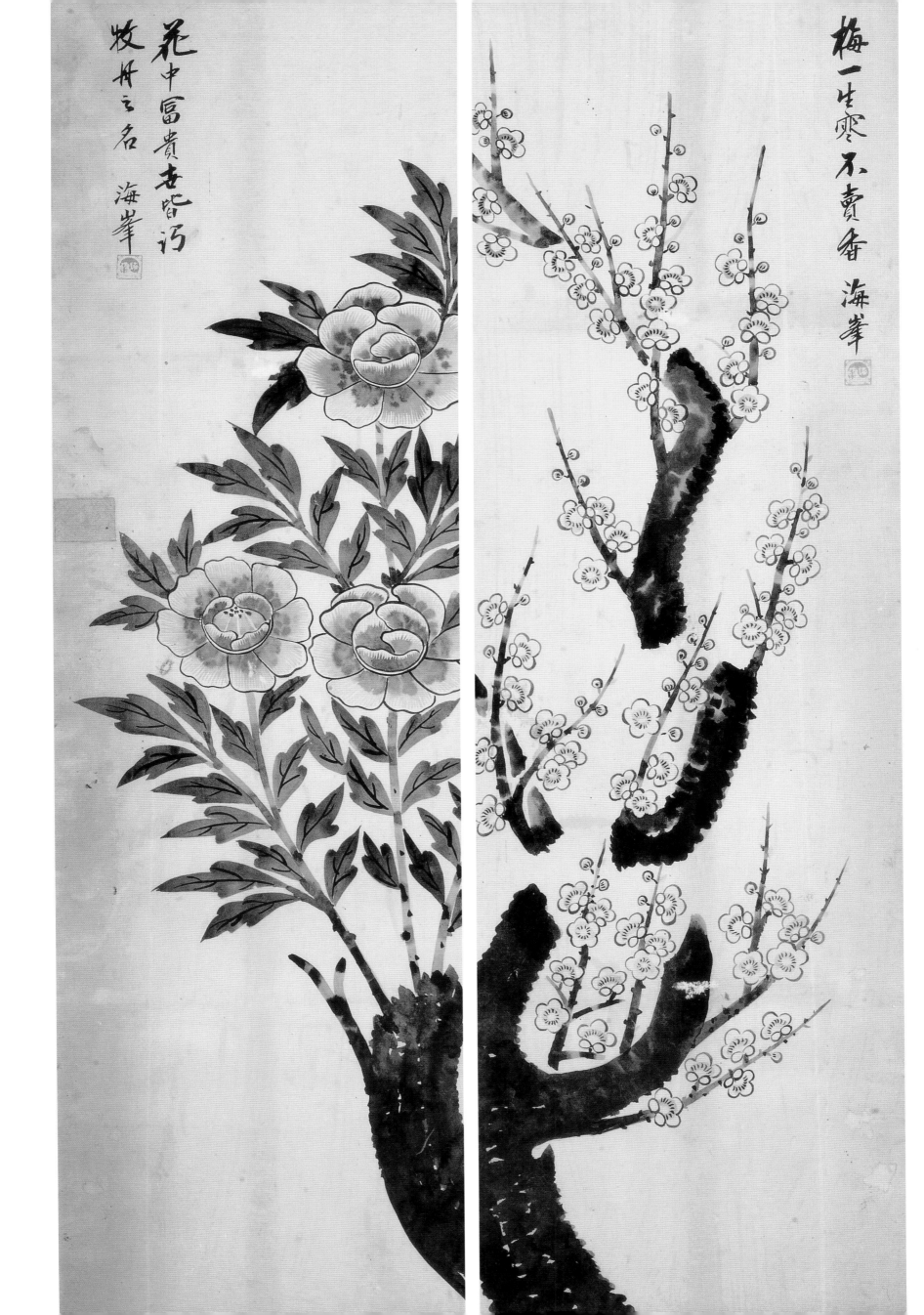

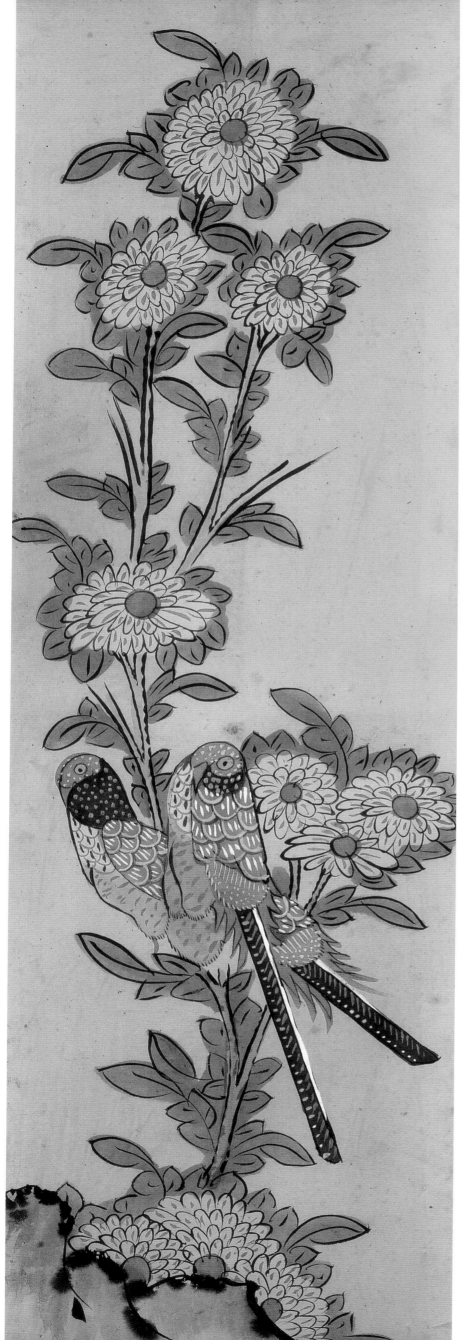

圖 108

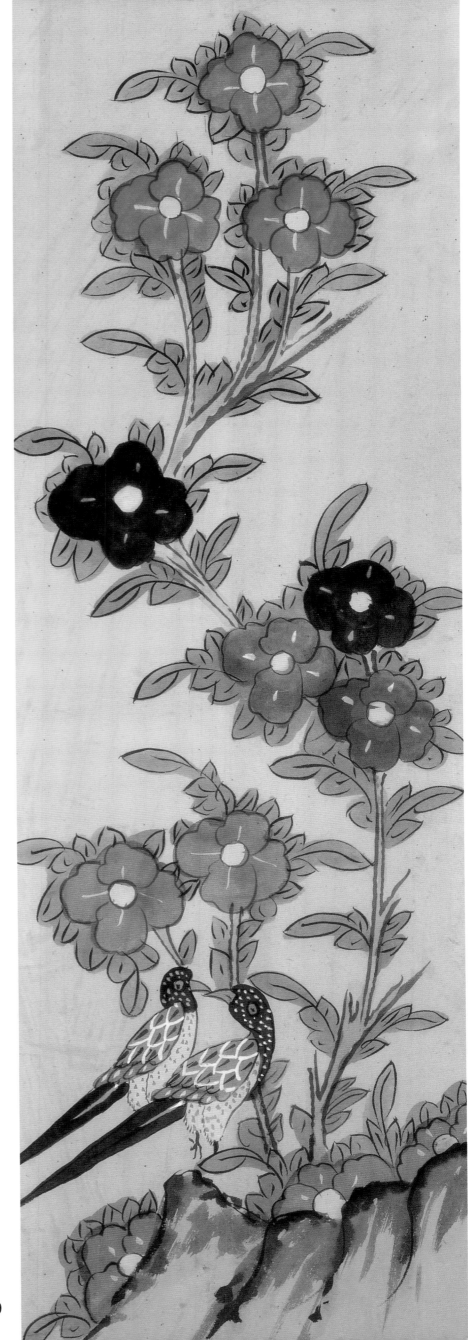

圖 109

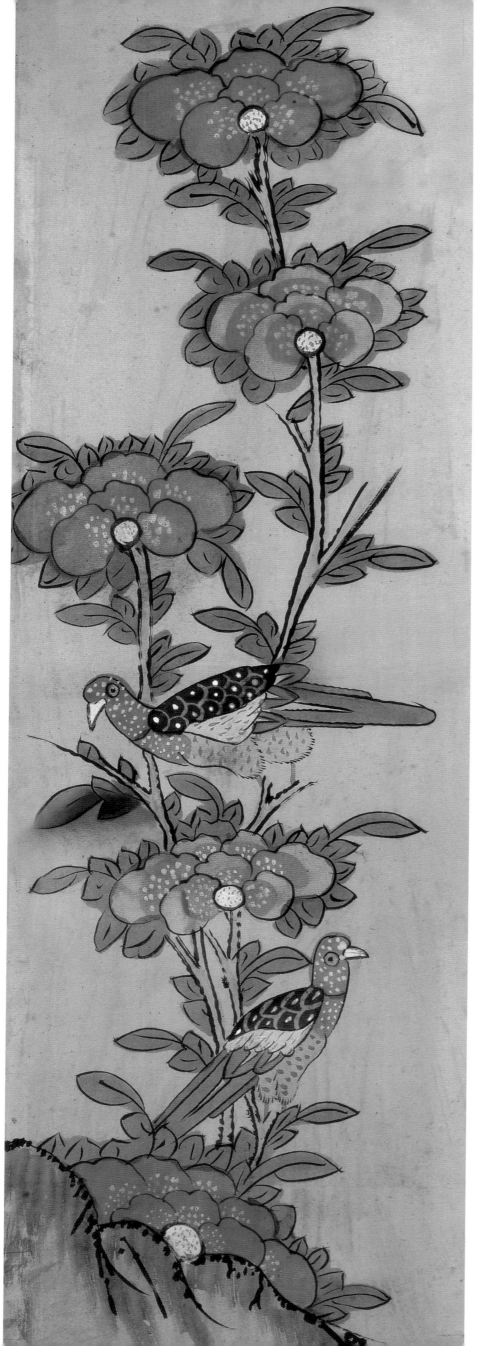

圖 110

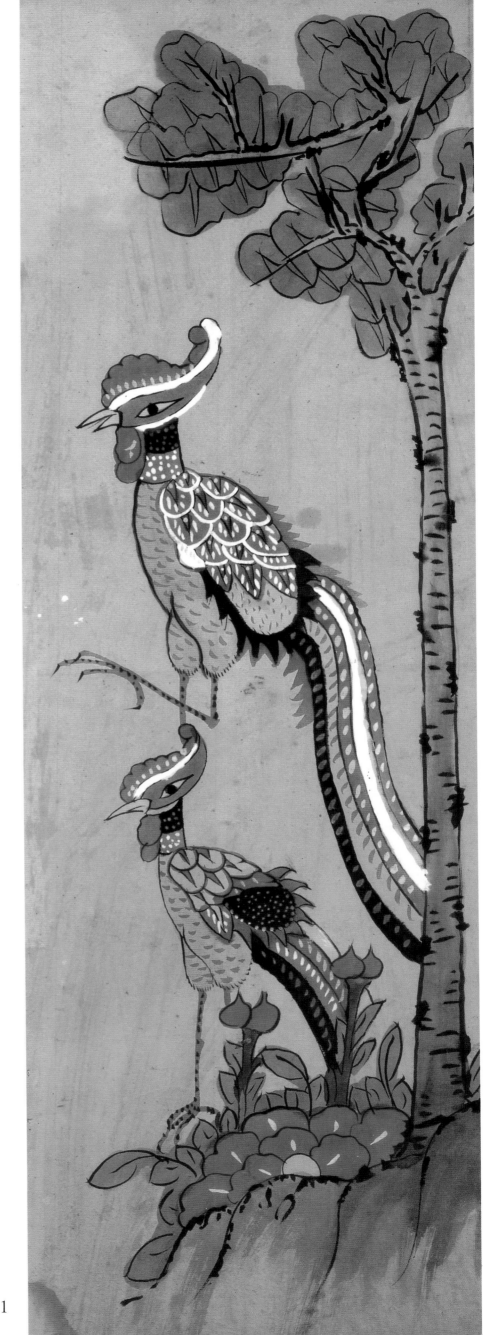

圖 111

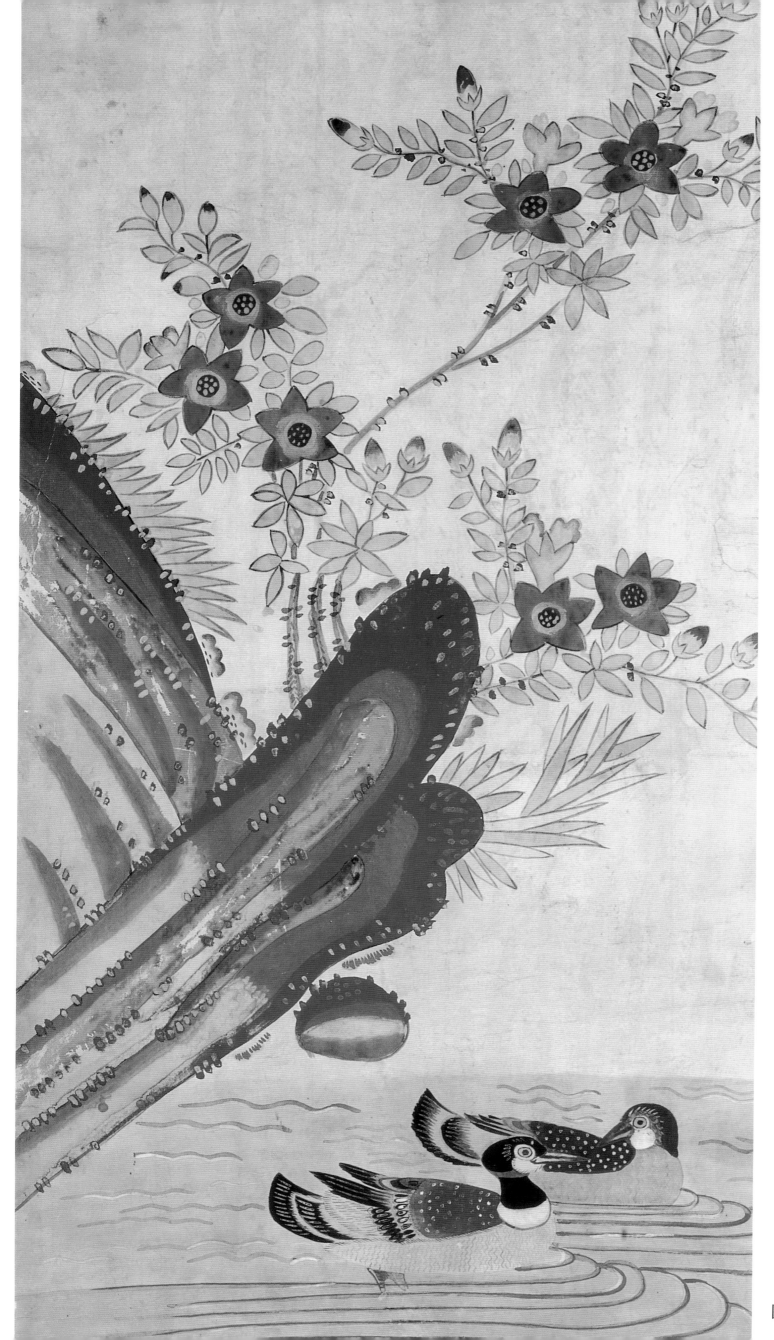

圖 112

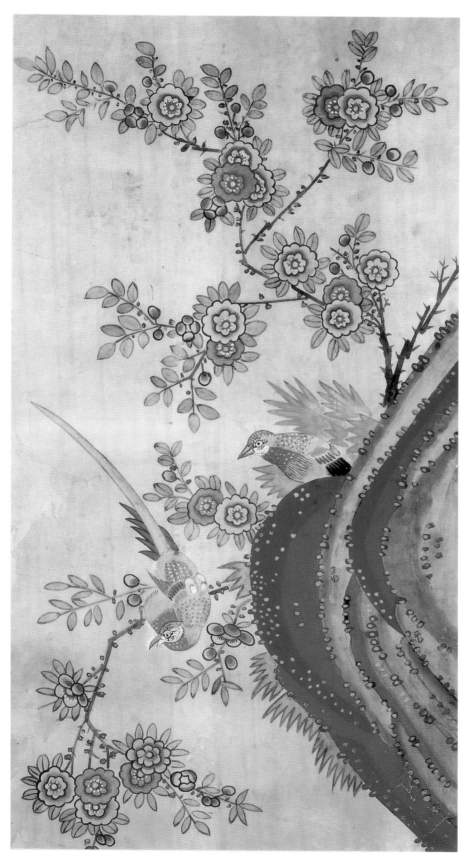

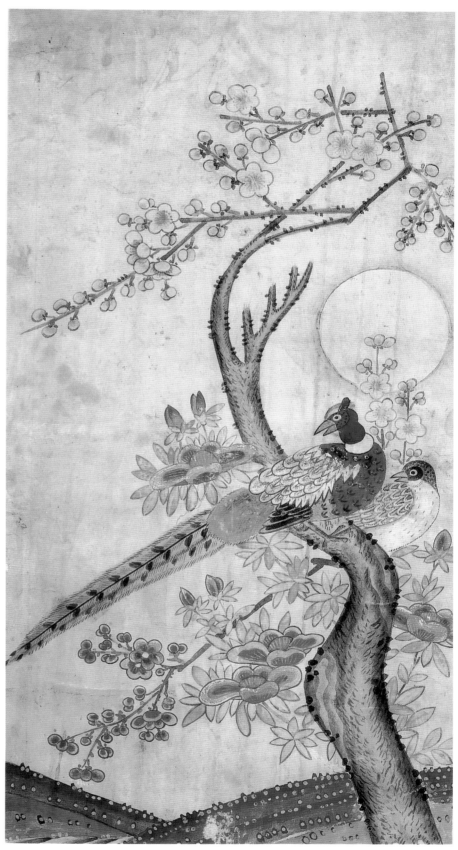

圖 113　　　　　　　　　　　　　　　　　　　　圖 114

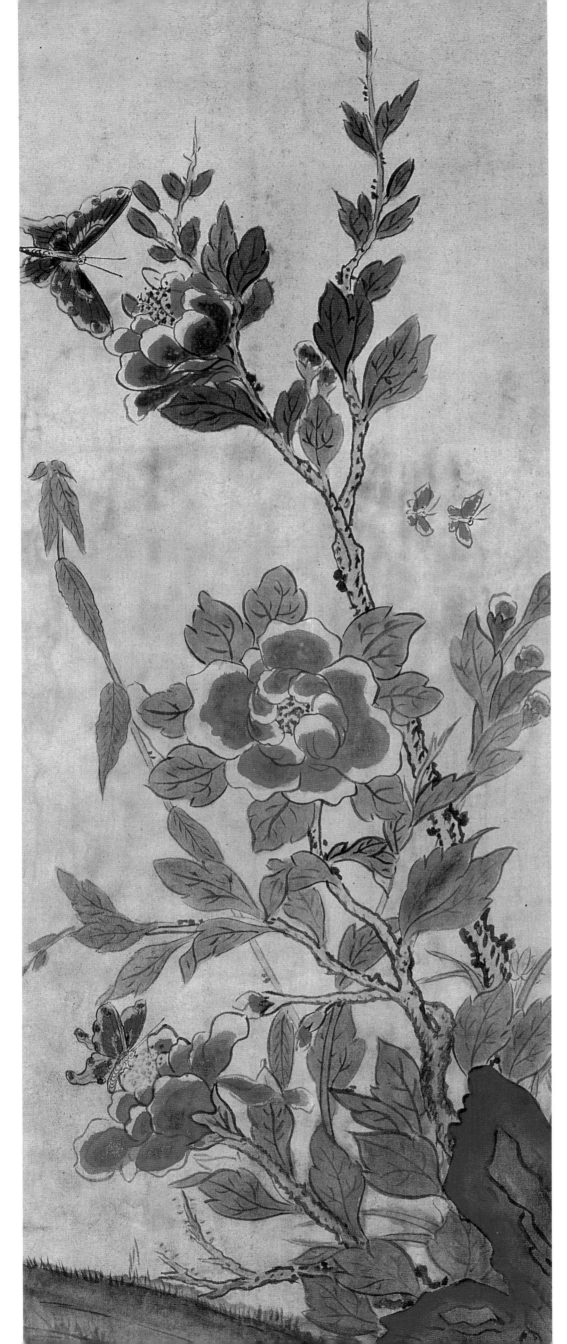

圖 115

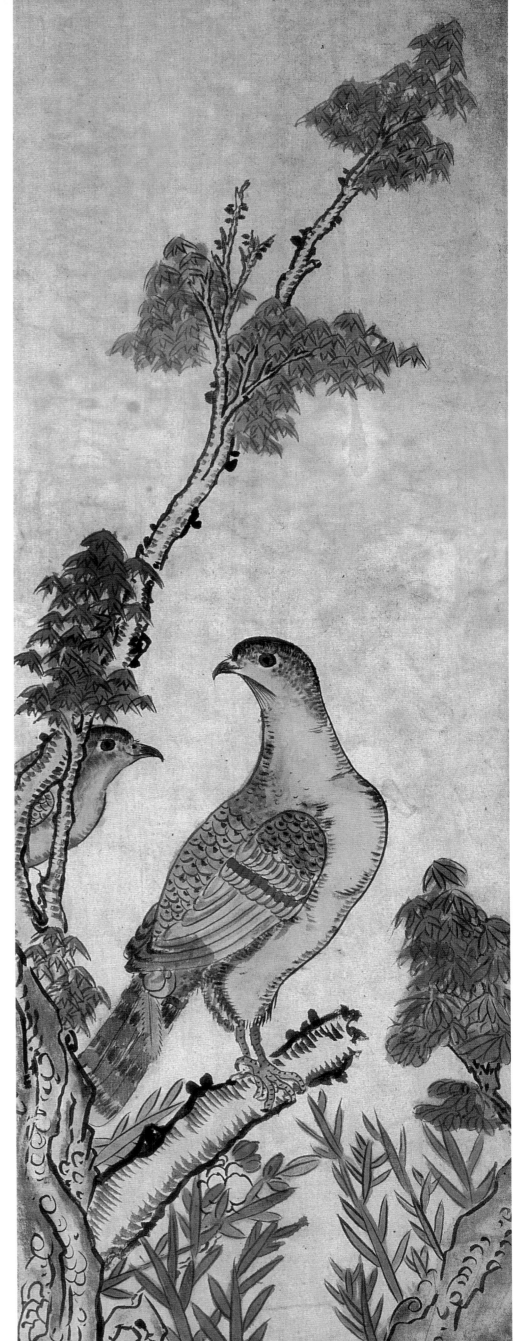

圖 116

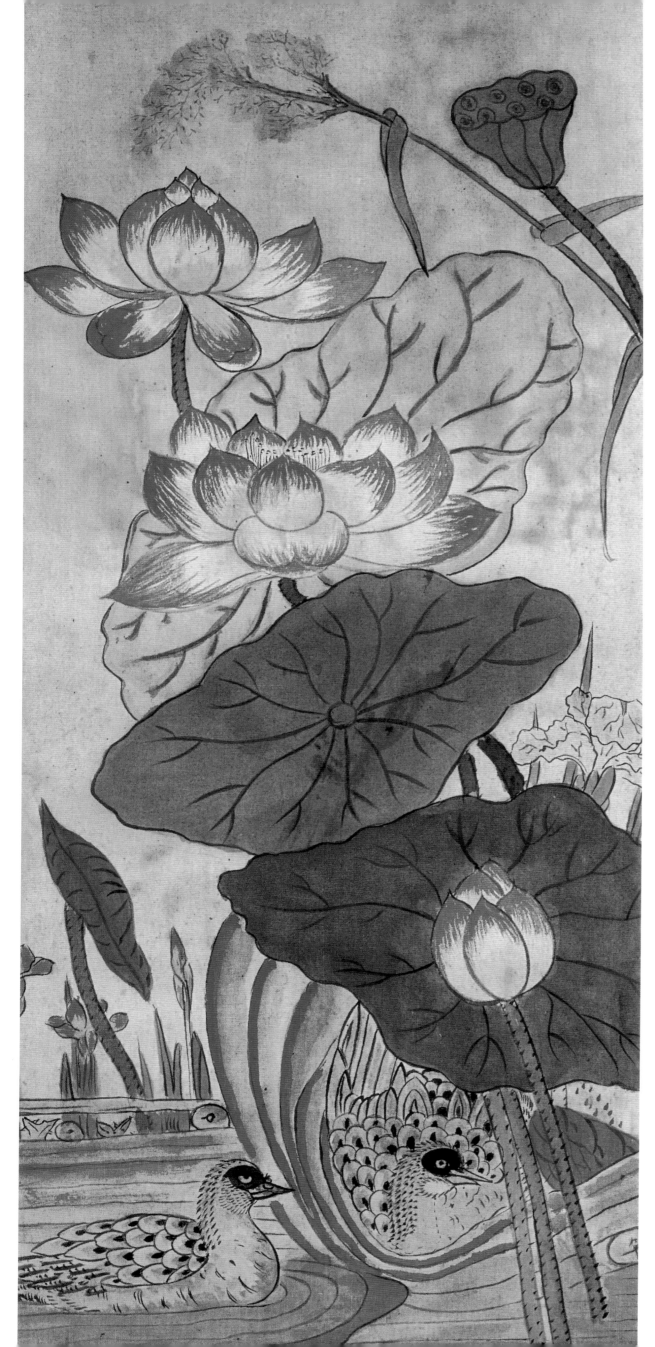

圖 117

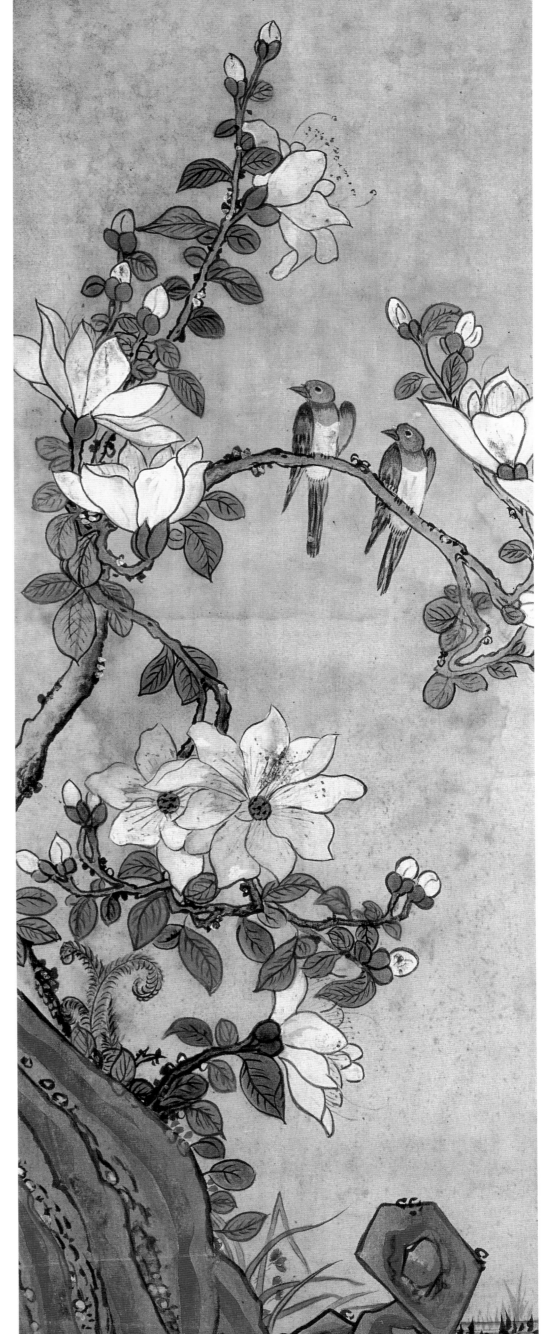

圖 118

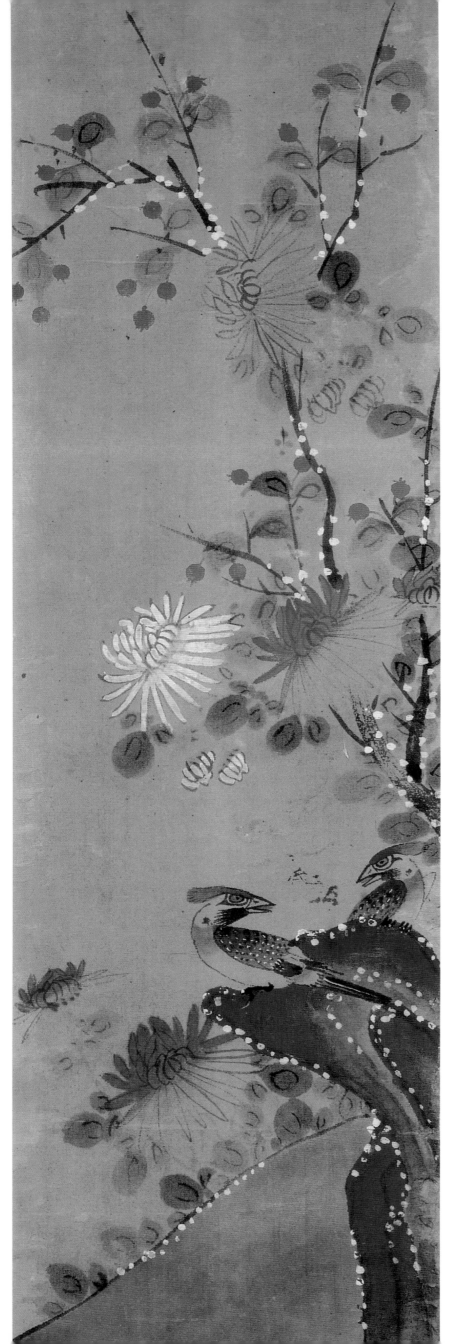

圖 119

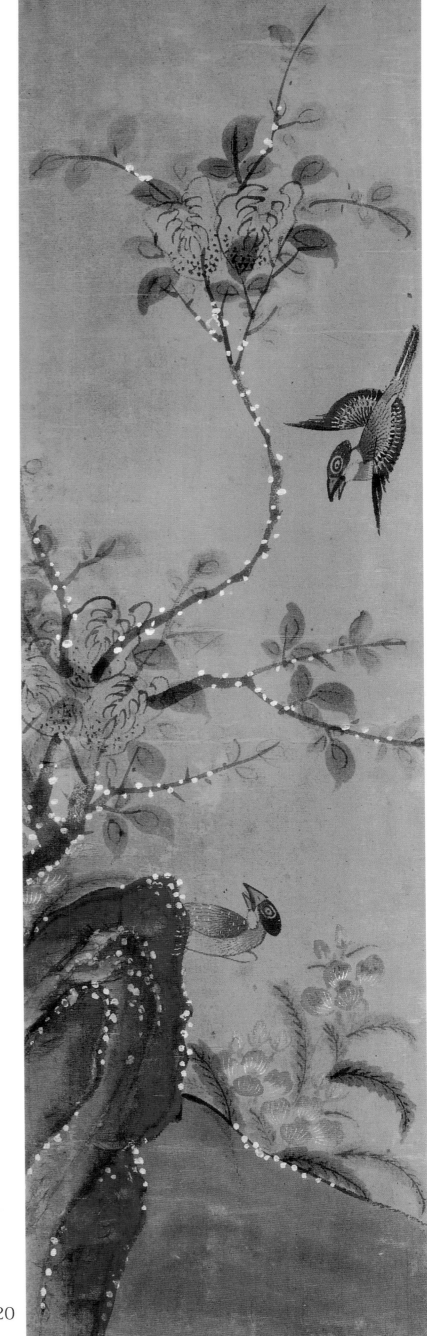

圖 120

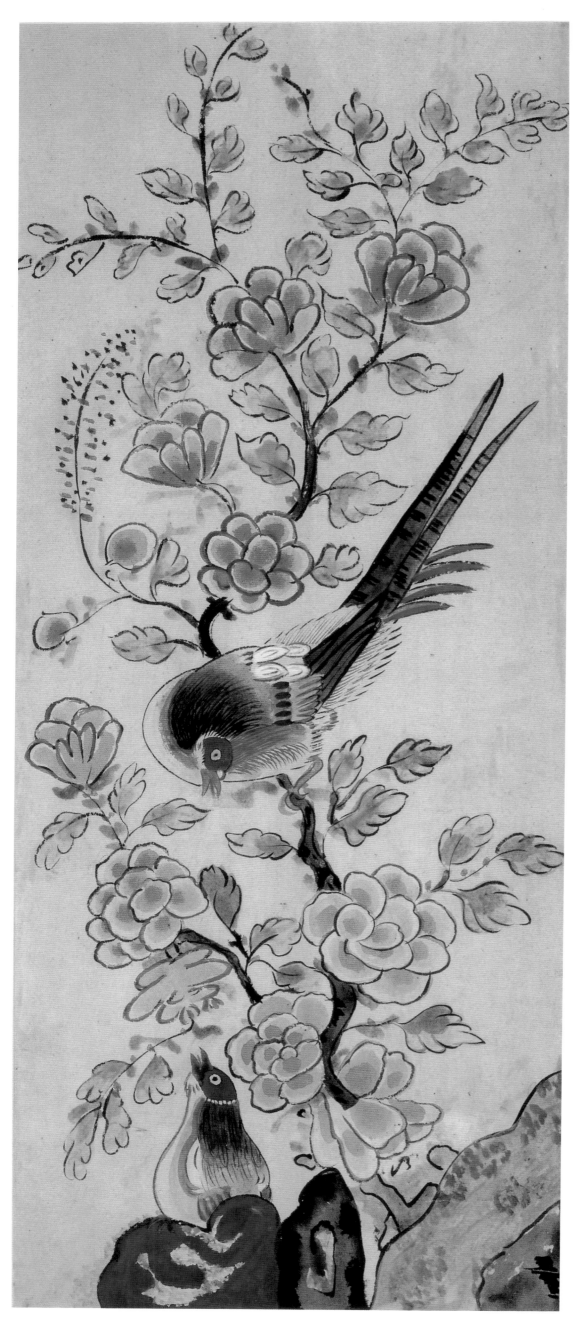

圖 121

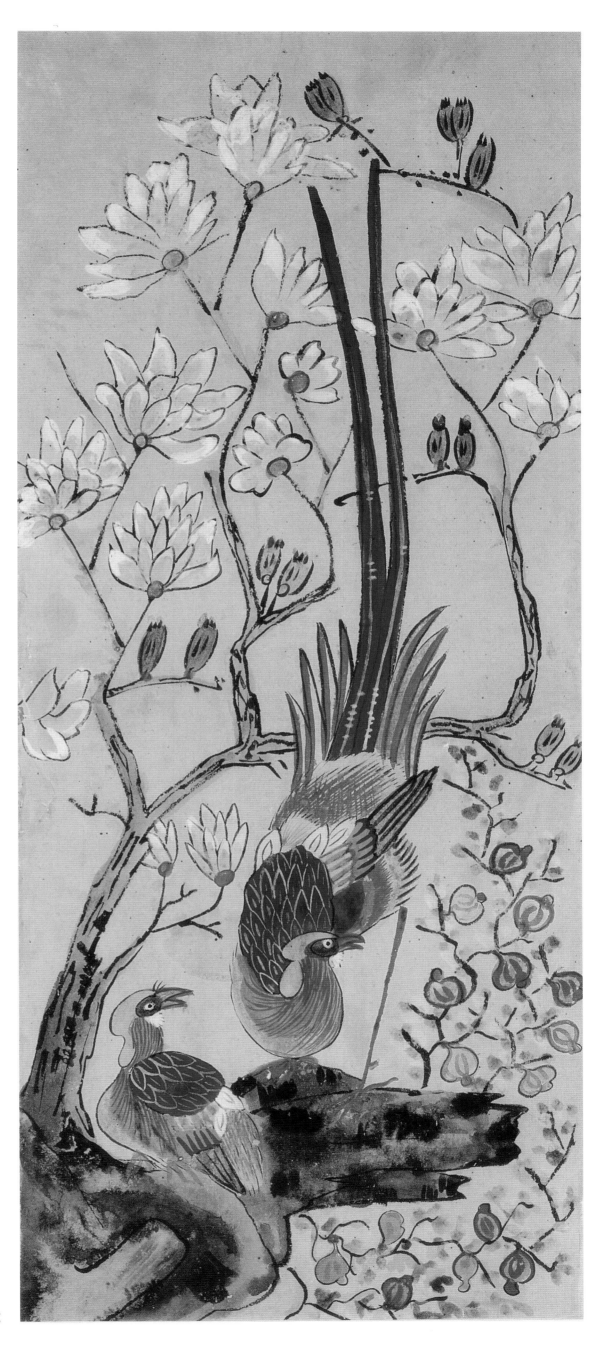

圖 122

圖 123

圖 124

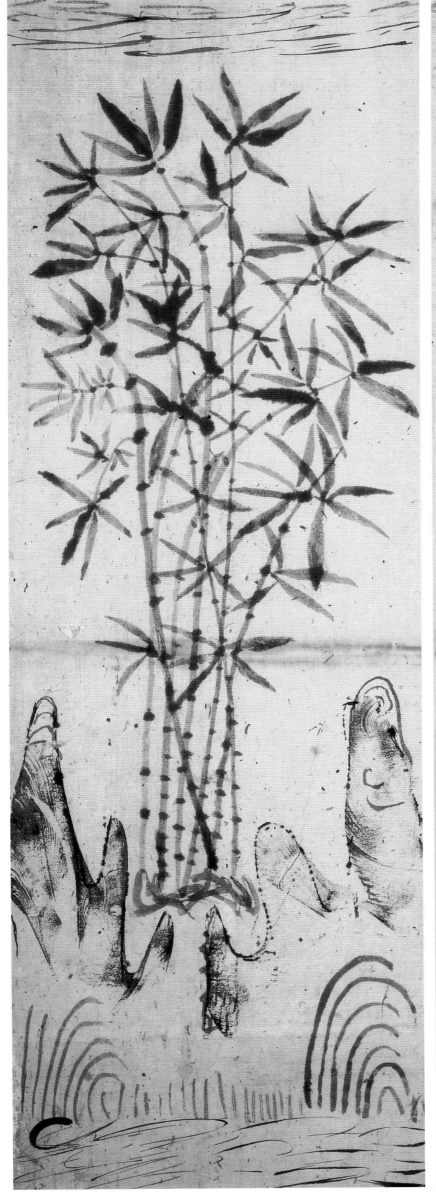

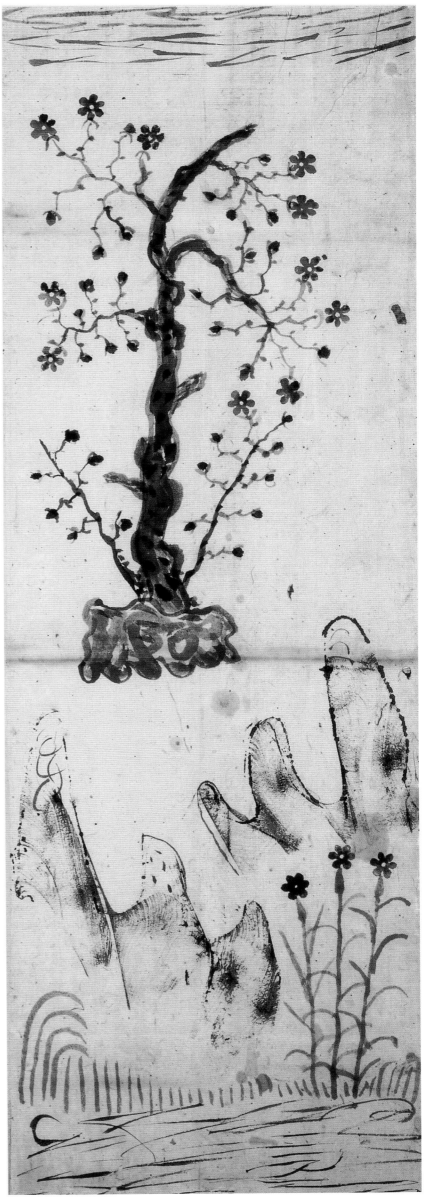

圖 125　　　　　　　　　　　　　　　　　　　　　　　圖 126

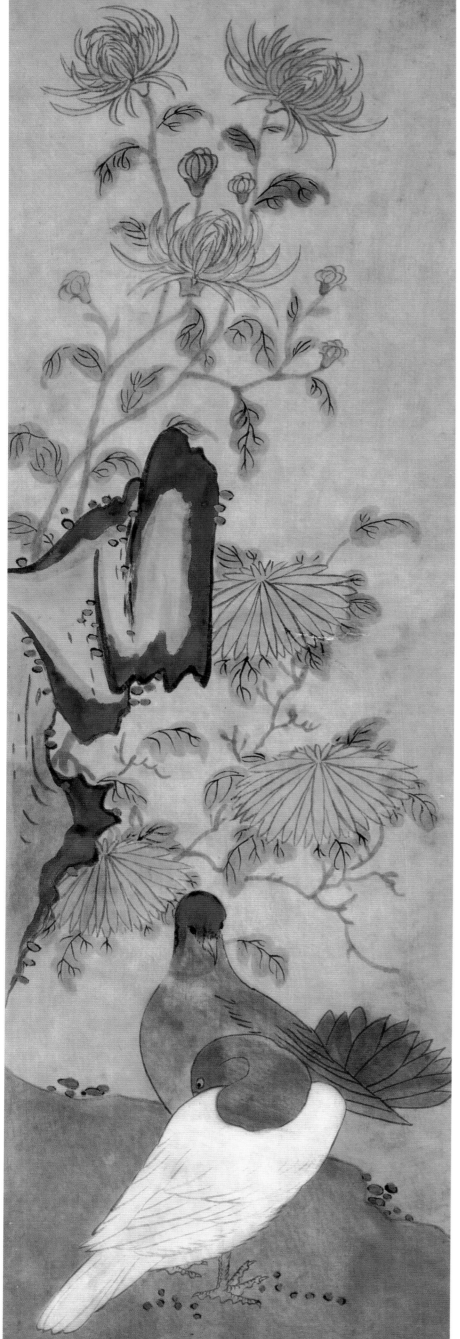

圖 127

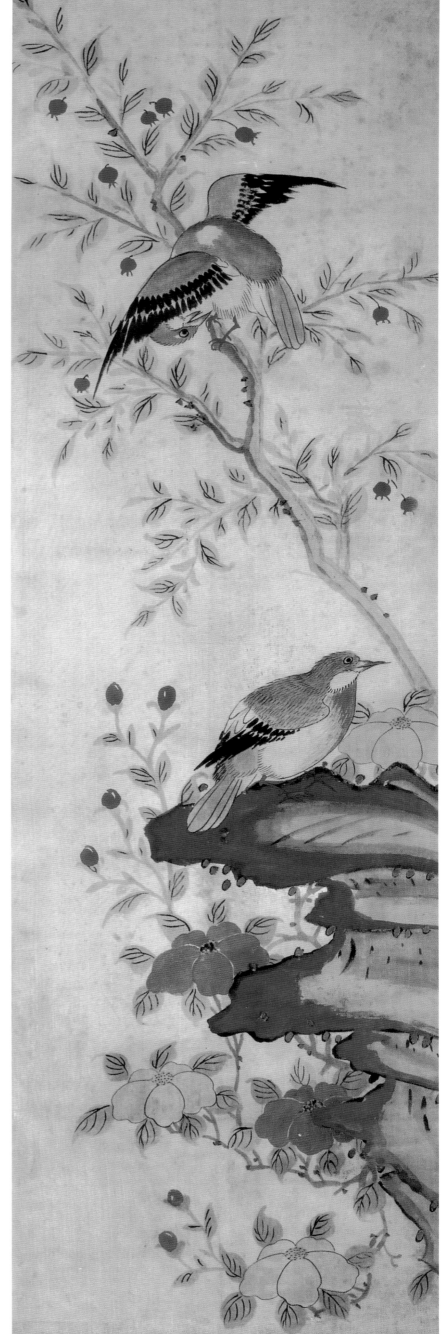

圖 128

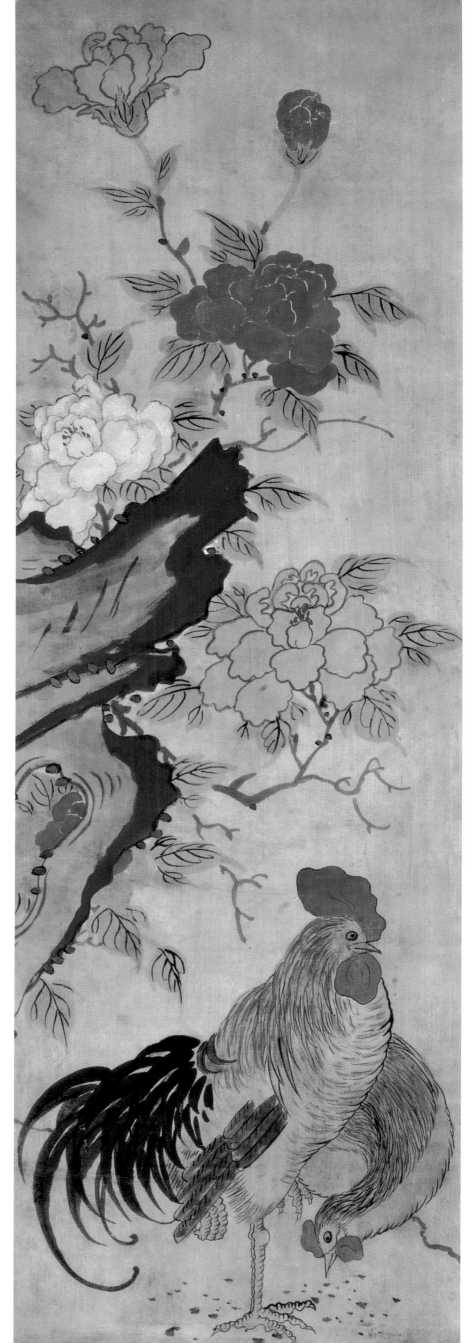

圖 129

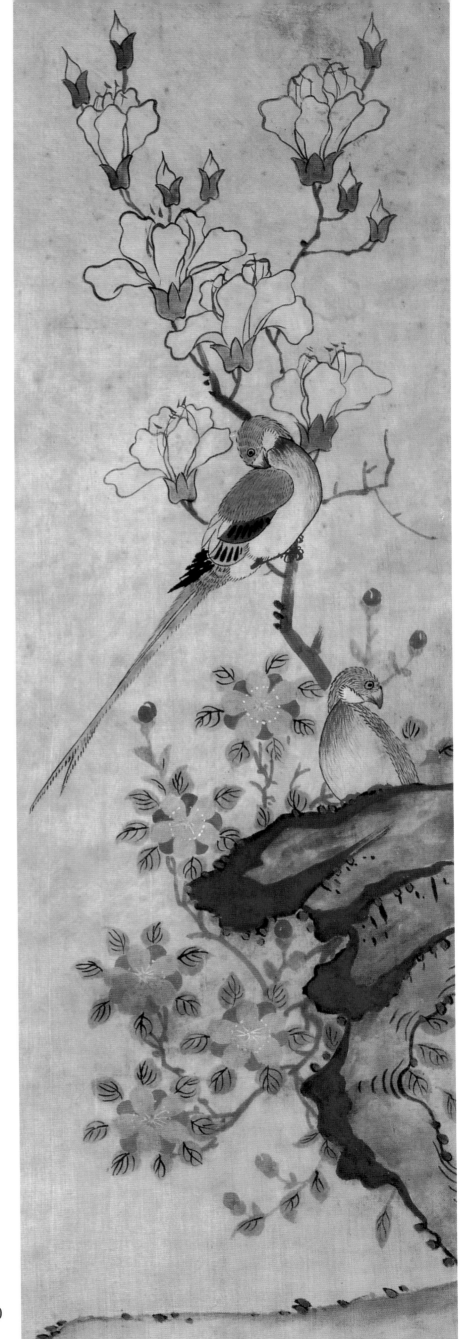

圖 130

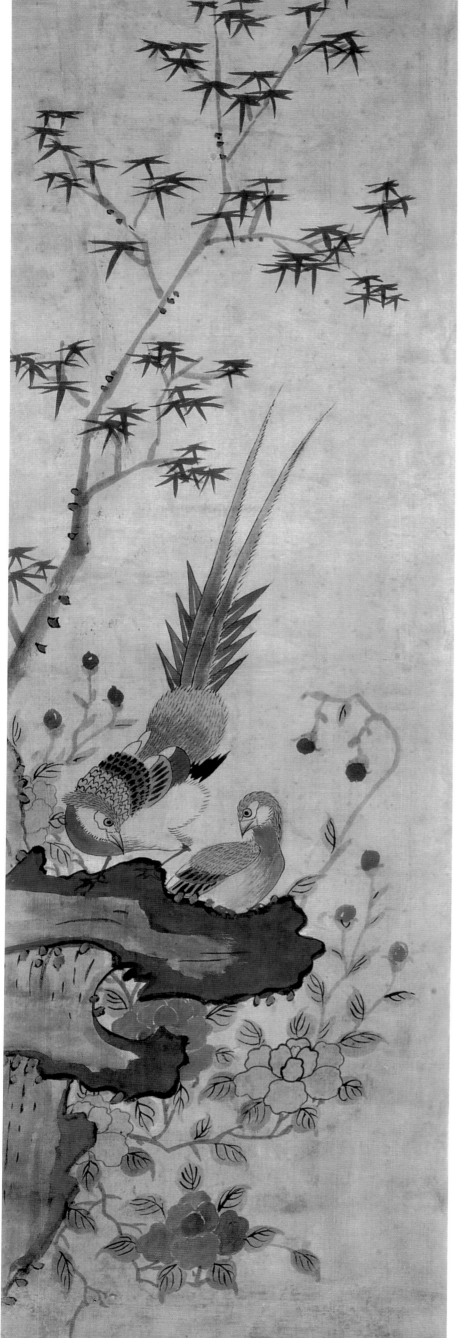

圖 131

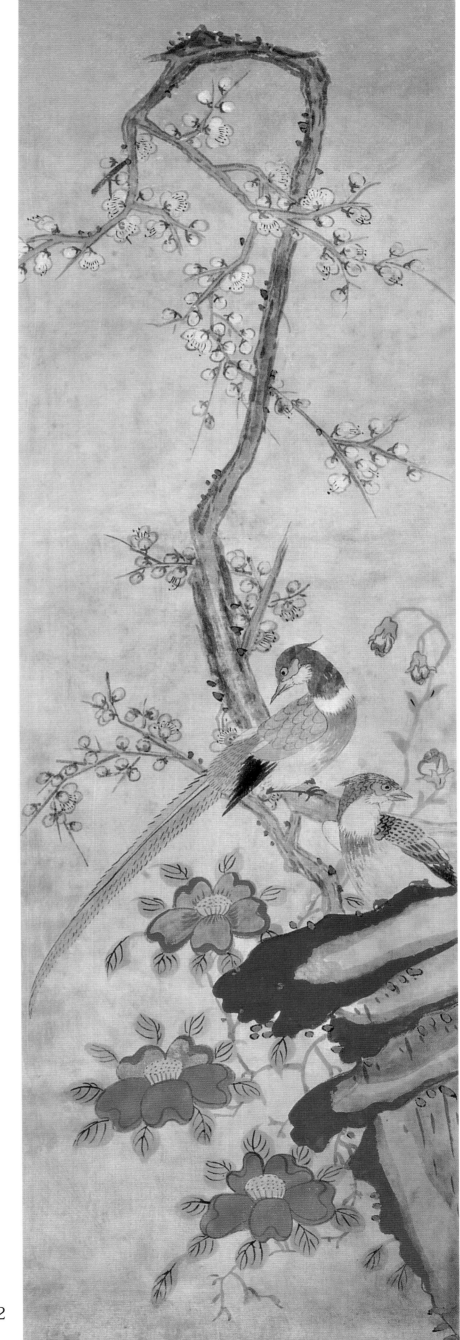

圖 132

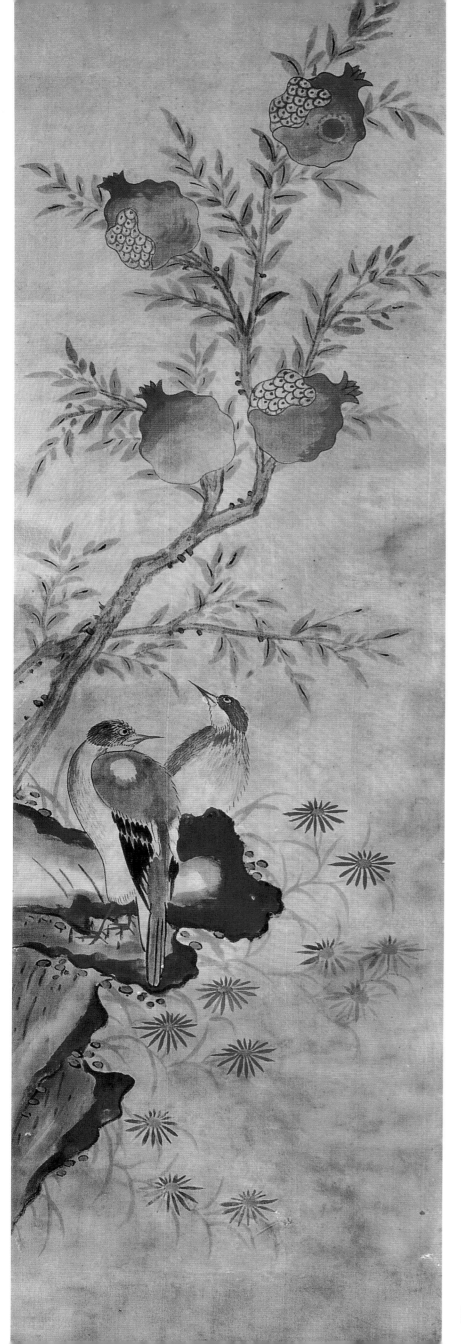

圖 133

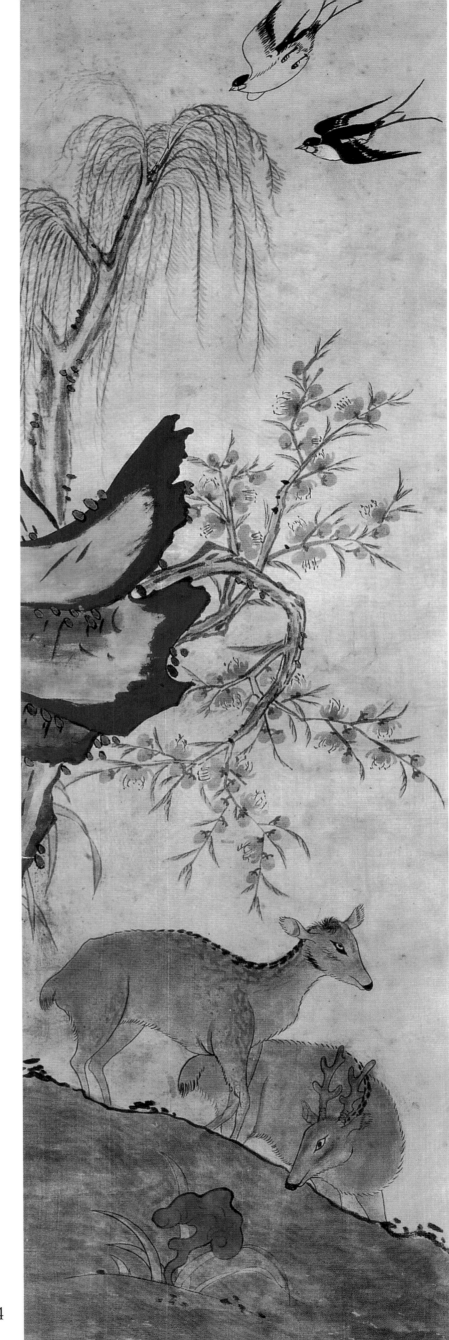

圖 134

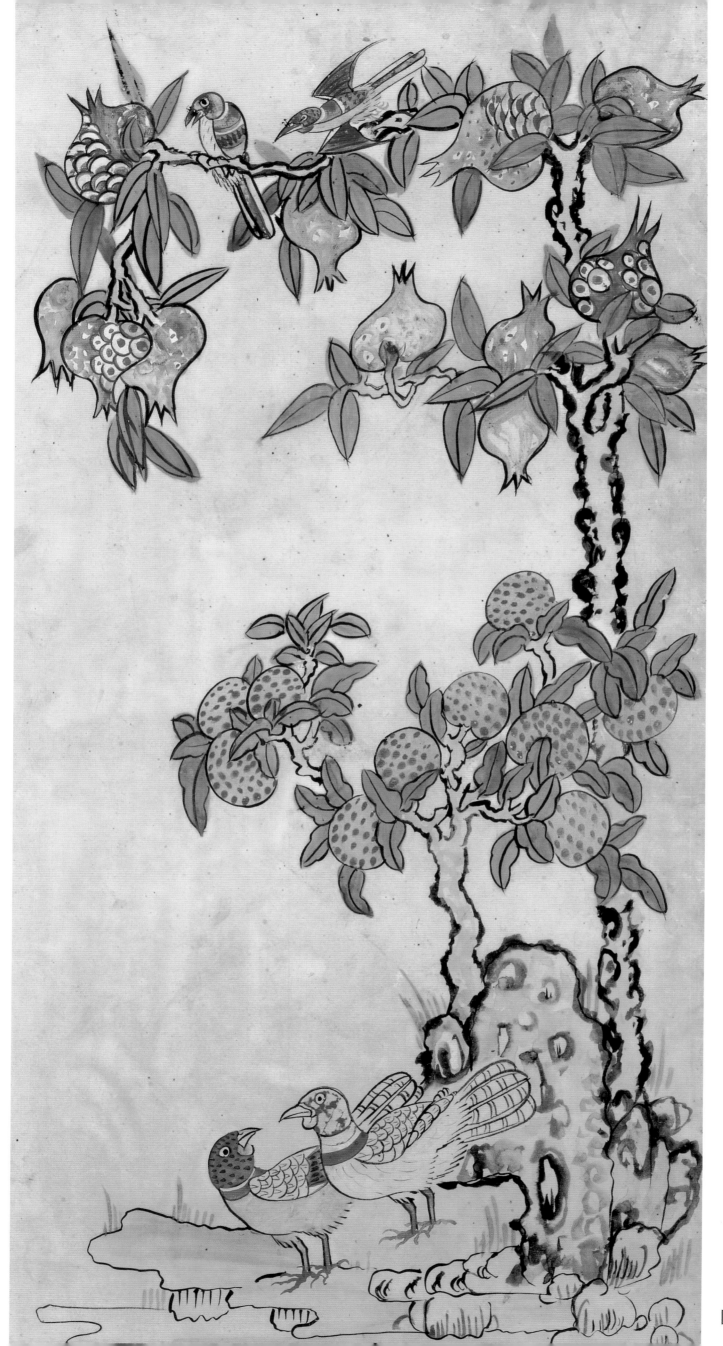

圖 135

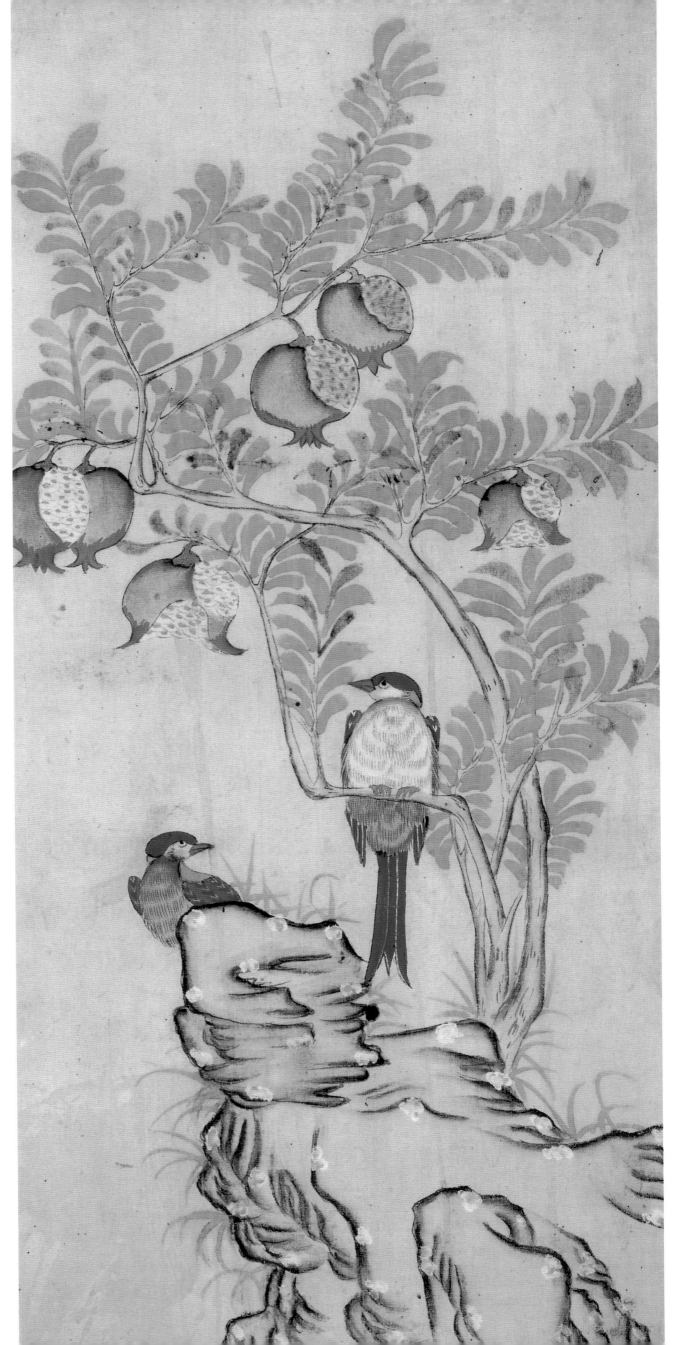

圖 136

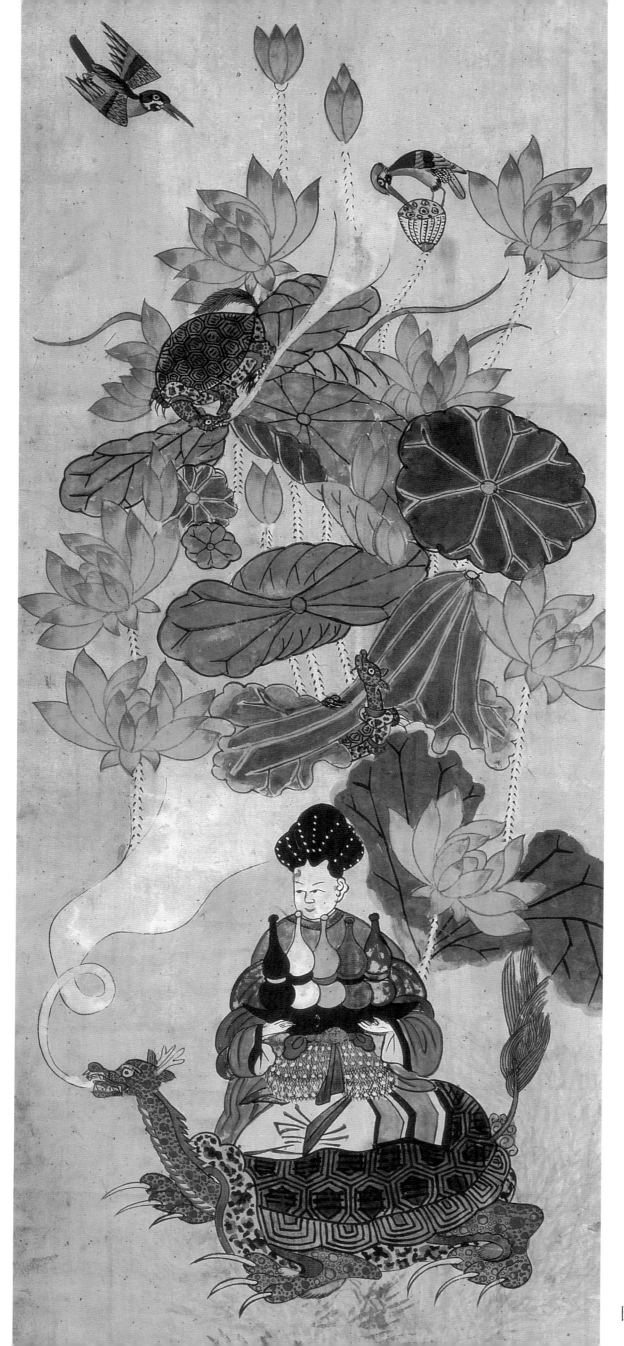

圖 137

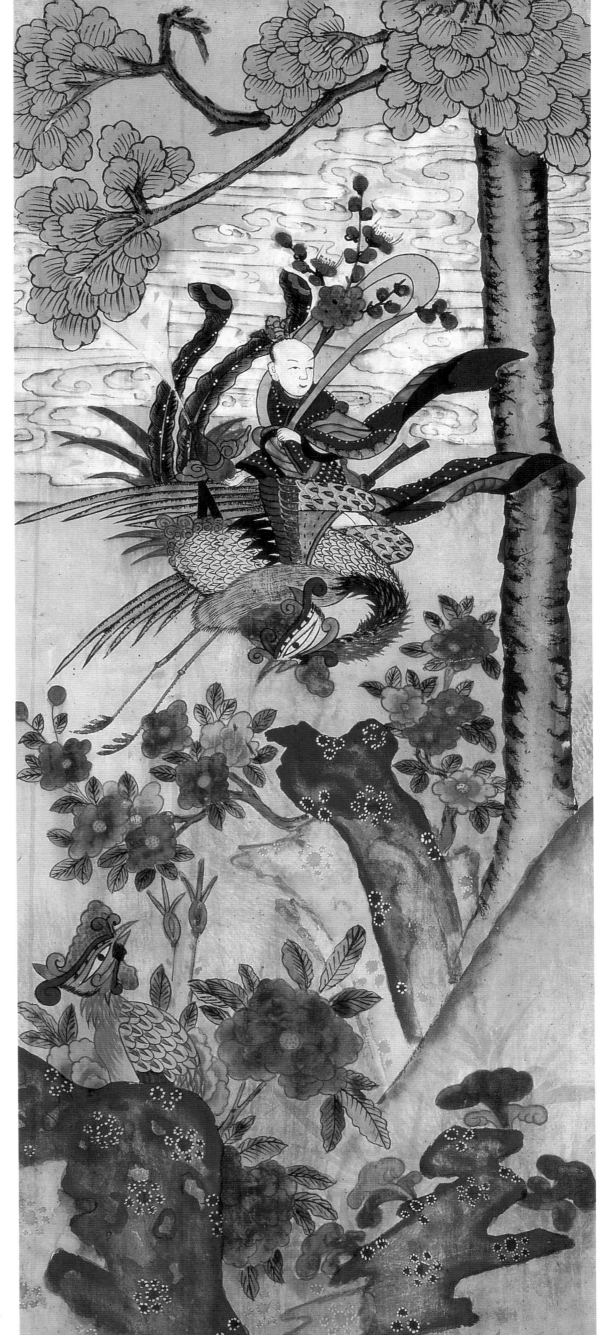

圖 138

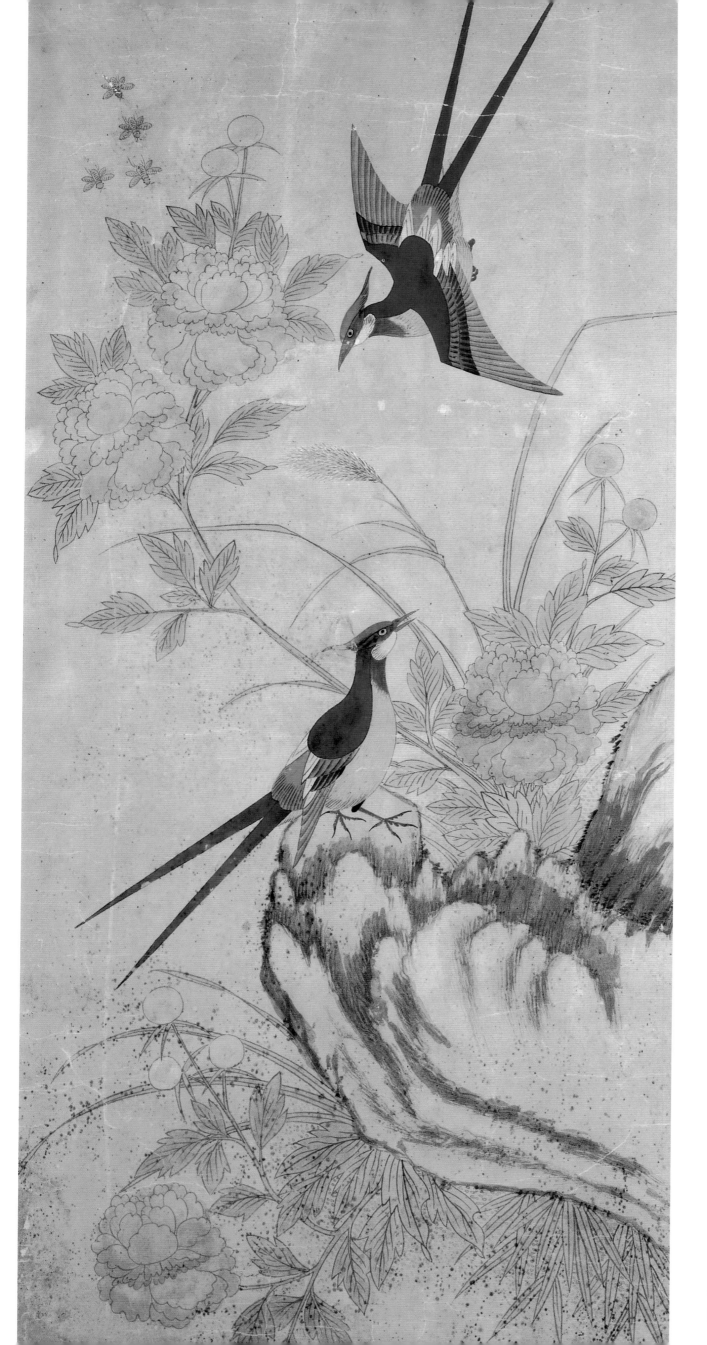

◀圖 139
▶圖 140 \ 141

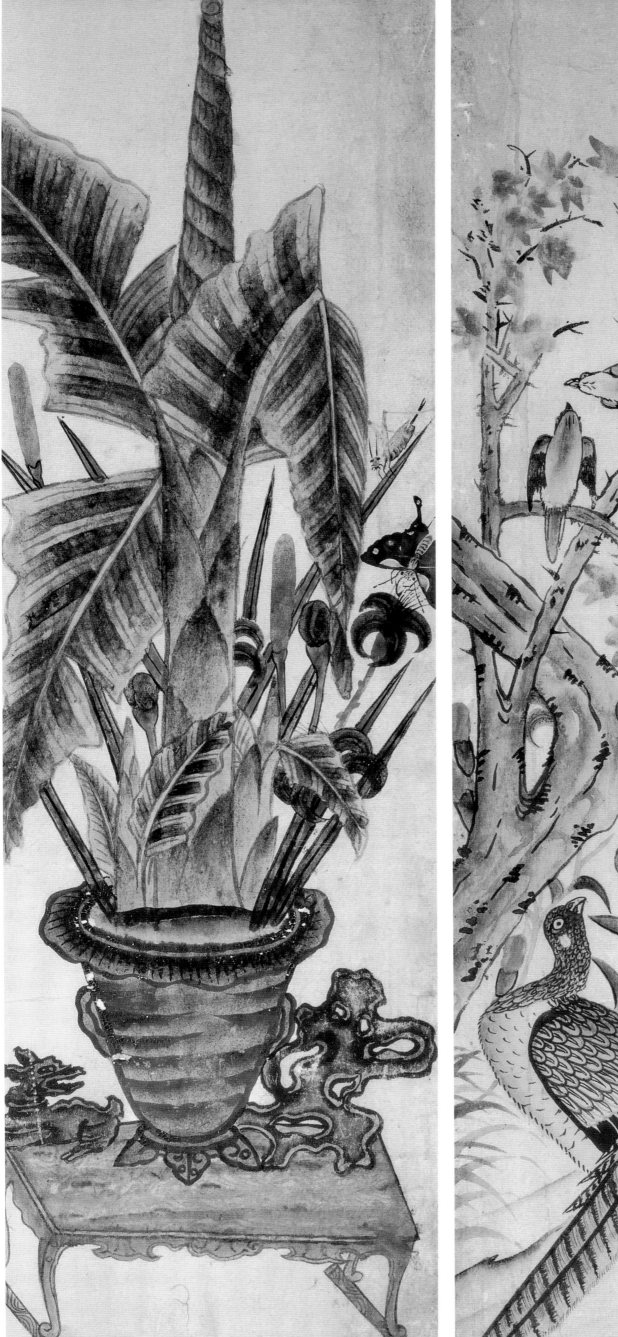
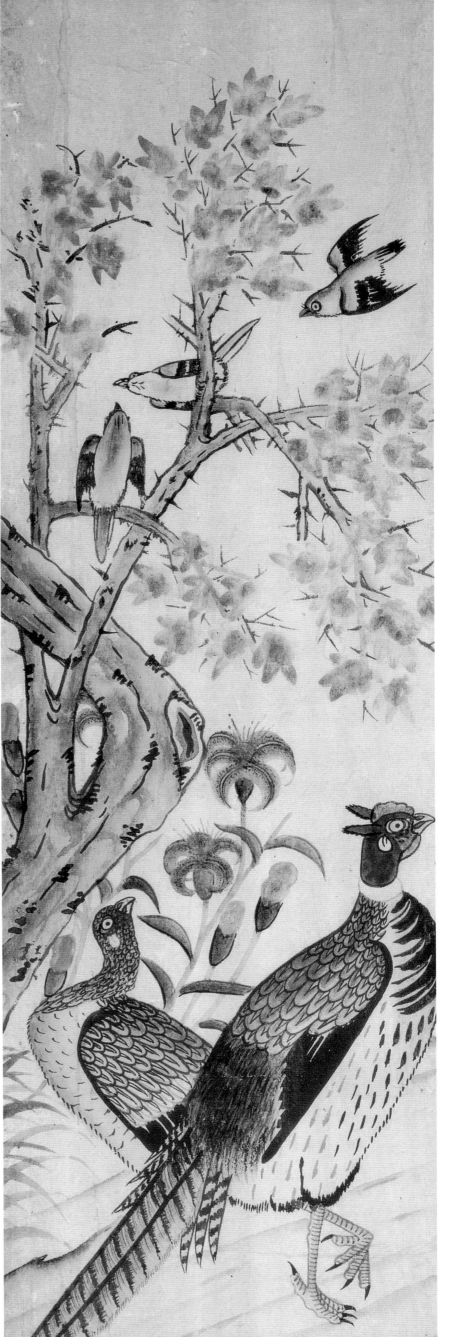

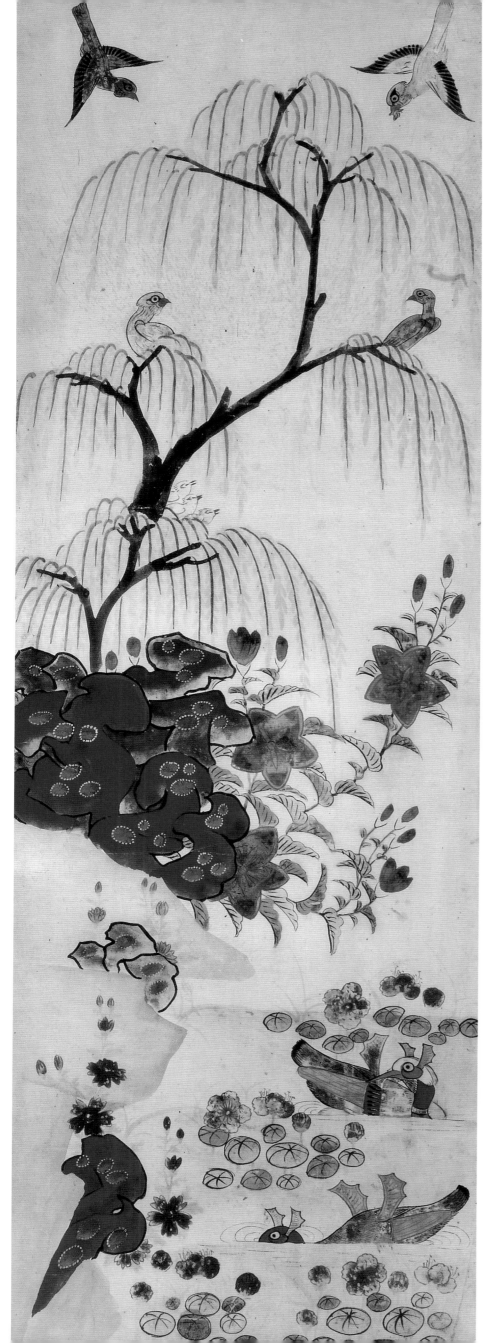

圖 142

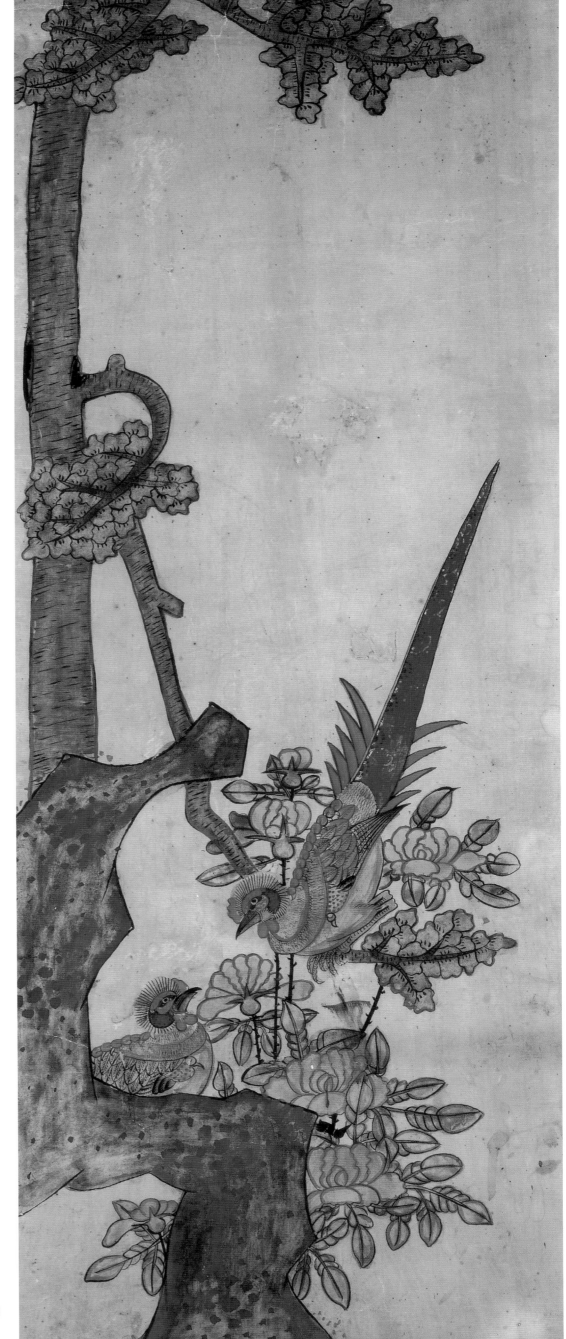

圖 143

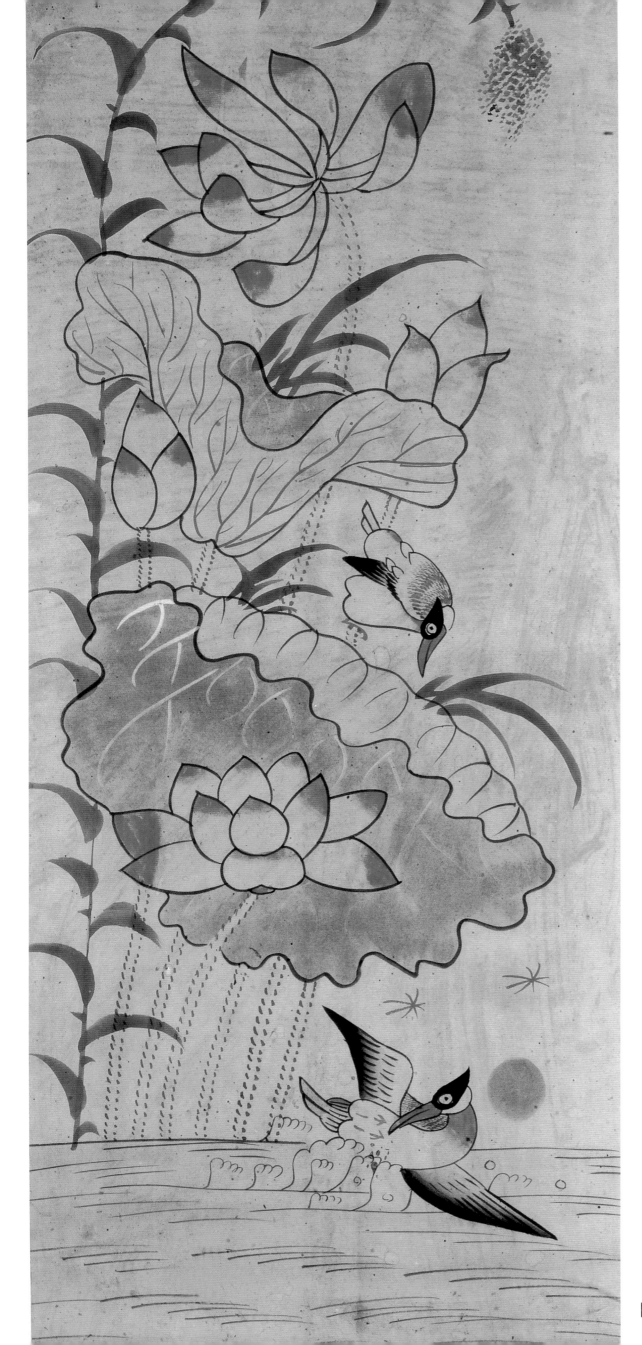

圖 144

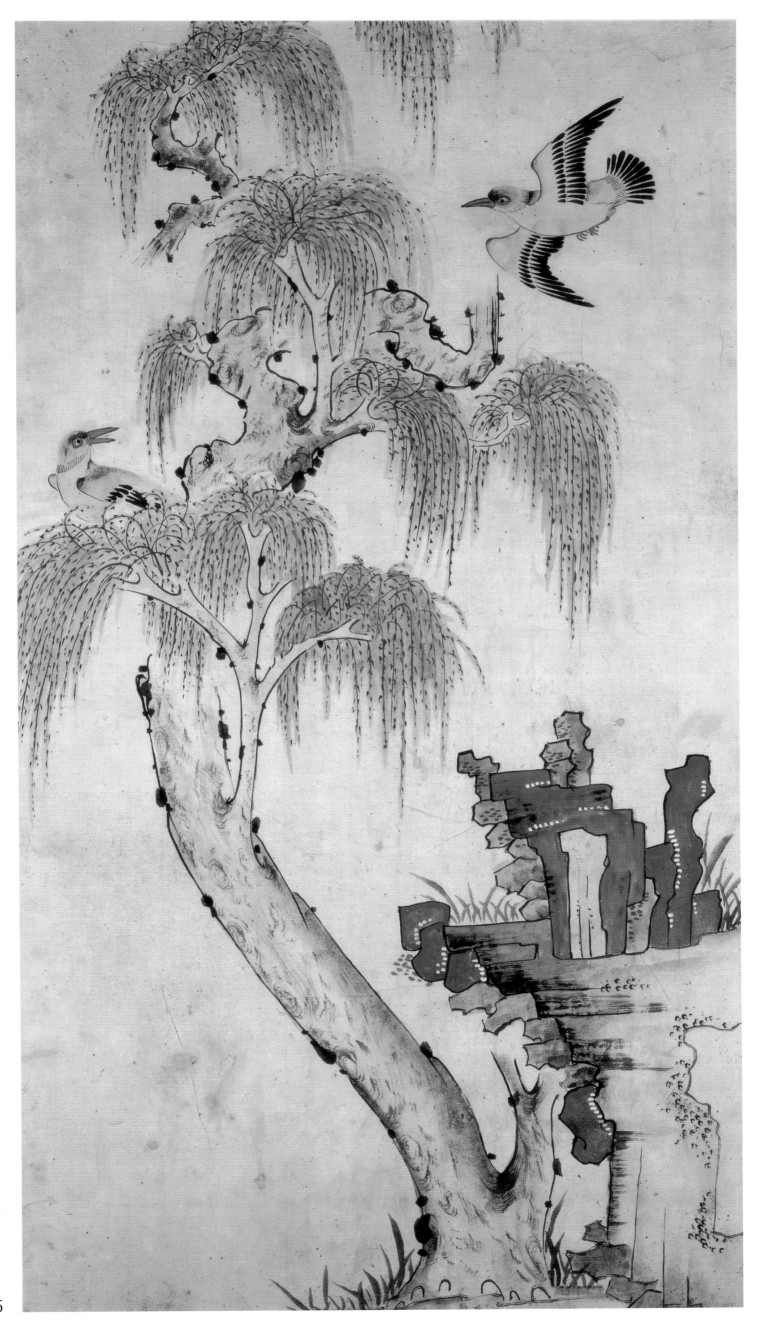

圖 145

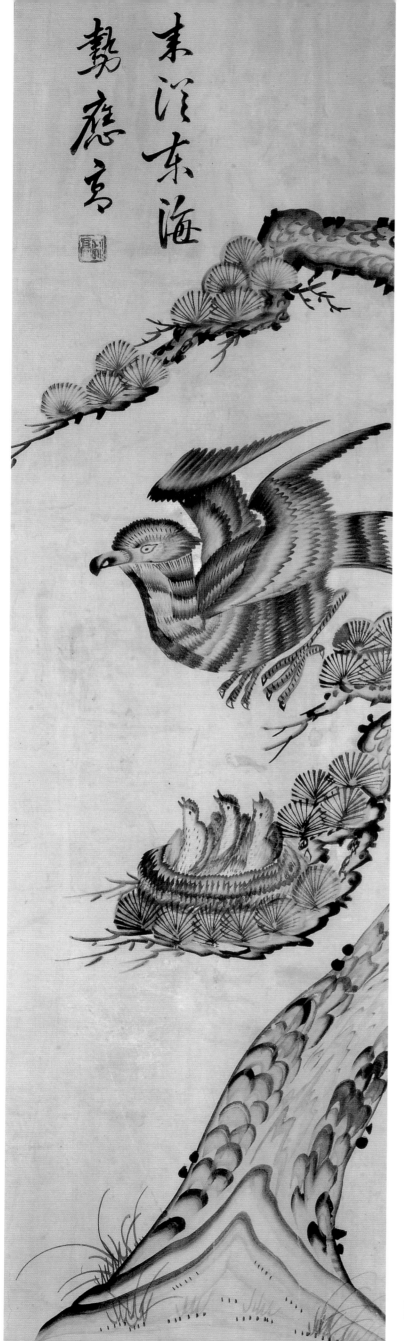

圖 146

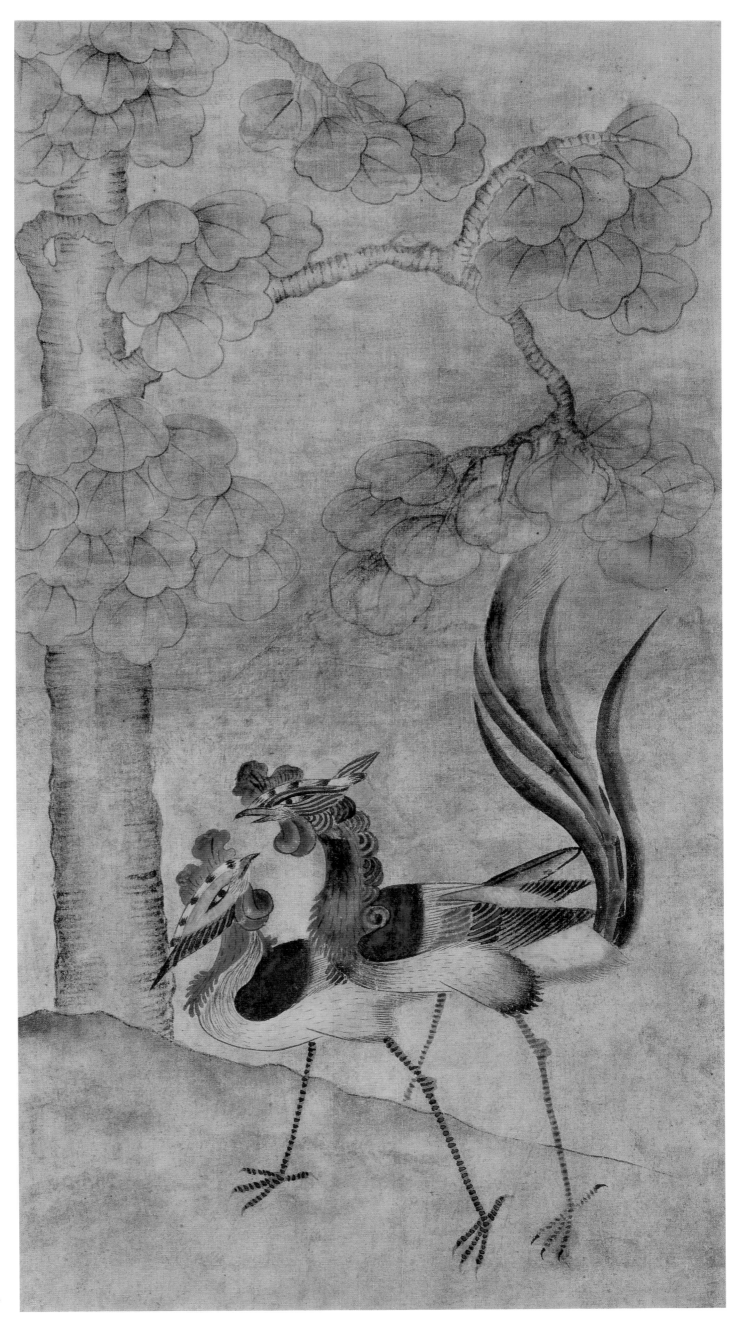

圖 147

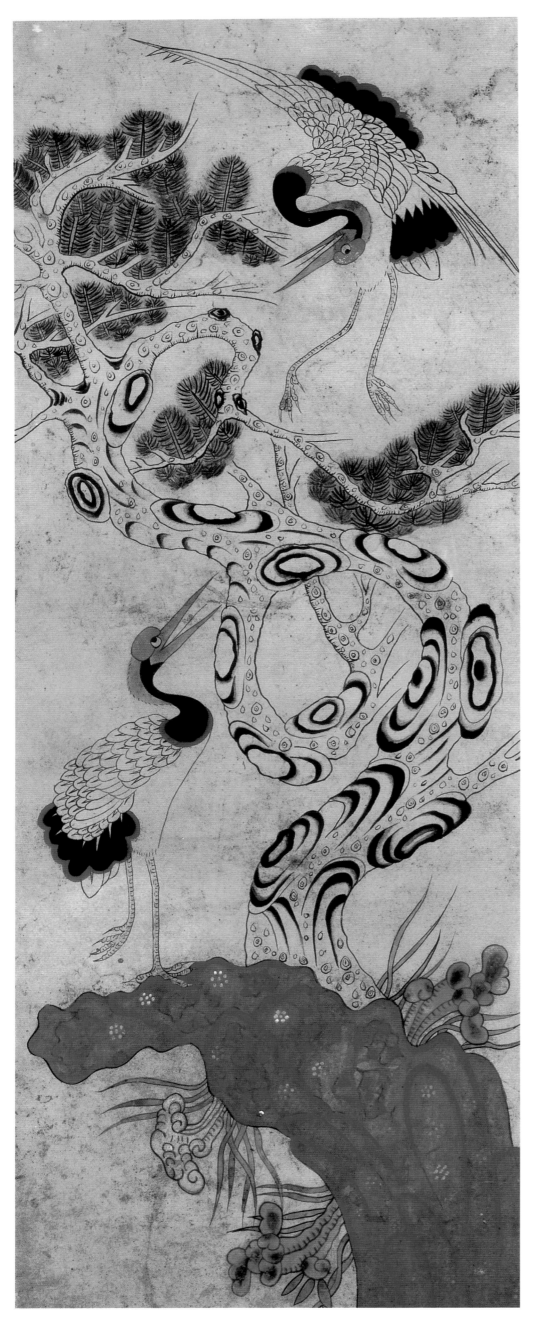

圖 148

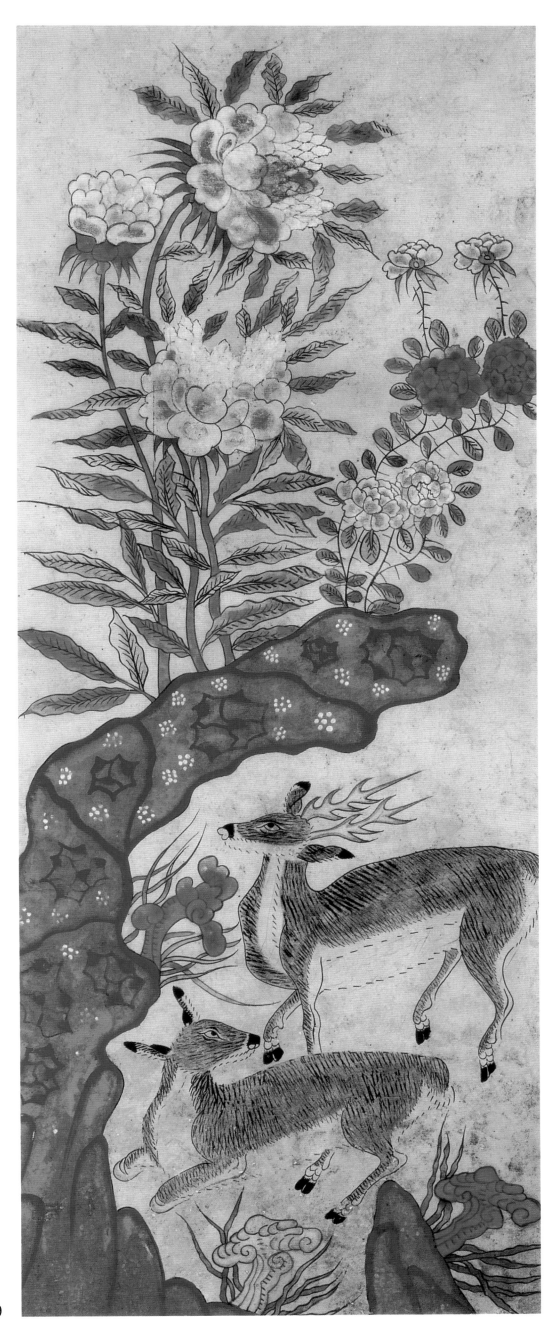

圖 149

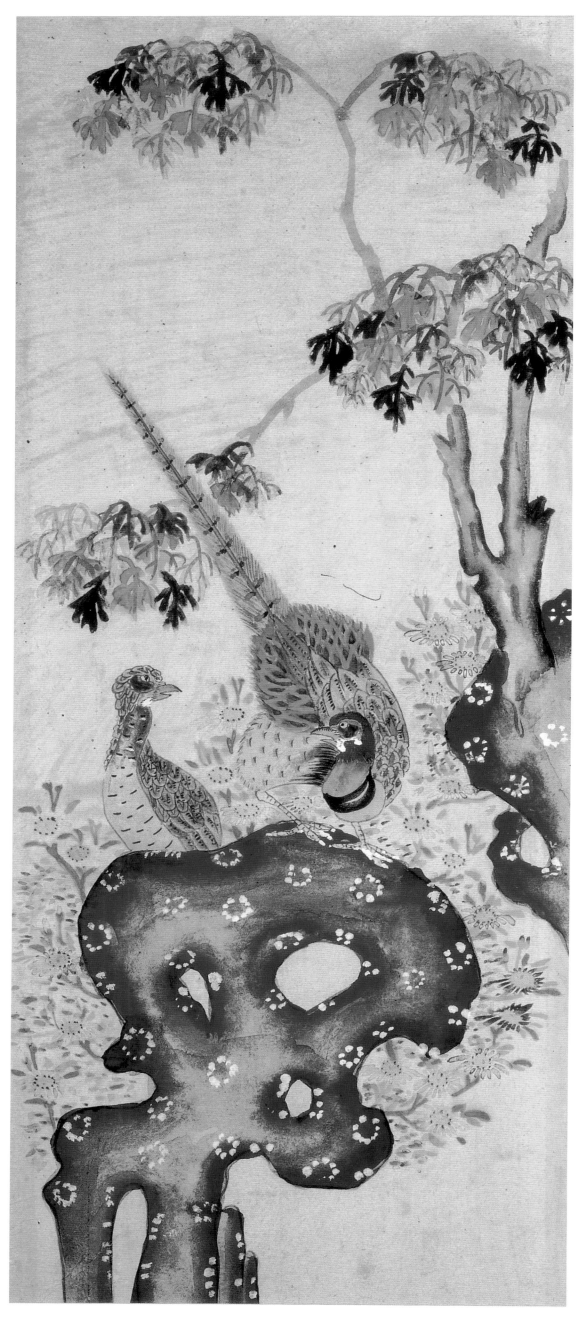

圖 150

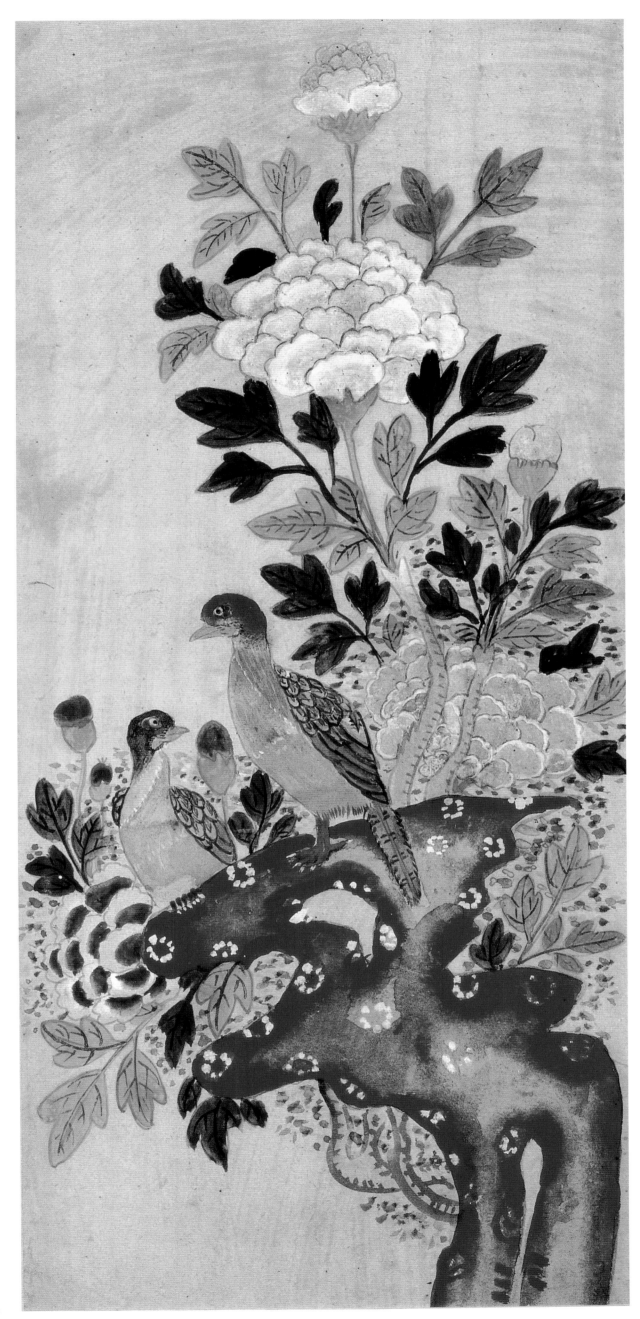

圖 151

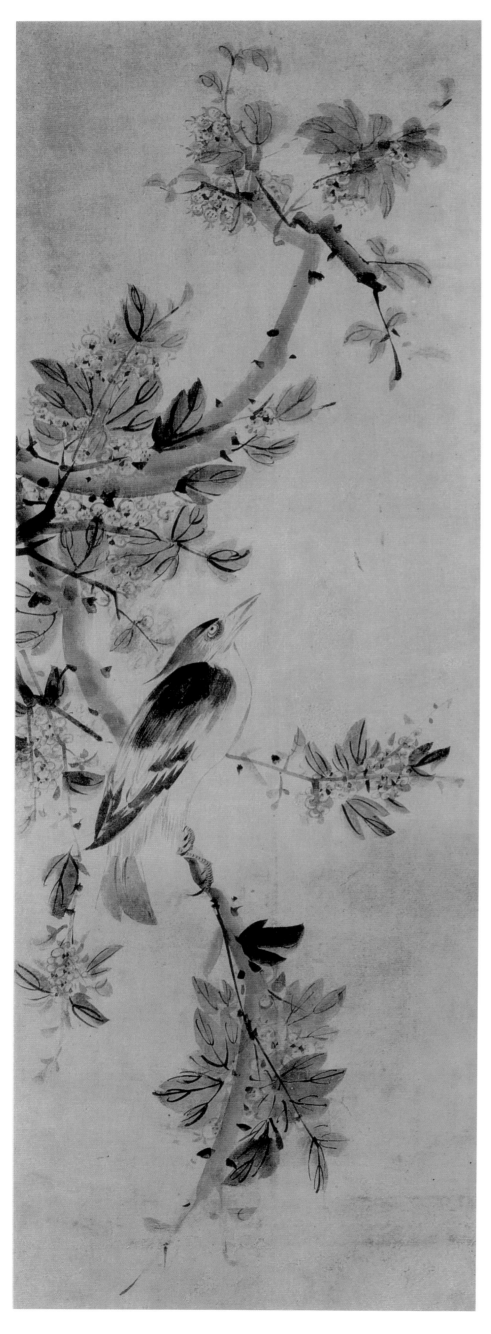

圖 152

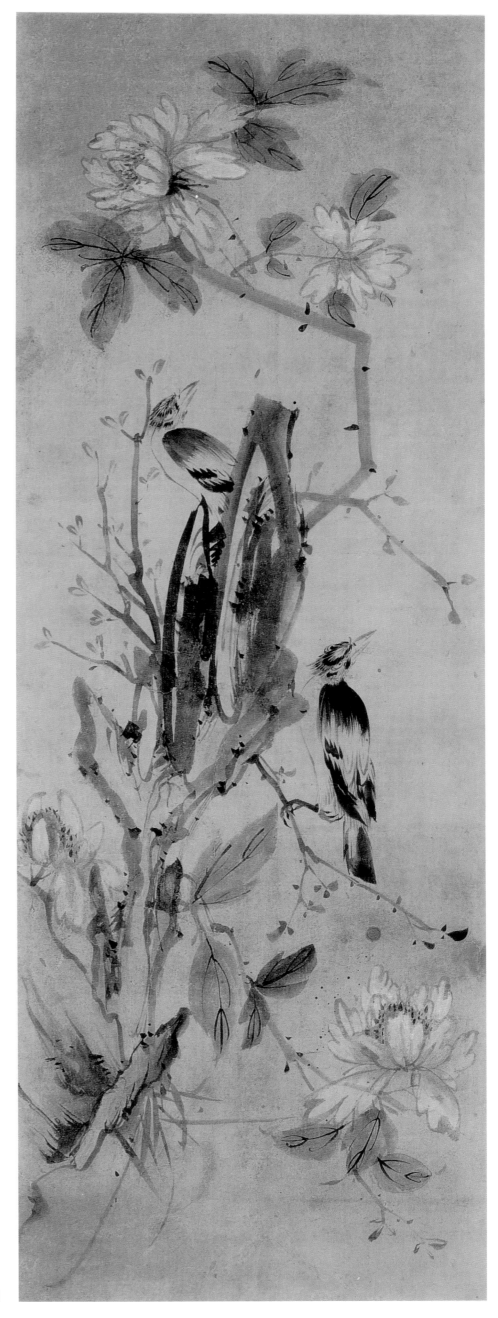

圖 153

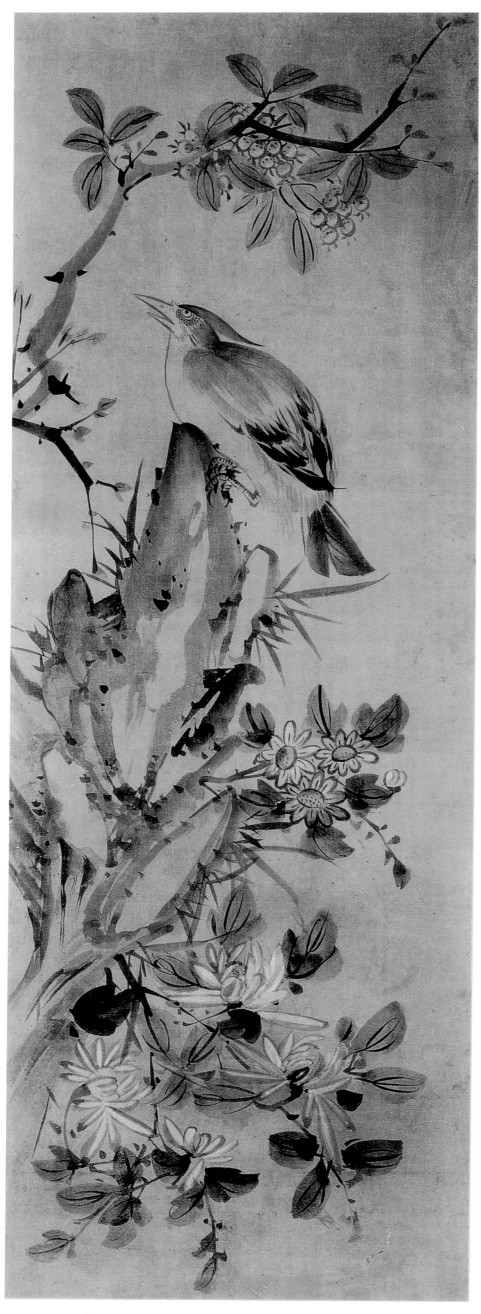

圖 154

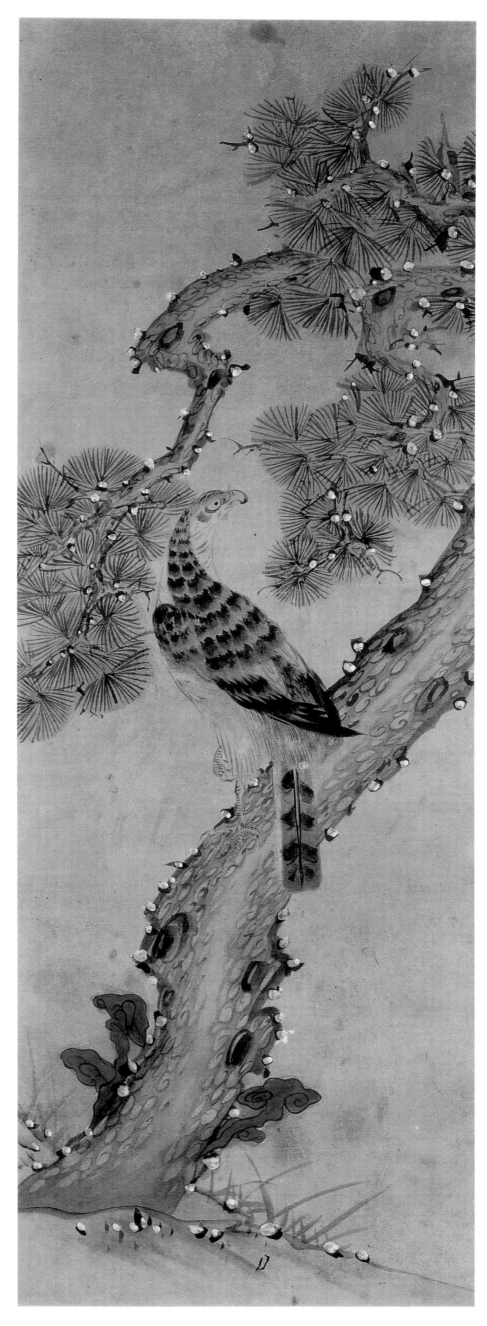

圖 155

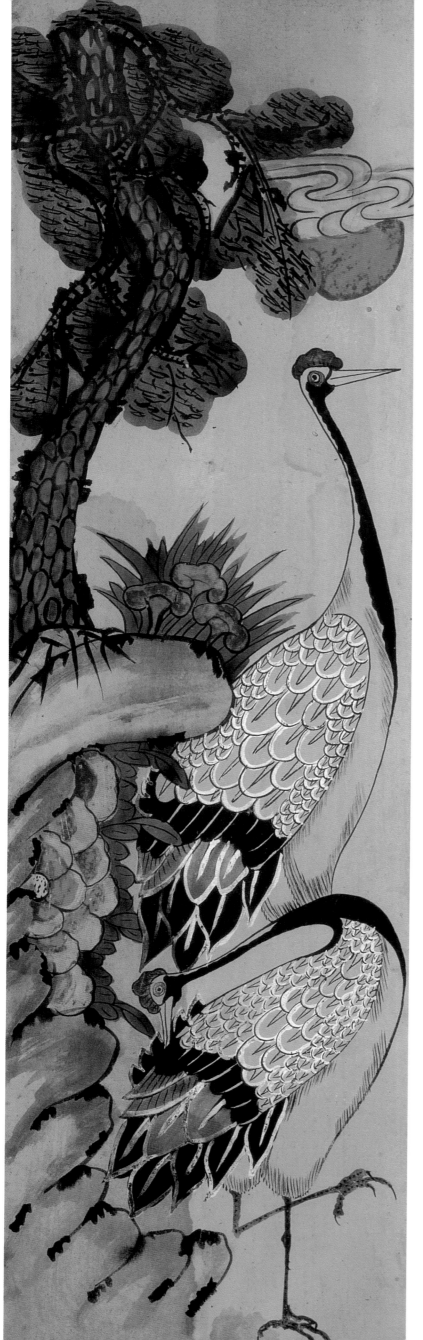

圖 156

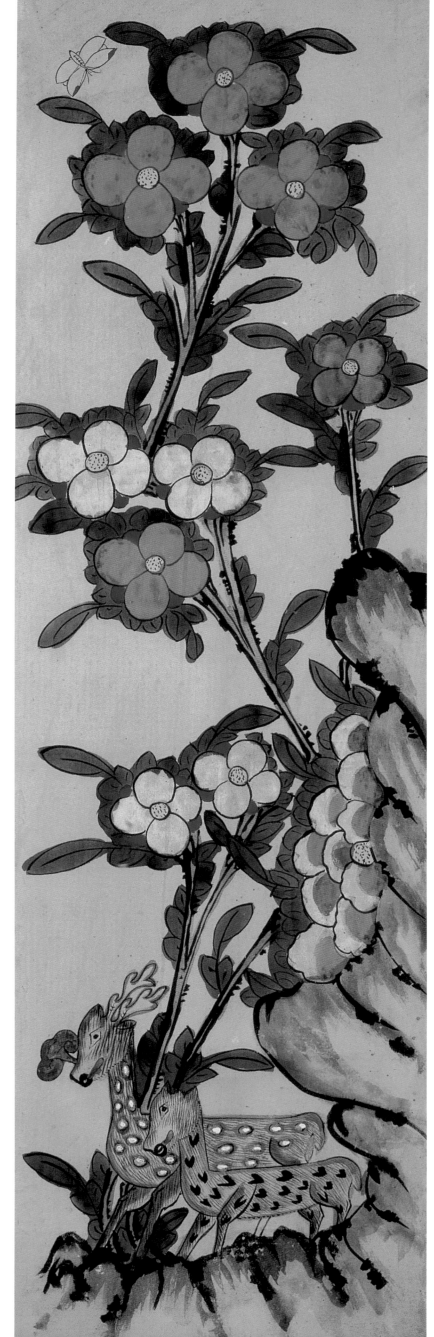

圖 157

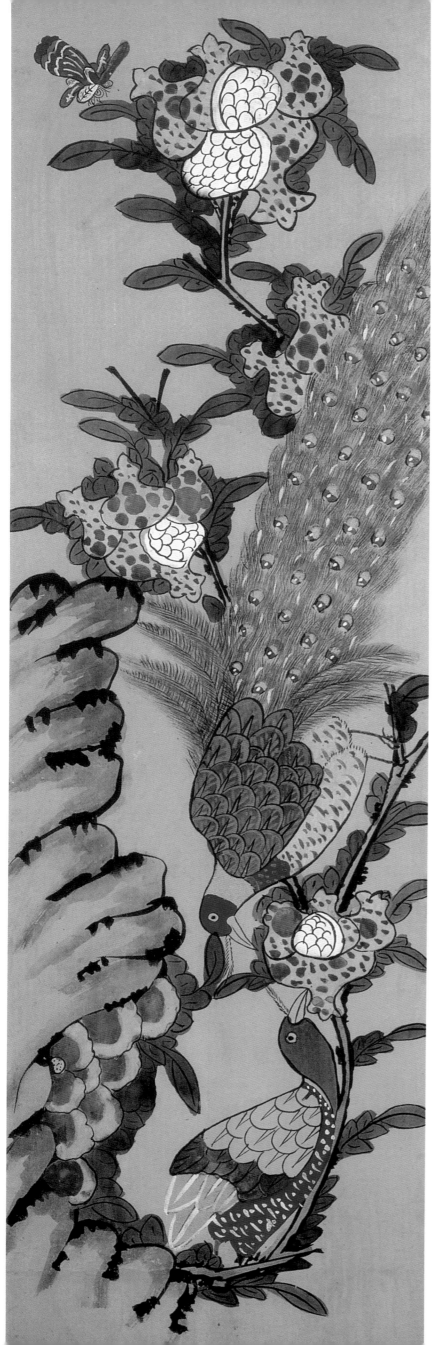

圖 158

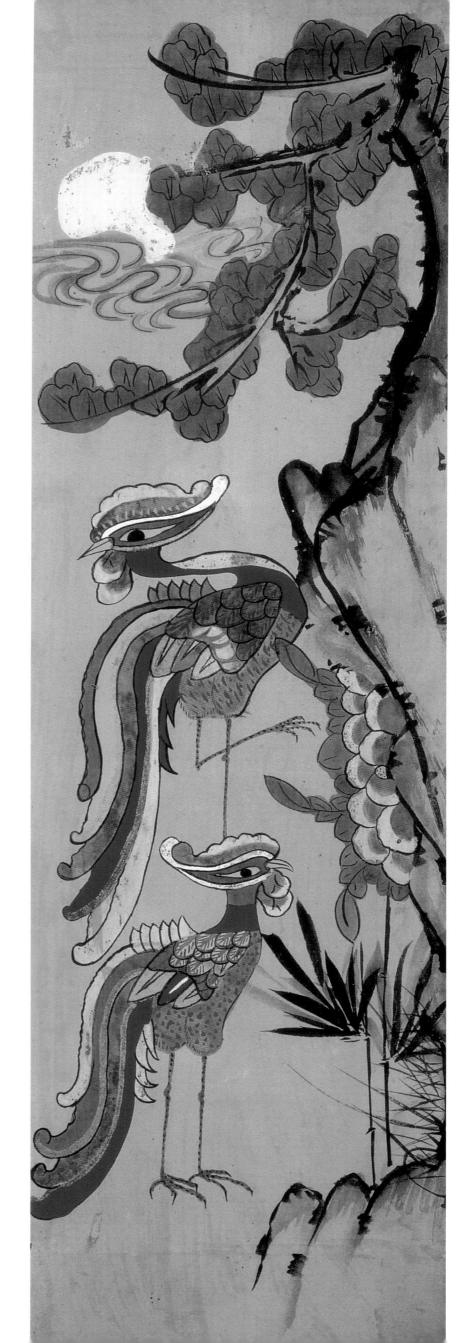

圖 159

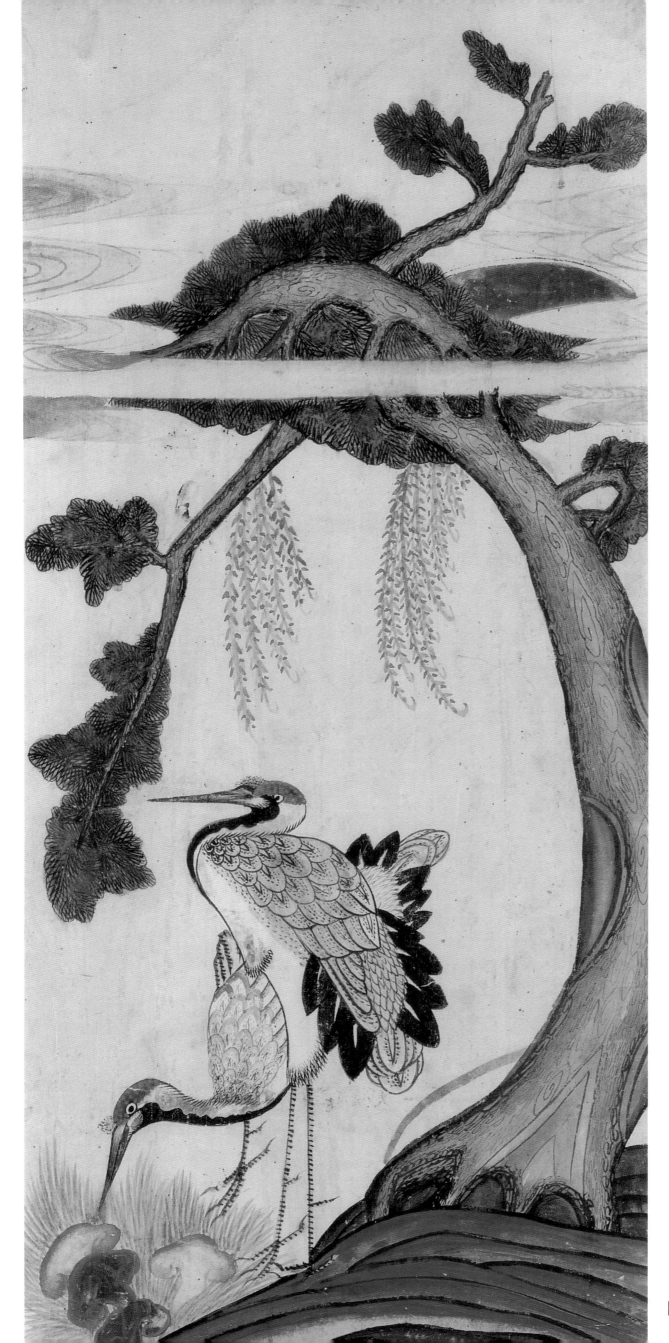

圖 160

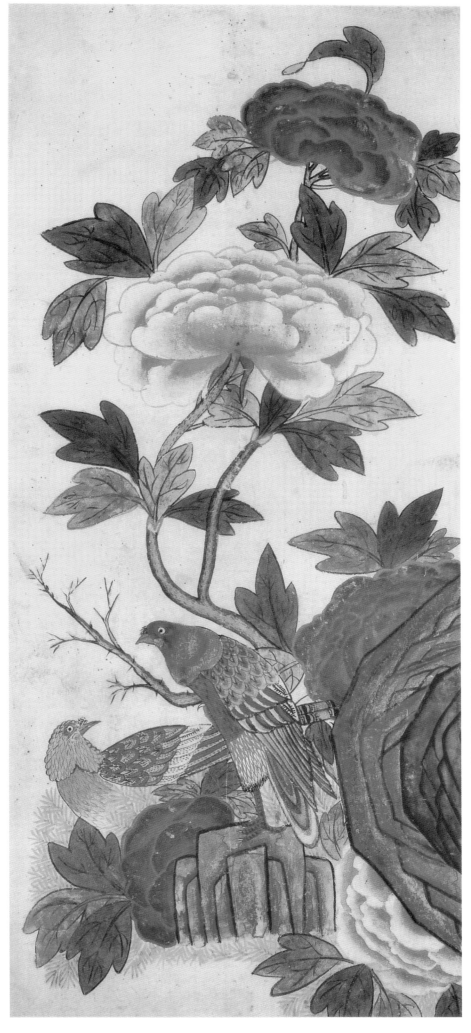

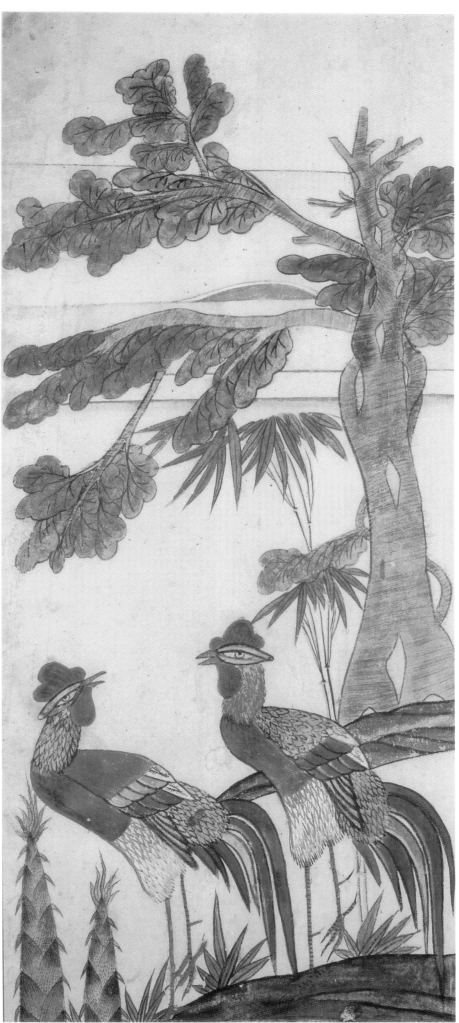

圖 161

圖 162

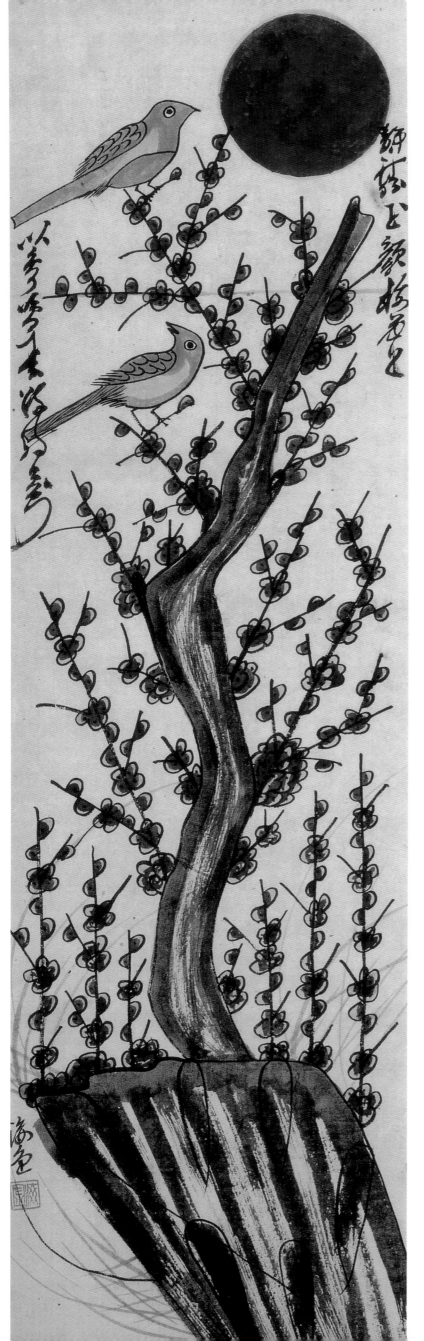

圖 163

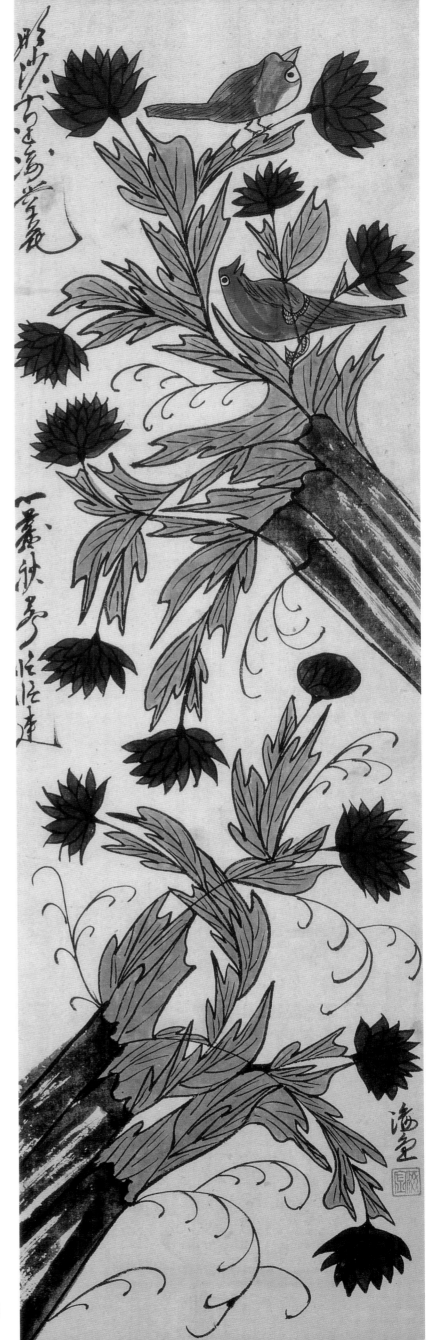

圖 164

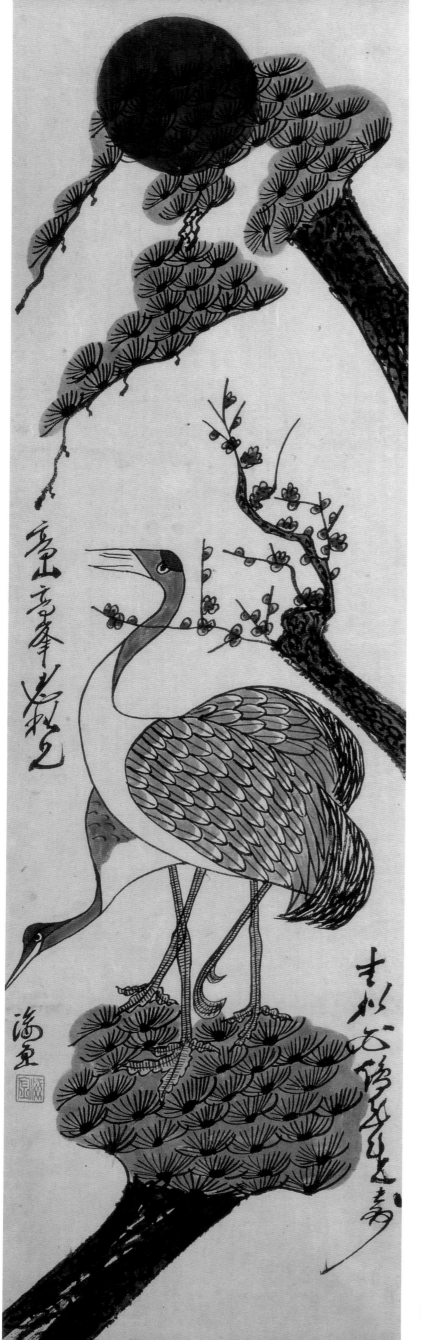

圖 165

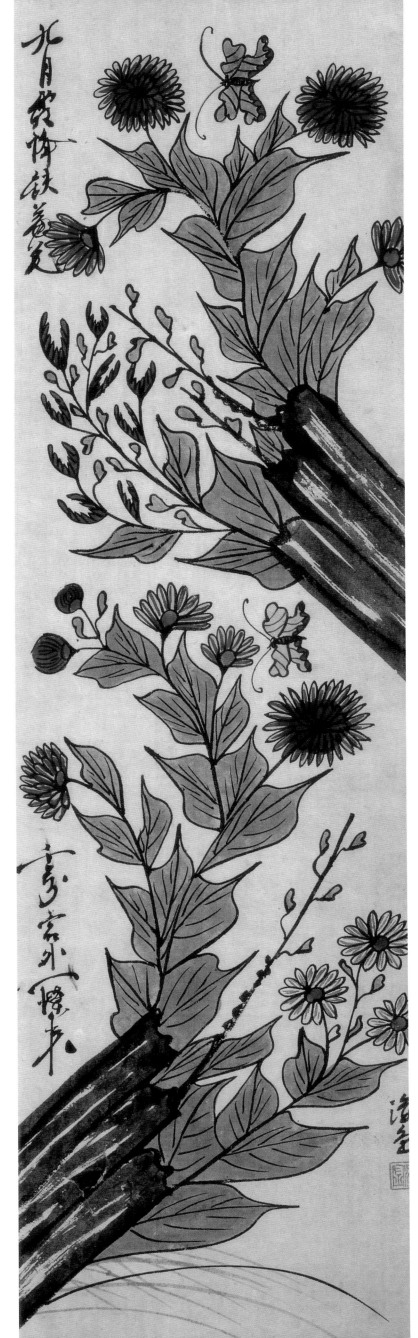

圖 166

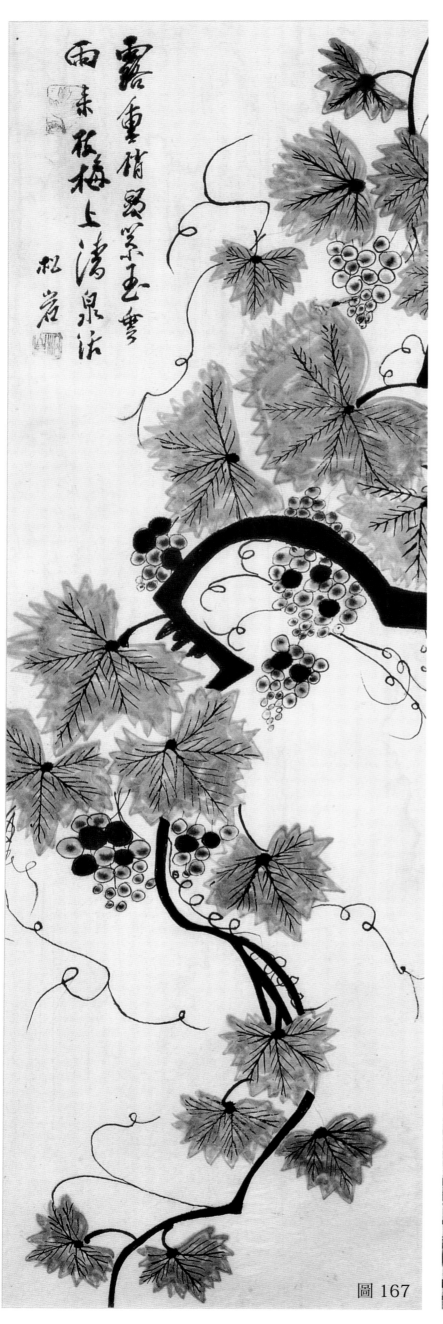

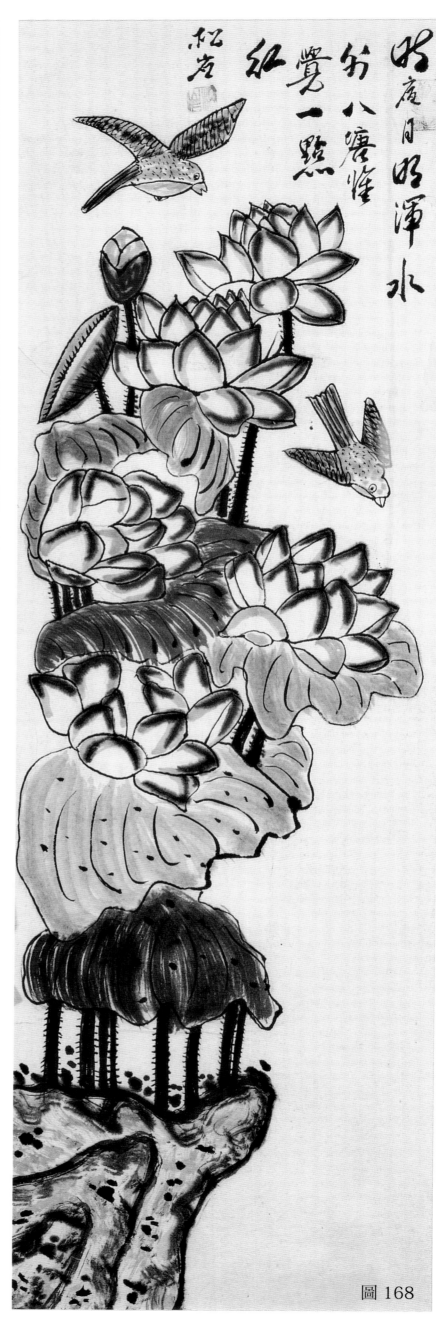

圖 167

圖 168

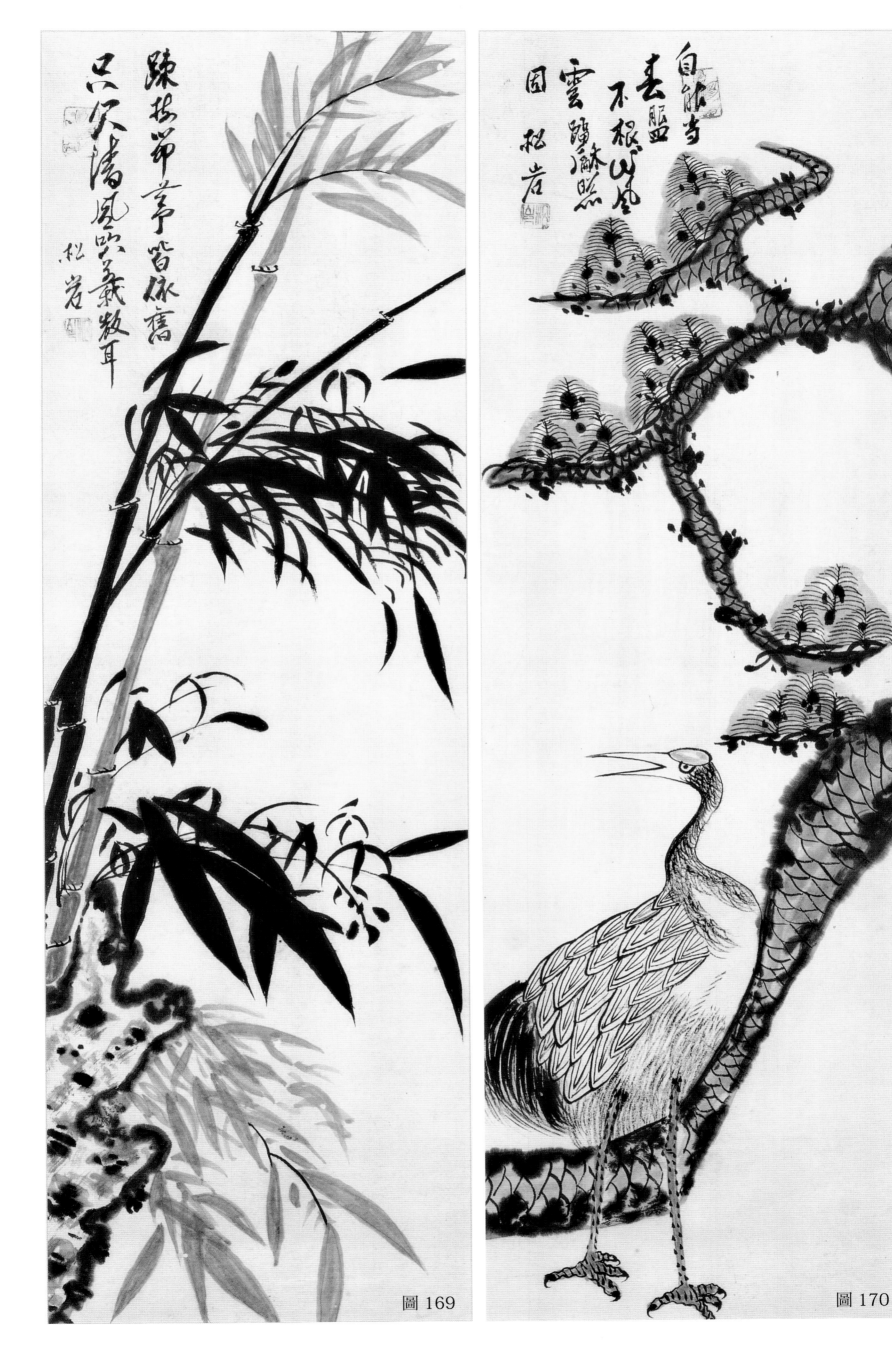

圖 169

圖 170

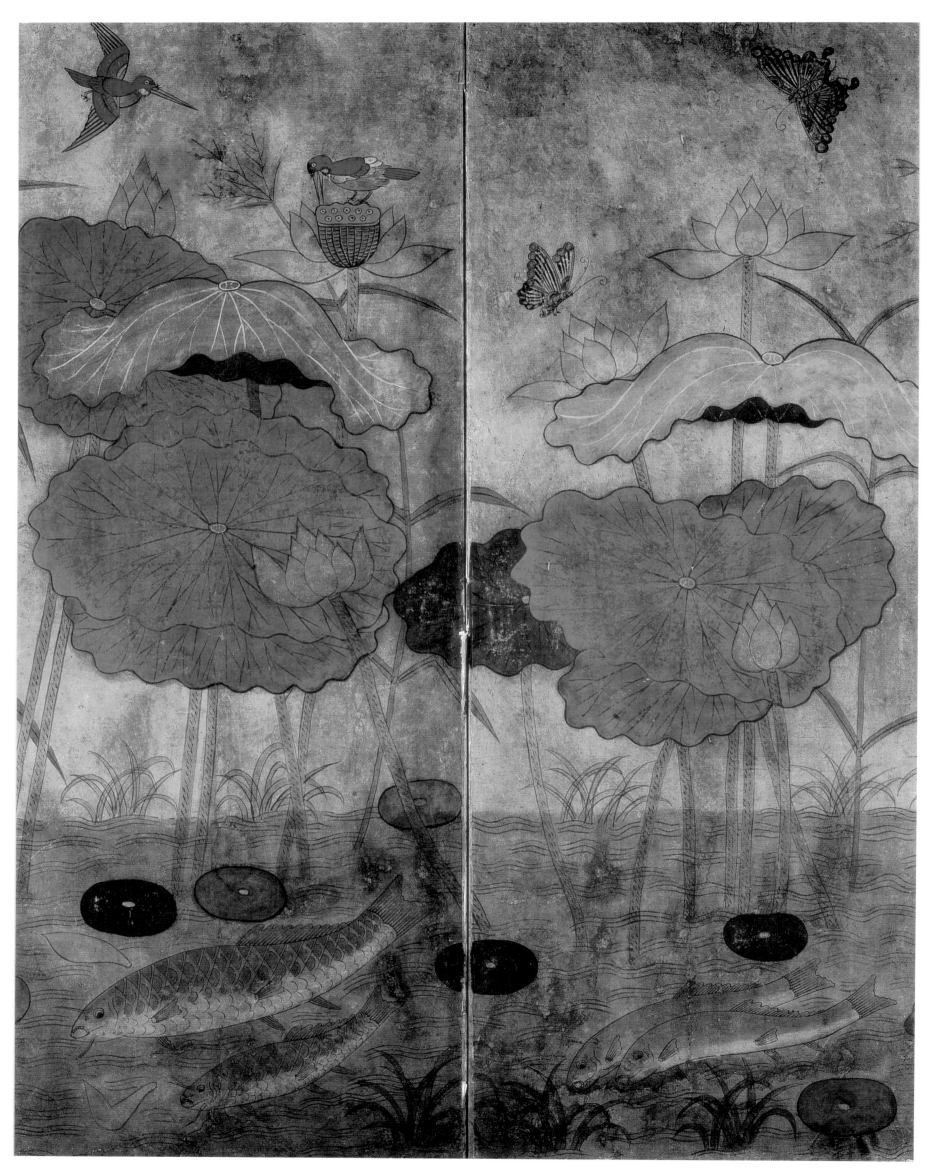

圖 171

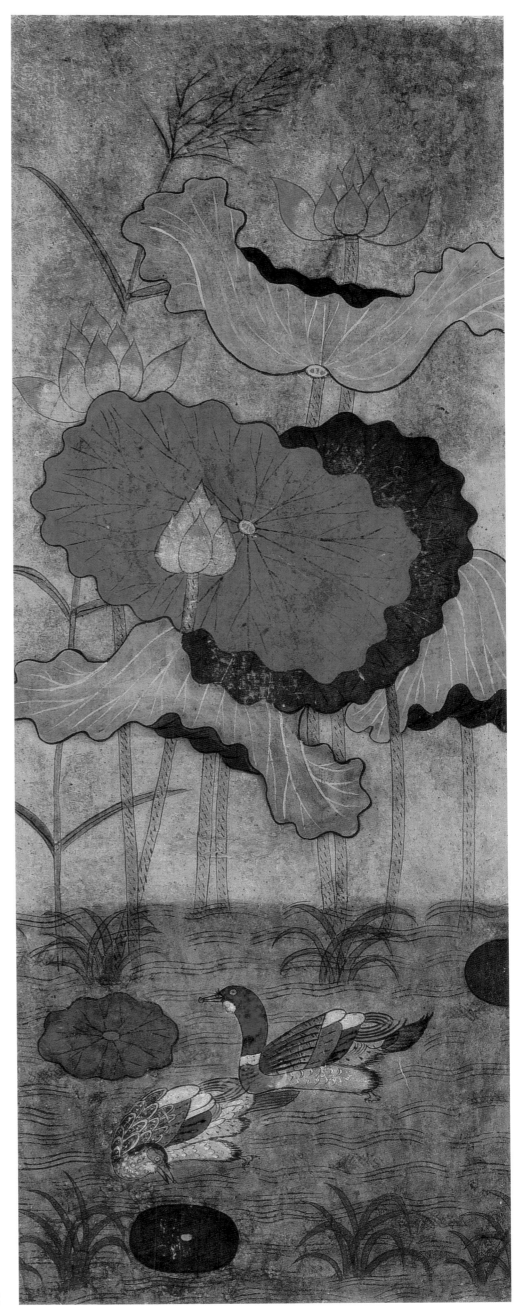

圖 172

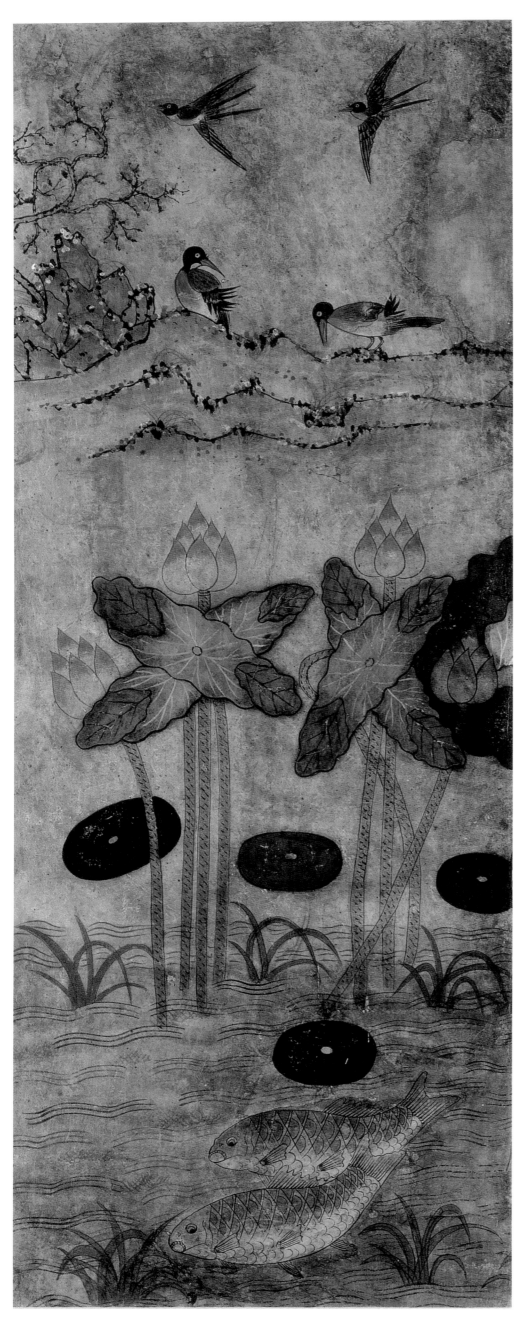

圖 173

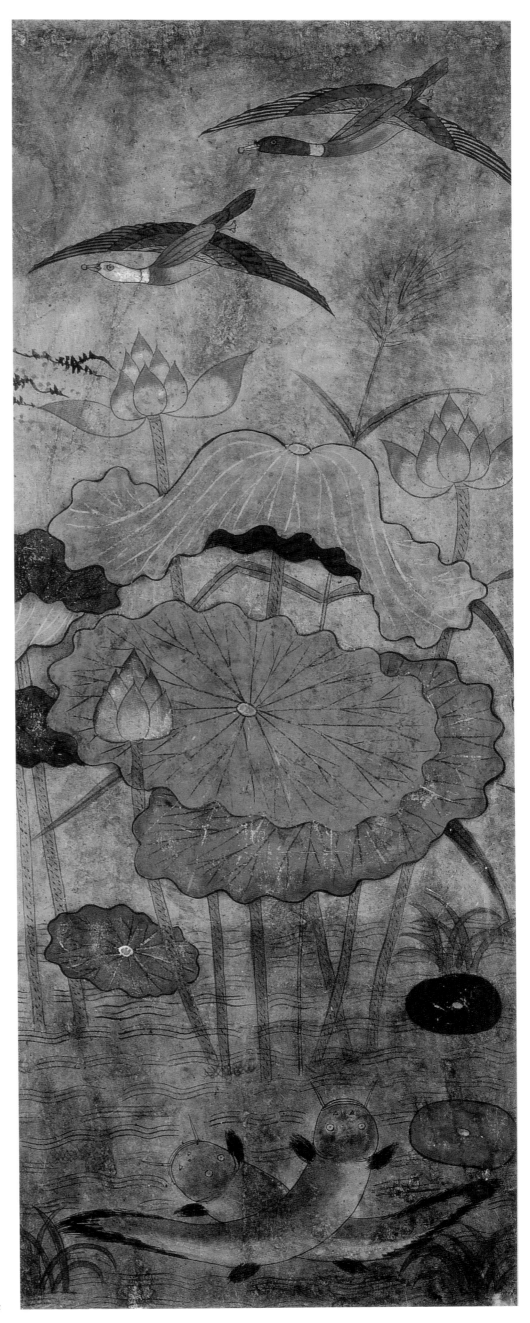

圖 174

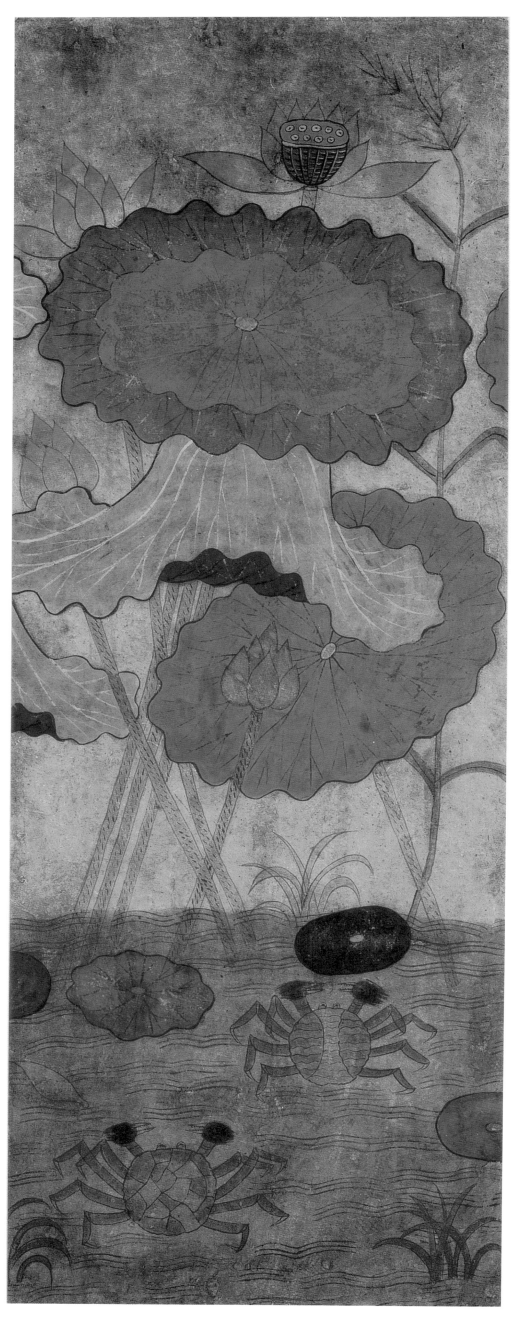

圖 175

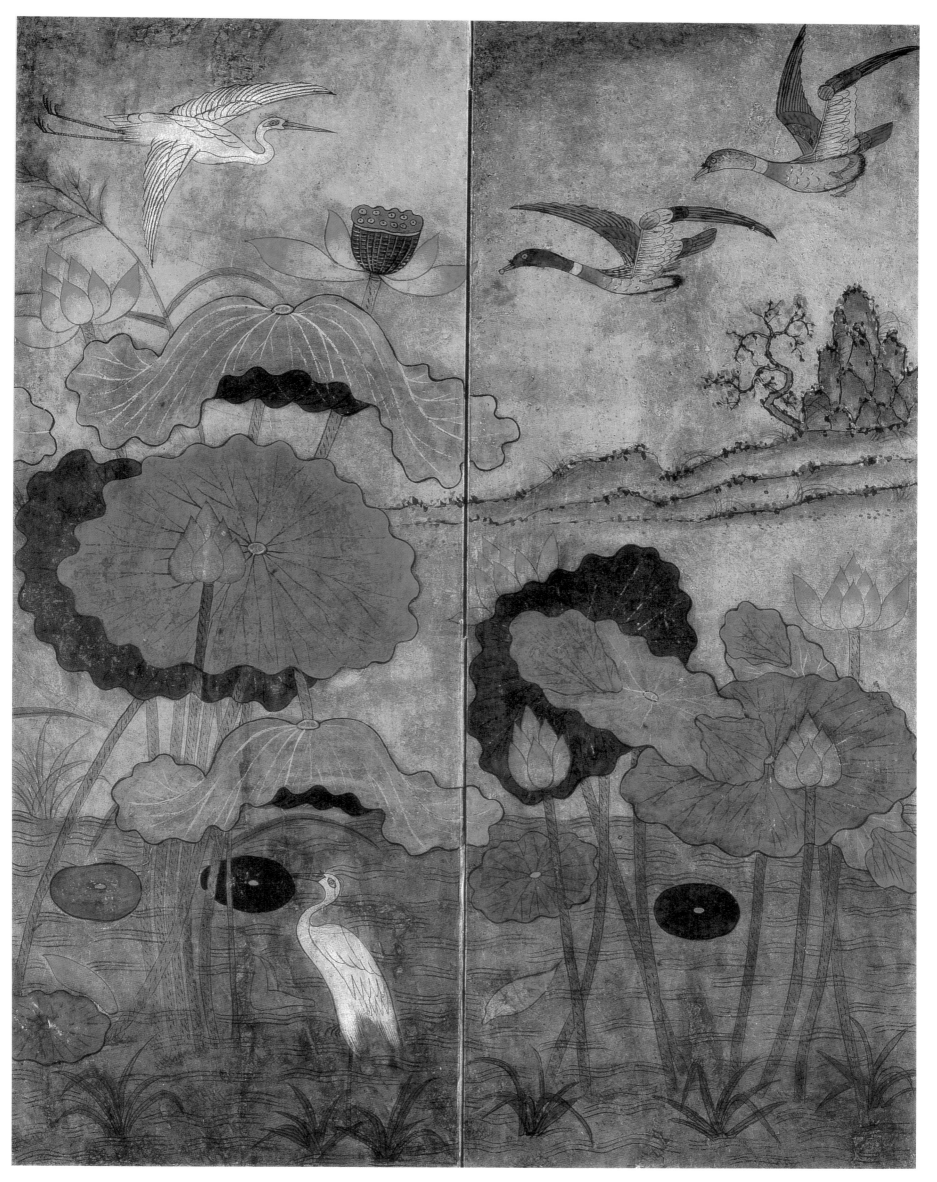

圖 176

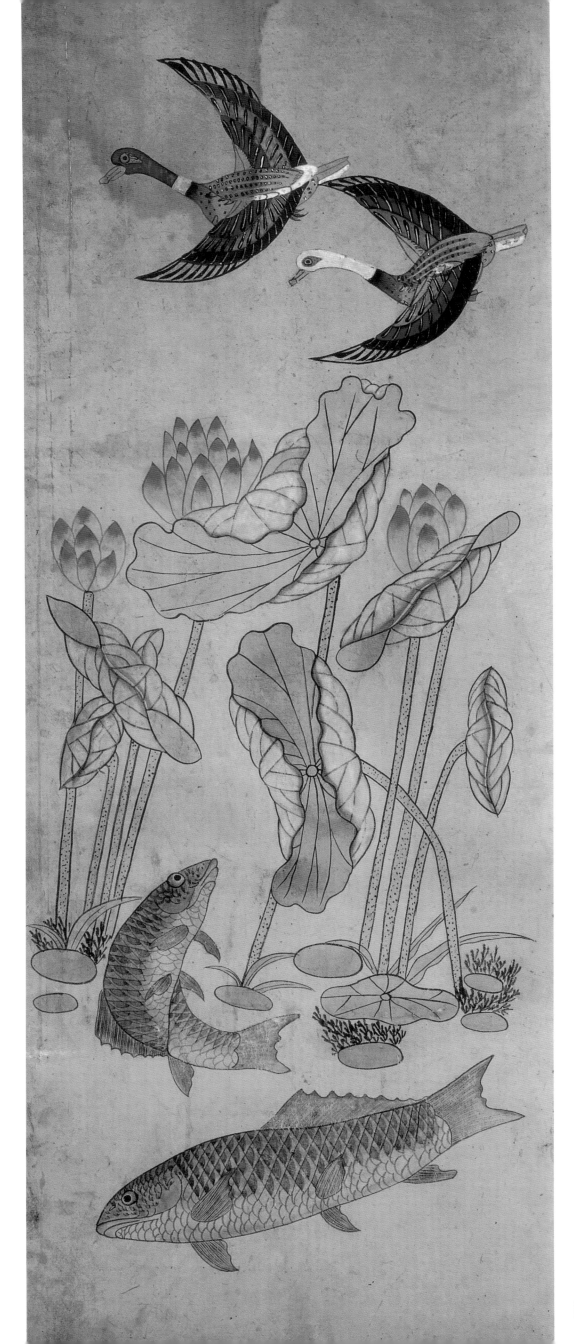

圖 177

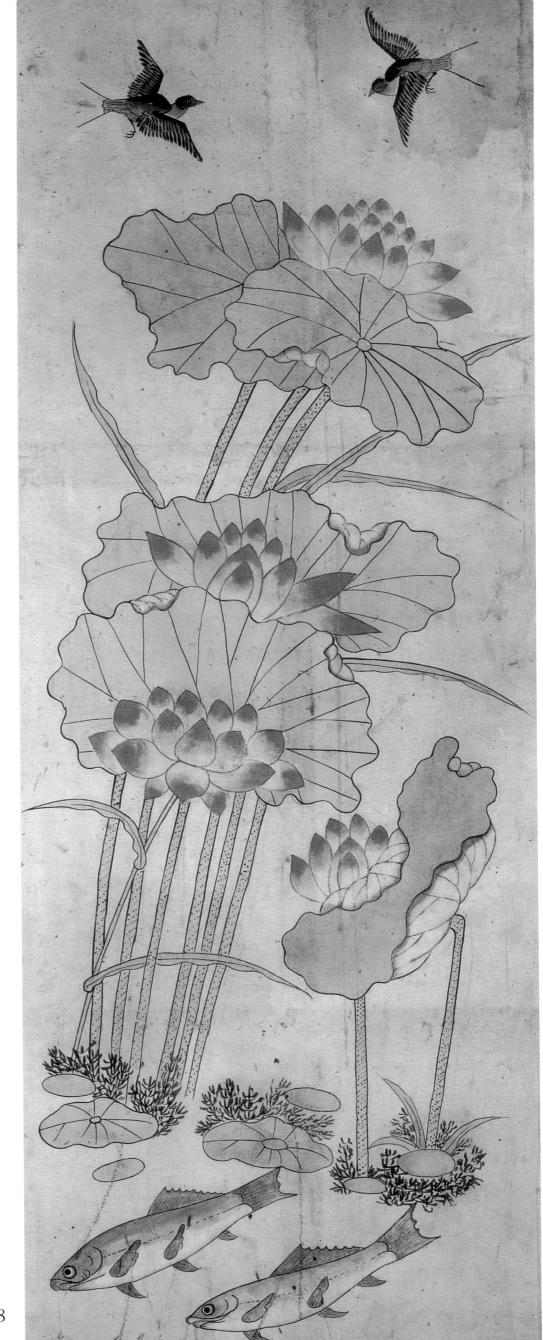

圖 178

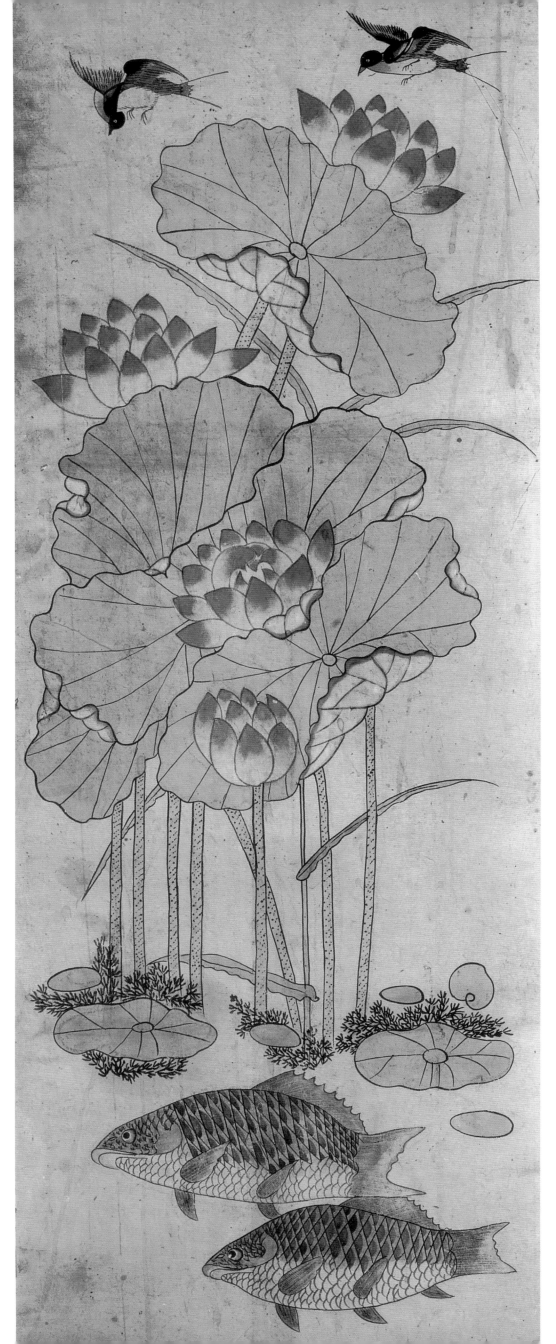

圖 179

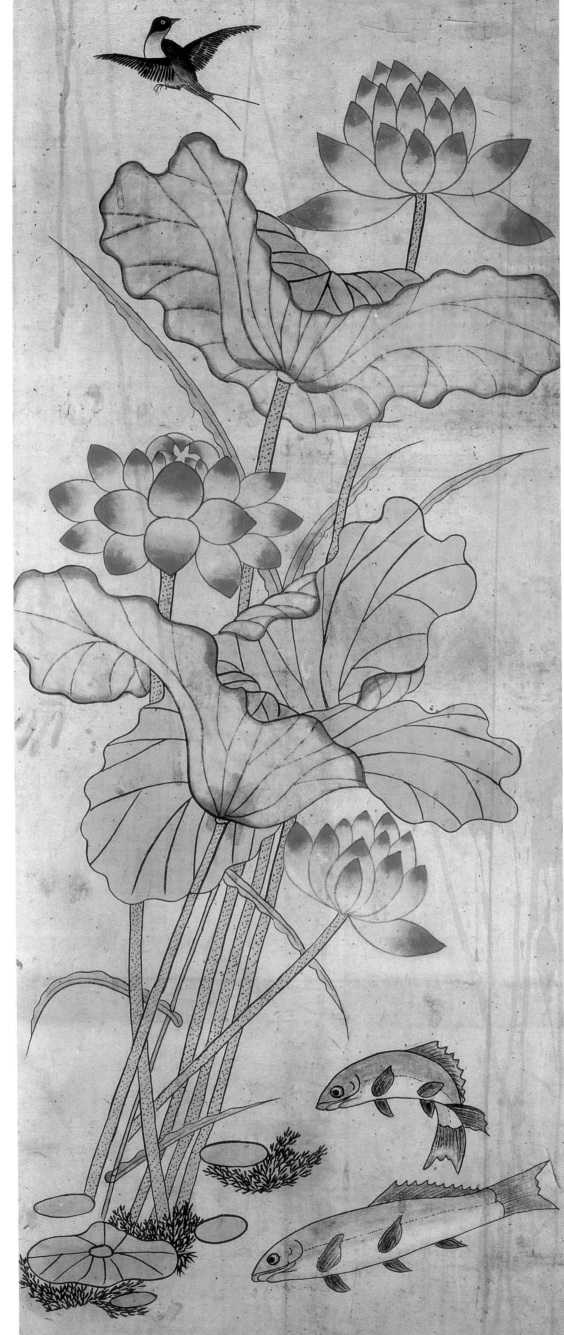

圖 180

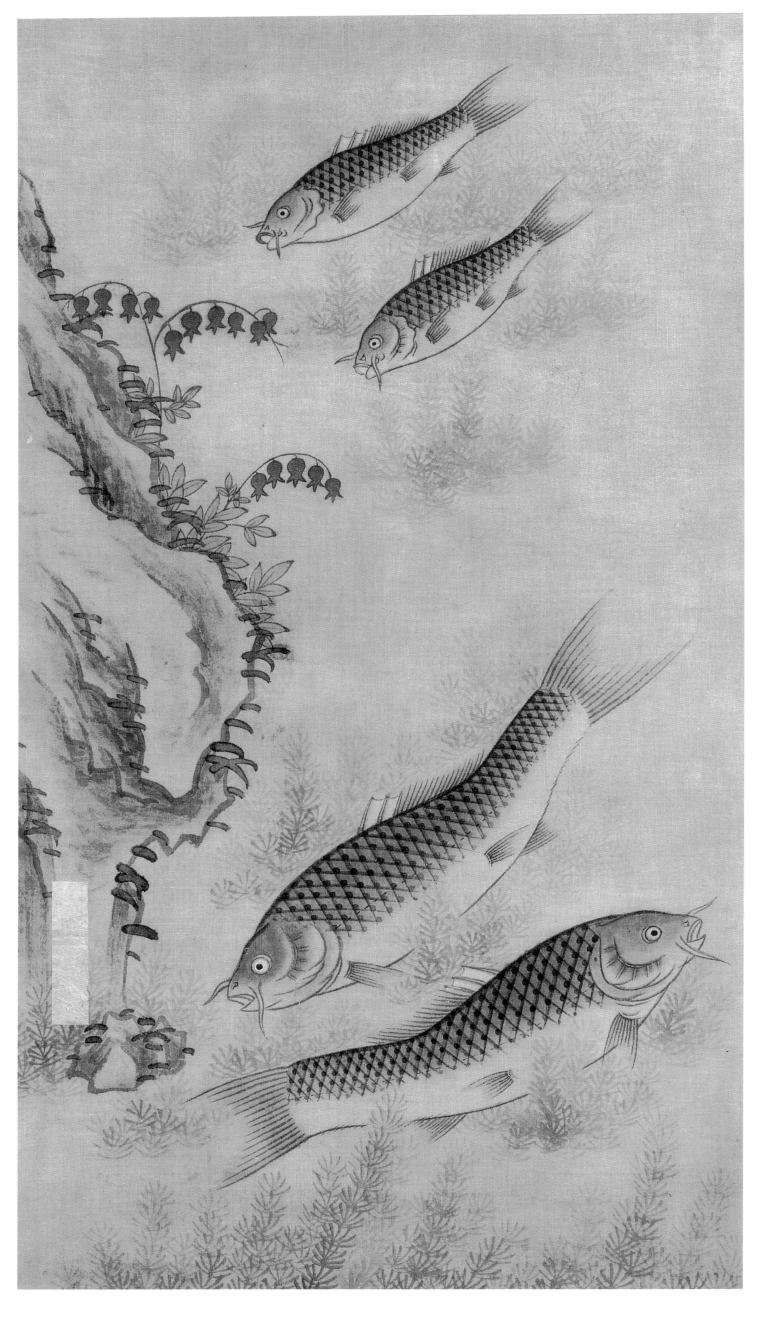

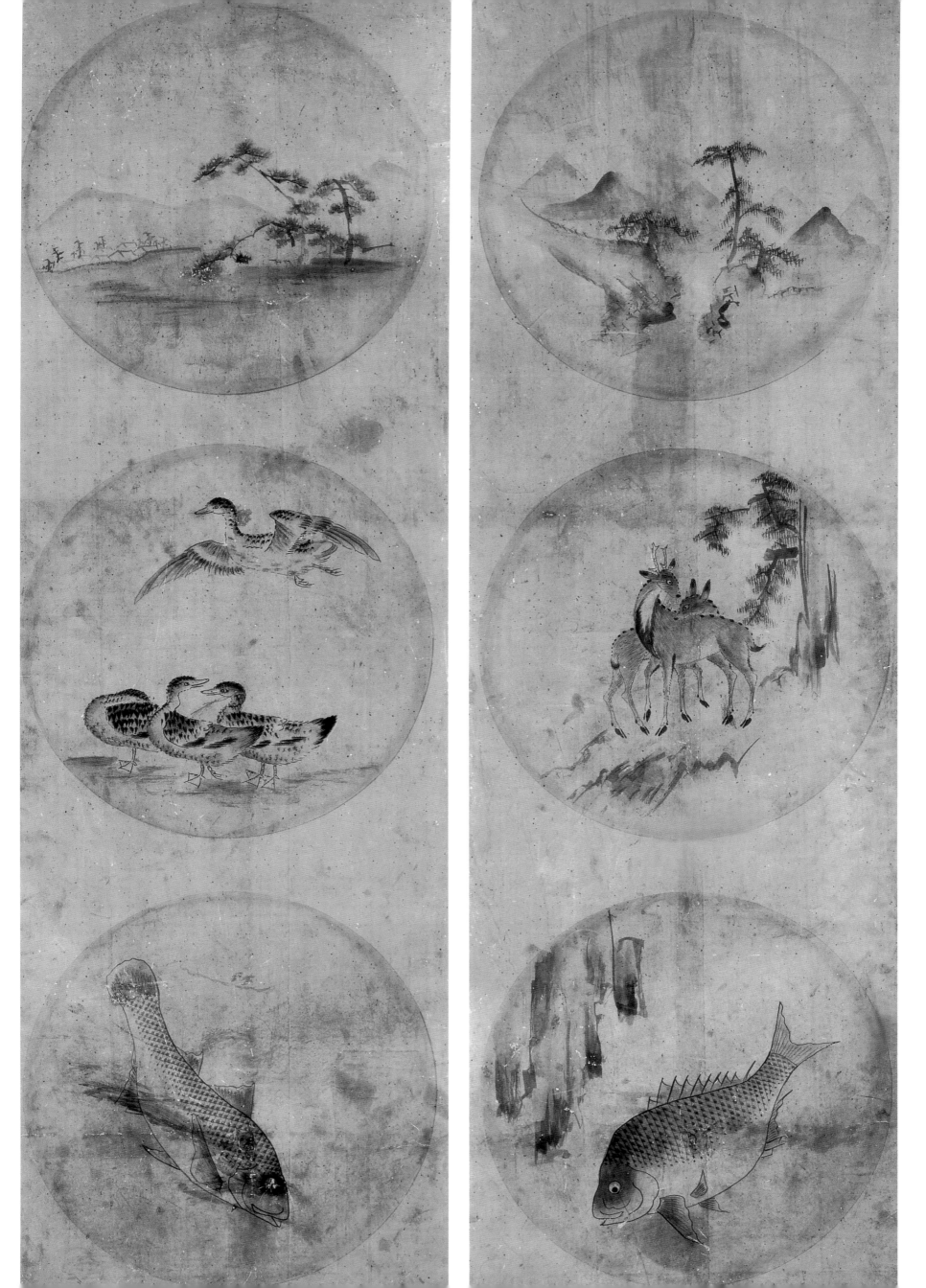

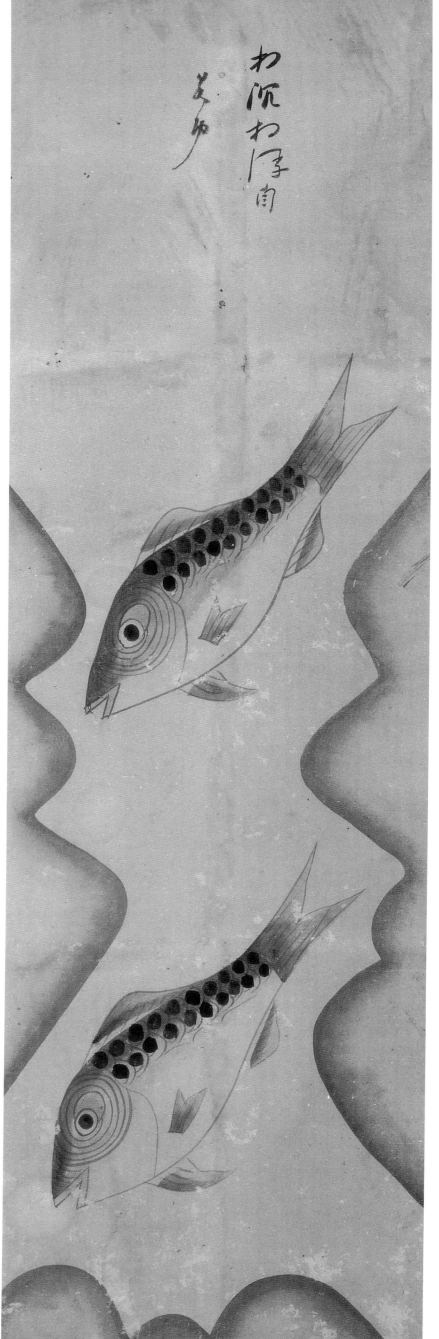

圖 184

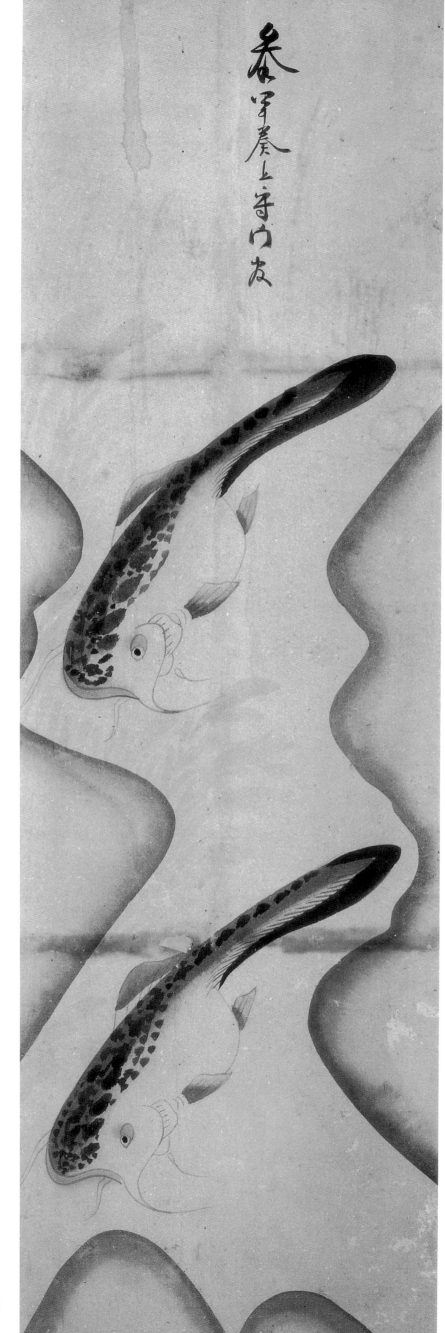

圖 185

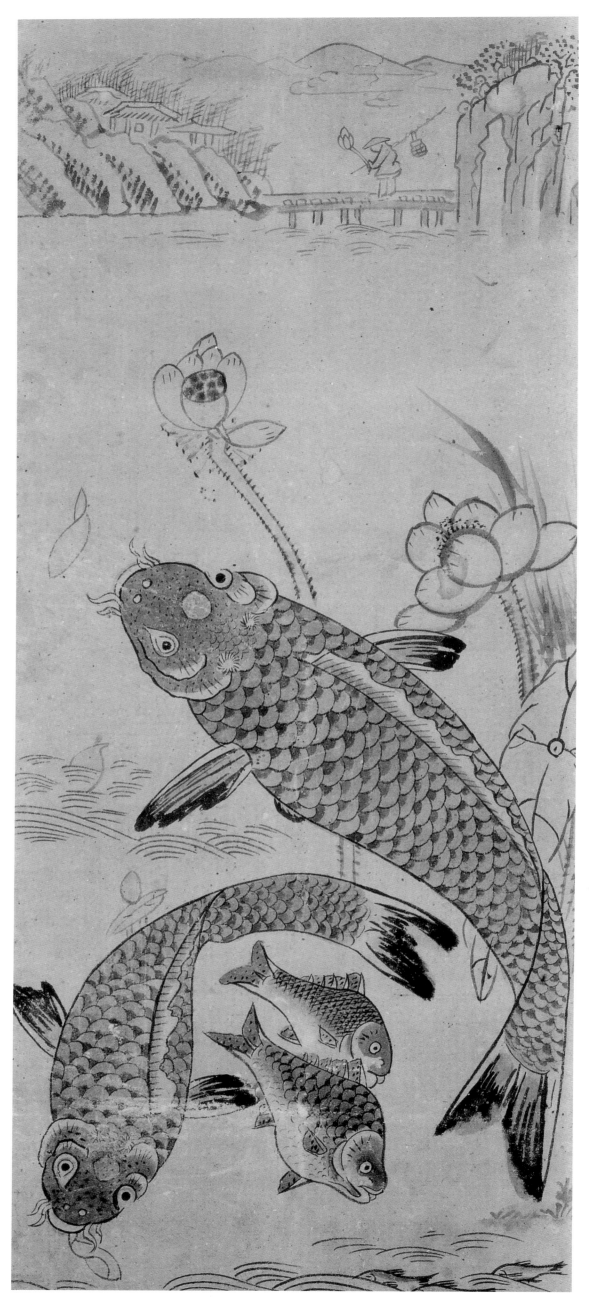

圖 186

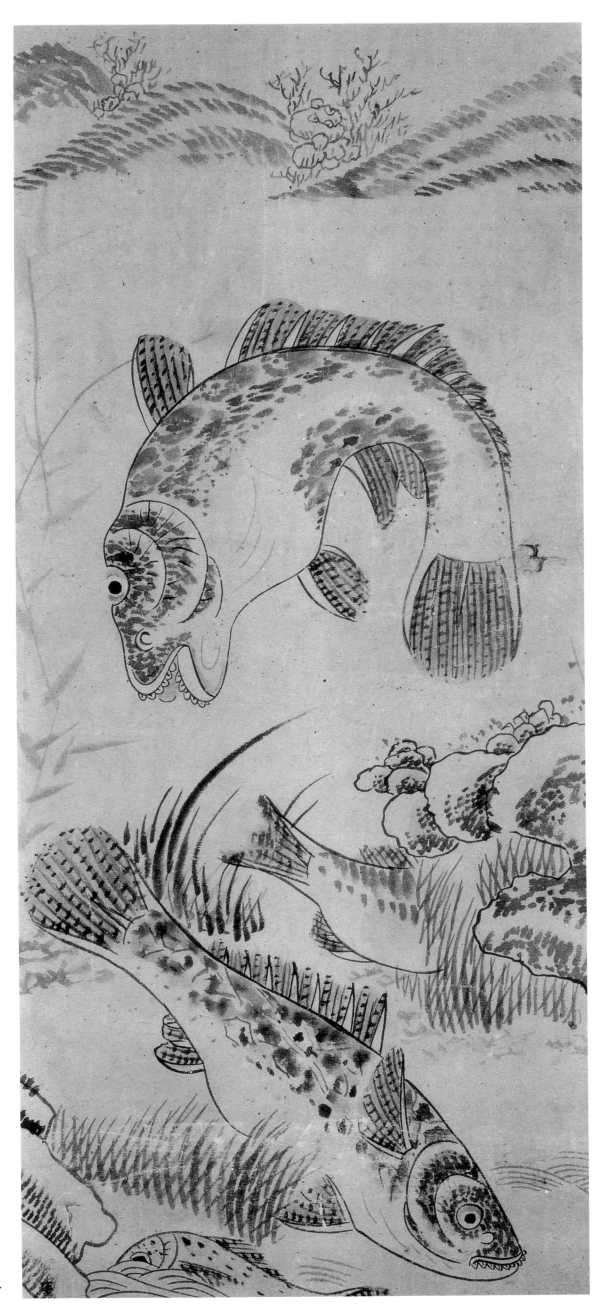

圖 187

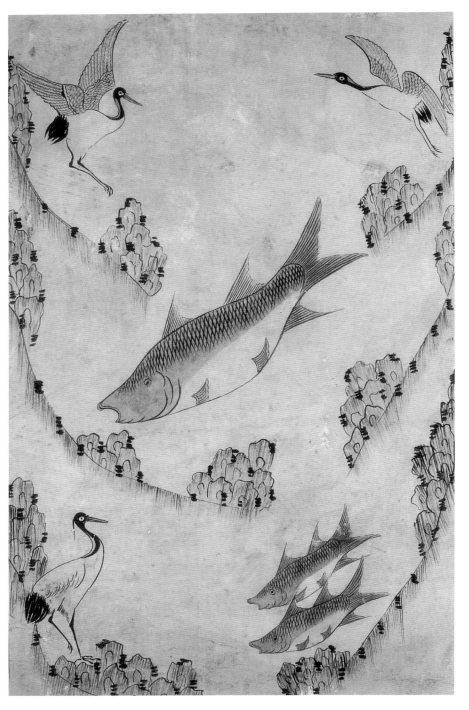

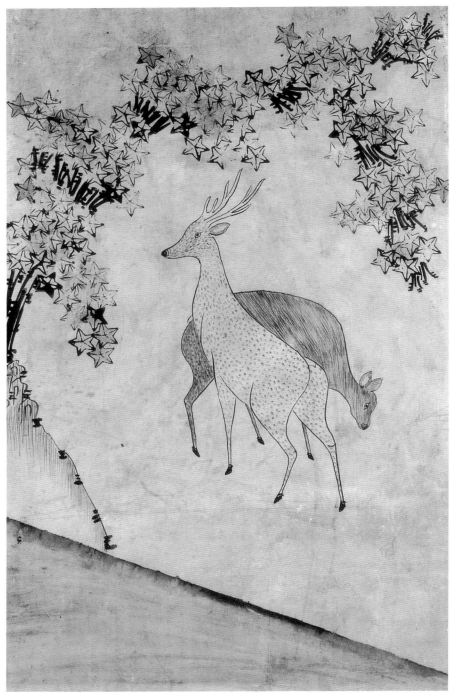

圖 188

圖 189

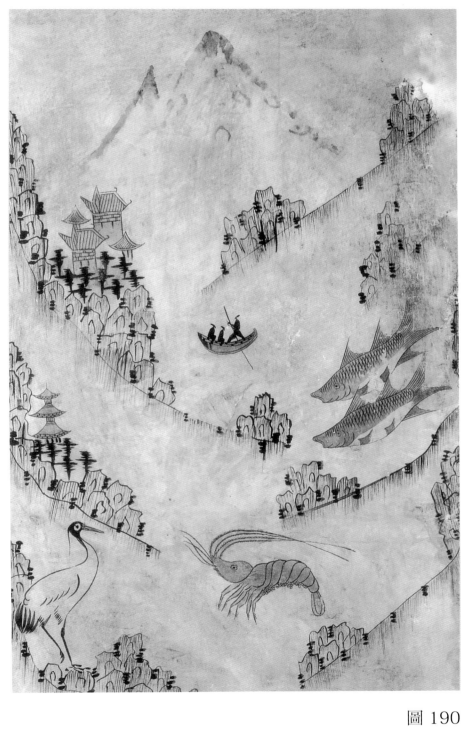

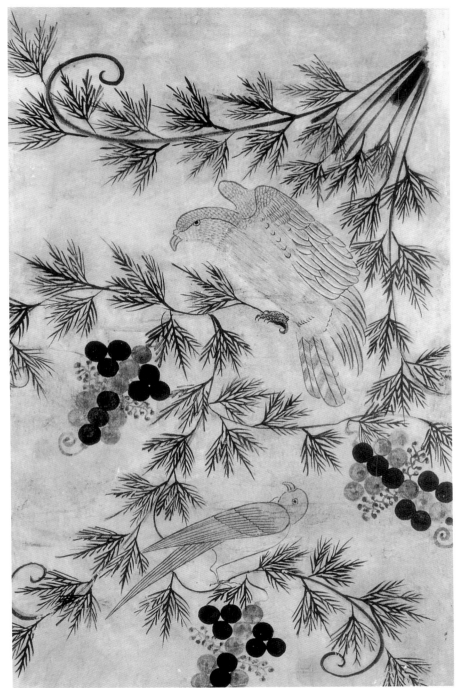

圖 190 圖 191

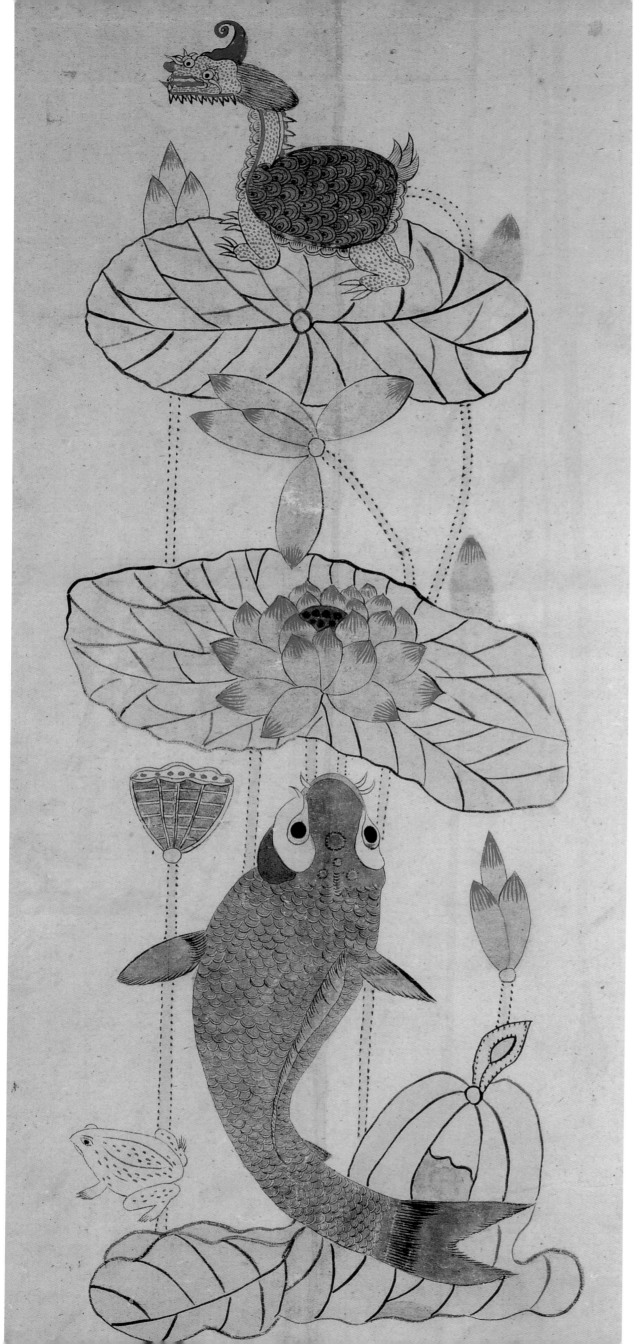

圖 192

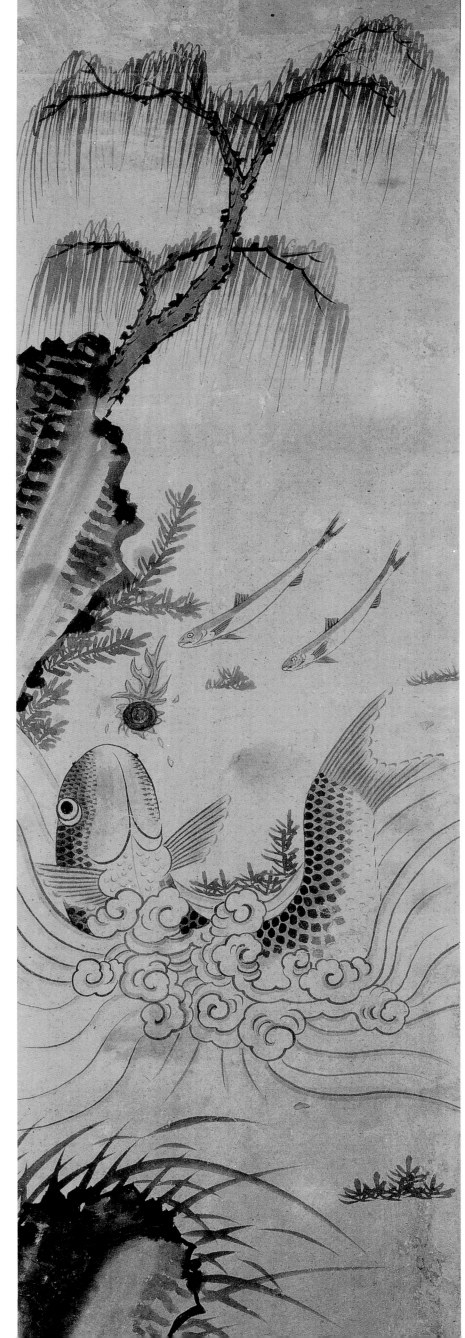

圖 193

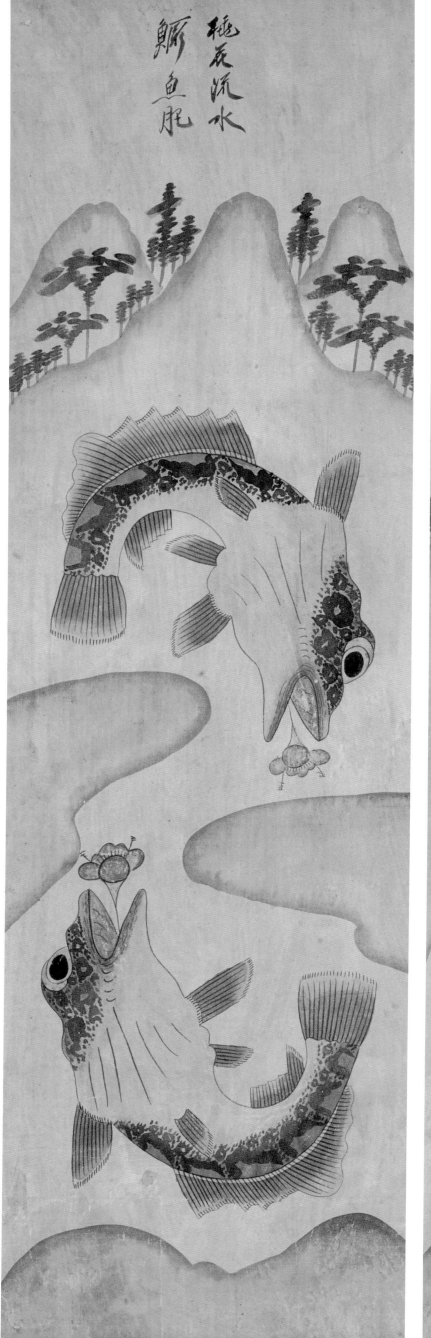

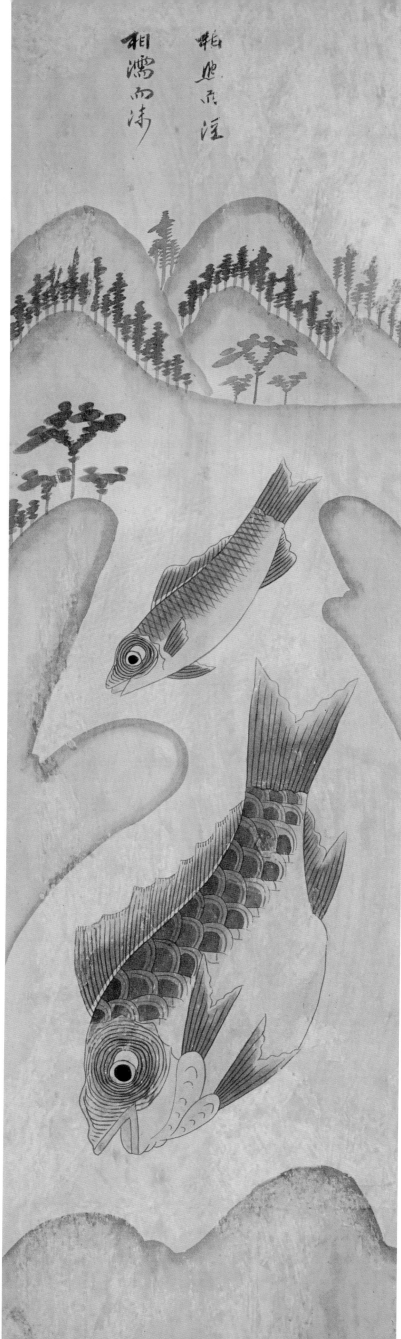

圖 194
圖 195

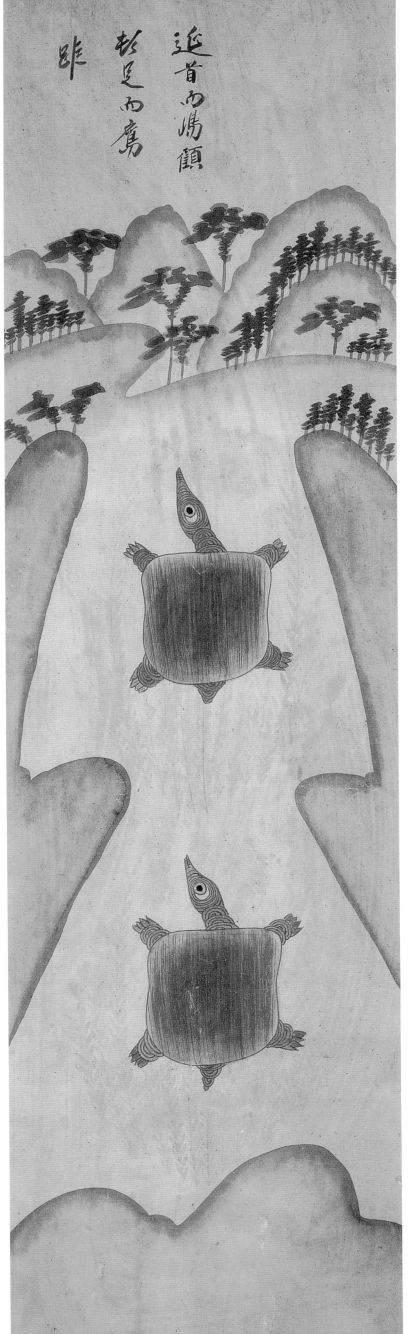

延首而嶋頓
�長足而廣
趾

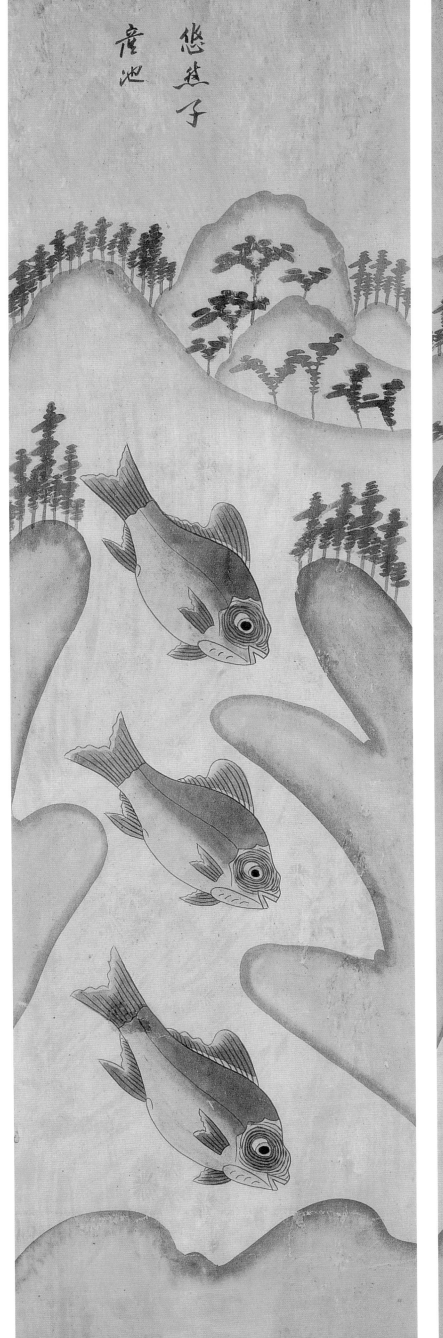

悠然子
產池

圖 196
圖 197

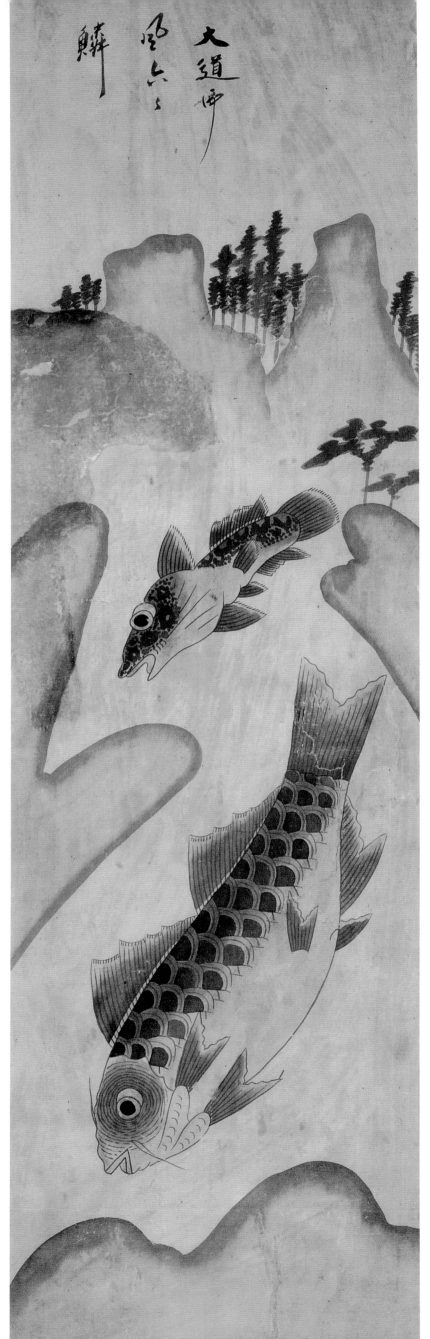

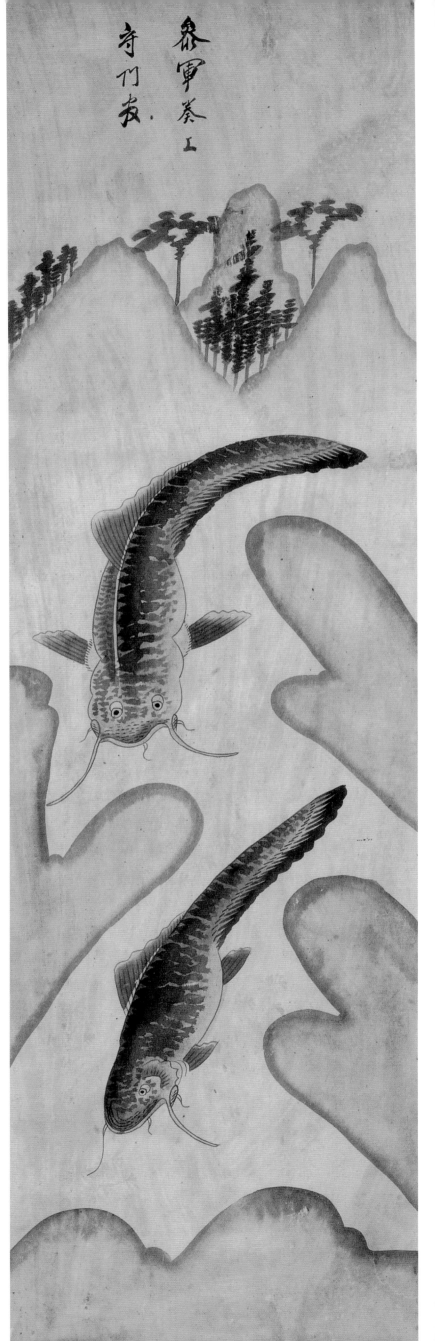

圖 198
圖 199

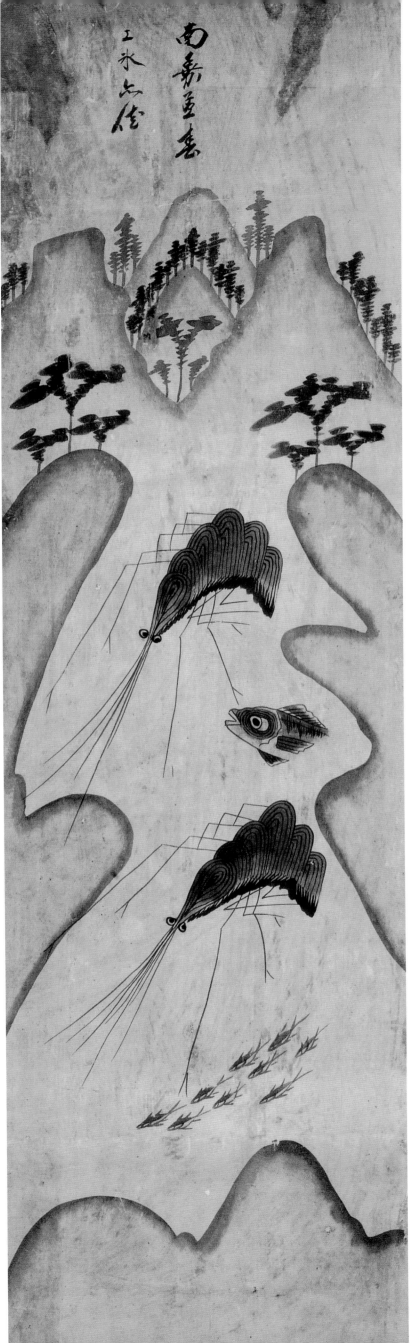

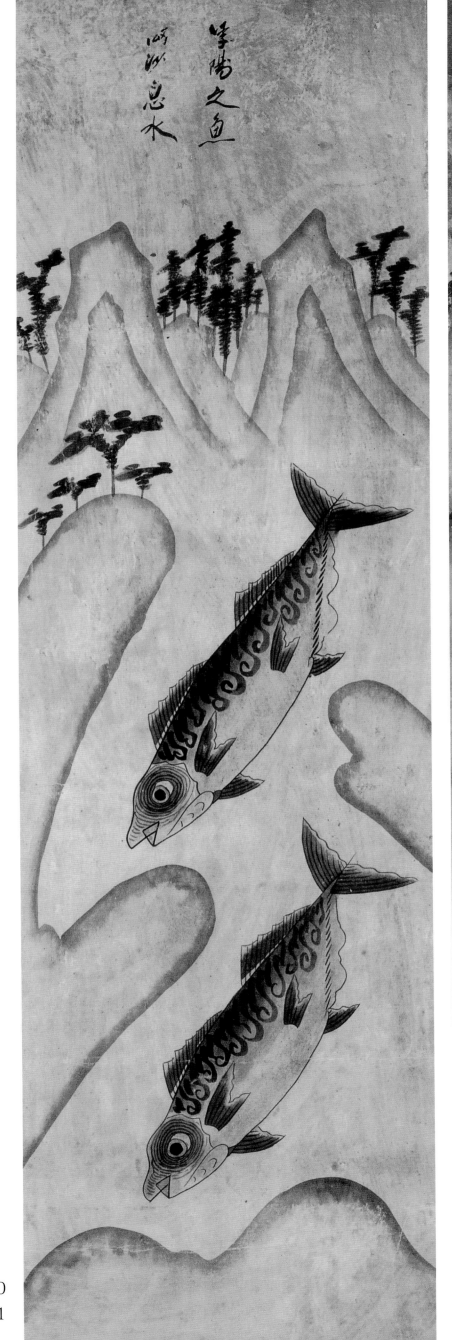

圖 200
圖 201

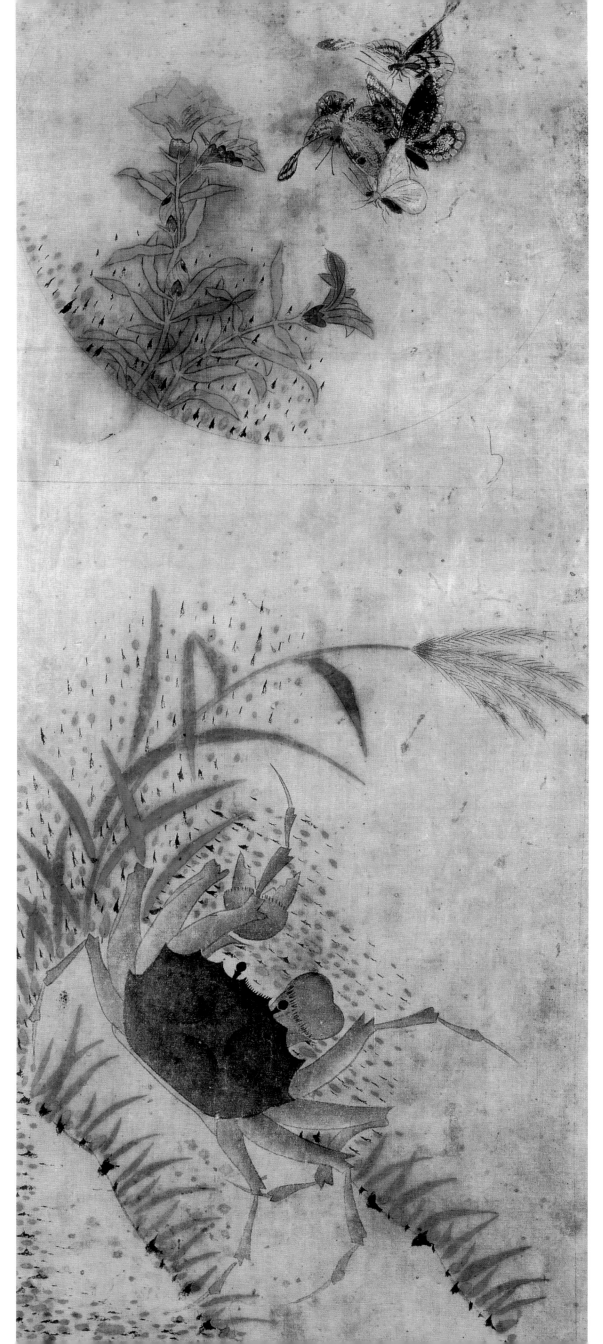

圖 202

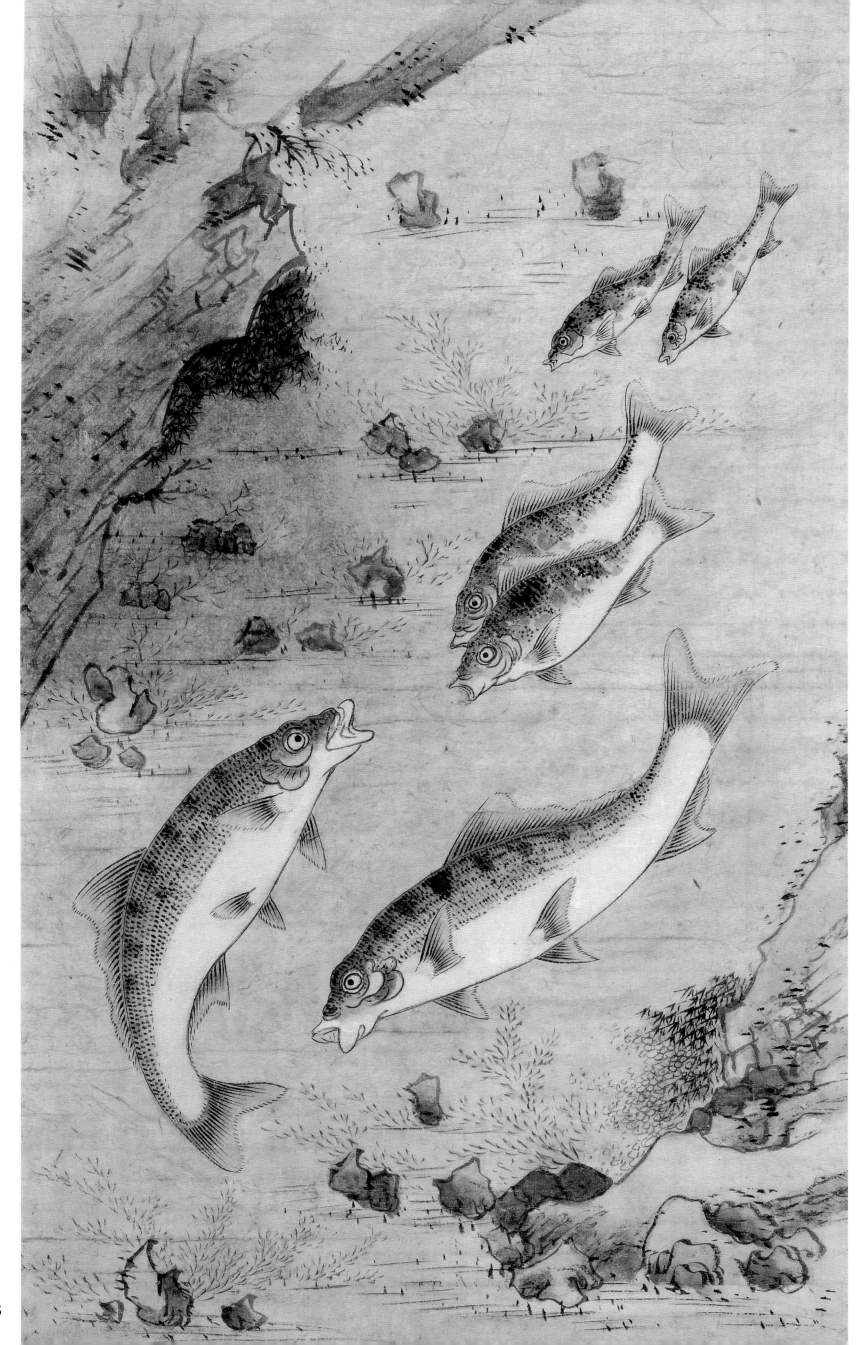

圖 203

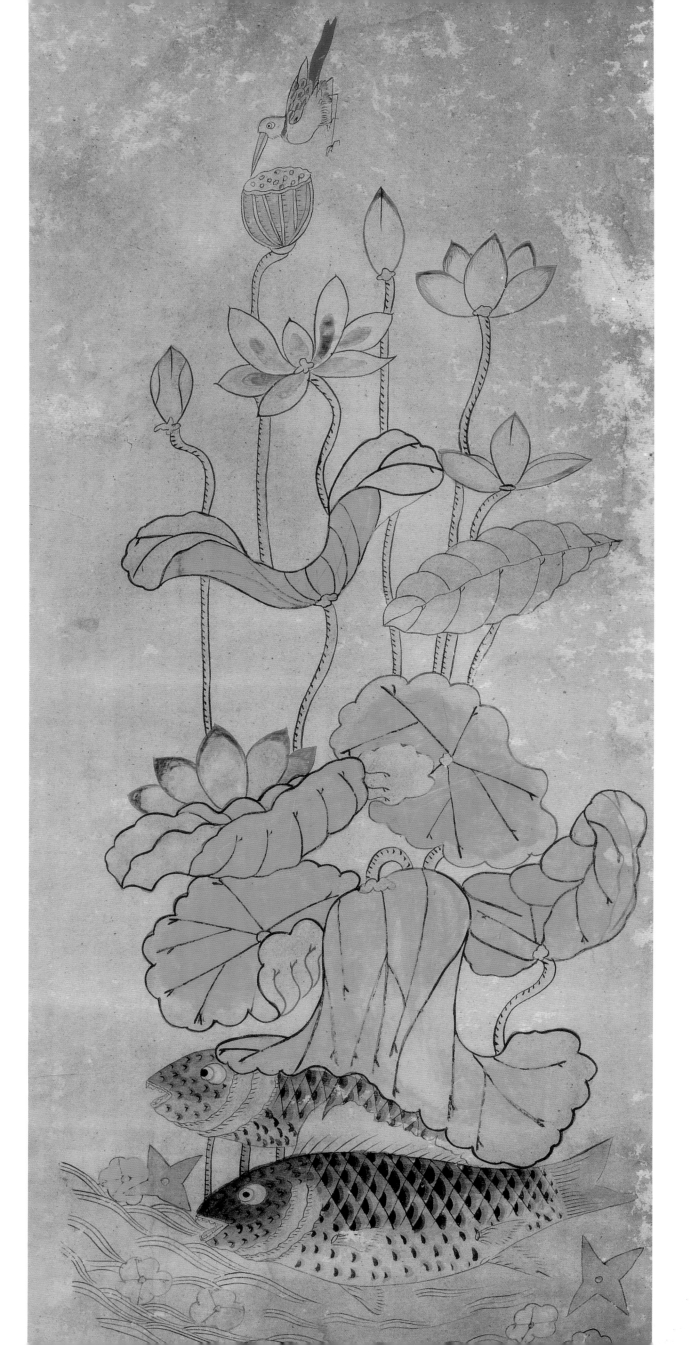

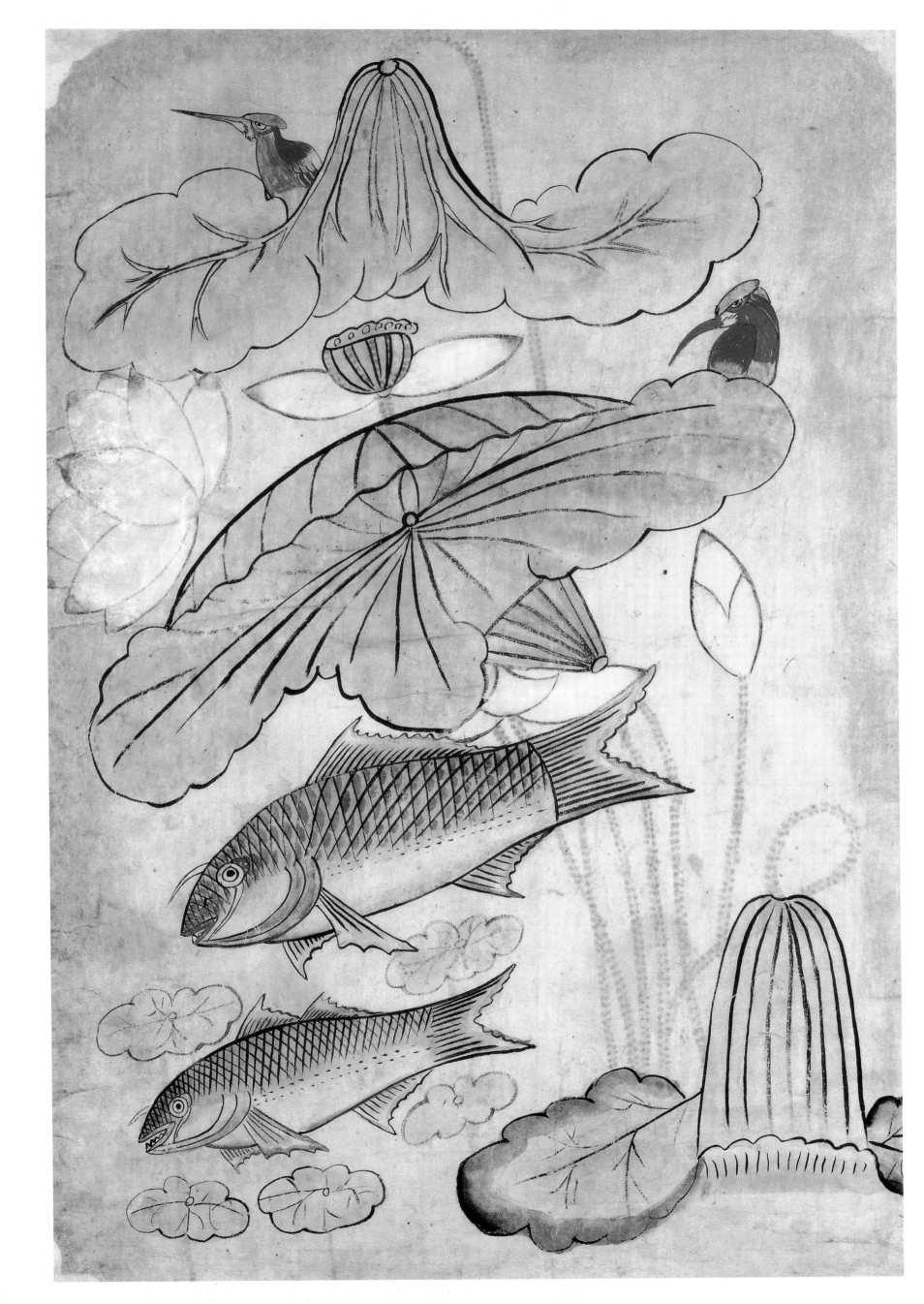

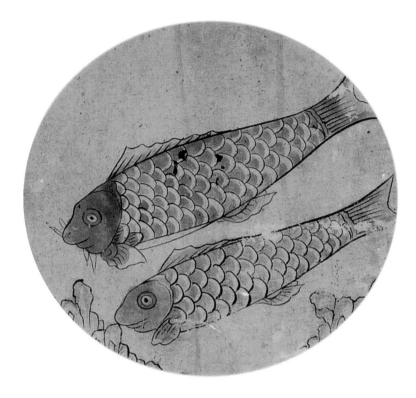
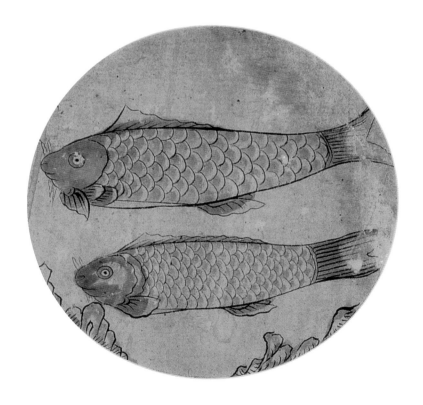
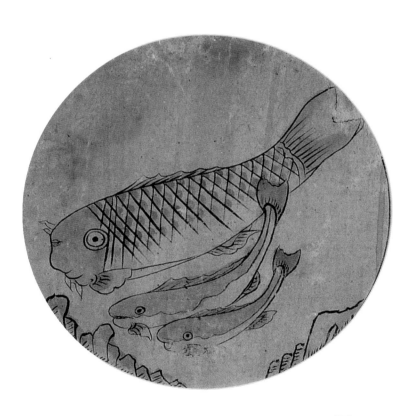

圖 206

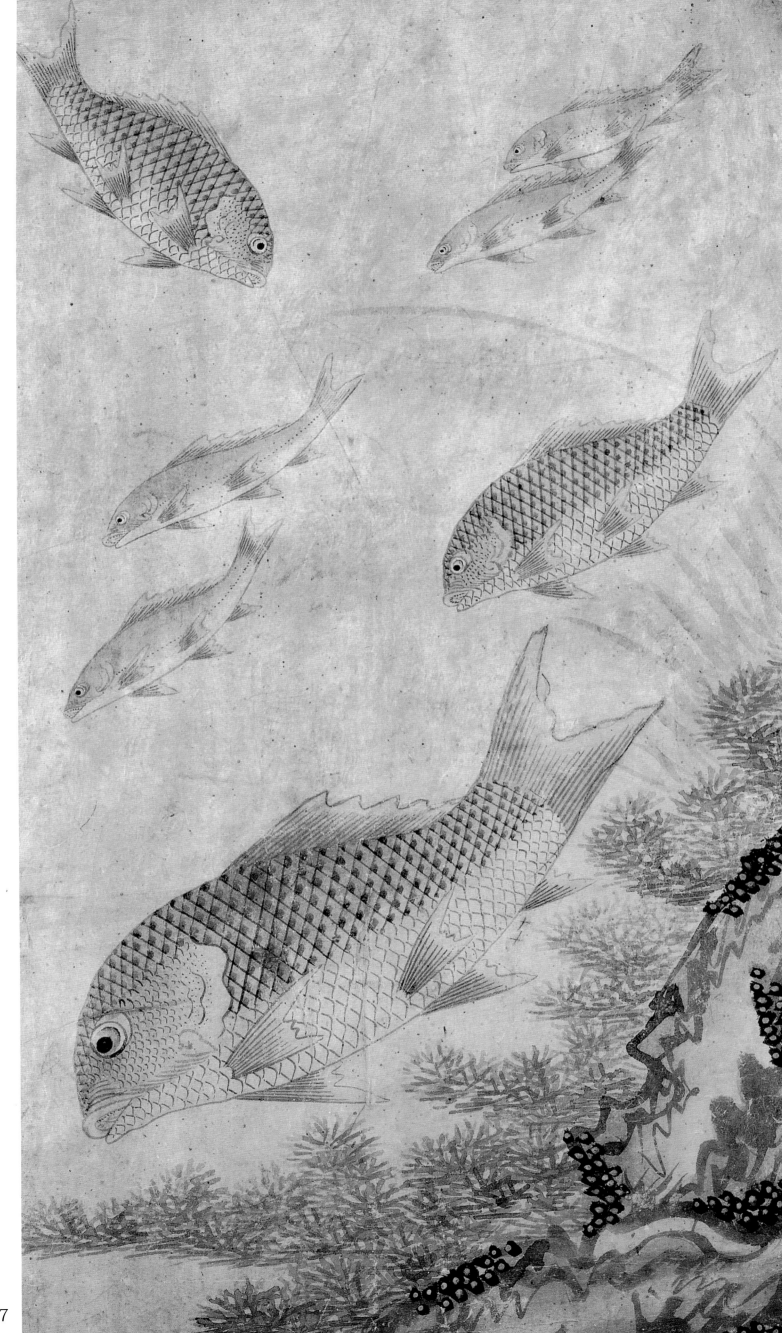

圖 207

민화의 종류

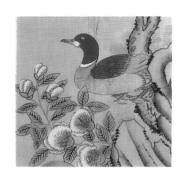

화조(花鳥)

현재 남아있는 우리나라의 옛 그림에는 꽃과 새, 나무와 짐승을 주제로 한 그림이 가장 많다. 특히 민화에는 화조(花鳥), 영모(翎毛), 초충(草蟲), 축수(畜獸) 계열의 그림이 많이 전해져 오고 있다. 이것은 한국 사람들이 화조계통의 그림을 가장 사랑했다는 증거이다. 자연의 품속으로 피고 지는 꽃, 나무들과 그 안에서 즐겁게 노는 짐승에 대한 한국인의 강한 사랑을 그림속에 담은 것이 화조계통의 그림이라 할 수 있다. 아니 가을, 봄, 여름 없이 지는 꽃이 언제나 피어있고 푸르른 꽃과 나무, 언제나 흥겹게 울고 노니는 작은 새와 물고기, 짐승들과 영구히 하나가 되고자 한 것이다.

화조 계통의 그림은 누구나 잘 알 수 있는 쉬운 그림이다. 언젠가 이중섭은 그의 평전(評傳)에서 이렇게 전한다. "그림은 쉬워야 한다. 산골 농부가 보아도 알아 볼 수 있어야 한다." 한국의 화조계통의 그림은 쉬울 뿐만 아니라 아름다운 그림이다. 어둠의 그림자가 없는 환하고 밝은 그림들이다. 붉은 태양, 푸른 하늘, 다섯가지 색의 서운, 수려한 산, 맑은 물, 미인처럼 고운 꽃, 사랑스런 짐승들... 이 세상의 모든 기쁨, 온갖 좋은 것을 한데 모아 아름답게 꾸며 만든 그림들이다. 아름답다는 것은 그저 곱다는 뜻과는 다르다. 자연속에 숨쉬는 꽃과 새, 나비와 짐승들의 생명·환희, 그리고 그 자연스러움을 나타내야 했다. 천진스럽게 노는 짐승들의 참 모습을 그려야 했다.

시나 음악 같이 가락과 장단, 어울림이 있어야 했고 건축과 같은 내적인 정제와 균율이 있어야 했으며 세속적인 화법을 뛰어넘는 마음의 화법이 있어야 했다. 구도의 짜임새와 소리가 들려야 하고, 움직임과 또 움직임을 안은 고요함이 있어야 했다. 이런 것은 딱딱한 말로 풀이될 성질이 아니다. 이미 수천년 동안 한국의 화공들은 그들의 작품속에 화법을 초극한 멋있고 신나는 자유스러운 그림을 그렸던 것이다. 그것은 화가들의 몸속에 배어 있는 피와 다름없는 깨달음이었다.

한국 사람들이 화조 계통의 그림을 그처럼 사랑한 까닭은 쉽고 아름다워서만은 아니었다. 새들과 짐승의 순수한 사랑을 믿고, 그러한 사랑을 바랐기 때문이다. 부부의 침실인 안방을 온통 그 사랑의 이야기로 채웠던 것이다. 밥그릇, 술병, 주전자, 장농, 방석, 이불, 옷가지로부터 병풍, 벽장문, 장지문, 다락에 모두 이 사랑을 그린 그림들을 붙인 것이다. 농도 짙은 성애의 분위기를 바로 이 화조 계통의 그림으로 꾸몄던 것이다. 새들과 짐승들의 사랑은 물론 여성과 남성을 상징하는 모란과 기암, 사슴이나 잉어의 정력을 그렸다. 아롱거리는 촛불에 은은히 비춰보는 동물의 사랑, 한국의 모든 남성과 여성은 그와 같은 사랑을 바랐고 이것이 바로 화조계통의 그림이 갖는 진실이었다.

한국 사람들은 내체와 영혼의 사랑이 다르다고 생각하지 않았다. 그들이 믿었던 사랑은 오직 한 가지, 삶과 혼이 한데 엉키는 남녀의 사랑이었다. 그래서 대부분의 화조 계통의 그림은 한 쌍의 짐승이 사랑하는 눈으로 서로 바라보고 있거나 짝짓기하는 장면을 그리고 있다. 어느 그림은 많은 새끼들을 거느리고 다남(多男)과 다복(多福)을 즐기는 것도 있다. 오리, 봉황, 닭, 꾀꼬리 등이 많은 새끼들을 거느리고 있는 동물 가족을 묘사했다. 이것은 많은 아들, 딸을 낳아서 행복하게 살아보자는 옛 부부의 사랑고백을 그린 것이라 볼 수 있다. 사는 날 까지 건강하고 행복하고 평화스럽게 살자는 수복강령(壽福康寧)의 소망과 뜻이 또한, 몸 튼튼하게 탈없이 사랑을 즐기자는 뜻이 들어있다.

민화를 그린 화공들은 모두가 어렵고 가난하게 살던 사람들이다. 새로운 창조를 위한 정신적인 고뇌(苦惱)와 삶을 이어나가기 위한 세속의 고삐에서 벗어날 수 없었던 사람들이었다. 그러나 그들은 어느 누구 한 사람도 어둡고 슬픈 그림을 남기지 않았다. 단 한장의 화조 계통의 그림에도 괴로움과 외로움, 슬픔과 아픔을 비치지 않았다. 이것은 위대한 달관이요 지상의 낙천이다. 하늘과 더불어 즐거워하고 하늘과 하나가 되는 최고의 경지라 해도 결코 지나친 말은 아니다.

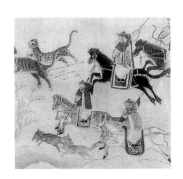

호렵도(胡獵圖)
– 사냥그림

고구려 고군벽화에도 사냥꾼들이 호랑이를 잡는 그림이 나오고 고려청자에는 포도넝쿨을 갖고 노는 동자들 그림이 나온다. 무사들의 용맹스런 사냥과 천진한 어린이의 놀이는 다 같이 한국인의 기분과 성미에 잘 맞는 그림이다. 언제나 외적에게 침략만 받아오던 민족으로는 산과 들을 바람처럼 달리면서 짐승들을 뒤쫓는 사냥꾼의 날쌔고 씩씩한 모습은 바람직스러운 인간상이었다. 또 너그럽고 따뜻한 마음씨를 가진 한국 사람들에게 마치 꿈속처럼 서당놀이, 원숭이 놀이, 매사냥, 막대놀이, 방망이놀이, 단오놀이, 장군놀이, 연날리기 등 온갖 놀이에 정신이 팔려있는 어린이들은 사랑스러운 존재였을 것이다.

원화풍(院畵風)의 수렵도와 백자도처럼 민화의 수렵도에는 모두 오랑캐들 즉, 청인들이 만주벌판에서 호랑이, 곰, 토끼, 꿩 들을 사냥하는 장면을 그렸다. 그리고 대부분의 백자도는 한국의 어린이들을 그리기도 했으나 선경(仙境)에서 노는 변발한 하늘나라 아기들을 그렸다. 사냥그림은 호복(胡服)차림의 사냥꾼들이 넓은 산야에서 사냥하는 광경을 그린 그림이다. 대개 8장 연폭(連幅)으로 제작된 사냥그림은 한결같이 호복차림의 사냥꾼에 왕자부부로 보이는 주역(主役)을 등장시킨다. 호복차림은 중국이 아닌 몽고풍이다. 몽고차림으로 그려진 사냥그림의 시초는 고려 31대 공민왕이 그렸다는 음산대렵도(陰山大獵圖)로 소급된다.

국립중앙박물관에 소장된 음산대렵도는 잘리어진 조각이며 성현(成俔)의 용재총화(傭齋叢話)에 "공민왕필 음산대렵도 한폭을 몇 사람이 나누어 가졌다"는 기록이 있다. 음산(陰山)은 중국과 몽고 사이를 동서로 가로지르는 큰 산맥이여 몽고병들은 음산산맥을 넘어서 중국 본토를 정복하고 원을 세웠다. 그러나 몽고는 문화수준이 낮은 북방호족이며 예로부터 북적이라 일컬어진 그들을 얕잡아 본 한족은 그들의 지배를 달갑게 여기지 않았다. 거기에 음산대렵이 정치적 일대시위행사로 펼쳐질 당위성이 게재한다.

왕이 인솔하는 수렵행사는 정치적 시위를 뜻하는 정치행동의 일종이며 왕이 국경을 살피는 거동을 일러 순수(巡守)라 했고, 원사(元史)에는 무력을 과시하기 위한 수렵행사가 잦았다. 그러므로 사냥그림은 원의 지배력을 상징하는 도식으로 성립되었다. 그후 성립의 동기와는 달리 무관의 거처 또는 집합(集合)을 장식하는 겨레그림(民畵)의 한 유형으로 이용된 것으로 해석된다. 고려시대 및 조선조를 통하여 끝까지 화풍이 흔들리지 않은 사냥그림의 유형고착은 겨레그림의 전승력을 보여주는 예가 되며, 당초의 동기가 소멸되는 사상전이의 현상은 겨레그림의 모든 유형에 공통되어 있다. 사냥그림은 주로 운주헌(運籌軒), 영보정(永保亭) 등 군사시설에 비치되었던 병풍그림이다.

범그림은 또 신앙사상과 객관적 묘사의 두 줄거리로 구분된다. 그중에서 특히, 까치 호랑이 그림은 조선조 후기 미술활동의 방향이 즉물묘사(卽物描寫)로 기운 시기에 있어서도 아무런 세련도 없이 제 모습을 유지했다. 그것은 문화의 주류에서 보면 소외 또는 천시가 되지만 결과는 오히려 고유의 모습이 보존되는 현상을 가져 왔다.

까치 호랑이 그림의 소박한 모습이 사람의 마음을 이끄는 까닭은 꾸밈새 없는 인간성의 노출상태에 있으며, 세상이 각박해지고 생활방식이 합리적으로 짜여질수록 그것은 향수처럼 인간의 마음을 사로잡는 요소로 남는다. 숱한 작품들이 제각기 그러한 특징을 지녔으나 작호도(鵲虎圖)의 인정스런 표정은 제작당시의 악의없는 민심을 방영하고 인간의 가장 자연스런 가족관계가 한국적 제도에 있음을 암시한다.

그림에 있어서 민심의 동향이 노출된 작품이 우리의 범그림을 제외하고 또 어디에 있겠는가. 까치 호랑이 그림이 그처럼 민심의 동향과 인간성을 솔직히 노출하는 까닭은 작품제작에 있어서 개인기가 내세워지기에 앞서 공감의 공약수가 유지되었기 때문이다. 거기에서 유형은 공약수를 유지하는 테두리이며, 테두리 안에서의 활동은 개성의 발휘를 억제하는 한편 공감의 밀도를 높인다.

까치 호랑이 그림은 장식을 위한 그림이 아니라 신앙사상의 표현이므로, 더구나 개인기가 배제되어야 했고 개인기가 배제된 상황에서는 작위(作爲)가 지워진다. 작위가 지워진 미술활동은 오직 작업일 따름이지만 오히려 그런데서 작위를 넘어선 차원의 아름다움이 빚어진다.

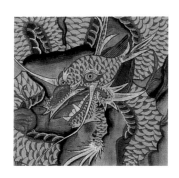

용도(龍圖)

용(龍)의 모습이 제대로 형성된 시기는 중국 한(漢)시대(BC 206~AD 220년)로 추정되며 그 이전의 은(殷), 주(周) 유물에 나타나는 이무기는 아직 용이 아닌 꼴로 해석된다. 우리나라 고대유물에는 이무기의 단계가 없이 용이 출현하므로 용의 모습이 중국에서 다 갖추어진 뒤에 전래된 것으로 여겨진다. 그러나 우리나라의 용 분포 상황은 궁중의 어물(御物)에서 서민생활의 일용기구에 이르기까지 실로 널리 분포되어 있다. 땅이름, 사람이름에도 '용'이 무수히 많이 붙었다. 용의 그와 같은 넓은 분포상황은 용의 조화가 하늘의 뜻을 시행하는 힘으로 믿었던 사상에 의한 것으로 풀이 된다. 왕의 권위를 상징하는 용은 그러한 사상을 바탕에 깔고 있으며 용이 실재하지 않음으로서 더욱 무한대로 확대될 가능성을 지닌다.

한편 민화에 나타나는 용의 모습은 대체로 네 가지 유형으로 나누어지며 그중에서 제일 보편적인 모습이 기우제의 용신상(龍神像)이다. 그 외에 사신도(四神圖) 중의 푸른 용(蒼龍), 불교의 천룡(天龍) 그리고 단순히 보기 위한 용그림이 있으나 그림으로 표현된 용의 모습은 한결같이 청룡(靑龍) 아니면 황룡(黃龍)으로 집약 되어 있어서 외형으로 보아서는 분간하기 어렵다. 그중에서 사신도(四神圖)의 푸른 용(蒼龍), 흰범(白虎), 붉은 새(朱雀), 검은거북(玄武)으로 구성된다. 일찍이 고구려 분묘벽화(墳墓壁畵)에서 매우 발달된 수준의 회화로 나타난 사신의 모습은 조선조 궁궐의 사문(四門)에도 단청되어 있고 또 용호(龍虎)로 줄여진 상태의 그림에서도 발견된다. 그리고 불교의 천룡상(天龍像)은 불법을 수호하는 뜻을 지니고 장식효과가 앞세워지는 모습으로 나타나며, 그중에서 운룡도(蘯龍圖)는 석가여래(釋迦如來)의 탄생을 지킨 구룡토수(九龍吐水)의 하나에 해당된다.

한편 보기위한 용그림은 수묵법으로 처리된 이른바 수묵운룡도(水墨雲龍圖)는 조선조 전기의 유물이 있고 진채화는 조선조 중기 이후에 속하는 작품뿐이다. 용그림의 주류를 이루는 기우제의 용신상은 유물의 대부분이 진채로 처리된 족자그림이며 다음과 같은 기록이 눈에 뜨인다.

[조선왕조실록] 세종 10년(1428년) 5월 19일 기사를 보면 예조(禮曹)에서 아뢰기를 "예로부터 화룡(畵龍)으로 기우제(祈雨祭)를 지내나니, 제(祭)를 지낸 뒤 비가 흡족히 내리면 비내린 3일 안에 돼지를 잡아서 보답의 제(祭)를 올리고 용그림을 물에 던지거늘, 본조(本朝)에 와서는 입추가 지난 뒤로 미루어져서 옛법에 어긋남이 없지 않으므로 지금부터는 기우제를 지낸 뒤 3일 안에 비가 흡족히 내리면

입추를 기다릴 것 없이 좋은날을 골라서 보답의 제(祭)를 올리기로 하고, 만약 3일 안에 비가 내리지 않으면 보답의 제(祭)를 올리지 않음이 마땅한 줄로 아뢰오"하여 그대로 시행하기로 했다는 내용이다.

용신(龍神)의 영험을 3일 안으로 보자는 예조(禮朝)의 제의에는 이미 합리적 사고가 스며있는 화룡(畵龍)의 전통이 고려시대로 소급된다는 암시와 용그림이 그때마다 물에 던져진다는 관례가 표시된다. [고려사] 선종(宣宗) 3년(1086年) 4월 신축일에는 "유사(有司)는 오랜 가뭄을 걱정하여 토룡(土龍)을 빚고 민가에서는 화룡(畵龍)으로 비를 빌기를 청하니 왕이 그를 허락하고 이날 장을 철시했다"는 기록이 있다.

그리고 [삼국사기]의 신라 진평왕(眞平王) 50년 즉, 선덕여왕(663년) 기사에는 "여름이 크게 가물어 장을 철시하고 화용기우(畵龍祈雨)하다. 가을, 겨울에 백성이 굶주려 매자녀(賣子女)하다"가 보인다. 그러므로 용그림의 전통은 모란꽃그림(牧丹圖)과 더불어 오랜 사실이 기록에 의해서 밝혀진다.

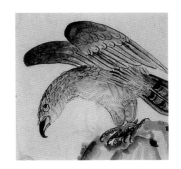

매도(鷹圖)

어해도(魚蟹圖)

민화속의 새그림은 화조도에서 많이 찾아 볼 수 있는데 그 중에서도 매그림은 벽사(辟邪)의 신앙이란 조직화되고 학문화된 종교가 아닌 좀 더 오랫동안 건강하게 살겠다는 인간의 욕구와 이를 방해하는 악귀와 싸우는 사상에서 비롯된 것이다. 물론 매그림이 수묵화 화제에서 나타난 바도 없고 유물이 귀하여 문헌상으로 현존되는 것도 없어 자료가 미흡한 상태지만 궁중용으로 전해지는, 발에 방울이 장식된 구도의 매그림은 묘사가 사실풍이면서 민화의 단계로 접어드는 인상을 준다. 또한 그림의 많은 수요가 부적, 판화속에서 삼재부(三災符)로 전해지며 그것을 근거로 매의 그림을 의존할 수 있다.

매그림의 구도는 일정한 유형으로 틀잡히지 않았으며 붓으로 처리된 그림보다는 삼재부적(三災符籍)에 쓰인 판화가 많이 눈에 뜨인다. 매그림의 역사는 조선조 전기에 회화로 성립되어서 시대가 내려옴에 따라 부적그림으로 변하고 나중에는 많은 수요에 응하기 위해서 판화로 제작된 것으로 관찰된다. 매그림이 조선조 전기에 회화로 성립된 사실은 백매도(白鷹圖), 창매도(蒼鷹圖)는 조선조 제2대의 태종(太宗)이 종형(從兄) 이천우(李天佑)에게 상으로 내린 그림이라 했으며 매는 태종(太宗)의 어물(御物)로 되어 있다. 백매도(白鷹圖), 창매도(蒼鷹圖)의 사실적 화풍은 실물묘사에 의한 작품의 인상이 짙으며 시대가 매도(鷹圖)의 연대로 내려오면 배후에 사상이 깔리는 신상(神像)으로 변한다.

숙종조(肅宗朝) 무렵의 제작으로 보이는 매도(鷹圖)는 사실적 묘사에 방패막이 그림으로 변천되는 과정을 보이는 작품이다. 매그림이 방패막이로 쓰이게 된 동기에 대해서 이규경(李圭景)은 그의 저서 [오주연문장잔산고](五洲衍文長殘散藁)에서 다음과 같이 설명했다. 즉 청(淸)실학자 왕사정(王士禎)의 [지북우담](池北偶鈇)에 실린 우화를 인용하면서 "옛날 중국 무창(武昌) 장씨집 며느리가 휘종황제(徽宗皇帝) 친필의 매그림을 보고 마당에 나둥그라지면서 여우의 본색으로 돌아갔다는 이야기에서 비롯되어 매그림이 방패막이로 쓰이게 되었다"고 했다. 송(宋)의 휘종황제(徽宗皇帝)가 그림을 잘 그리고 매그림의 명작을 남긴 사실은 역사에 분명하고 매그림의 진적(眞蹟)이 우리나라에 전래되어서 성수심(成守深)을 비롯한 조선조 전기의 학자 몇 사람이 시문(詩文)을 붙인 일도 있다. 그러므로 굳이 무창(武昌) 장씨집 며느리의 우화가 아니더라도 매의 날카로운 생김새와 낚아채는 습성은 방패막이 신상(神像)의 소재에 알맞고 휘종황제(徽宗皇帝)의 진적(眞蹟)이 사실적 묘사의 본보기가 되었으리라는 짐작은 어렵지 않다. 매그림은 붓으로 처리된 유물이 희귀하다.

어해도는 각종 물고기의 생김새와 생태를 묘사한 그림이다. 그려진 물고기의 종류에는 바다와 민물의 구별이 없다. 각종 물고기의 생김새와 생태를 구체적으로 묘사한 어해도의 사실적 화풍은 사물을 실사구시적(實事求是的)으로 보려는 생활의식의 반영이며 그러한 생활의식은 실학사조(實學思潮)에 의해서 이끌어졌다.

따라서 어해도(魚蟹圖)의 성립년대는 실학사조가 널리 깔리게 된 영조조(1725년~1776년) 무렵으로 추정되며 조선조 말기의 임전(琳田) 조정규(趙廷奎)에 의해서 마무리 지어졌다. 어해도(魚蟹圖)의 화풍은 성립된 후 오래 지속되지 못하고 민화의 저변화 과정에서 유형이 스러지는 경향으로 흘렀으며, 연꽃그림(蓮花圖)의 물고기 또는 책거리그림(冊架圖)의 책상 위에 뛰어오른 물고기의 꼴은 어해도의 무너진 상태를 의미한다.

그러므로 임전(琳田)의 어해도는 전통회복의 의의를 지녔으며 그의 아들 소림 조석진(小琳 趙錫晋)에 이르러서는 외래풍조에 물드는 화풍으로 기울었다. 물고기를 소재로 하는 그림은 어해도 외에 궐어도(鱖魚圖)가 문인사회에 유행되었다. 궐어도(鱖魚圖)는 쏘가리가 복사꽃잎이 떠내려가는 물에 노니는 구도의 그림이다. 궐어도(鱖魚圖)에는 당(唐)시대 시인 장지화(張志和)의 유명한 어부사(漁夫詞)의 한 구절〈도화유수궐어비(桃花流水鱖魚肥)〉가 곁들여져서 운치를 돋운다.

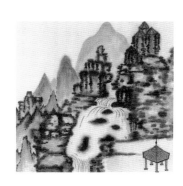

금강산도(金剛山圖)

산수실경도 (山水實景圖)

아득한 옛날부터 한국사람들이 가장 사랑한 그림은 산수화였다. 산, 수, 하늘, 나무, 바위, 집, 사람, 달... 자연의 뜻과 사랑을 그린 산수화를 한국사람들은 가장 사랑했다. 또한 사람들은 한국의 산수를 중국식 산수화 못지않게 좋아했다. 그것은 지배계층이 산수화를 좋아해서가 아니라 한국인이 천성적으로 산수–자연에 대한 본능적 사랑이 있기 때문이라 할 수 있다.

민화에서의 산수화는 한국화나 중국, 일본의 전통회화인 정형관념 산수와 거의 같으나 보다 자유스럽고 독창적인 면에서 다른 그림과 판연하게 구별된다. 산수화를 통하여 자연과 하나가 되며 변하지 않은 자연에 참다운 모습과 그림을 통해서 새롭게 느끼는 변하지 않는 계절, 그리고 조국강산에 대한 사랑을 느꼈을 것이다. 민화의 산수는 한국의 산수와 중국의 산수를 그린 것으로 나눌 수 있다.

한국사람에게 있어 금강산은 명산승지가 아니었다. 끊임없는 외적의 침략에 시달리면서도 끝까지 지켜온 국토에 대한 믿음과 사랑의 상징이었고 또, 내나라 내강토의 자랑이었다. 얼마나 자랑하고 믿었기에 오랜 옛날부터 중국인들이 '원생고려국(願生高麗國) 일견금강산(一見金剛山)'이라고 한국에 태어나서 금강산 구경 한 번 했으면 원이 없겠다고 했겠으며 한국에서 금강산 그림만을 사갔겠는가.

민화 금강산 그림은 도화서의 원화나 정통화의 양식과 비슷하며 8폭, 10폭 또는 12폭 병풍의 낱장 또는 연폭(連幅)으로 금강산의 일만 이천 봉우리와 유명한 소(沼), 폭포, 절 들을 그려놓고 거기에 일일이 이름을 적었다. 금강산 동북부에 있는 만물상(萬物相), 서남의 정양사(正陽寺), 만폭동(萬瀑洞), 보덕굴(普德窟), 묘길상(妙吉祥), 마사(摩詞), 비로봉(毘盧峰) 등이 이름난 곳이다.

민화 금강산은 이 모든 산과 물, 절과 바위들을 타오르는 듯한 불꽃으로, 네모꼴·세모꼴·정육면체의 입체로 모두가 살아서 춤추는 사람으로, 무수한 점과 부드러운 곡선의 연결로 그렸다. 단발령으로부터 멀리 금강산의 정경을 바라보는 화가 자신의 모습을 그려넣기도 하고 높은 바위에 자일같은 끈을 매고 록 클라임하는 사람들, 풍악을 울리면서 들놀이 하는 사람들을 그려넣기도 했다.

민화에 나타나는 겨레의 산수개념과 그 표현방식은 대체로 다음과 같이 네 줄거리로 나누어 진다.

가. 실경을 객관적으로 묘사한다.
나. 산수를 소재로 하여 정감을 표현한다.
다. 공간관념을 지도그림에 옮긴다.
라. 산수관을 풍수그림에 나타낸다.

이상 네 줄거리로 분석되는 산수에 대한 개념과 그 표현방식은 시대에 따라서 변천이 있었으며, 그림으로 표현됨에 있어서는 처음에 객관적 묘사에서 시작하여 나중에는 개념의 고착에 의해서 유형이 굳어지는 방향으로 흘렀다.

산수설경도는 산수(山水)의 한 대목을 본대로 옮겨놓은 그림이다. 조선도 중기 이전의 화풍은 세년계회도(世年契會圖)의 어떤 행사가 벌어지는 장소를 배경으로 그려진 실경도가 많은데 비해 조선조 후기에는 행사를 주제로 하는 사실도(事實圖)와는 별개로 실경묘사(實景描寫)를 앞세운 실경도가 따로 설정되었다. 조선조 후기의 남화조 산수실경도(山水實景圖)는 조선조 중기 이전의 북화조에 비해서 작품의 수효가 많아진다. 그중에서 안시성도(安市城圖)가 높은 차원을 제시한다.

안시성(安市城)은 중국본토와 만주사이의 영성자(英城子)부근에 위치하는 성터로, 고구려 보장왕(寶藏王) 4년(646년) 고구려 군이 당태종(唐太宗)이 친히 인솔하는 10만 대군을 맞아 치열한 공방전을 벌인 끝에 끝내 성을 지켜낸 싸움터이다.

그후 연경(燕京)을 왕래하는 사신들 일행은 그 앞을 지날 적이면 감회가 깊었다 하며, 안시성도(安市城圖)의 간결하게 처리된 묘법(描法)에서 그러한 감회가 전달된다.

팔경도(八景圖)

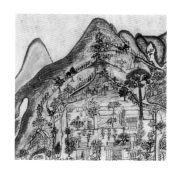

지도(地圖)

팔경도(八景圖)는 특정지역의 경관을 8장으로 엮은 병풍그림을 말한다. 그림의 성격은 실경도(實景圖)와 다를 바가 없으나 8장으로 엮어지는 형식으로 말미암아 실경도(實景圖)와 구분된다. 8장으로 엮어지게 된 경위는 우리나라 미술이 병풍문화라 해도 좋을 만큼 병풍그림이 많고 병풍은 또 8장을 원칙으로 하기 때문이다.

지금은 곡(曲) 또는 탱(幀)으로 헤아려지고 있지만 옛날에는 습(褶)이라 했고 조선조 후기에 이르러 10습(褶)도 나타난다. 팔경도(八景圖)의 역사는 이인로(李仁老)의 [파한집](破閑集)에 의해서 고려시대에 이미 성립되어 있었던 사실이 밝혀진다. 진양(晉陽)은 옛 도읍지로서 경치의 아름다움이 영남에서 제일이다.

어떤 사람이 진양도(晉陽圖)를 그려서 상국(相國) 이지씨(李之氏) (1092년~1145년)에게 바치니 이상국(李相國)은 그것을 여러벽에 붙여 놓고 보았다. 하루는 군부참모(軍府參謀) 정여령(鄭輿齡)이 재상을 뵈러옴에 이상국(李相國)은 그림을 가리키며, 그대의 고향을 그린 그림이니 마땅히 시 한수 읊어야 하지 않겠는가, 하여 정참모(鄭參謀)는 즉석에서 붓을 들어 "수점청산침벽호(數點靑山枕碧湖). 공언비시진양도(公言比是晉陽圖), 수변호옥지다소(水邊草屋知多少), 중유오려화야무(中有吾廬畵也無)"라 읊었다. 그 자리에 모였던 사람들은 그의 재주에 놀랐다.

이 기록 중 시의 뜻은 "몇점 푸른 청산이 맑은 호수에 비끼니, 재상은 일컬어 진양도(晉陽圖)라 하네. 호수 언저리 초가집 가운데 필경 나의 집이 있으련만 그림에는 보이지 않는구나"로 새겨지며 여러벽에 붙여진 그림이 8장으로 구성된다는 말은 없다. 그러나 진양도(晉陽圖)의 유물을 보면 8장이며 관동팔경도(關東八景圖, 강릉), 영주팔경도(瀛州八景圖, 제주도), 기성팔경도(箕城八景圖, 평양), 경교팔경도(京郊八景圖, 서울근교), 장안팔경도(서울) 등이 모두 8장으로 구성된다.

진양도(晉陽圖)기사의 연대는 중국의 소상팔경도(瀟湘八景圖)의 성립 연대와 거의 맞먹으며 중국의 소상팔경도(瀟湘八景圖)를 그리게 했다는 기록이 있으므로 소상팔경도(瀟湘八景圖) 전래에 의해서 우리나라 실경도의 형식이 8경으로 엮어지게 된 것인지는 연구의 여지가 있다. 팔경도의 전통은 시대의 흐름에 따라 실경묘사에서 도식적 구도로 화풍이 변했으며 도식적구도로 유형이 틀잡힘으로써 비로서 관동팔경도(關東八景圖), 영주도(瀛州圖)와 같은 직설적 아름다움이 빚어질 수 있었던 것으로 풀이 된다.

지도그림은 넓은 지역의 상황을 실경도(實景圖) 수법으로 처리한 그림이다. 현대의 메르카톨 도법에 의한 지도의 특징이 위치·거리·면적을 정확히 표시함에 비해 우리의 지도그림은 실지상황을 한 눈에 느끼게 하는 장점을 보인다. 현대식 지도가 수치적이라면 옛 지도그림은 개념적이다.

개념은 또 실경에서 얻어진 인상의 공간관념이 겹쳐진 구조로 분석된다. 전주도(全州圖)를 보면 시가지는 평면으로 처리되고 산천과 시설물은 실물묘사의 화풍으로 그려져서 전주부내(全州府內)와 그 둘레의 상황이 한눈에 느껴진다. 전주도(全州圖)의 제작년대는 영조조(1725년~1776년) 무렵으로 보인다. 한성전도(漢城全圖) 또한 전통적 지도그림의 수법으로 처리되었다.

지도그림은 그림의 성격을 띠므로 민화의 한 유형으로 취급되어야 한다.

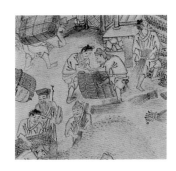 경직도(耕織圖)

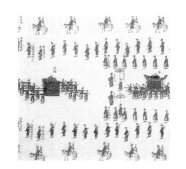 사실도(事實圖)

농사그림(耕織圖)은 농사짓고 베 짜는 풍경이 계절에 따라서 펼쳐지는 내용의 병풍그림이다. 농사 그림의 내용이 우리의 풍속으로 엮어지게 된 동기는 세종대왕의 분부에 의하며 [국조보감(國朝寶鑑)]은 아래와 같은 사실을 전한다. "세종대왕께서 변이량(卞李良)을 불러 분부하시기를 유풍무일도(幽風無逸圖)는 농사짓고 베 짜는 어려움을 담았으나 우리의 풍속이 중국과 다르므로 우리의 백성이 겪는 어려움을 담은 그림을 월별로 엮어서 바치게 하시니라"는 내용이다. 그리하여 우리의 풍속으로 엮어지게 된 농사그림은 이를테면 사실의 기록인 동시에 생활상의 설정으로 풀이된다. 처음에는 사실적 화풍으로 성립되었으리라 미루어진다. 〈유풍무일(幽風無逸)〉은 [시경(時經)] 중에서 농사짓고 베 짜는 내용의 시를 그림으로 표시한 도시적인 그림이다.

세종조에 우리의 풍속으로 엮어진 경직도(耕織圖)의 사실적 화풍은 정조조(1777년~1800년)에 이르러 현실직시(現實直視)의 기풍이 일고 풍속사실이 그림의 소재로 활발히 인용됨에 따라서 주제의 일부가 풍속화의 소재로 넘어가는 한편 사회의 저변에 밑깔린 작품 중에는 모습이 찌든 그림이 적지 않았던 사실이 실물에 의해서 관찰된다. 그러나 농사그림의 유물은 수효가 적으며 혜원 신윤복의 작품으로 보이는 전가즉사도(田家卽事圖)는 풍속화의 체제로 제작된 그림이다.

조선시대의 왕궁에서 군왕이 앉아 모든 정사를 다스리던 용상 뒤에는 한국의 다섯 명산들을 해와 달과 함께 그린 오봉산일월도(五峰山日月圖) 병풍을 치고 그곁에 농민들이 밭갈고 농사짓는 경직도(耕織圖) 병풍을 쳤었다. 정양모(鄭良謨)의 한 연구에 따르면 왕조초기 도화서 화원의 작품으로 실록에 나타난 그림 중에 이 경직도(耕織圖)가 상당한 비중을 차지하고 있다. 오래된 경직도(耕織圖) 수병풍이 오늘날까지 많이 전해오는 까닭도 한국인들이 이런 그림을 무척 좋아했다는 증거이다. 농촌에서 농민들이 씨뿌리고 모 심고 벼 베고 길쌈하며 널뛰고 그네타며 밥먹고 술 마시며, 곱게 단장하고 나들이 가며 달맞이 하는... 이런 모든 농촌의 사계절을 한 틀 병풍에 그려 놓고 왕을 비롯한 사대부들은 '농자는 천하지대본(天下之大本)'이라고 그들의 수고를 고맙게 생각했던 것이다. 그들의 순박하고 평화스러운 생활을 부러워하며, 욕심도 없고 다툼도 없는 그들의 한 장면을 클로즈업시키고 나중에는 도회지 한량(閑良)들의 애욕을 그리는 데로 발전시킨 것으로 볼 수 있다.

조선도 중기 이전의 화풍은 세년계회도(世年契會圖)에서 처럼 어떤 행사가 벌어지는 장소를 배경으로 그려진 실경도가 많은데 비해 조선조 후기에는 행사를 주제로 하는 사실도(事實圖)가 나타난다. 주로 궁중에서 벌이는 각종 행사를 묘사한 것으로 대개 규격이 크고 8장 연폭(蓮幅) 병풍인 경우가 많다.

사실도(事實圖)의 종류에는 반차도(班次圖), 능행도(陵行圖), 연회도(宴會圖), 계회도(契會圖), 방회도(榜會圖) 이상 다섯가지 유형의 그림이 구체적 사실을 묘사한 기록화(記錄畵)이며, 기록화(記錄畵)의 화풍은 조선조의 전(前)·중(中)·후기(後期)를 통하여 묘법(描法)과 제작형식에 거의 변동이 없다. 그러나 민화는 인간의 빚는 사실을 그림에 담음에 있어서 미술활동의 범위를 기록성(記錄性)에만 얽매어두지 않았다. 나아가서는 인간이 지녀야 할 생활상을 설정하여 그것을 그림의 유형으로 굳히기도 하였다.

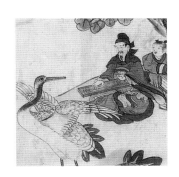

평생도(平生圖)

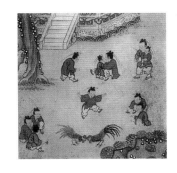

백동자도(百童子圖)
유희도(遊戱圖)

평생도(平生圖)는 문관의 일생을 돌잔치에서 회혼례(回婚禮)까지 순조롭게 출세하여 복록을 누리게 되는 줄거리로 엮은 병풍그림이다. 그러한 줄거리는 실제로 있었던 사실의 묘사가 아니라 사대부들이 염원한 이상상의 설정이며, 이상상의 설정은 조선조 후기의 길상사상(吉祥思想)에서 비롯된 것으로 풀이된다. 조선조 후기의 생활주변에는 〈길상여의(吉祥如意)〉, 〈수복강영(壽福康寧)〉이 문양으로 많이 인용되었다. 그것은 인간의 운명이 눈에 보이지 않는 명수(命數)에 의해서 좌우되는 것으로 믿었던 관념의 상징적 표현이다. 길상사상(吉祥思想)은 조선조 후기에 특히 밀도(密度)높게 깔렸다.

농민, 공장, 상인들의 생활과 함께 일부 선비들이 가장 바람직한 영예로운 삶으로 생각하던 사대부의 한 평생을 여덟폭에 그린 그림을 평생도(平生圖)라 부르고 있다. 순수한 민화풍 그림도 더러 있으나 대부분의 평생도(平生圖)는 화원풍(畵員風)의 그림이다. 또한 평생도(平生圖)는 돌잔치, 글공부, 장원급제해서 어사화(御賜花)를 꽂고 사흘 동안 거리를 순회하는 유가놀이, 신행길, 지방장관이되어 부임하는 감사도임, 관내순시, 환갑잔치, 늙어서 왕의 예우를 받는 봉조하(奉朝賀) 등 여덟폭으로 되어 있다.

옛날 선비들은 모두 시·문학을 필수 교양으로 익혔을 뿐만아니라 때때로 직접시를 지었다. 일년에 몇차례 마음맞는 문인들끼리 모여 야유회를 가서는 노래와 춤을 즐기고 서로 시를 주고 받았다. 이런 모임과 함께 아주 오랜 옛날부터 정부관청의 각 부서는 봄 가을에 들놀이를 나갔고 또 나이 많은 노인들을 모아 잔치를 베풀었으며 계꾼들끼리 뱃놀이를 즐겼다. 이러한 놀이와 모임에 나온 사람들의 얼굴을 그리고 노는 장면을 그린 그림들이 시회도(詩會圖), 노영회도(老英會圖), 선전관(宣傳官)의 들놀이, 물놀이, 같은 계회도(契會圖)들이다. 평생도(平生圖)는 정조조(正祖朝) 이전으로 소급되는 작품이 없다.

놀이그림은 아이들이 놀이하는 내용을 묘사한 그림으로 유형이 틀 잡히는 과정에서 전통이 끊어졌다. 놀이의 내용은 제기차기·연날리기·술래잡기·장군놀이·대감놀이·꽃놀이·닭싸움놀이·잠자리잡기·미역감기 등이며 모두가 우리의 세시풍습에 속한다. 놀이그림은 내용이 우리의 것이면서 옷차림, 머리모양, 집모양에 중국풍이 깃든 까닭은 중국의 백동자도(百童子圖)가 우리의 놀이그림으로 이행되는 과정에서 전통이 끊어졌기 때문이다. 그러므로 놀이그림에는 연조(年調)가 오랜 유물이 없고, 아름다운 색조로 엮어진 유희도(遊戱圖)는 완전이행(完全移行) 직전의 상태를 보인다. 놀이그림은 한국적 정서가 짙은 민화의 한 유형이다.

산신도(山神圖)

산신도는 사찰 산신각에 위해지는 족자그림이며 산신을 상징하는 늙은이가 범과 동자를 거느리고 앉아있는 구도로 되어있다. 산신은 경전에 없는 한국 고유의 신이며, 절이 대개 깊은 산중에 위치한데서 비롯된 부수신앙으로 해석된다. 경전에 없는 존재라 하여 한때 철폐론이 일었던 산신도는 불교토착화의 하나로 평가 될 수 있다. 성립의 연대는 조선조 전기의 고승문집에 언급이 전혀 없는 점으로 미루어 까치 호랑이 그림에 비해서 뒤떨어지리라 짐작된다.

무속화(巫俗畵)

무속화(巫俗畵)란 무당이 신앙(信仰)하는 신(神)의 화상(畵像)이다. 따라서 무속화는 일반적인 초상화와는 다른 종교적 의미를 지니고 있다. 또한 무당이 신앙(信仰)하는 신(神)의 화상(畵像)이란 점에서 다른 종교와 달리 무속(巫俗)이란 한정적인 의미도 지니고 있는 것이다. 무속화(巫俗畵)의 기원은 신라의 솔거가 그린 단군화상으로까지 소급된다. 스승이 없었던 그는 천신께 기원하여 꿈에 단군이 헌신하여 화상을 그렸다. 이 화상은 사실화라기 보다는 추상적인 것의 형상화로 해석되어야 할 것이다.

무속도(巫俗圖)에 나타난 신은 자연신과 인간신으로 나누는데 자연신이란 인간의 생활과 밀접한 관계에있는 물, 하늘, 산이 신격화된 것으로 이를테면 용궁부인도, 용왕신, 용장군, 산신, 천신, 대감신 등이 있으며 인간신은 영웅적인 종교적 인물, 신화적 인물(대신할머니, 단군신 등)들이라 할 수 있다.

위와 같이 한국 민간신앙의 주류를 이루고 있는 무속신앙에 대한 무속화는 그 범주에 대해서 논의가 되고 있지만 무속화야 말로 전형적이고 순수한 민화(民畵)라고 볼 수 있다.

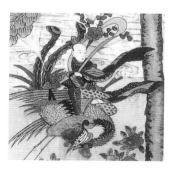

설화도(說話圖)

유교철학은 인간상을 물외(物外)에 소요(逍遙)하는 모습으로 설정하면서 여러 유형의 설화도(說話圖)를 낳았다. 유교철학에 있어 은일(隱逸)은 이를테면 지조를 간직하는 최고의 행동방식이며 이름높은 고사(高士)의 생활태도가 곧잘 화제에 올랐다. 화제(畵題)에 오른 고사설화(高士說話)의 내용은 실상과 허상이 뒤섞이며 현실도피 사상이 배후에 깔린다. 설화도 가운데서 눈길을 끄는 유형에는 소설설화도(小設說話圖)가 있다.

이제까지 눈에 뜨인 소설설화도(小設說話圖)의 종류는 [삼국지연의(三國志演義)], [구운몽(九雲夢)] 등이 있으며 설화도(說話圖), 구운몽도(九雲夢圖) 등이 있다. [구운몽(九雲夢)]은 서포(西浦) 김만중(金萬重)의 유작이다. 그는 유배된 적소(適所)에서 80노모를 생각하면서 [구운몽(九雲夢)]을 지었다 한다. 국문-한문의 두글로 씌어진 [구운몽(九雲夢)]은 널리 읽히고 구운몽도(九雲夢圖)는 고조(古調)로 미루어 원작과 매우 가까운 시기에 제작된 것으로 보인다.

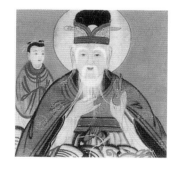

속신화(俗信畵)
신상도(神像圖)

우리겨레의 생활주변에는 너무나 많은 신(神)이 존재했었다. 모든 사상의 뒤쪽에 인위(人爲) 이상의 의지가 도사리는 것으로 믿었던 겨레의 생활관념 속에는 많은 신의 존재가 설정되고 종교 또는 외래문화의 도래(到來)에 의해서 그 내용은 더욱 어설프게 헝클어졌다. 그리하여 민속신앙에 대한 비판의식은 현대의 과학정신에서만이 아니라 조선조에 있어서도 유교의 합리적 기풍으로 말미암아 음사탄압(淫祠彈壓)은 끊임없이 계속되었고, 고려시대에도 무속이 억압된 사례가 적지 않았다고 본다.

금강신(金剛神)은 부처님을 호위하는 신(神)이며 웃통을 벗은 차림으로 힘찬 몸매를 드러내고 늘 부처님 곁에서 그 움직임을 다 들여다 본다. 그래서 일명 밀적(密迹)으로 일컬어지는 금강신(金剛神)의 힘은 누구도 당할 수 없고 무엇에도 부서지지 않는다 해서 이 세상에 가장 단단한 돌을 금강석(金剛石)이라 한다. 금강신(金剛神)은 힘의 상징이며 여덟모양으로 표현된 그림을 일러 팔금강신도(八金剛神圖)라 한다.

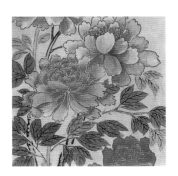

모란도(牡丹圖)

모란꽃그림 역시 병풍그림이며 8장의 내용이 꼭같은 구도의 반복으로 구성된다. 마당에 차일을 치고 식을 올렸던 옛날 결혼식의 혼병(婚屛)에 쓰인 모란꽃그림은 벌, 나비의 배합이 없고 남겨진 유물이 한결같이 도식화되어 있어서 오랜 전통을 느끼게 한다.

그림의 내용에 벌, 나비가 없고 유형이 너무나 굳어진 점으로 미루어 혹시 그 연원이 선덕여왕(善德女王) 지기삼사(知機三事)에 연결되지나 않을까 생각된다. 진평왕조에 당에서 모란도를 보내온 일이 있고 선덕여왕은 벌레 없는 모란에 향이 없음을 안타까워한 고사가 있다. 선덕여왕(善德女王) 지기삼사(知機三事), [삼국유사]에 수록된 여왕의 슬기를 일러주는 세 가지 일화로 그 중에서 모란꽃 그림에 관련된 이야기는 아래와 같다. "善德女王은 어릴적에 당나라에서 보내온 모란꽃 그림을 보고 필경 그 꽃에 향기가 없으리라는 사실을 벌, 나비가 그려지지 않는 데서 알아차렸다. 함께 보내온 씨를 심었더니 과연 그러했다."

부귀영화, 여성, 성애의 상징으로 결혼때는 물론 국장때에도 사용한 예가 있다. 풍미농염한 모란은 화왕의 존칭을 받아왔다. 조선조 후기의 서울지방 세시풍습(歲詩風習)을 기록한 유득공(柳得恭)의 [경도잡지(京都雜誌)]에는 "공식연회용으로 제용감(濟用監)에서 마련한 모란대병(牡丹大屛)을 선비집 혼례식에 빌어쓰기도 한다." 했다. 그러나 유물의 수효와 출처로 미루어 웬만한 집안에서는 각기 마련하고 그것을 빌어쓰는 풍습이 있었던 것으로 보인다. 제용감(濟用監)은 물품을 조달한 관청이며 창덕궁 대조전에는 모란꽃 병풍이 거실에 남아있다.

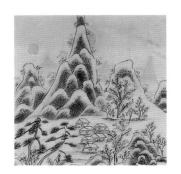

산수도(山水圖)

산수도는 특정 경관(京觀)의 묘사가 아니라는 점에서 실경도(實景圖)와 구분된다. 비록 실경을 묘사한 그림이라 할지라도 묘사의 충실보다는 산수관(山水觀)의 표현이 앞세워지는 성격의 그림이다.

산수(山水)의 운치를 앞세우는 화풍(畵風)은 사의(寫意)를 존중하는 남화풍조(南畵風潮)에 의해서 더욱 널리 퍼지게 되었다. 문인 사회에 있어서는 마음이 기리는 이상향의 설정으로 그려진 경우가 더 많다. 그러나 산수(山水)의 운치는 실로 막연한 개념이며 오히려 속화(俗畵)로 일컬어진 민화 가운데에 겨레의 정감이 솔직히 노출된 작품이 없지 않은데 소상팔경도(瀟湘八景圖)가 그러한 격조를 보이는 예가 된다.

그리고 산수(山水)·동물도의 소재(素材)는 민화의 각종 주제가 한데 모아진 상태이며 남화조(南畵調) 산수(山水)가 배경을 이룸으로 해서 각종 소재의 놓여진 상황이 입체적으로 부각된다. 세련된 운필(運筆)과 정리된 구도가 화격(畵格)을 일러준다.

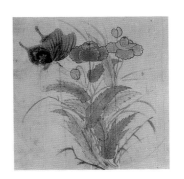

초충도(草蟲圖)

꽃새그림이 나무에 피는 꽃에 새가 배치됨에 비해, 풀벌레그림은 풀에 피는 꽃에 벌, 나비, 매미, 메뚜기, 잠자리 따위의 벌레가 배합된다. 여름철을 상징하는 소재(素材)로 엮어진 풀벌레그림은 내방(內房)의 병풍용으로 보이며 그 연원(淵源)을 더듬어 올라가면 사임당(師任堂) 신부인(申夫人)의 작품으로 소급된다.

효제도(孝悌圖)

조선조의 정치이념으로 내세워진 유교는 사람으로 하여금 유교 윤리에 살도록 이끌었다. 유교윤리는 삼강오륜을 바탕으로하여 예절 바른 인간의 언동을 규정지었으며 궁극의 목표는 인(仁)의 경지였다. 인(仁)의 경지는 잡념과 감정이 스러진 인간의 마음 즉, 정심에서 이룰 수 있는 차원이며 중용은 그러한 차원을 일컬어 "희노애락지미발(喜怒哀樂之未發) 위지중(謂之中) 발이개중절(發而皆中節) 위지중(謂之中) 중야자(中也者) 천하지대본(天下之大本) 화야자(和也者) 천하지달도(天下之達道) 치중화(致中和) 천지유언(天地位焉) 만물육언(萬物育焉)이라" 했다. 풀이하면 "희노애락의 감정이 싹트지 않음을 일러 中이라 하며 노출되어서 절도에 맞음을 和라 하나니, 中은 질서의 기본이며 和는 道에 이른 경지니라. 中과 和가 이루어지면 천지의 자리가 바로 잡히고 만물이 제대로 자라느리라" 하는 뜻으로 새겨진다. 따라서 유교윤리에서는 감정의 노출이 억제되었고, 억제됨으로 말미암아 미술활동에 있어서 지워지지 않을 일차원적이며 그 자연스런 노출은 막을 길이 없지 않은가.

그리하여 유교윤리와의 사이에서 갈등이 빚어지고 또 인(仁)의 경지를 지향한 유교철학은 인간상을 물외(物外)에 소요(逍遙)하는 모습으로 설정했다.

효제도는 효(孝), 제(悌), 충(忠), 신(信), 예(禮), 의(義), 염(廉), 치(恥)의 여덟글자를 그림으로 표시한 병풍그림이다. 여덟글자의 뜻은 삼강오륜이 간추려진 요령이며, 효제도의 성립년대는 세종조 아니면 그에 멀지않은 시기로 추정된다. 세종조에는 삼강행실도(三綱行實圖)가 세종 13년(1431년) 왕명에 의해서 편찬 간행되어서 삼강(三綱)의 내용이 그림으로 널리 제시되었다.

이어서 중종(中宗) 9년(1514년)에는 속삼강행실도(續三綱行實圖)가 왕명으로 대재학 신용개(申用漑)등에 의해서 편찬 간행되었다. 효제도의 내용에는 속삼강의 고사가 포함되어 있지 않으므로 삼강행실도 간행직후에 성립되었으리라 추정된다. 효제도는 각 글자의 뜻에 해당하는 고사가 삼강행실도(三綱行實圖)에서 발췌되어서 그려졌으며 성립의 동기에는 유교윤리가 의도적으로 내세워진 뜻이 읽혀진다. 그러므로 효제도의 원형은 반듯한 글씨의 자획속에 그림이 단정하게 박혀있는 형식으로 보이며 비교적 연대가 오래된 작품중에는 그러한 형식이 눈에 뜨이고, 설악산 신흥사(神興寺)에 보존된 임진왜란전 제작으로 추정되는 목판이 그러하다.

그러나 효제도(孝悌圖)의 형식은 엄숙하게 제시된 유교윤리를 끝까지 근엄하게 받들고 있지 못하고 어느덧 구도를 흐트렸다. 흐트러진 꼴은 가령 효를 보면 옛날 오(吳)나라의 맹종(孟宗)이 어머니를 봉양하기 위해서 겨울철에 뜨거운 눈물로 죽순을 자라게 했다는 그 죽순이 커져서 도리어 획(劃)을 뭉게고, 또 진(晋)나라 왕상(王祥)이 자기를 학대하는 계모를 섬기기 위해서 얼음을 깨고 잉어를 찾았다는 그 잉어가 자라서 획(劃)을 잡아먹어버리는 파탄(破綻)으로 나타났다. 그와같은 파탄(破綻)은 여덟글자가 모두 마찬가지 꼴이며 파탄(破綻)이 일게된 동기는 윤리와 감정의 갈등으로 풀이된다.

윤리는 당초에 단정한 형식으로 제시되었으나 효제도가 널리 깔림에 따라서 그 사용과 제작이 미술활동에 속하는 만치 그것은 감정의 표현으로 기울지 않을 수 없었으며, 감정의 표현으로 기울면서 성립의 동기가 차츰 소멸된 것으로 분석된다. 파탄(破綻)이 일게 된 시기는 임진왜란(1592년~1597년)과 병자호란(1636년)이 쓸고 간 뒤 민심의 동향이 지도이념을 외면한 시절로 보이며 조선조 후기 민화의 저변화 과정에서 심하게 그 모양이 달라졌다.

그러던 중 영조조(英祖潮) 이후 복고(復古)의 기풍에 따라서 본디의 모습이 되찾아진 작품이 가끔 나타나기도 하였으나 효제도는 끝내 제 형질을 유지하지 못하고 비백그림(飛白畫)으로 모양이 바뀌면서 전통이 쓰러지고 말았다.

불화(佛畵)

우리고유의 무화(巫畵)는 아무 거리낌없이 한민화(韓民畵)로 취급되었으나 불화를 한민화로 취급하는데는 문제가 따른다. 첫째로 불화는 아무리 동양화되고 한국화 되었다고 해도 외래종교의 그림이기 때문이다. 둘째로 불화는 거룩한 불경의 이념을 도상화(圖象化)한다는 높은 불교 이상의 그림이기 때문이다. 셋째로 불화는 무당의 굿마당과 같이 친밀한 종교 환경이 아니라 장엄한 법당에 봉안하는 예배 대상의 성화(聖畵)로 거룩하게 모셔지기 때문이다. 넷째로 무화(巫畵)가 무낙관의 민화법칙을 준수한데 비하여 불화는 세련된 전문화공의 이름이 화기(畵記)에 명기되어 있기 때문이다.

이러한 부정적인 여건이 가로막고 있는 상황에서도 불화는 민화적 면을 갖추고 있다. 첫째로 불화는 밑그림을 바탕으로 대량생산된 공예적인 그림임에는 틀림없다. 둘째로 불화는 상용화(賞用畵)라는 점에서도 동양 정통화보다는 실용화가 많이 끼어있으니 이것은 민상화(民象畵)속에 안 들어올 수 없는 것이다. 셋째로 불화중에는 구복신앙(求福信仰)의 상징화가 성격이 짙어 이것은 민상화(民象畵)의 범주에 넣지 않을 수 없다. 넷째로 불화중에는 불교적 민속에 사용되는 것이 많이 끼어 있다. 다섯째로 불화 중에는 우리의 민족신앙과 유합한 종교화가 흔히 포함되어 있다는 점이다. 여섯째로 사찰건물 벽채에 잡화(雜畵), 별화(別畵) 등의 명칭으로 불리는 불화 아닌 민상화(民象畵)가 압도적으로 많은 자리를 차지하고 있다는 점을 들 수 있다.

이러한 모순된 상황 때문에 만해스님의 불교유신론까지 나오지 않았는가. 어느 종교나 그 종교가 표면에 내걸고 있는 권위면이 있고 속에 숨어 있는 세속면이 있다. 이 두 가지 요소가 유합하여 종교활동이 성립되는 것이다. 따지고 보면 종교의 힘은 아는 데 있는 것이 아니라 믿는 데 있는 것이 아닐까 생각된다.

무당의 세계에서는 삼신할머니에게 치성을 드려서 아들을 얻는다고 믿었고, 민불교의 세계에서는 백의관음보살(白衣觀音菩薩)에게 불공을 드려서 아기를 얻는다고 믿었다. 만일 삼신할머니 신앙을 미신이라고 단정한다면 백의관음(白衣觀音)신앙도 마땅히 미신이라고 취급되어야 하지 않겠는가. 세상사람들은 미신이라는 말을 경솔하게 쓰고 있다. 순수한 민간신앙은 거룩한 것이다. 백의관음(白衣觀音)에 대한 구복신앙(求福信仰)은 그것을 조형적으로 표현하는 백의관음상의 불화나 불상 등을 탄생시켰으니 고려불화의 백의관음상탱화(白衣觀音象幀畵)나 역대의 관음상 조각이 힘차게 입증해 주고 있다.

전국 사찰에 보존되어 있는 불화자료를 한데 모아 본다면 그것은 참으로 상상하기도 어려운 방대한 것이며 일반 민화자료에 비할 바가 아닐 것이다. 가장 거룩한 성화로 모시는 석가여래(釋迦如來), 아미타여래(阿彌陀如來), 비로자나여래(毘盧遮那如來), 약사여래(藥師如來)의 후불탱화(後拂幀畵)로서 화엄경·법화경의 변상도(變相圖), 그리고 제석탱(帝釋幀)을 비롯한 신상탱화(神象幀畵) 등 그 그림의 내용을 이해한다는 것은 매우 힘든 일이지만 불교 세계를 장엄하게 조형화하여 신도들로 하여금 예배할 수 있는 종교적 분위기를 조성해 준 것만은 틀림없다.

이것은 국내 다른 종교 환경에서는 볼 수 없는 유일무이한 존재인 것이다. 다음에 백의관음탱(白依觀音幀)을 비롯한 여러 형태의 보살탱, 나한탱(羅漢幀), 지장탱(地藏幀), 삼장탱(三藏幀)의 수많은 자료가 뒤따르고 구품탱(九品幀), 비천상, 극락회탱(極樂會幀) 등 극락세계를 그렸는가 하면, 시왕탱(十王幀), 감로탱(甘露幀), 명부사자탱(冥府使者幀) 등 지옥의 양상도 그려져 있다.

팔금강(八金剛), 사천왕(四天王), 십이지신상(十二支神象) 등의 수호신 상이 있는가 하면, 산신탱(山神幀), 칠성탱(七星幀), 조사탱(祖師幀), 승장탱(僧將幀) 등 일반 불화와는 그 배경이 전혀 다른 그림도 수없이 담겨 있다. 뿐만 아니라 종교와는 별다른 관계도 없는 용호도(龍虎圖), 호면도(虎免圖), 운룡도(雲龍圖), 석류도(石榴圖), 화조도(花鳥圖), 산수도, 괴석도, 노송도, 같은 전형적인 한민화도 사찰건물의 벽면이나 천정 등 구석구석을 메우고 있으므로 이런 현상을 어떻게 취급해야 할 것인가.

참으로 한국의 절간은 한민화의 살아있는 현장이다. 나무아미타불 관세음보살 밖에 모르는 순수한 신도들이 살아서 복을 받고 죽어서 극락세계에 가게 해 달라는 기원을 충족시키기 위해서 만들어지고 절간의 구석구석을 장식한 그림들이니 어찌 그것이 성화로만 취급될 것인가. 당연히 한민화속에 다루어져야 할 그림들이다.

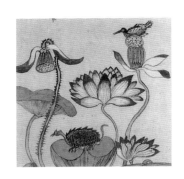 **연화도(蓮花圖)**

 비백(飛白)

연꽃그림은 8장이 연결되어서 한 장면을 이루는 이른바 연폭식(連幅式) 병풍그림이며 연당풍경(蓮塘風景)을 측면에서 묘사한 구도가 펼쳐진다. 푸른 잎사귀 사이사이에 분홍빛 꽃이 피고 물에는 물고기가 떼 지어 노닐며 영롱한 빛깔의 쇠새와 물오리가 날아드는 모습이 눈길을 끄는 연꽃그림의 구도와 색채미는 한국적 정서의 집약된 상황이며, 연화도(漣花圖)의 세련된 솜씨와 밝은 색채가 그것을 대표한다. 한여름 더운 때 연꽃의 구김살 없는 꽃너울은 더위를 가시게 하며 유본예(柳本藝)의 [한경지략(漢京識略)]에 "서울 서대문밖 천연정(天然亭)의 연꽃이 만발하면 온 장안의 인기가 모아졌다"는 기록이 있다.

연꽃은 진흙속에서 그 뿌리를 박고 자라면서 잎새에는 물 한방울도 닿지 않을 만큼 깨끗하고, 향기도 천리 밖까지 퍼지며 속세와 같은 진흙을 떠나면 바로 시든다는 철리가 담긴 꽃이다. 연꽃그림의 전통은 궁궐, 사대부가의 정원에 꾸며진 연당(蓮塘)의 역사와 더불어 오랜 것으로 인정된다. 연꽃그림 중에는 가장 연대가 높다는 일본 법륭사(法隆寺) 소장인 연지도(蓮池圖)의 제작년대에 대해서 중국의 남송시대 아니면 일분의 가마꾸라(鎌倉)기로 본다는 견해가 일본의 강담사(講譚社) 간행 도래회화(渡來繪畵)에 표명되어 있으나 우리의 연꽃그림을 살펴보면 연지도(蓮地圖)의 인상이 아무래도 연꽃그림의 조형으로 보여진다.

대체로 이상의 네 가지 유형으로 나누어지는 꽃그림의 전통은 처음에는 사실적 묘사에서 출발하여 유형이 굳어짐에 따라서 도식화되고 또 조선조 후기 겨레그림의 저변화 과정에서는 유형이 흐트러지는 역사를 밟았다. 그중에서도 특히 내방장식(內房裝飾)에 쓰인 풀벌레그림(草蟲圖) 및 서재(書齋), 사랑방을 장식한 연꽃그림(連花圖)은 다른 유형 즉 꽃새그림(花鳥圖)의 한 장면으로 흡수되는 종말을 지었다. 그러한 결과는 풀벌레그림과 연꽃그림의 실용도가 혼병(婚屛)에 쓰인 꽃새그림 또는 모란꽃그림에 비해 낮았다는 것으로 풀이되는 현상이다. 그러나 개화기를 전후하여 외래문화의 물결이 스며들면서 꽃그림의 화풍은 다시 사실적 묘사를 되찾으려 하였으나 끝내 그것은 한때의 불꽃이 되고 말았다. 그런데 민화중에서 제일 수효가 많은 꽃새그림의 연원(淵源)이 밝혀지지 않고서는 꽃그림 전체의 역사가 막연해진다. 그래서 그 실마리는 화훼도(花卉圖) 실물관찰을 통해서 알 수 있다.

화훼도(花卉圖)의 화풍은 매우 사실적이며 색채가 실물과 같아서 그림에 의해서 꽃이름이 헤아려질 정도다. 고급화선지에 그려진 화훼도(花卉圖)는 지질(紙質), 고조(古調), 화풍으로 미루어 몇 백년 묵은 작품으로 보이며 여덟폭에 그려진 꽃종류는 무려 40종에 이른다.

비백그림은 일명 혁필그림(革筆畵)이라 하며 풀귀얄 같은 붓으로 글씨인지 그림인지 모를 그림을 장터에 앉아서 그리는 처량한 모습을 수십년 전만해도 흔히 볼 수 있었던 장돌뱅이 그림이다. 비백그림은 색감이 없고 유득공(柳得恭)의 [경도잡지(京都雜誌)]에 이미 버드나무 가지의 끝을 이즈러서 그린다고 언급되어 있다.

기명도(器皿圖)

수복(壽福)
문양(紋樣)

　책거리그림(册架圖)은 선비방의 실내물이 모아진 상태를 그린 그림이다. 모아진 실내물의 내용은 거의 실재물이면서 모아진 상태는 허구의 구도를 엮는다. 허구의 구도가 엮어짐에 따라서 선비방의 분위기가 그런대로 빚어지는 책거리 그림의 인상은 조선조 선비의〈안빈락도(安貧樂圖)〉한 모습으로 이어진다. 진채의 아름다움을 보이면서도 결코 화려하지 못한 책거리그림의 전신은 그릇그림(器皿圖)이며, 탁장기명도(卓欌器皿圖)의 제작년대는 인조무렵으로 추정된다.

　탁장기명도에는 자명종(自鳴鐘)이 있는데 자명종은 인조9년(1631년) 정두원(鄭斗源)이 명(明)에서 돌아올 때에 처음으로 가져왔다. 탁장기명도(卓欌器皿圖)는 화면의 전부가 그림으로 채워지고 원근법 · 음영법이 스며서 마치 실물을 대하듯 사실감을 주고 그릇의 대부분이 명(明)의 물건이면서 탁장(卓欌)의 문이 한국적 구조로 되어있다. 탁장기명도에서 그릇의 수효가 줄고 책의 분량이 늘면 연폭기명도의 내용이 된다. 연폭기명도(連幅器皿圖)는 여덟 폭이 연결되어서 한 장면을 이루고 연폭의 중앙부분에 해당되는 좌 4폭, 우 4폭이 대칭적으로 입체감을 펼치는 구도가 레오나르도 다빈치의 유명한〈최후의 만찬〉과 화면구성의 기본형식을 함께 한다.

　그와 같이 구성과 기법에 있어서 입체묘법의 방식을 완성한 그릇그림의 화풍은 그후 세월의 흐름에 따라서 화면의 긴장이 풀어지고 책의 분량이 많아지면서 유형이 책거리그림으로 옮기는 자취가 많은 실물에 의해서 관찰된다. 책거리 그림의 시작은 영조조 무렵으로 보이며 탁장책가도가 이행과정을 보여준다. 탁장책가도(卓欌册架圖)의 채색에는 부분에 따라서 유채가 쓰이고 세로 그어진 선의 엇갈림이 점으로 보이는 효과를 제시한다.

　여덟 폭 병풍이면서 낱장으로 처리되어 있는 책거리 그림의 화풍은 다른 유형의 소재와 습합(習合)을 빚은 경우가 많다. 어항책가도(魚缸册架圖)의 모란꽃, 연화책가도(連花册架圖)의 연꽃 등이 습합(習合)된 요소로 분석된다. 책거리 그림의 소재는 주로 선비방의 실내물이며 그것이 문인화풍으로 처리된 상태가 횡폭기명도(橫幅器皿圖)의 화면이다.

　넓은 그릇에 물을 담고 물 밑에 한지를 깐 다음 짙은 먹물을 떨어뜨리면 먹물이 서서히 펴져서 종이에 수문(水紋)의 자국을 남긴다. 한지를 여러장 담갔다가 한장씩 잡아당기면서 먹물을 알맞게 떨어뜨리면 갖가지 수문(水紋)이 얻어진다. 수문도(水紋圖)는 그렇게 해서 얻어진 무늬그림인데 종이가 얇아서는 아니되며 종이를 잡아당기는 요령에 따라서 무늬가 달라진다.

　조선 후기에는 수복(壽福) · 문양(紋樣)이 온통 생활주변을 장식하는 그림이 많아지고, 수복(壽福) · 문양(紋樣)은 그림과 글씨사이를 분기(分岐)되기 이전의 상태로 이끌어 가는 뜻을 지닌 그림이다.

책가도(册架圖)

십이지신상도
(十二支神象圖)

조자용(趙子庸)에 의해서 그 아름다움이 먼저 소개된 책거리는 책을 중심으로한 문방사우도(文房四友圖) 또는 문방구도(文房具圖)에서 온 것으로 책거리란 순 우리말 표현이다. 여기서 거리는 길거리와 같은 가로의 뜻, 일거리와 같은 작업의 뜻, 반찬거리나 웃음거리 같은 사물의 뜻, 굿거리나 제석(帝釋)거리와 같은 춤과 연극장면의 뜻을 섞어 책과 책 비슷한 물건들을 모두 합쳐서 늘어놓고 걸어 보고 굿판처럼 놀아 본 그림이라 할 수 있다.

책뿐만 아니라 책과 아예 관계 없는 술잔, 술병, 주전자, 바둑판, 담뱃대, 부채, 시계, 등잔, 촛대, 꽃병, 대접, 단지, 항아리, 안경으로부터 여자치마, 꽃신, 족두리까지 그리고 식물, 동물 등 생각나는 것을 모두 한데 갖다 놓고 그 물건들이 삼차원, 사차원의 공간으로 바뀐 평면의 화폭에서 어떻게 서로 대칭, 비례, 균형, 정제, 조화의 관계를 맺는가를 그린 정물화이다.

또한 '책거리' 라 불리어지는 것으로서 그 뜻하는 바는 책 및 주변의 물건이라는 것이며, 책을 쌓아 올린다거나 열어놓고 그 주변에는 지(紙), 필(筆), 묵(墨), 연(硯) 등의 문방사우 외에 학자들의 일상용품으로서 안경 또는 향로, 부채, 괴석, 화첩, 두루마기, 그림과 편지, 수반, 과반, 방위판과 수맥을 찾는 가림대, 공작깃털, 어항과 물고기, 옥조각, 책상, 경상, 과일, 화분, 꽃꽂이, 옛 청동기, 도자기, 석류, 담배함 등을 그렸으며, 이 그림은 서재를 장식한 병풍 그림이다.

민화의 여러 특징 중의 하나인 다시점 방식이 책거리 그림에서 가장 많이 나타난다. 다시점은 시점이 다수라는 것을 의미하기 보다는 특정한 시점이 없다는 것 즉, 관념적인 시점의 형성을 말하기 때문에 단순히 투시 원근법적인 세계관에 대비한 의미는 아닌 것이다. 민화의 다시점은 큐비즘에서 말하는 여러 각도에서 동시에 대상을 파악하는 것과도 관계가 있으나 민화의 시점은 대상을 관찰하고 작가의 주관에 의하여 분해 재구성하는 큐비즘의 방법과는 달리 대상, 개체성의 존중으로 표현되는 것이다.

책거리의 표현방식으로 보아 초기의 책거리는 세련성이 돋보여 제작자가 도화서의 화원들로 보이며 수요자는 궁중 사대부층으로 볼 수 있고 차츰 그 표현이 서툴고 어색한 것으로 보아 서민층 화공이 제작하여 중류 양반층, 일반 서민들이 사용하였으리라 생각된다.

십이지신상도(十二支神象圖)는 이미 신라 이전부터 내려온 나예(儺禮)에서 머리로부터 몸에 열두 짐승의 가두(假頭)를 쓰고 춤추는 사람들의 탈춤을 그린 것이다. 이것은 짐승을 사람처럼 그린 것이 아니라 춤추는 무용수(舞踊手)들이 짐승의 탈을 쓰고 액땜하는 춤을 그린 그림인 것이다.

또한 감모여재도(感慕如在圖)는 집안에 조상의 사당(祠堂)을 갖지 못한 사람들이 조상들의 제자 때 그 앞에 상을 차려 놓고 제사를 올린 그림이다. 조상들에게 제사를 올리는 풍습은 유교(儒敎)에서 나온 것이 아니라 한국의 고대로부터 내려온 무속(巫俗)에서 온 것이다.

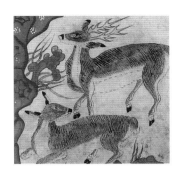

십장생도(十長生圖)

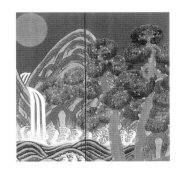

일월곤륜도
(日月崑崙圖)

현세에서 건강하고 오래살기를 바라던 한국사람들이 가장 즐기던 그림이다. 고려시대의 이색(李穡)도 집에다 세화십장생을 간직하며 탈 없이 오랜 삶을 소원하여 그림에 찬시(讚詩)를 붙였는데 각 제목은 일(日), 운(雲), 수(水), 석(石), 송(松), 죽(竹), 지(芝), 구(龜), 학(鶴), 녹(鹿)이라고 [목은집(牧隱集)]에서 적고 있다. 이 내용은 [대동운부군옥(大東韻符群玉)], [오주연문장산고(五洲衍文長殘散藁)]에도 인용되어 있고 지금의 십장생도 개념에 직결된다.

그러므로 십장생도의 전통 또한 고려시대 또는 그 이전으로부터 내려감을 알 수 있고, 탈없이 오래 삶을 소원했다는 소원은 그림의 사용목적에 해당한다. 그림의 사용목적은 작품의 제작동기가 아니며 거기에서 십장생도는 특정 목적 아래 생활주변을 장식하는 장식화의 성격을 띄게 된다. 십장생들은 다만 장수를 상징하는 존재일 뿐 사상적 내용은 없고 그 개념이 언제부터 형성된 것인지는 알 수가 없다.

기원 보다는 오히려 축하의 뜻을 지는 십장생도는 주로 수연(壽筵)을 장식하는 병풍그림으로 사용된 듯 보이며 유물에는 고급제 작품이 더 많다. 대개 규격이 크며 연폭화면으로 처리된 십장생도는 그림의 소재와 구도에 변화가 없고 조선조 중기의 작품과 후기 작품 사이에 변천의 자취가 보이지 않는다. 한결같이 사실적 화풍으로 그려진 십장생도는 대체로 좋은 재료와 기법으로 말미암아 특히, 진채의 아름다움이 눈길을 끌며 격조에 이르러서 한국 색조미의 극치가 제시된다.

십장생의 표현을 열 가지 모두 그린 병풍을 정초에 방에 치고 일년 내내 수복강녕(壽福康寧)을 바랐던 것이고 천도복숭아에 학들이 날아드는 그림도 있으며, 이 복숭아도 십장생에 들어있다. 화법은 강한 진채의 단정한 정식도로 그려지고 앞쪽에 굵은 기둥의 적송이 배치되고 아래쪽에 바위, 불로초, 거북, 사슴이 중간에는 복숭아와 폭포물이 위쪽에는 산, 구름, 학, 해 등이 주로 그려진다.

일월곤륜도(日月崑崙圖)는 임금의 용상(龍床) 뒤를 장식한 병풍 그림이다. 천하에서 제일 높다는 곤륜산(崑崙山)을 표시하고 거기에 일월(日月)이 상징적으로 배치되는 일월곤륜도(日月崑崙圖)는 진채의 아름다움을 빗고 한국적 정서로 엮어졌다.

부상일월도(扶桑日月圖)는 [산해경(山海經)]의 일부 내용을 가시적으로 표현한 그림이다. 산해경(山海經)에 이르기를 부상(扶桑)은 동해의 끝나는 곳에 서있는 신목(神木)이라 했다. 땅덩어리의 동, 서, 남, 북극에 신목(神木)이 서 있는 것으로 엮어진 [산해경(山海經)]의 내용을 그림으로 표현한 부상일월도(扶桑日月圖)는 뜻을 알고 보면 꿈을 자아내게하는 허상의 설정이다.

민화는 겨레의 생활주변을 장식하고 실용목적에 의해서 제작 사용된 생활미술이다. 그러므로 민화에 있어서 장식성은 어떤경우에도 배제될 수 없었으며 감상과는 약간 개념을 달리한다.

결과적으로 장식효과가 빚어지고 또 그것이 제작과정에서 꾀해졌다 하더라도 배후에 겨레의 미의식과 감정이 깔리지 않은 경우를 생각 할 수는 없다. 따라서 장식효과가 내 세워진 그림이라 해서 외형관찰에 그친다면 그것은 그림의 내용을 제대로 보지 못하는 허상을 가져온다. 제대로 보기 위해서는 먼저 미술활동에 깔린 사조의 흐름을 이해해야 하고 그림의 저쪽에 도사라는 당위성을 알아야 한다. 그런 다음에 외형과 기법의 문제를 살피면 장식을 꾀한 그림에서도 의미가 읽혀진다.

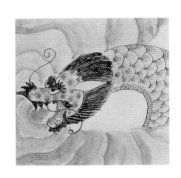

사신도(四神圖)

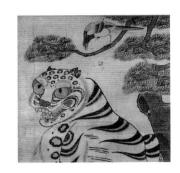

작호도(鵲虎圖)
까치호랑이

고대로부터 내려온 한국의 전통종교는 샤머니즘으로 이것은 현세의 재앙을 배격해 주고 더불어 복을 가져다주는 복합적인 신앙성을 함께 가지고 있다. 그림에 도교적인 의미를 강조한 신앙의 반영은 토템의 흔적으로 여겨지기도 하고 귀신을 쫓는 수호신으로 확신되어 지기도 한다.

이와 같은 견해에서 보자면 민화로서의 동물화는 민간상징적인 의미가 강하게 부각되어 민속적이고 샤머니즘적인 상징의 일면을 뚜렷하게 내포하고 있다. 그림에 나타난 소재에서도 알 수 있듯이 동물의 표현은 현실적인 의미로서가 아니라 샤머니즘적인 요소를 강하게 안고서 신격화되어 나타난다. 동물화에 등장하는 대상으로서는 새, 호랑이, 매, 사신(四神), 용, 가축, 어류, 어룡(魚龍) 등을 찾아 볼 수 있다.

동물화에 우선적으로 다루어져야 할 그림은 사신도(四神圖)이다. 사신도에 대하여 박용숙의 저서 [신화체계(神話體系)로 본 한국 미술론]에서 아래와 같이 서술하고 있다.

"고구려 벽화에 그려진 사신도(四神圖)를 중심으로 이야기 하자면 사신도(四神圖)는 역시 사방신(四方神)의 그림으로 동방에 청룡, 서방에 백호, 북방에 현무, 남방에 주작을 그리고 있다. 그것은 곧 목성, 금성, 수성, 화성을 뜻하며 정치적으로는 네 사람의 제왕을 의미하는 것이다. 이 때의 청룡은 푸른 용이 날아 오르는 모양의 그림이며 백호는 호랑이를 연상하게 하는 갑충(甲蟲)모양의 동물, 그리고 주작은 용두에 화려한 색채를 가진 새(鳥)이고, 현무의 다리는 산짐승이고 등은 거북이인 짐승으로서 몸에 뱀을 휘감고 있다. 이들은 모두가 환상적 동물인데 그것은 오행의 원리가 운행되는 상(象)을 나타내려고 했기 때문이다.

이를테면 청룡은 물에서 하늘로 솟아 오르려는 모습으로 목상(木象)을, 그리고 주작은 공중을 날아다니는 새로 화상(火象)을, 백호는 대지에 밀착되어 네발로 기어다니는 모습으로 금상(金象)을, 마지막으로 현무는 물속에서 헤어치고 때에 따라서는 기어다니기도 하는 거북이의 모양으로 수상(水象)을 각기 나타내고 있는 것이다."

이러한 사실로부터도 알 수 있듯이 사신도(四神圖)는 상징적인 동물이므로 실존의 동물과는 달리 환상적으로 표현하였고, 신기(神氣)의 표현이나 수복벽사(壽福辟邪)의 사상을 가지고 대상을 그려, 보는 사람이 그 표현의 내부에 깃들인 자연숭배의 사상을 짐작하게 할 수 있는 그림이다.

까치 호랑이 그림은 소나무 아래 큼직한 범이 도사리고 까치가 소나무에 앉아서 지저귀는 구도의 그림이다. 한동안 골동상가에 많은 수효가 나돌아서 인기를 모았던 까치 호랑이 그림은 그 출처가 분명한 유물이 없어서 도무지 무엇에 쓰였던 그림인지 정체가 밝혀지지 않았다. 그러는 사이에 구구한 해석을 불러일으킨 까치 호랑이 그림은 결국 서낭신의 사자라는 사실이 문헌자료와 실물에 의해 밝혀짐으로 인하여 민화연구의 한 수수께끼가 풀렸다.

그런데 까치호랑이를 사자로 부린 서낭신은 군·현(縣) 단위로 설치되었던 성황사(城隍祠)의 주신이며 신체중에는 고려시대의 공신이 많고, 진국공(鎭國公)·선위장군(宣威將軍)·명위장군(明威將軍) 등의 신호(神號)가 봉해졌다. 서낭신은 고려시대-조선조를 통하여 나라를 지키는 수호신으로 숭상된 것으로 밝혀지고 민간에 의해서 백성들의 길흉화복을 좌우하는 존재로 신앙된 서낭신은 까치 호랑이를 그의 신화를 시행하는 사자로 설정하였다.

호랑이 그림을 설날 아침 방패막이로 여염집 문 또는 벽에 걸었다는 풍습은 [용제총화(傭薺叢話)], [동국세시기(東國歲時記)], [열양세시기(列陽歲時記)], [경도잡지(京都雜志)] 등에 기록되어 있으며 까치 호랑이가 서낭신의 사자라는 관계는 불교의 산신도가 범을 사자로 거느리고 있는 구도에 의해서 방증(傍證)된다. 그 관계는 산신은 절을 지키는 존재이므로 범을 늘 데리고 있어야 하고 서낭신은 집집마다 돌보아 주어야 하므로 사자를 파견하지 않을 수 없다는 역능(役能)의 차이에서 풀이된다.

그러한 뜻의 도시적(圖示的) 제시로 말미암아 호랑이는 대개 무엇인가 노리는 표정을 짓고, 까치는 신화를 전달하는 자세를 취한다. 까치호랑이 그림은 당초에 줄무늬 범그림으로 시작되어 시대가 내려옴에 따라서 바둑무늬 표범이 섞이고 나중에는 줄무늬와 바둑무늬 사이에 혼합이 빚어지는 순서로 변천되었다. 까치호랑이 그림은 또 가끔 금빛 눈알 또는 네눈박이의 뜻은 방상시(方相氏)사상의 관념복합이며 방상시는 네 개의 금빛 눈알로 어느 구석에 스민 귀신도 찾아서 잡아먹는다는 동양고대의 신물(神物)이다.

방상시의 얼굴을 새긴 창덕궁 서행각의 목각방상시는 임금님의 능(陵)을 쓸 때에 쓰인 유물이라 하며, 섣달그믐날 밤 궁중에서 행한 구나놀이에서는 방상시가 곰의 가죽을 쓰고 나와서 귀신을 쫓는 것으로 되어있다.

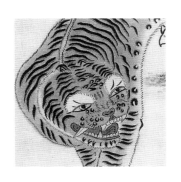

호표도(虎豹圖)
미나범 그림

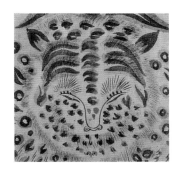

호피도(虎皮圖)

미나범그림은 사상을 표현한 신상도(神像圖)가 아니라 범을 객관적으로 묘사한 여느 범 그림이다. 작품의 화풍이 사실적이든 아니든 간에 신상(神像)이 아니라는 점에서 까치호랑이 그림과는 구분되어야 한다.

그 성립의 시기가 조선조 후기 실사구시(實事求是) 학풍이 일어서 미술활동의 방향이 즉물묘사(卽物描寫)로 기운 무렵 즉, 영조조(英祖朝)(1725~1766)가 아닐까 생각된다. 작품 가운데에는 실물 관찰에 의한 제작으로 보이는 그림도 있다. '미나'는 '민'의 본디말이다.

범은 한국의 상징이라 할만큼 옛 미술에 많이 취급되었다. 건국 신화에는 분명히 곰이 범을 물리치고 단군의 어머니로 등장하는데도 옛 미술에는 곰의 모습은 거의 없고 범이 많이 나타난다.

낙양유물을 제외한 옛 문화재 중에서 곰을 본뜬 작품을 찾아보면 경희대학교 박물관에서 토끼 곰이 하나 눈에 뜨이고 또 어쩌다가 호렵도(胡獵圖)의 한쪽 구석에 창에 찔린 곰의 모습이 보일뿐 곰을 소재로 한 그림은 별로 없다. 그에 비해 범은 회화, 석각(石刻), 목조, 금속공예 할 것 없이 생활미술의 모든분야에 걸쳐 나타난다. 심지어 가죽, 수염, 발톱, 이빨, 뼈 등 실물의 부분이 장신구 또는 장식물로 쓰인 예도 적지않다.

범의 그와같은 넓은 분포상황은 범이 우리나라에 널리 서식하면서 사람으로 하여금 몸소 그 위력을 느끼게 한 데서 비롯된 것으로 풀이된다. 그러나 미술에 취급된 범의 모습은 실물이 지닌 인상과는 다른 의미에 속성으로 엮어진 경우가 많다.

호피도(虎皮圖)는 범의 가죽이 펼쳐진 상태를 묘사한 그림이며, 바둑무의 표범가죽이 많은데 장식물류를 위한 그림이며, 대체로 작품수준이 높고 그중에는 여러장의 호피가 이어져서 8장 병풍을 이루는 구도도 있다. 호피도는 자연물에 대한 인간의 적극적인 의지력을 표시하는 그림이다. 또한 호피도는 줄무늬에 비해서 화학적 효과가 높은 작품은 범 그림에 그려지는 범이 줄무늬에서 바둑무늬로 옮겨진 뒤에 성립된 것을 의미하는 자료도 된다.

참고문헌

김호연(1980), [한국민화], 서울, 경미문화사
김철순(1991), [한국민화논고], 서울, 예경출판사

참고문헌

김호연(1980), [한국민화], 서울, 경미문화사
김철순(1991), [한국민화논고], 서울, 예경출판사

The Types of Folk Paintings

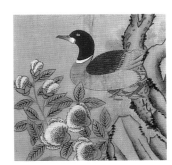

Birds and Flowers (花鳥)

We can find more paintings which have themes to flowers and birds, trees and animals than any other themes in our nations old paintings remain-ing up to present.

Especially in folk paintings, there are many paintings of types of birds and flowers, insects, animals. This is evidence that Koreans have loved the types of paintings which could put into the powerful love of Korean to animals playing delightfully with flowers and trees in nature. It is to become one forever with not so much flowers and trees being faded regardless of season as those blooming and green every time and little birds twittering excitingly, fishes,and animals.

The paintings of types of birds and flowers are so easy painting as to know everybody. one day Lee choong seop said this in his critical biography: "Though a country person appreciate a painting, it should be depicted easily for him to understand it." Such types of Korean painting are not only easy but also beautiful painting, they must be bright and light paintings without the shadow of darkness. The red sun, the blue sky, the five coloured cloud making a fortune, a graceful mountain, clean water, very beautiful flower, loverly animals... These are the paintings which finely decorated with all of joy and best of the world. To be beautiful is essentially different from only being pretty. They should represent flowers and birds breathing in nature, lives and pleasures of butterflies and animals, and naturalness. They should depict real appearance of naively playing animals.

In there should be rhythm, the long and the short of sound, and harmony like poem and music, must be internal refinement and uniformity like architecture. Also there had to exist the canons of painting of mind beyond secural ones, the structure of composition and sound, or a calm and movement.

Such things do not have character to be solved as a stiff style. For thousands of years the Korean painters have freely depicted paintings which overcome the canons of painting in their works. It was none other than awareness like blood imprinted in mind of painters.

The reason why Korean people loved the paintings of birds and flowers was not because the paintings were only easy and beautiful but because they sincerely yearned for love which they believed from birds and animals. Thus the women living room was filled with the stories of those. The painting painted to such love were pasted on a rice bowl, a liquor bottle, a copper kettle, a bureau, a cushion, a quit, clothes, a folding screen, a wall colset door, a paper sliding door, an attic over a kitchen They might be decorating with the painting of birds and flowers to promote the mood of carnal appetite. It was represented to the paintings of not only whispers of love of birds and animals but also a peony and a fantastic rock symbolizing the sex of man and woman, stamina of deer or carp.

Perhaps the truth of this styles of painting may be said in that men and women have empathy to the paintings of birds and folwers.

A Korean didn't think the love of a body and a soul was different from each other. The love they believed was only one, the love of male and female mixing life and a soul to a place. Thus most of the painting types were drawing scenes of wooing and matching. Of some other paintings, we may easily understand fortune and many son when we see the painting which many the young was drawn. This kind of painting have the meaning of the hope and will to long life, happiness and peace.

The painters drawn folk paintings were nearly all extremely poor. In other words, they were the person that could not escape between spiritual suffering to new creation and mun-dane crisis. no one did leave gloomy and sad paintings. This is great a philosophic view and an optimistic view on earth. It is no exaggeration to say that this attain the highest the stage becoming one and being pleasant with the heavens.

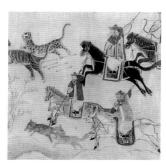

Hunting Tiger
(胡獵圖)

On the painting of tomb of Koguryo we can see the painting which hunters catch tigers, seeing the painting of children playing with a grape vine on Koryo celadon. Both hunting of warriors and playing of children are very compatible to the mood and character of Korea people. The vigorous appearance of hunter has been an advisable model. Also Koreans think they regard children as a lovely children, because of their various simple and innocent play : a village schoolhouse play, a monkey play, hunting hawk, a stick play, the Tano play (the Tano festival— on the fifth of the fifth month of the year according to the lunar calendar), a general play, kite flying.

The scenes of the folk paintings of hunting tigers, bears, rabbits, pheasants were depicted by Chinese resident in the field of Manchuria like as hunt paintings of Chinese types and the white porcelain paintings, and most of paintings of the latter even more were painted with pigtailed angels playing in a fairyland than Korean children.

Hunt paintings are the painting which depicts scenes that the hunters dressed up Chinese clothes hunt in the mountains and fields. Mostly, the paintings, produced in an eight panel screen, constantly show hunters clad in Chinese clothes led by a couple who seems to be a prince and his a lady. Actually the clothes are really Mongolian rather than Chinese. This genre dates back to King Kongmin's painting, Great Hunt in the Eum Mountain, which was executed during the 31th Koryo dynasty. This painting which possessed in the National Museum and broken to pieces have its origin the book Yongjechonghwa, there was following words that somebody share a pieces to devide his painting.

Mt. Eum(陰山) is a huge mountain range traversing among China and Mongolia from east to west. Mongolian soldier founded Yuan after they conquered China, crossing the mountain. However, since Mongols who were humble were a barbarian of north, the Chinese looked down upon them from old times weighed on their mind. Thus, the painting Great Hunt in the Eum Mountain may as well have the justness to be held as an event of a political demonstration.

The hunt event sponsored by the king is sort of a political behaviour, and the conduct which the king patrols the border is said to the following Sunsu, and also it is frequent in the history of Yuan that the hunt event to show off his military power. Therefore, the painting could be interpreted to be used to a type of national paintings which decorate a soldiers dwelling place, contrary to the first purpose which came into being cities symbolizing Yuan's control. Trough the dynasty of Koryo and Chosun the firm establishment of types of hunt painting show a good example that the national painting handed down for a long time, and the phenomenon of the thought—transition different to the first motivation hold in common with all the types of the national painting. The hunt painting is a folding screen which is mostly installed at military installations, Wunjoohyen, Youngpoejung

Tiger paintings are divided into two outlines of religious depiction and objective depiction. Especially of them, the category of magpies and tigers kept his original figure even when the late Chosun dynasty inclined to coming realistic depiction to the fore. This kind of painting may have been alien to be seen from the cultural mainstream but the result bring the phenomenon preserving its originality.

The attraction of these paintings lies in their unsophisticated exposure of human nature. As the world becomes more and more heartless and life becomes more and more rational, these paintings breed a sort of nostalgia which continues to fascinate the human mind. Most paintings had such a character.

The sympathetic facial expression of the paintings magazines and tigers seem to reflect public sentiment without malice and imply that the best family relationship lies in the Korean system.

Who can find such works which the trend of public sentiment exposed with the exception of our tiger paintings in paintings? It is because a common measure of sympathy was maintained that the paintings of magpies and tigers frankly show off the trend of public sentiment and humanity before individual technic was stood on, in there the types is the outline holding a common measure, and the activity in the outline not only restrains individual display but also elevates the density of sympathy. Since these paintings is not mere a painting for decoration but the expression of religious thought, in the situation which individual skill have been excluded artificiality was given. The artistic activity took artificiality is only work but even there are beauty beyond artificiality.

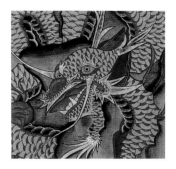

Dragons (龍圖)

It was during the Han dynasty in China (206B.C.~220 A.D.) that the dragon assumed its developed form. The serpent which appears in remains of the Yin-Chou period is not considered to be a dragon. There was no serpent stage in ancient Korean art, so that it is supposed that a fully developed concept of dragon was imported from China. However the image of dragon was very widely diffused in Korea, from royal property to utensils in everyday use by the common people. Peoples names and place names very commonly include the word 〈Dragon〉. Wide distribution of dragon can be explained by the thought which dragon accomplishes mission of the heavens. The dragon symbolizing dignity of the king based on such thought and thus there may be much possibility to magnify infinitely.

The other side, dragon images in folk painting can be divided into the four categories, out of them the most common one is the dragon of the ritual service for rain. In addition, there are a blue dragon, a sky and dragon, and dragon used to see simply, among the four god paintings, but it ts difficult to distinguish the dragon images expressed with painting because it is invariably summed to a blue dragon or yellow dragon. Of them the blue dragon of the four god painting comes from Taoism. The four god is composed of a blue dragon, a white tiger, a red bird, a black turtle who defend a palace or four direction of special area. The image of the four god which early emerged from very developed painting in the painting of tomb is found in painting which only has dragon and tiger, and also it is colored on the four door of palace of Chosun dynasty.

The sky dragon of Buddhism has the meaning of protecting the law of buddha and has the fine decorative effects, and out of it the painting of cloud and dragon comes under one of Kuryongtoesu who protected the birth of Sakyamuni. Meanwhile, the painting of dragon used to see simply is divided into so called the painting in india ink depicted cloud and dragon and the painting which empathizes the beauty of color. The former had remains only in the first term of Chosun dynasty and the latter just left over the works which belong to after this the middle age of Chosun dynasty. The dragon of the ritual service for rain which taken the main current of dragon images mostly is a hanging picture handled in deep-color pigments, and conspicuous document is following.

When we see the articles of chronicles of Chosun dynasty, Sejong 10 years(1428) May 19, the Ceremonies Board inform a superior : 〈from old times a ritual for rain has been performed with the painting of dragon, and after the ritual if it rain satisfactorily, they offered a sacrifice of pig for thanks in three days and throw the painting in river, but nowadays as it was postponed after onset of autumn it is contrary to old rules, therefore from now if it rain sufficiently in three days after offering a ritual for rain, I suggest, an offering for sacrifice must be offered at fine day without waiting onset of autumn, otherwise I think it is natural that the ritual must be cancelled〉, then it is contents that the words are carried out as it is. The propose of the Ceremonies Board which proposed to wait the miracle of god and dragon within three days presents an reasonable thought, and the implication which the tradition of the painting of dragon goes back to Koryo era, and the custom which the painting is thrown in river every that time.

The following document is the History of Koryo Sunjong 3 years(1086) April the day of Shinchook, the article says that : 〈When Yuo Sa made the dragon of clay and common people begged the painting of dragon to rain because of a long drought, The king admitted this and closed up shop〉. And also the articles of the queen Jinpyoung 50 years of Shilla era, the queen of Sundeok show that: 〈As it is great drought in summer the shop is closed and drawing dragon and waiting rain. in autumn and winter the starvation of people resulted is selling their child〉. Thus the tradition of dragon has been revealed by the old records with the painting of peony.

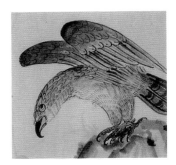

Hawk (鷹圖)

Birds are frequently to be seen in folk paintings. In this genre the painting of hawk is treated as the realm of animal painting because it is known for symbol of Pyouksa of which religion stems from a desire to live healthy and a thought which fights demons who interfere this, not the religion which is systemized and is scientific.

Though the document is lack because the hawk has not seen in paintings in india ink and the document has rarely not been left for difficulty of its keeping, the hawk, handed down in only palace, decorated with a bell on foot, gives impression which is realistic depiction and is heading toward a level of folk painting. Also The plenty of need of paintings is handed from a charm and a print to Samjeboo, and with the basis we can rely on the hawk.

The composition of hawk didn't have its regular frame, and the print which used in the charm about three disasters has often been seen than the paintings drawn by brush. The history of hawk is observed that at the early era of the Chosun dynasty it is composed of painting and after then it is changed, at last it is prepared from a print to meet the much need. The reality that the hawk is completed at the middle age of the Chosun dynasty is identified by the white hawk and the flying hawk, and it is don't influence in the evaluation of its works because it is seen to substantial copies toward its original text, though two works is produced in the reign of Youngjo the year of Jeongmyo (1747).

According to the titles of works and the praising text of Yu Choe-khee these painting was that Taejong, the 2th king of the Chosun dynasty gave his brother Lee Chean-woo a prize, the hawk was a royal thing. The realistic style of these paintings seems to have the impression of objective depiction, and in time when the hawk appears it is changed to god image which obtains the thought being the rear.

The hawk which seems to be produced about the era of King Sukjong was painted in colors on a rough sketch, The pose of hawk on the dragon's head shows uncommon meaning. We can see the course of transition that the painting had changed the painting depending devil. The motive which a is used as the painting depending devil can be found in Lee Kyu-kyoung writing,

Ojuyounmoonjangsango, he explained as following. Quoting the story of the Chinese scholar, Wyoang Sa-jeong who wrote Jeebukwoodam, that is 〈in the past times, as soon as a daughter-in-law of Jangs of Muchang saw the imperial Whuijong's own handwriting, she went back original shape of fox, and this is reason why the hawk have been used as that〉. It is evident that the imperial very good painted drawing and left a masterpiece of the hawk painting, also the real traces of hawk painting were transmitted to our nation and some scholars including Sung Su-sim at the early Chosun put on the text of poem. Therefore obstinately though her story is not mentioned, the sharp shape of hawk and the character catching for is proper as material of god image depending evil, and it is natural that the real traces of the imperial may have been examples. The hawk painting, especially treated by brush, is curious.

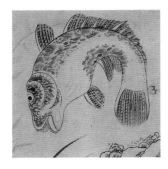

Fish and Crabs (魚蟹圖)

These paintings depict the form and habitat of various fish. There is no distinction between sea fish and river fish. The realistic depiction of the form and habitat of various fish and crabs reflects a mentality which likes to see things as they are, a mentality which derives from practical science. Thus the formed period of these painting is guessed about in the era of Youngjo (1725~1776) based widely on the mentality, and it is ended by Jo Jeong-kyu at the end of the Chosun dynasty.

The types of these painting did not exist for a long time and after all it tended to disappear slowly, the fish of lotus blossom painting or the shape of fish jumped on desk means the broken situation of fish and crabs painting. Thus these painting of Im Jeon had a meaning recovering tradition, at the age his son Jo Seak-ja it was inclined to the types which was imbued with foreign types. Of the paintings which subject fish not only these painting but also Kyualbado was popular in the society of a literary man. Kyualbado is the painting that the fish "Sogary" is playing in water which the petal of a peach blossom. in this painting we can find a popular paragraph of a fisher's word, written by Jang Jee-hwa, a poet at the era of Tang.

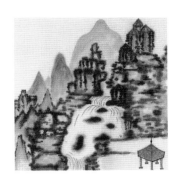

Paintings of Mt.Kumgang
(金剛山圖)

Form ancient times the genre of the most popular paintings to Korean was landscape paintings. Mountain, river, sky, tree, rock, house, the moon…… Korean much loved these paintings drawn the sense and love of nature.

They loved as much Korean painting as Chinese painting. It can be said not because the ruling class loves these paintings but because Korean have an instinctive love about landscape-nature.

The landscape paintings of folk paintings are nearly a sort of Korean painting and conceptional landscape, a traditional painting of China, Japan, but it is widely different from other paintings in more free and creative aspect.

Through these paintings they might have a feeling to being one with nature and true figure about nature and love to our nation's nature.

Landscape of folk painting can be divided into Korean landscape and Chinese landscape. Mt. Kumgang to a Korean was not a famous and beautiful scenery. It was a symbol of belief and love to national land which they had protected to the last even if they were afflicted with an invasion of foreign enemy, and it was the pride of my nation and my territory. Their pride and belief induced a Chinese to recite this : I want to be born in Korea and no more desire besides watching only once the sight of Mt. Kum Kang. Thus Chinese people only bought the painting of Mt. Kum Kang in Korea.

Folk painting, painting of Mt. Kum Kang is similar to the original painting of the Royal Academy and the style of a legitimate painting, and it is composed of each screen or connected screens of eight-panel, ten-panel, or twelve-panel screens, and there drew 12,000 peeks of Mt. Kumgang and famous lakes, falls, temples, and then there one by one wrote the names. They painted a beautiful scenery from Manmulsang being north-northeast, a temple of Jung Yang being southwest, Hong Chean of east, Chongseakjeang to Ko Sung, Samilpo. The famous places are that Okyoebong, Kuyongyoun, Samsunam, Cheanseandae, Jangansa, Pyowhunsa, Manpokdong, Podeakgul, Myogilsang, Masa, Peelobong.

Folk painting Mt. Kumgang had all of this mountains and water, temples and rocks painted into a spark looking like blazing up, into cube of a quadrangle, a triangle, a regular hexahedron, into a dancing people as they are all alive, into connection of numerous points and a soft curved line. From Danbalryung painter would painted himself viewing far the scenery of Mt. Kumgang, people rock-climbing as they tied a braid at high rock, and people field-playing as they sounded classic music.

Actual Landscape Painting
(山水實景圖)

The concept of landscape painting and the method of expression in folk painting can be divided into the following four categories.

1) Actual scenery objectively depicted
2) Human feelings expressed through landscape painting
3) Landscape concept transferred to a map
4) Landscape expressed through geomancy

The concept of landscape analyzed into four categories mentioned above and the method of expression had transition according the age, in what to be expressed into painting first it starts from objective depiction and went to direction which style is hardened by an adherence of concept.

These were paintings which depicted a part of a landscape as it actually appeared to the eye. Comparing that painting style in the period to prior to the middle of the Chosun dynasty had many works with setting places held some event of Saeyonkyaehoedo, in the late of Chosun dynasty landscape painting separately was fixed apart from actual scenery subjecting an event. Silgyong landscape paintings of the Southern School in the late Chosun dynasty outnumbered works by the Northern School in the period prior to the middle of the dynasty. Ansi-song Fortress is particularly outstanding. Ansisong Fortress was located near Yingchongtze between mainland China and Manchuria, here the Koguryo army conducted a successful defense against an army of 100,000 men led by Tang Tai-tsung, in the fourth year of the reign of King Pojang(645). Afterwards envoys going to old Peiping were emotionally moved when they passed the historic place. The simple depiction of Ansi-song Fortress is an expression of such emotion.

Paintings of
Eight Scenic Places
(八景圖)

These are eight-panel screens which represent the scenery of a particular place. The only difference between these and silgyong landscape paintings was that they consisted of a series of eight painting. Screen paintings are so numerous in Korea that Korean art could be termed a screen culture. Each screen usually has eight panels. Now the name of screen is called Kog or Chup, but Sup old times, 10 Sup at the end of Chosun dynasty. The history of these paintings show the fact that it was already completed at the Koryo era by Lee ihn-no with his book Pa Han Gyp.

As Jin Yang was old capital the wonderful scenery is best in the province of Young Nam. One drew the painting of Jin Yang and he dedicated it to Sang Kook, Lee Jee-ssi(1092~1145), and Mr Lee pasted the painting on all wall and looked up it. One day Jung Yeau-ryoung, a vice-staff official of an army, came to meet the prime minister, and after they watch the paintings Mr. Lee had him recite a poem, thus Mr. Jung immediately recited as following: "Su Jum Chum San Chim Byuk Ho, Kong Un Bi Si Jin Yang Do, Su Byun Cho Ok Ji Da So, Chung Yu O Ryu Wha Ya Mu" 〈Some blue mountain is falling on a lake, the official call it Jin Yang paintings. Of a small cottage around the lake my house is, not be seen within painting〉 The persons gathered at there were astonished at his ability. In this poem we can't see the words that the paintings pasted on all wall is consisted of eight-panel screens. But seeing the relic of Jin Yang painting, it is eight-panel screens.

These paintings are following : paintings of eight scenic places of Kuan Dong(Kangneung), which of Young Joo(Jejoo), which of Kee Sung(Pyoungyang), which of Kyung Kyo(the suburb of Seoul), which of Jang An(Seoul). The period of the articles of Jin Yang painting is nearly similar to the period which paintings of eight scenic place of Sosang was completed, and the form of these paintings was completed by Songyuon at the age of Wonpyung 1 year(1078). The other hand, since the record which these paintings were painted by Lee Kyang-phil at the age of Myoungjong of Chosun handed down, it is worthy to study whether our nation's style of Actual landscape painting was connected to the eight scenes by the transmission of these painting. The tradition of eight-scenary paintings was changed from objective painting to designed composition as time goes on, and it may be solved as that the direct beauty like the eight-scenary paintings of Kuandong could not show up until the style was established by designed structure.

Map Painting
(地圖)

These are paintings which depict large areas using the Actual landscape painting technique. Maps made by the modern Mercators projection are characterized by accurate depiction of location, distance, and space. Korean map paintings, in contrast, had the advantage of showing the actual situation at a glance. If modern maps are arithmetical, ancient map paintings are conceptual.

The concept is derived by applying the idea of space to the impression received from the actual scene. For example, in old map of Chonju city, the downtown streets are represented on a flat plane while the streems, hills and installations are depicted realistically, so that downtown Chonju and its surroundings can be taken in at a glance. Old map of Chonju city is thought to date from the reign of Yongjo (1725~1776). Old map of Hansong is also done in the traditional map painting style. Because map painting is indeed a form of painting, it should be regarded as a part of folk art.

Farming painting
(耕織圖)

These are screen paintings depicting various aspects of farming and weaving in accordance with the different seasons. The motive which the contents of farming painting was depicted with Korean customs derived by an order of King Sejong, and Kugjobogam hand down the following facts : ⟨King Sejong called Pyon Yee-yang and ordered that, though the painting of Yupungmuil depicted the difficulty of farming and weaving, because our customs differ from China, dedicate the paintings depicting difficulties of the commons by making per month⟩ Thus farming painting depicted into Korean customs is so called solved by a record of facts and the adherence of living conditions. At first it seems to be completed by the realistic painting style. ⟨Yupungmuil⟩ is a vocabulary of the Book of Odes a volume of Kugpung. The painting of Yupungmuil is a urban painting that of the Book of Odes expressed the poem of farming and weaving into paintings.

When the realistic style of farming painting depited Korean customs in the reign of King Sejong arrived in the reign of King Jungjo, the temper of actualism happened and according to folk landscape is used into matter of painting a part of subject was made over the matter of folk customs painting. Also of the works putting the base of society the facts that the painting which figures got dirty was very numerous are observed by real objects. But the remains of farming paintings is few, and the painting of Jungajuksa seemed to be the works of Sin Yun-bok is a farming painting done in the style of genre painting.

In back of the King's seat whick rules all of political affairs in the palace of Chosun dynasty was placed by the sun and the moon painting of Mt. Obong with five famous mountain of Korea and at side by farming painting screens. According to a study of Jung Yang-mo, of paintings appeared in chronicles as the works of a member of the Royal Academy in the early period of hosun dynasty, this farming painting is pretty worthy.

The reason why an old embroidered folding screen of farming painting handed a lot of many down up to now is evident that Korean people very much loved this painting. In farm village peasantry sow seed and plant rice and harvest the rice and weave on a loom and play at seesaw and get on a swing and have a meal and drink, and pretty up and go on a visit and welcome the first full moon of the new year and so forth. After depicted all of this four seasons of farm village in a folding screen, men of influence including a king thought their pains thankful to say that farming is the greatest base of the world.

They regarded their life which is simple and honest and longs for peaceful life and do not have greed and struggle, as what is of value. The folk customs painting of Kim Hong-do and Sin Yun-bok let close up a scene of these paintings and see to be developed toward depicting the passion of a prodigal in urban.

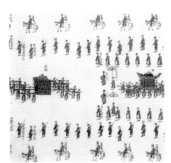

Folk Customs
(事實圖)

Comparing that painting style in the period to prior to the middle of the Chosun dynasty had many works with setting places held some event of Saeyonkyaekoedo, in the late of Chosun dynasty, these paintings taking an event to subject appeared.

These paintings depict various events held in the palace. They are usually large in scale, and often are found in eight-panel screens.

The kinds of folk customs may be grouped into official processions, visiting tombs, banquets, fraternity meetings, Panghwe meeting. Five-type paintings mentioned above is a record painting which depicts concrete facts, and its types of painting hardly change in brushwork and the form of making through in the prior, middle, late of Chosun dynasty. But folk painting in the depiction of men's making facts did not bind the outline of art activity into only record. Moreover, the artist set up living conditions which man should take and would fix it into the style of painting.

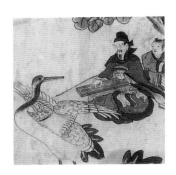

Lives of Men Painting
(平生圖)

These paintings are folding screen painting depicted stories which a civil official rises in the world from the celebration of a baby's first birthday to the 60th anniversary of man and wife and enjoy fortune. Such stories are not the depiction of reality executed actually but the ideal figure of men of influence. The presentation of ideal figure is solved to be derived by the thought of a lucky omen in the late of Chosun dynasty. There were many writings of 〈Gilsangyoi〉, 〈Subokgangnyong〉 in their life style in those days. It is the symbolic expression of thought which they believed that the fate of man was under the control by an invisible persons days. The thought of a lucky omen spread rapidly especially in the late of Chosun dynasty.

Lives of men painting is named in that the whole life of influential man was depicted in eight panel-screens. Pure the types of folk painting is a few but most of these paintings are ones of the types of professional artists. Also These paintings is composed of eight panel-screens : the celebration of a baby's first birthday, studying writings, Yuga playing which wins the first place in the state exam and makes a tour for three days, Sinhanggil, a governor come a new post, a tour of inspection within the jurisdiction, the celebration of 60th birthday, Pongjoha served honorable treatment in old.

In old times scholars not only studied a poem, literature as the course of requisite culture but also often composed a poem in person. They met several times in a year and enjoyed songs and dances, and gave and took poems mutually. With these meetings from old times each post of government went on a picnic in spring and autumn, and they gave a banquet to the old and after enjoyed boating. These paintings which depicted person's faces and the playing scenes are Sihoedo, Noyounghoedo, a picnic of Sunjungwan, fraternity meetings like as rippling of water. Lives of men paintings prior to the King Jungjo are not extant.

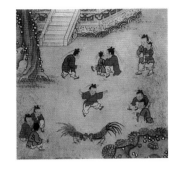

Game Painting
(遊戲圖)

These paintings depict children playing games but the tradition ended before the form had fully developed. The games are traditional Korean games-shuttlecock, kite-flying, hide-and-seek, magistrate game, picnicking, cockfighting, catching drag-on flies, and swimming. Although the games are Korean, the clothes worn by the children are Chinese. This was because the tradition was discontinued while the process of Chinese influence in the genre was still in process. consequently, no game paintings with a long history are extant. and merrymaking scenes all noted for exquisite color, seem to denote the period immediately prior to the complete transmissoin of the Chinese tradition.

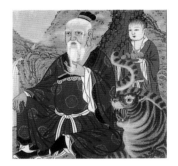

God of a Mountain
(山神圖)

These paintings are a hanging scroll painting located in Sansingak of a temple, and it has composition which an old man symbolizing a mountain god sit on with a tiger and a child. A mountain god is peculiar god of Korea not existing in the sacred book, and it is explained to incidental belief dated from its location of deep mountain.

Not found in the sacred book, once a mountian god painting met a crisis of removal. Now these paintings can be evaluated into one of Buddhsim settling. The year of completion seems to fall behind concerning magpies and tigers painting guessing that reference was never found in an anthology of high priests in the first term of Chosun dynasty.

Shamanist Paintng
(巫俗畫)

Shamanist paintings are a painting of god which a shaman believes. Thus these paintings hold the meaning of sanctity which differs from general portrait. Contrary to other religion, a limited sence to be shaman customs also is to be given in that a shaman believes the drawing of god.

The origin of these paintings is gone back to the painting of Tangun depicted by Solgeo of Silla. Because he did not have a teacher to learn, he prayed to god of heaven and then Tangun presented himself in dream and painted the shape. This painting should be interpreted by a shape of what is abstract than real painting.

God presented in these paintings is devided into the god of nature and of human, the former is that water, sky, mountain which is closly connected with man are deified, in other words, there are Yonggungbuindo, the dragon god, Yonganggun, the mountain god, the sky god, Taegamsin etc. the latter is a honerable and religious man, a mythological men.(Taesin grand mother, Tangun god etc.)

Like mentioned above, these paintings about the religion of shamanism which is the main stream of a folk belief are discussing about its categories but we find shamanist paintings indeed are typical and pure folk painting.

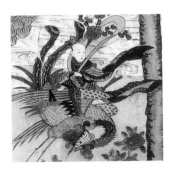

Tales Painting
(說話圖)

When Confucian ideas pointing to the stage of perfect virtue set up person's figures as walking leisurely outside of things, it gave birth to various types of tale paintings. Retirement in Confucian ideas, so to speak, is the best method of action, and often the life style of a high minded person became a topic of conversation. The contents of the tales of a noble character who became a topic of conversation was mixed up real facts and a fiction, and escapism is at the rear. The types remarkable of these paintings are novel-tale painting.

The kinds of novel-tale paintings found up to now are "Samkugjiyoni", "Guunmong" which is posthumous works of Kim Man-jung and tale paintings, the Guunmong. It is handed down that Kim Man-jung wrote this novel in a place of exile thinking of his eighty-old mother. This novel written by Korean-Chinese language is read widely and its painting seems to have been made in a very close period to the original.

Folk Religion
Idol of Deity
(俗信畫 · 神像圖)

It is evident from the few paintings discussed that a multitude of gods thrived in ancient Korea. The ancient view of life stipu-lated a superhuman will behind all things. Consequently many gods were created, but religous influences and the inroads of foreign cultures blurred the images of these gods. It is not only the modern scientific mind that is critical of folk beliefs.

Criticism was also very pronounced in the Confucian world of Chosun dynasty, and there are quite a few instances of the repression of folk beliefs dating from Koryo.

Kumgangsin is a guardian god of Buddha, who appears with naked torso, showing his muscular figure, constantly keeping watch over Buddha. Thus because no one can win kumgangsin's power, named Milgeok, and because it is not broken, it is called as the hardest stone of Kumgang in the world. Kumgangsin is a symbol of power, and we call the painting depicted eight different aspects of the god to Palgumgangsindo.

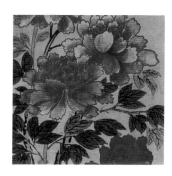

Poeny Paintings
(牧丹圖)

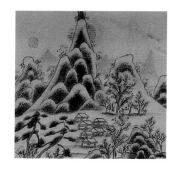

Landscape Painting
(山水圖)

Poeny paintings(牡丹圖) were also used for screens, and the composition in all eight panels was usually identical. Peony paintings on screens used for wedding ceremonies held under sunshades in the yard do not have bees or butterflies. All the samples of this art which have survived give one a graphic impression of old traditions. On account of lacking the bees and butterflies in the paintings it might guess that there isn't any relation of the ancient event which is Sunduk-Queen's Jikisamsa(知幾三事).

Once upon a time Tang Chinese gave a peony painting the Jinpyoung dynastyand Sunduk-Queen sympothized that without the insects and incense. There are three anecdotes Sunduk-Queen's Jikisamsa included in the ⟨Samkoogyousa⟩(三國有史) which imply the wisdom of Sunduk-Queen. That story go on like that. ⟨When Sunduk-Queen was young she had got a peony painting sented from Tang Chinese and she noticed that there weren't the bees and the butterflies in that painting so she predicted that flower would not got a incense afterward the seed sewn and that would be last all. Peony is the symbol of the the wealth, noblity, prosperity, female, and sexuality of course it used at the national funeral ceremony.

And it respected as the queen of the flowers. In the Yu deuk-king's ⟨Kyoungdojabji⟩(京都雜志) which recorded the folk of the custom of Seoul province in the latter of the Yi dynasty ⟨The big bottle of peony was lended from Jeyonggam(濟用監) as a official ceremony to the wedding ceremony.⟩ But the custom of rental system of peony might be exist depends on the wealth of each family. It supposed by the number and origin of the relics. Jeyonggam supplied the things and the panel of the peony was remain in the Chang-duk palace's Daejojeon.

Landscape paintings are distinguished from actual landscapes in that they are not depictions of a particular scene. Even when they do express a particular scene they concentrate on the concept of landscape rather than on faithfulness to reality.

The painting style headed by elegance of nature spread widely by the Southern School style which values the meanings within painting. In literary circles the painting of a utopia is numerous. But the elegance of landscape is really obscure concept, rather in folk painting we can see a few the works shown frankly the emotion of a nation, the example is the painting of eight scenery of Sosang. The subjects of animals and landscapes is an assembly of various folk painting subjects. The arrangement of the various subjects appears in dynamic perspective against the Southern School style landscape background. The refined brushwork and well-ordered composition shows the quality of the painting.

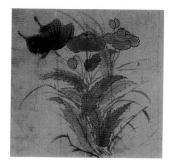

Paintings of
Insects and Grass
(草蟲圖)

While paintings of birds and folwers depit birds perched on folwering trees, paintings of insects depict bees, butterflies, cicada, grasshoppers and dragon-files amid grasses and wild flowers. Paintings of insects symbolizing summer seem to have been used on folding screens in the room of the mistress of the house. The origin of this trend dates back to the work of Shin Saimdang.

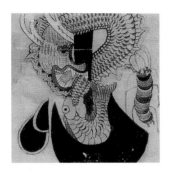

Hyojedo
(孝悌圖)

Confucianism, which was the political ideology of the Yi dynasty, led the people to live in accordance with its ethical standards. The Confucian ethic is based on the three bonds and the five moral rules in human relations. It defines proper human behavior and ultimately seeks the virtue of urbane humanity. The virtue of urbane humanity can be fulfilled in the state of calmness of the mind. Moderation was called as a condition of "喜怒哀樂之未發 謂之中 發而皆中節 謂之和 中也者 天下之大本 和也者 天下之達道 致中和 天地位焉 萬物育焉." Consequently, in the Confucian ethic, the expression of emotion was rigidly controlled, and this stiffling of the emotions tended to destroy emotional expression in art. However, emotion is a dimension which cannot be removed from art; it tends to express itself naturally. This was in conflict with Confucian beliefs which predicated a world of humane human beings free from materialistic concepts.

"Hyojedo" is a screen, depicting artistically eight Chinese ideographs—hyo(filialpiety), je(friendship), chung(loyalty), sin(faith), ye(manners), yi(justice), yom(cleanliness), and chi(humility). The eight ideographs summarize the moral rules of Confucian philosophy. The painting is conjectured to date from about the reign of Sejong.

Samkanghangsildo(三綱行實圖) was published the thirteenth year of the reign of Sejong(1431) and that contents were presented broadly as drawings. Afterward the ninth year of the reign of Jungjong(1514) Sog-Samkanghangsildo was edited by scholar shin yong-ge. On accout of unlisting the accient event of Sog-Samkanghangsil, "Hyojedo"'s contents was assumed that it might be published right after publishing of Samkanghangsildo.

"Hyojedo" was drawn from each meaning of the letters were applicable to the ancient events excerpted Samkanghangsil Do. In the motivation of the establishment could be found the Confucian ethic on purpoe. Therefore the prototype of "Hyojedo" were seen the paintings in tight form of the letters. Relatively old period of works show that kind of style. The wood print which producted in the middle of Imjinoeran(Japan's inrasion) preserving at Shin-heung temple in Seolak-mountains. However, the style of "Hyojedo" does not fully support the rigordously presented theme, thus disrupting the composition. For example, an examination of the hyo character reveals that the part symbolizing the bamboo shoot which Ming Tzung grew to the carp which Wang Hi of Chun caught after breaking the ice in order to serve a stepmother who was cruel to him is so big that it overpowers the brushwork.

This disharmony is evident in all eight letters and it can be attributed to the conflict between ethics and emotions. At first the Confucian ethic was rigidly presented, but as the influence of "Hyojedo" became widespread, its application to art works inevitably led to the expression of emotion, and this tendency gradually led to a supplanting of the original motivation of doctrinal presentation. The period of rupturing is seen after Japanese Invasion of Korea in 1592(壬辰倭亂) and Chinese Invasion of Korea in 1636(丙子胡亂) on a processing of public sentiment look away the concept of the lead.

The latter period of Chosun dynasty, the form of widespreading Korean folk paintings were extremely changed. Hereafter the reign of Youngjo, the prototype of it were found by movement of the restoration now and then. But "Hyojedo" could not be sustain of it's own character and the origin shape of it changed as a painting of Bebaeg.

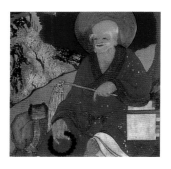

Buddhist Paintings
(佛畵)

The Korean Shamanism paintings were treated as a Korean folk paintings but there's a some trouble. The first even if buddhist paintings are orientalized but that is a foreign religious painting. Secondly, buddhist paintings were painted a sublime idelogy of Buddhism. Thirdly it's not a intimate religious circumstances like a shamanist event but a object of sacred pantings installed in a hall of a temple. Fouthly, the shamanism paintings have no signiture like a Korean folk paintings but buddhist painting is not. Although there are some negative facts but there're some other aspects. The first buddhist paintings are based on a ground-painting like other mass produced craft paintings. Secondly, buddhist paintings were commercialized so it is better to look it as a practical Korean folk painting than authentic Korean paintings. Thirdly, there are many symbols that hoping one's own fortune belief cause it cannot be seen as a Korean folk paintings. Fourthly, many of them has used to buddhistic folk custom and the fifth, among of them mixed Korean folk belief. Last, There are more Korean folk paintings-it called Jabwha(雜畵), byulwha(別畵)-than buddhistic paintings in the buddhistic temples. A Buddhist priest Man-hae's Buddhistic theism came out because this contradiction situation. Any of religion have the authority on it's surface and a secular attribute are internally hide.

Isn't exist these two facts in the religious activity? Isn't there a power of religion not in the knowing but the believing? In the Shamanism world, we believe that have to pray Sam-sin grandmother to get a son and in the Folk Buddhism to get a son to pray Baegyeikwoaneumbosal(白衣觀音菩薩).

If we take the belief of Sam-sin grandmother is a superstition how dare Baegyeikwoaneum(白衣觀音) belief is not. Many of them in this world misuse the term of superstition rashly. Immaculate Folk belief is sublime. Hoping one's own belief to the Baegyeikwoanyeim make the Buddhistic paintings and Buddhistic sculpture of Baegyeikwoaneum that expressed formatively. paintings of Baegyeikwoaneum of Koryo Buddhistic paintings and the sculpture of Image of Kwoaneum proved strongly. It is hard to imagine that if someone gather all of the works of Buddhistic paintings preserved in all around temples. It can't be compare to other general the Korean folk paintings. Mostly devine sacred objects like the Hubultangwha(後拂幀畵) of Budda, Amitabba, Vairocana, Bhaisajyaguru-vaiduray and Hwaumkyoung, Bubhwagyoung of Byunsangd(變相圖), Sakraderanamtang(帝釋幀) and Sinsangtangwha(神象幀畵) are hard to understand but a Buddhistic world makes a religious atmosphere to worship to the believer positively.

Nothing can be seen other dominant religion but this. And next many kind of shapeBodhi-sattva-tang(菩薩幀), Arahan-tang(羅漢幀), Ksitigarbha-tang (地藏幀), Samjangtang(三藏幀)-followed. Kupumtang(九品幀), bichunsang(飛天像), keugnag-whoeitang(極樂會幀) etc. draw the heaven and Sibwangtang(十王幀), Kamrotang(甘露幀), Myoungbusajatang(冥府使者幀) etc. draw the hell. There are a guardian god of Palkumkang(八金剛), Sachunwang(四天王), 12 Horary Signs Sang(十二支神象), and Sansintang(山神幀), Chilsungtang(七星幀), Josatang(祖師幀), Seungjangtang(僧將幀) etc. take perfectly different paintings that differ from other general buddistic paintings countlessly. And like Yonghodo(龍虎圖), Homoyundo(虎兔圖), Unyongdo(雲龍圖), Sugryoudo(石榴圖), Whajodo(花鳥圖), Sansoodo(山水圖), Koiseugdo(怪石圖), Rosongdo(老松圖) filled up on the wall of the building of the temples. How can we deal with?

The Korean temples are truly on the spot of the Korean folk paintings. The pure people like only mummered-namuamitabulgwanseum-bosal-that seek for the one's own fortunes and get to the heaven. And this paintings are made for the prayer's hope fulfilled and decorate the emblem of the paintings all the corners at the temples. How can treat this as a sacred paintings? It must be handle with the Korean folk paintings.

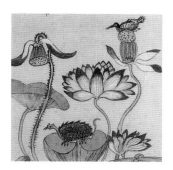

Lotus Folwer
(漣花圖)

Lotus blossom paintings are found on screens where all eight panels are connected in to a single scene thus creating a lateral perspective of a pond with lotus blossoms. In these paintings pink folwers blossom among green leaves, fish swim in shoals in the water, kingfishers and ducks, depicted in brilliant colors, come flying in the air. In composition and color these paintings represent the very essence of Korean emotion. A straight petal of a logus blossom relieves from a heat in the middle of the hot summer time. Yu bon-ye's 〈Hankyoungzikryak〉(漢京識略) scripted that 〈When the lotus blossom of Chunyeonjung(天然亭) is in full bloom in the outside of Seodaemun of Seoul all of the pupularity gather into the uptown〉.

The lotus blossom put on his roots in a mud and grow. Leaves are so clean that any water drop can be stick and the incense wither right after away from a mud. It has the philosophyical idelogy. The tradition of the lotus blossm paintings were recognized besides with the history of the decorated ponds in the palace and the gentry's garden. Among of the lotus blossom paintings most long before work's ,manufacturing date infered to the era of the Namsong Chinese or the age of Gamakura Japanese expressed from 〈Doraehoeihwa〉(渡來繪畫, published at Godansa in Japan), but if we look on the lotus blossom paintings, we see the figuration of the lotus blossom from a impression of the painting of Lotus Flower(蓮池圖).

Mostly divided by four types of traditional flower paintings are start from a realistic depiction at first and then be schematic and in procedure of being base dispersed the latter of the Yi dynasty. Particularly grass and insects paintings for the decoration of the inside room and the lotus bloosm paintings for a dictionary room and a outside room are absorbed in as a scene of the birds and flowers paintings last all. Consequently this phenomemon could be explain that the utility of the grass and insects paintings and the lotus blossom paintings are degraded than the flowers on the wedding screen and the picture of the lotus bloosm.

But before and after in the period of civilization atmosphere of paintings to recover the realistic depiction in the flowers paintings but it can't be done after all. Unless the origin of flower and bird paintings, which are most numerous among the four categories of flower paintings remains vague. Perhaps a clue can be obtained from an examination of "Eight-Panel Screen of Flowers". "Eight-Panel Screen of Flowers" is very Objective in style and the color is so realistic that one can recognise the various flowers in the paintings. The paintings are executed on rice paper and are presumed to be several hundred years old in view of the quality of the paper, the accompanying poems and the style of painting. There are forty flowers depicted on the eight panels, five on each panel.

Bebaeg
(飛白)

Painting of Bebaeg was called as a Hugpilwha(華筆畵) sometimes. Even though decades before we can see the merchant who draw the picture-no one can figure out that work is a painting or a letter-with sorrowful posture at the market. Bebaegwha has no pigments. In the Yu deuk-kong's 〈Kyoungdojabji〉(京都雜誌), mentioned that one can draw a smashed picture by tip of a willow's branch.

Tableware Paintings
(器皿圖)

Book shelf paintings(册架圖) depict the furniture in a scholar's room. Although the articles are real their arrangement results in fictitious composition. Bookshelf paintings present an impression of a scholar's room closedly related to the serenity of life in the Chosun dynasty. Paintings of receptacles take precedence in the category of bookshelf paintings. They show beautiful deep-color pigments, but are never gaudy. "Bookshelves" is thought to have been painted during the reign of Injo. The painting contains an alarm clock, and the first alarm clock was brought from Ming China by Chung Tu-Won 1631, the ninth year of the reign of Injo.

The entire surface of "Bookshelves" is filled with painting and it creates the impression of realism through proper perspective and shading. Most of the receptacles belong to Ming China. The doors on the front of the shelves are Korean, however. If there were less receptacles and more books, in content it would be similar to Bookshelves. "Bookshelves" creates one scene through eight connected panels. The four panels on each side show a sense of symmetrical and dynamic composition similar to Leonardo da Vinci's "Last Supper."

Accomplishing of the cubic drawing way in that king of composition and technique was paralled with a loosing tension and growing a volume of the book observed the real things which trasfered Bookshelves paintings with traces. Beginning of the Bookshelves would start the age of the reign of Younjo and Bookshelves revealed the procedure of the execution. Some part of pigments in the Bookshelves paintings and an effect of crossing line vertically seems to be as a dot. Bookshelves paintings-Eight-Panel Screen Patings treated each pieces-happen many cases that different materials were put together migled practicing. The lotus blossom of a fish basin bookshelves paintings, the peony of a peony bookshelves paintings etc. are analysized each fators mingled practicing.

The common materials of the Bookshelves paintings are usually interior things of scholar's room. And state of which managed with a disposed scholar's paintings are the plane of horizontal lined vessel paintings. Water is poured in a large vessel and Korean rice paper is placed in the water. Then if Chines ink is dropped in the water, the ink spreads slowly and leaves patterns on the paper. "Wave Patterns" is a patterned painting created in this way. The paper should not be thin for this kind of painting. Also, the patterns vary in accordance with the way the paper is pulled.

Long Life. Patterns
(壽福 · 紋樣)

Large numbers of long life and Pattern Paintings increased in the surroundings of living at the moment of the latter period of Chosun dynasty. Long life and Pattern have the meaning to lead a state of dividing off a letter and a picture before.

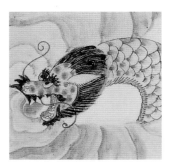

The Four Divines Paintings
(四神圖)

A traditional religion of Korean in the Sharmanism. It descend from ancient times. And it has complex belief with hoping for a good fortune to reject disaster of the present age. The reflection of the belief stress the Taoism sense on the picture handle with a trace of Totem and recognizes a guardian god to get a evil spirit away.

If we get a this visual point, animal paintings of folk paintings were revealed powerfully aspect of a folk symbolic meaning and implied the side of the Sharmanistic emblem. As we can know the expression of the animals through materials on the paintings, the expression of the animals not a meaning of the realistic situation but shown the fully implied divinization. The objective appeared in the animal paintings show a bird, a tiger, a hawk, a four gods of direction, a dragon, a domestic animal, a fish, a water dragon etc. Preferentially, have to deal with the animal paintings is the four divines painting.

The book published by Park yong-suk 〈Korean Paintings See Through A Myth System〉 was described like that. "To focus on describing the four divines painting which was drawn on the wall of the tomb of the Kwanggaeto grand king the period of Koguryo also draw the east side blue dragon, west side white tiger. north side hyunmu, south side jujak. It means Jupiter, Venus, Mars, Mercury. While it sense the political meaning with the emperor. Blue dragon appears the pose of flying, white tiger is reminded of the tiger of hard shell animal, and jujak is the bird which has the brillant color, legs of hynmu is that of a mountain animal and feature of it looks like a turtle and body is wound by the snake.

All of that animals are illusion to show the figure which move with principal of the Five Elements(五行). For instance, blue dragon rising from water to sky through the figure of the wood, and jujak flying in the air by the image of the fire, white tiger crawling by four legs cling to attatch the earth by the image of the gold.

The last hyunmu is swimming in the water and sometimes crawing on the earth like a turtle by the image of the water. According to this fact The Four Divines Paintings was expressed fantastic nothing like other animals. And with the thought of vitality(神氣) or long life, happiness and exorcism(壽福辟邪) draw the object, and the view can see the thought of the nature worship through putting on the paintings' nest.

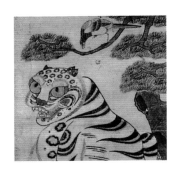

Magpies and Tigers
(鵲虎圖)

These paintings depict a large tiger crouching under a pine tree upon which a magpie is perched. Paintings of magpies and tigers, which are often found in curio shops, were very popular, but because their source remains unknown the reason why they were painted has not been clarified. However, one riddle in the study of folk painting was solved when it was discovered that the paintings of magpies and tigers were messengers of a tutelary diety. By the way a tutelary diety controlled the magpies and tigers as a messengers is Sungsa temple's master god who installed at a district.

There many meritorious retainers in the age of Koryo, and designated as a devine name like Jinkoog gong(鎭國公), SunweJanggun(宣威將軍), Myoungwejanggun(明威將軍) etc. The tutelary diety was a local god who was worshipped as a protective spirit during the Koryo and the Yi dynasty. The tutelar deity was believed to determine good and bad fortune or the people and to use magpies and tigers to deliver his oracles.

The custom which hang the tiger paintings on the door or the wall as a shield at a new year morning recorded on the 〈Yongjechonghwa〉(傭齋叢話), 〈Dongkoogsesiki〉(東國歲時記), 〈Yeolyangsesiki〉(列陽歲時記), 〈Kyoungdojabji〉(京都雜志) etc. The fact of magpies and tigers is the messengers of a tutelary diety was revealed by the composition relationship on the buddhistic Sansindo(山神圖) show up the tiger as a messengers. On account of the facts two events can be explained by the difference between two things. One thing is the mountain god should be protecting being so he have to get a tiger. And a tutelary diety owing to protect the each household so he deliver the messengers.

The tiger usually has a fierce expression and the magpie assumes a pose of delivering the oracle. The genre first began with striped tiger, then as time passed checkerpatterned tiger were intermingled. Eventually the form developed into a combination of striped and dotted tiger. Sometimes the tiger had golden eyes or four eyes and the form finally develped in to the graphic style. The golden eyes or the four eyes represent a conceptualization of the old Korean god Pangsangsi who was reputed to seek out and devour all ghosts in every corner of the room. The woodcut Pangsangsi which carved the face of Pangsangsi in the Changduk palace used at the tomb of the king as a relics. The Pangsangsi who put on a skin of a bear drove the evil spirit away on the fifteenth January in the palace.

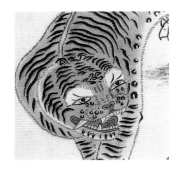

Tiger and Leopard
(虎豹圖)

Paintings of tigers and leopardsdo not have religious significance. They are objective depictions of actual animals. Whether the style of the paintings is realistic or not the genre must be distinguished from paintings of magpies and tigers in that they do not have religious significance.

The period of the establishment suppose the latter of the period Yi dynasty. The time direction of the art activity would incline to the realistic depiction period that is the age of the reign of Youngjo(1725~1776). Among of the works there is a painting which seem to produced by the real observation. Mina(미나) is the original term of Min(민).

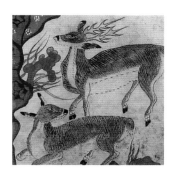

Painting of Ten Symbols
(十長生圖)

Sun Moon Gonryoun Paintings
(日月崑崙圖)

The Korean people who want to live for long and healthy prefer to this paintings. The age of Koryo Lee-sek kept the Sibjangsangdo in his house. On hoping of good health, long life and without illness he put the praising song to the painting in the secular world. Each title moon, sun, clouds, water, rocks, pine tree, grass, turtle, crane, deer were scripted. This contents quoted in the 〈Daedongunbugunok〉(大東韻符群玉), 〈Ojuy Yunmunjangjansango〉(五洲衍文長殘散藁) and linked the concept of Ten Symbols painting nowdays. Therefore tradition of Ten Symbols painting was handed down the age of Koryo or former times.

The hope for a long life without illness related with this paintings of purpose. The using purpose of this paintings are not a motivation of the manufacturing but have the aspect of the decoration little by little. The ten symbols just stand for the long life. There isn't any concept and nobody knows when that concept had give form to the paintings. A celebration of the the ten symbols seemed to be decorative to the ceremony than a supplication. And there are many luxurious products on the relics.

Usually by big and pieces chained plane Ten Symbols painting don't have the variation of the materials and composition. In the middle of Chosun dynasty and the latter period of works don't have the trace of the change Painted realistic the Ten Symbols painting relatively evaluated well because of using good materials and skills particularlly, the beauty of deep-color pigments get pay attention and suggested the essence the beauty of Korean color.

At the new year all of ten expression like ten symbols for a long life put in the room and wish one's Long life, Happiness and Peace(壽福康寧). There are flying cranes toward to the peaches and this peaches are included in the ten symbols for a long life. The mode of painting is drawn as a tidy decorative painting of strong deep-color pigment and the red pine tree of thick stem display at the front and rocks, grass of immortal, turtle, dear at the bottom and peach, water fall in the middle and mountain, cloud, crane, sun at the top.

Sun Moon Gonryoudo is panel-screen paintings which decorate back part of the King's chair. Sun Moon Gonryoudo which indicate the most high mountain Gonryoudo and displayed the sun and the moon as a emblem was made the beauty of deep-color pigment and also gathered with the Korean emotion. Busang Sun Moondo(扶桑日月圖) is the paintings which expressed the part of The Sutra of Mountain and Sea(山海經)'s contents visually.

The Sutra of Mountain and Sea refer to the Busang(扶桑) that was the sacred tree at the end of the east The meaning of Busang Sun Moondo that include the contents of The Sutra of Mountain and Sea-drawning with each sacred tree exist at east, west, south and north of the earth-were created the illusion which draw out a dream. The folk paintings are practical paintings to adorn our livelyhood for a practical purpose. So a decoration can't be remove at any other cases in the folk paintings.

It should be differantiate from the concept of appreciation. Accordingly if we cease at the surface observation standard because of aspect of the decoration that will bring about the virtual image. To see them exactly we should trace the trend of the concepts of the art activity and then figure out what should be. Afterward if we examine the matter of a shape and a mode we can read the meaning even in the decorative paintings.

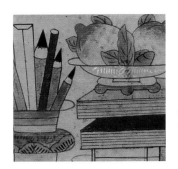

Bookshelves Paintings
(册架圖)

The beauty of Chakguri was introduced before by Jojaryong. Chakguri was the pure Korean word which traced from Munbangsawodo or Munbanggudo. And here meaning of the guri stand for the street, width, sidedishes, funny things like that.

And than we can call it as a paintings to the street of Jesok, dancing, a scene of a play mixed with a similar things hanging at a site of shamanistic event Chakguri is the picture of still life not only books but from a windglass, a winebottle, a kettle, a plate of chess, a fan, a clock, a oil cup for a lamp, a pole of candle, a vase, a vessle, a jar, glasses to a skirt, a shoe of flower, a bride's headpiece and a plant, a animal etc. placed on plane of changing three, four dimension. And then how can make each things to get a relationship of a symmetry, a proportion, a balance, a carefulness, a harmony.

Also "Chakguri" means a book and a circumstance-papers, brushes, chines ink, a mirror-of that things and stack up the books or open it And scholar's accomodation like glasses, a bowl of perfume, a fan, a weird stond, a book of painting, a roll of fabric, a painting, a tray, a fruit plate, a compass, a pole for a water line, a feather of peacock, a fish basin, a fish, a piece of jade, a draw of desk, fruits, a flower pot, a folwer arrangement, a ancient bronze ware, a celadon, a pomegranate, a case of cigarettes were painted and this painting is decorative of the dictionary room. Chakguri paintings are not only drawed for a veneration of a study but also a world of scholar, a master of a study which targeted to the human being of beyond greatness. One of the specific character at the Folk paintings are way of the multi-visual point. Multi-visual point means not a many visual point but there isn't visual point.

Namely, it can not be compare to the perspective because it indicate the ideal visual point. In the Folk paintings' multi visual point somewhat related with cubism that said simultneously see the object with many visual point angles. Folk paintings' visual point expressed that don't observe the objects and then accepted through the subjectivity like the way of cubism but esteem the indivisuality. The first stage of chakguri by the outstanding refinement of method of it. That facts imply that manufacturer would be a professional supply to the gentry. And then with the rough and humble state of chakguri could be suppose that the maker is a amageur and that suff would be offer to the excepted the upper class.

The 12 Horary Sing Paintings
(十二支神象圖)

The 12 Horary Signs painting which handed down from Nayea(儺禮) before the age of Shinra. That painted the mask dancing people who put the fake animal mask on one's head. And this is not drawed the animals as a human but droawed the people who dancing wear the animals' head for hoping a fortune.

Moreover Kammoyeajaedo(感慕如在圖) is the paintings for the people who can not afford to get an ancestral shrine as the conduct of ancestral rites front of the table for ceremony . The custom of ancestral rites was not came out from the Confucianism but inherited at the Sharmanism from ancient times.

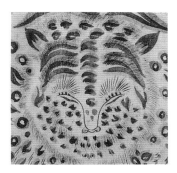

Tiger Skins
(虎皮圖)

A tiger have treated as many as symbol of Korea. In the myth of the national foundation, certainly a bear which Tangun mother appear to reject a tiger. On the other hand, on old fine art show the tiger mainly nearly bear materal painting except that Except the Relics of Nakrang(樂浪) we can see the earthen vessel of the bear in the Kyung-hee University Musium and occasionally there is the bear which was pierced by the spear in the corner of the hunting tiger paintings.

One the other side, the tiger is appear on the paintings, stone sculpture, wood modeling, metal craft and come out most of the field in the practical paintings. Even though skin, beard, talon, tooth, bone like actual parts often had used for accessories or decoration. After many of the tigers inhabitated in this land widely that made the Korean recognized the power of the tiger directly so it can be explained that situation. But there are many cases that treated in the paintings differ from an attribution of real figure of the tiger.

These paintings depict a spread tiger skin, many of them in the dotted pattern. Tiger skin painting is only for decorative purposes and often reveals high technical skill. Sometimes several tiger skins are combined to form and eight-panel screen. The tiger skin paintings reveal the will power of the human being to the nature form. Moreover the tiger skin paintings are more evaluate the dot pattern skin than the stripe pattern skin. Significant worth materials are made in the period moving after the srtipe pattern to the dot pattern.

References

- Kim Ho-yeon(1990)
 〈The Korean Folk Paintings〉
 Seoul : Kyoungmi Publishing co.

- Kim Cheul-soon(1991)
 〈A Study on the Korean Folk Paintings〉
 Seoul :Yekyoung Publishing co.

圖版番號	작 품 명	作 品 名	w o r k s	재 질	材 質	크 키 （단위cm）
圖 1	모란도10폭병풍/4폭	牧丹圖10幅屏風/4幅	Peonies	천	絹本	31×92.5
圖 2	모란도10폭병풍/4폭	牧丹圖10幅屏風/4幅	Peonies	천	絹本	31×92.5
圖 3	모란도10폭병풍/4폭	牧丹圖10幅屏風/4幅	Peonies	천	絹本	31×92.5
圖 4	모란도10폭병풍/4폭	牧丹圖10幅屏風/4幅	Peonies	천	絹本	31×92.5
圖 5	모란도6폭병풍/4폭	牧丹圖6幅屏風/4幅	Peonies	지본	紙本	33×83
圖 6	모란도6폭병풍/4폭	牧丹圖6幅屏風/4幅	Peonies	지본	紙本	33×83
圖 7	모란도6폭병풍/4폭	牧丹圖6幅屏風/4幅	Peonies	지본	紙本	33×83
圖 8	모란도6폭병풍/4폭	牧丹圖6幅屏風/4幅	Peonies	지본	紙本	33×83
圖 9	화접도	花蝶圖	Flowers,Butterflys	지본	紙本	44×113
圖 10	십장생도	十長生圖	Ten Longevity Symbols	지본	紙本	44.7×71.8
圖 11	화접도 2폭 병풍	花蝶圖 2幅 屏風	Flowers,Butterflys	지본	紙本	34.2×103.6
圖 12	화접도 2폭 병풍	花蝶圖 2幅 屏風	Flowers,Butterflys	지본	紙本	34.2×103.6
圖 13	화접도	花蝶圖	Flowers,Butterflys	지본	紙本	44.3×74
圖 14	화접도 6폭 병풍/2폭	花蝶圖6幅屏風/2幅	Flowers,Butterflys	천	絹本	30.5×50.2
圖 15	화접도 6폭 병풍/2폭	花蝶圖6幅屏風/2幅	Flowers,Butterflys	천	絹本	30.5×50.2
圖 16	화조도 8폭 병풍/2폭	花鳥圖8幅屏風/2幅	Flowers,Birds	지본	紙本	36.5×105
圖 17	화조도 8폭 병풍/2폭	花鳥圖8幅屏風/2幅	Flowers,Birds	지본	紙本	36.5×105
圖 18	모란도 4폭 병풍	牧丹圖 4幅 屏風	Peonies	지본	紙本	36×49.5
圖 19	모란도 4폭 병풍	牧丹圖 4幅 屏風	Peonies	지본	紙本	36×49.5
圖 20	모란도 4폭 병풍	牧丹圖 4幅 屏風	Peonies	지본	紙本	36×49.5
圖 21	모란도 4폭 병풍	牧丹圖 4幅 屏風	Peonies	지본	紙本	36×49.5
圖 22	모란도	牧丹圖	Peonies	천	絹本	32×80.5
圖 23	화조도 8폭 병풍/4폭	花鳥圖8幅屏風/4幅	Flowers,Birds	지본	紙本	
圖 24	화조도 8폭 병풍/4폭	花鳥圖8幅屏風/4幅	Flowers,Birds	지본	紙本	
圖 25	화조도 8폭 병풍/4폭	花鳥圖8幅屏風/4幅	Flowers,Birds	지본	紙本	
圖 26	화조도 8폭 병풍/4폭	花鳥圖8幅屏風/4幅	Flowers,Birds	지본	紙本	
圖 27	송학도	松鶴圖	Pine tree, Cranes	지본	紙本	27.6×45.3
圖 28	화조도 6폭 병풍/2폭	花鳥圖6幅屏風/2幅	Flowers,Birds	지본	紙本	36.3×62.2
圖 29	화조도 6폭 병풍/2폭	花鳥圖6幅屏風/2幅	Flowers,Birds	지본	紙本	36.3×62.2
圖 30	화조도10폭 연결병풍	花鳥圖10幅 聯結 屏風	Flowers,Birds	지본	紙本	36.5×88.2
圖 31	화조도10폭 연결병풍	花鳥圖10幅 聯結 屏風	Flowers,Birds	지본	紙本	36.5×88.2
圖 32	화조도10폭 연결병풍	花鳥圖10幅 聯結 屏風	Flowers,Birds	지본	紙本	36.5×88.2
圖 33	화조도10폭 연결병풍	花鳥圖10幅 聯結 屏風	Flowers,Birds	지본	紙本	36.5×88.2
圖 34	화조도10폭 연결병풍	花鳥圖10幅 聯結 屏風	Flowers,Birds	지본	紙本	36.5×88.2
圖 35	화조도10폭 연결병풍	花鳥圖10幅 聯結 屏風	Flowers,Birds	지본	紙本	36.5×88.2
圖 36	화조도 8폭 병풍/4폭	花鳥圖8幅屏風/4幅	Flowers,Birds	지본	紙本	26.5×84
圖 37	화조도 8폭 병풍/4폭	花鳥圖8幅屏風/4幅	Flowers,Birds	지본	紙本	26.5×84
圖 38	화조도 8폭 병풍/4폭	花鳥圖8幅屏風/4幅	Flowers,Birds	지본	紙本	26.5×84
圖 39	화조도 8폭 병풍/4폭	花鳥圖8幅屏風/4幅	Flowers,Birds	지본	紙本	26.5×84
圖 40	화조도 6폭 병풍/3폭	花鳥圖6幅屏風/3幅	Flowers,Birds	지본	紙本	38.5×73
圖 41	화조도 6폭 병풍/3폭	花鳥圖6幅屏風/3幅	Flowers,Birds	지본	紙本	38.5×73
圖 42	화조도 6폭 병풍/3폭	花鳥圖6幅屏風/3幅	Flowers,Birds	지본	紙本	38.5×73
圖 43	연화도	蓮花圖	Lotus Flowers	지본	紙本	32.5×104.2
圖 44	연화도	蓮花圖	Lotus Flowers	지본	紙本	32.5×104.7
圖 45	화조도 8폭 병풍/3폭	花鳥圖8幅屏風/3幅	Flowers,Birds	지본	紙本	
圖 46	화조도 8폭 병풍/3폭	花鳥圖8幅屏風/3幅	Flowers,Birds	지본	紙本	
圖 47	화조도 8폭 병풍/3폭	花鳥圖8幅屏風/3幅	Flowers,Birds	지본	紙本	
圖 48	송학도 2폭 병풍	松鶴圖2幅 屏風	Pine tree, Cranes	지본	紙本	27.2×86
圖 49	화조도 2폭 병풍	花鳥圖 2幅 屏風	Flowers,Birds	지본	紙本	27.2×86
圖 50	토끼와 거북	兎龜圖	Turtle, Rabbit	지본	紙本	29.7×107
圖 51	송학도	松鶴圖	Pine tree, Cranes	지본	紙本	31.1×81.6
圖 52	사슴 8폭 병풍/2폭	鹿 8幅 屏風/2幅	Deers	지본	紙本	34.8×94

圖版番號	작 품 명	作 品 名	works	재 질	材 質	크키 (단위cm)
圖 53	학 8폭 병풍/2폭	鶴 8幅 屏風/2幅	Cranes	지본	紙本	34.8×94
圖 54	사슴 2폭 병풍	鹿 2幅 屏風	Deers	지본	紙本	41.7×94
圖 55	연화도 2폭 병풍	蓮花圖 2幅 屏風	Lotus Flowers	지본	紙本	41.7×94
圖 56	화조도	花鳥圖	Flowers,Birds	천	絹本	29.3×58.8
圖 57	토끼	兎	Rabbit	지본	紙本	31.3×79.7
圖 58	화조도	花鳥圖	Flowers,Birds	지본	紙本	35.3×62.8
圖 59	송학도	松鶴圖	Pine tree, Cranes	지본	紙本	41.2×75
圖 60	화조도	花鳥圖	Flowers,Birds	천	絹本	29×92
圖 61	화조도 2폭 병풍	花鳥圖 2幅 屏風	Flowers,Birds	지본	紙本	28.5×69
圖 62	화조도 2폭 병풍	花鳥圖 2幅 屏風	Flowers,Birds	지본	紙本	28.5×69
圖 63	화조도	花鳥圖	Flowers,Birds	지본	紙本	34.8×101.4
圖 64	화조도	花鳥圖	Flowers,Birds	지본	紙本	32.5×80.2
圖 65	석류 2폭 병풍	石榴 2幅 屏風	Pomegranate	지본	紙本	33.2×101
圖 66	모란도 2폭 병풍	牧丹圖 2幅 屏風	Peonies	지본	紙本	33.2×101
圖 67	송학도 2폭 병풍	松鶴圖 2幅 屏風	Pine tree, Cranes	지본	紙本	70×70
圖 68	화조도 2폭 병풍	花鳥圖 2幅 屏風	Flowers,Birds	지본	紙本	70×70
圖 69	해태 6폭 병풍/5폭	海豸	Unicorn-lion	지본	紙本	40.7×69.8
圖 70	봉황 6폭 병풍/5폭	鳳凰	Chiness phoenixs	지본	紙本	40.7×69.8
圖 71	화접도 6폭 병풍/5폭	花蝶圖	Flowers,Butterflys	지본	紙本	40.7×69.8
圖 72	연화도 6폭 병풍/5폭	蓮花圖	Lotus Flowers	지본	紙本	40.7×69.8
圖 73	기린도 6폭 병풍/5폭	麒麟圖	Unicorn	지본	紙本	40.7×69.8
圖 74	화조도	花鳥圖	Flowers,Birds	지본	紙本	31×112
圖 75	신구도 8폭 병풍/4폭	神龜圖8幅屏風/4幅	Turtles	지본	紙本	33.8×66.5
圖 76	토끼, 매 8폭 병풍/4폭	兎, 鷹 8幅屏風/4幅	Rabbit, Hawks	지본	紙本	33.8×66.5
圖 77	공작 8폭 병풍/4폭	孔雀 8幅 屏風/4幅	Peacock	지본	紙本	33.8×66.5
圖 78	쌍학도 8폭 병풍/4폭	雙鶴圖8幅屏風/4幅	Cranes	지본	紙本	33.8×66.5
圖 79	화조도	花鳥圖	Flowers,Birds	지본	紙本	29×59
圖 80	화조도	花鳥圖	Flowers,Birds	지본	紙本	45.5×72.5
圖 81	화조도 8폭 병풍/4폭	花鳥圖8幅屏風/4幅	Flowers,Birds	지본	紙本	39×69
圖 82	화조도 8폭 병풍/4폭	花鳥圖8幅屏風/4幅	Flowers,Birds	지본	紙本	39×69
圖 83	화조도 8폭 병풍/4폭	花鳥圖8幅屏風/4幅	Flowers,Birds	지본	紙本	39×69
圖 84	화조도 8폭 병풍/4폭	花鳥圖8幅屏風/4幅	Flowers,Birds	지본	紙本	39×69
圖 85	화조도 2폭 병풍	花鳥圖2幅屏風	Flowers,Birds	지본	紙本	41×94
圖 86	토끼 2폭 병풍	兎 2幅屏風	Rabbit	지본	紙本	41×94
圖 87	화조도	花鳥圖	Flowers,Birds	지본	紙本	32.5×95.5
圖 88	화조도	花鳥圖	Flowers,Birds	지본	紙本	32×100
圖 89	닭 10폭병풍/4폭	鷄 10幅屏風/4幅	Fowls	천	絹本	
圖 90	봉황 10폭병풍/4폭	鳳凰 10幅屏風/4幅	Chiness phoenixs	천	絹本	
圖 91	화조도10폭병풍/4폭	花鳥圖10幅屏風/4幅	Flowers,Birds	천	絹本	
圖 92	화조도10폭병풍/4폭	花鳥圖10幅屏風/4幅	Flowers,Birds	천	絹本	
圖 93	화조도	花鳥圖	Flowers,Birds	지본	紙本	33×74
圖 94	화조도	花鳥圖	Flowers,Birds	지본	紙本	39.4×59.5
圖 95	화조도	花鳥圖	Flowers,Birds	지본	紙本	30.6×89.2
圖 96	화조도	花鳥圖	Flowers,Birds	지본	紙本	33.2×88.5
圖 97	화조도	花鳥圖	Flowers,Birds	지본	紙本	31.5×104.7
圖 98	화조도	花鳥圖	Flowers,Birds	지본	紙本	58.2×49
圖 99	화접도	花蝶圖	Flowers,Butterflys	지본	紙本	37×91
圖100	화접도	花蝶圖	Flowers,Butterflys	지본	紙本	37×91
圖 101	화조도	花鳥圖	Flowers,Birds	지본	紙本	31.3×110.3
圖 102	원앙	鴛鴦	Mandarin duck	지본	紙本	33.2×55.6
圖 103	모란도 6폭병풍/2폭	牧丹圖6幅屏風/2幅	Peonies	지본	紙本	32.5×95.5
圖 104	송학도 6폭병풍/2폭	松鶴圖6幅屏風/2幅	Pine tree, Cranes	지본	紙本	32.5×95.5

圖版番號	작 품 명	作 品 名	works	재질	材質	크기 (단위cm)
圖 105	파초 10폭 병풍/3폭	芭蕉 10幅 屏風/3幅	Banana Plant	지본	紙本	35.7×105.5
圖 106	모란 10폭 병풍/3폭	牧丹 10幅 屏風/3幅	Peonies	지본	紙本	35.7×105.5
圖 107	매화 10폭 병풍/3폭	梅 10幅 屏風/3幅	Japaness Plant	지본	紙本	35.7×105.5
圖 108	화조도 8폭 병풍/4폭	花鳥圖8幅屏風/4幅	Flowers, Birds	지본	紙本	28.5×90
圖 109	화조도 8폭 병풍/4폭	花鳥圖8幅屏風/4幅	Flowers, Birds	지본	紙本	28.5×90
圖 110	화조도 8폭 병풍/4폭	花鳥圖8幅屏風/4幅	Flowers, Birds	지본	紙本	28.5×90
圖 111	화조도 8폭 병풍/4폭	花鳥圖8幅屏風/4幅	Flowers, Birds	지본	紙本	28.5×90
圖 112	화조도 6폭 병풍/3폭	花鳥圖6幅屏風/3幅	Flowers, Birds	지본	紙本	32.7×62
圖 113	화조도 6폭 병풍/3폭	花鳥圖6幅屏風/3幅	Flowers, Birds	지본	紙本	32.7×62
圖 114	화조도 6폭 병풍/3폭	花鳥圖6幅屏風/3幅	Flowers, Birds	지본	紙本	32.7×62
圖 115	화접도 8폭 병풍/4폭	花蝶圖8幅屏風/4幅	Flowers, Butterflys	지본	紙本	27.5×85
圖 116	화조도 8폭 병풍/4폭	花鳥圖8幅屏風/4幅	Flowers, Birds	지본	紙本	27.5×85
圖 117	연화도 8폭 병풍/4폭	蓮花圖8幅屏風/4幅	Lotus Flowers	지본	紙本	27.5×85
圖 118	화조도 8폭 병풍/4폭	花鳥圖8幅屏風/4幅	Flowers, Birds	지본	紙本	27.5×85
圖 119	화조도10폭병풍/2폭	花鳥圖10幅屏風/2幅	Flowers, Birds	지본	紙本	31.3×110.3
圖 120	화조도10폭병풍/2폭	花鳥圖10幅屏風/2幅	Flowers, Birds	지본	紙本	31.3×110.3
圖 121	화조도 8폭 병풍/2폭	花鳥圖8幅屏風/2幅	Flowers, Birds	지본	紙本	28×68
圖 122	화조도 8폭 병풍/2폭	花鳥圖8幅屏風/2幅	Flowers, Birds	지본	紙本	28×68
圖 123	화조도 8폭 병풍/4폭	花鳥圖8幅屏風/4幅	Flowers, Birds	지본	紙本	32×104
圖 124	화조도 8폭 병풍/4폭	花鳥圖8幅屏風/4幅	Flowers, Birds	지본	紙本	32×104
圖 125	화조도 8폭 병풍/4폭	花鳥圖8幅屏風/4幅	Flowers, Birds	지본	紙本	32×104
圖 126	화조도 8폭 병풍/4폭	花鳥圖8幅屏風/4幅	Flowers, Birds	지본	紙本	32×104
圖 127	화조도 8폭 병풍	花鳥圖 8幅 屏風	Flowers, Birds	지본	紙本	32×105.5
圖 128	화조도 8폭 병풍	花鳥圖 8幅 屏風	Flowers, Birds	지본	紙本	32×105.5
圖 129	닭 8폭 병풍	鷄 8幅 屏風	Fowls	지본	紙本	32×105.5
圖 130	화조도 8폭 병풍	花鳥圖 8幅 屏風	Flowers, Birds	지본	紙本	32×105.5
圖 131	화조도 8폭 병풍	花鳥圖 8幅 屏風	Flowers, Birds	지본	紙本	32×105.5
圖 132	화조도 8폭 병풍	花鳥圖 8幅 屏風	Flowers, Birds	지본	紙本	32×105.5
圖 133	화조도 8폭 병풍	花鳥圖 8幅 屏風	Flowers, Birds	지본	紙本	32×105.5
圖 134	사슴 8폭 병풍	鹿 8幅 屏風	Deers	지본	紙本	32×105.5
圖 135	화조도	花鳥圖	Flowers, Birds	지본	紙本	33.6×68.4
圖 136	화조도	花鳥圖	Flowers, Birds	지본	紙本	27.2×66.7
圖 137	설화도 8폭 병풍/2폭	說話圖8幅屏風/2幅	Tales Painting	지본	紙本	38.5×93
圖 138	설화도 8폭 병풍/2폭	說話圖8幅屏風/2幅	Tales Painting	지본	紙本	38.5×93
圖 139	화조도	花鳥圖	Flowers, Birds	지본	紙本	41.5×88.4
圖 140	파초도 8폭 병풍/2폭	芭蕉圖8幅屏風/2幅	Banana Plant	지본	紙本	28×92
圖 141	꿩 8폭 병풍/2폭	雉 8幅 屏風/2幅	Pheasants	지본	紙本	28×92
圖 142	화조도	花鳥圖	Flowers, Birds	지본	紙本	27.5×82.5
圖 143	화조도	花鳥圖	Flowers, Birds	지본	紙本	36.3×91.8
圖 144	연화도	蓮花圖	Lotus Flowers	지본	紙本	31.3×74
圖 145	화조도	花鳥圖	Flowers, Birds	지본	紙本	38×68.5
圖 146	매	鷹	Hawks	지본	紙本	29×108
圖 147	봉황도	鳳凰圖	Chiness phoenixs	지본	紙本	31.5×60.7
圖 148	송학도 6폭 병풍/2폭	松鶴圖6幅屏風/2幅	Pine tree, Cranes	지본	紙本	33.5×92
圖 149	사슴도 6폭 병풍/2폭	鹿 6幅屏風/2幅	Deers	지본	紙本	33.5×92
圖 150	화조도 2폭 병풍	花鳥圖 2幅 屏風	Flowers, Birds	지본	紙本	29.4×70.3
圖 151	화조도 2폭 병풍	花鳥圖 2幅 屏風	Flowers, Birds	지본	紙本	29.4×70.3
圖 152	화조도 4폭 병풍	花鳥圖 4幅 屏風	Flowers, Birds	지본	紙本	32.5×92.5
圖 153	화조도 4폭 병풍	花鳥圖 4幅 屏風	Flowers, Birds	지본	紙本	32.5×92.5
圖 154	화조도 4폭 병풍	花鳥圖 4幅 屏風	Flowers, Birds	지본	紙本	32.5×92.5
圖 155	매 4폭 병풍	鷹 4幅 屏風	Hawks	지본	紙本	32.5×92.5
圖 156	송학도10폭병풍/4폭	松鶴圖10幅屏風/4幅	Pine tree, Cranes	지본	紙本	

圖版番號	작 품 명	作 品 名	works	재 질	材 質	크키 (단위cm)
圖 157	사슴 10폭병풍/4폭	鹿 10幅 屏風/4幅	Deers	지본	紙本	
圖 158	공작 10폭병풍/4폭	孔雀 10幅 屏風/4幅	Peacock	지본	紙本	
圖 159	봉황 10폭병풍/4폭	鳳凰 10幅 屏風/4幅	Chiness phoenixs	지본	紙本	
圖 160	송학도 6폭병풍/3폭	松鶴圖6幅屏風/3幅	Pine tree, Cranes	지본	紙本	33.5×76.5
圖 161	모란도 6폭병풍/3폭	牧丹圖6幅屏風/3幅	Peonies	지본	紙本	33.5×76.5
圖 162	봉황도 6폭병풍/3폭	鳳凰圖6幅屏風/3幅	Chiness phoenixs	지본	紙本	33.5×76.5
圖 163	화조도 8폭병풍/4폭	花鳥圖8幅屏風/4幅	Flowers, Birds	지본	紙本	26.2×95.4
圖 164	화조도 8폭병풍/4폭	花鳥圖8幅屏風/4幅	Flowers, Birds	지본	紙本	26.2×95.4
圖 165	송학도 8폭병풍/4폭	松鶴圖8幅屏風/4幅	Pine tree, Cranes	지본	紙本	26.2×95.4
圖 166	화조도 8폭병풍/4폭	花鳥圖8幅屏風/4幅	Flowers, Birds	지본	紙本	26.2×95.4
圖 167	포도 8폭병풍/4폭	葡萄 8幅屏風/4幅	Grapes	지본	紙本	30×94
圖 168	연화도 8폭병풍/4폭	蓮花圖8幅屏風/4幅	Lotus Flowers	지본	紙本	30×94
圖 169	대나무 8폭병풍/4폭	竹 8幅 屏風/4幅	bamboo	지본	紙本	30×94
圖 170	송학도 8폭병풍/4폭	松鶴圖8幅屏風/4幅	Pine tree, Cranes	지본	紙本	30×94
圖 171	연화도 8폭 병풍	蓮花圖 8幅 屏風	Lotus Flowers	지본	紙本	262.4×86
圖 172	연화도 8폭 병풍	蓮花圖 8幅 屏風	Lotus Flowers	지본	紙本	262.4×86
圖 173	연화도 8폭 병풍	蓮花圖 8幅 屏風	Lotus Flowers	지본	紙本	262.4×86
圖 174	연화도 8폭 병풍	蓮花圖 8幅 屏風	Lotus Flowers	지본	紙本	262.4×86
圖 175	연화도 8폭 병풍	蓮花圖 8幅 屏風	Lotus Flowers	지본	紙本	262.4×86
圖 176	연화도 8폭 병풍	蓮花圖 8幅 屏風	Lotus Flowers	지본	紙本	262.4×86
圖 177	연화도10폭병풍/4폭	蓮花圖10幅屏風/4幅	Lotus Flowers	지본	紙本	
圖 178	연화도10폭병풍/4폭	蓮花圖10幅屏風/4幅	Lotus Flowers	지본	紙本	
圖 179	연화도10폭병풍/4폭	蓮花圖10幅屏風/4幅	Lotus Flowers	지본	紙本	
圖 180	연화도10폭병풍/4폭	蓮花圖10幅屏風/4幅	Lotus Flowers	지본	紙本	
圖 181	어해도	魚蟹圖	Fish and Crabs	지본	紙本	43.7×85.5
圖 182	백납병 2폭 병풍	百衲屏 2幅 屏風		지본	紙本	39×128
圖 183	백납병 2폭 병풍	百衲屏 2幅 屏風		지본	紙本	39×128
圖 184	어해도 2폭 병풍	魚蟹圖 2幅 屏風	Fish and Crabs	지본	紙本	25×87
圖 185	어해도 2폭 병풍	魚蟹圖 2幅 屏風	Fish and Crabs	지본	紙本	25×87
圖 186	어해도 8폭병풍/2폭	魚蟹圖8幅屏風/2幅	Fish and Crabs	지본	紙本	
圖 187	어해도 8폭병풍/2폭	魚蟹圖8幅屏風/2幅	Fish and Crabs	지본	紙本	
圖 188	어해도 8폭병풍/4폭	魚蟹圖8幅屏風/4幅	Fish and Crabs	지본	紙本	42.5×68
圖 189	사슴8폭병풍/4폭	鹿 8幅屏風/4幅	Deers	지본	紙本	42.5×68
圖 190	어해도8폭병풍/4폭	魚蟹圖8幅屏風/4幅	Fish and Crabs	지본	紙本	42.5×68
圖 191	매,포도 8폭병풍/4폭	鷹,葡萄8幅屏風/4幅	Hawks, Grapes	지본	紙本	42.5×68
圖 192	어해도	魚蟹圖	Fish and Crabs	지본	紙本	31.2×73.7
圖 193	약리도	躍鯉圖	Jumping Crabs	지본	紙本	30.3×97
圖 194	어해도 8폭병풍	魚蟹圖8幅屏風	Fish and Crabs	지본	紙本	31×111.8
圖 195	어해도 8폭병풍	魚蟹圖8幅屏風	Fish and Crabs	지본	紙本	31×111.8
圖 196	어해도 8폭병풍	魚蟹圖8幅屏風	Fish and Crabs	지본	紙本	31×111.8
圖 197	어해도 8폭병풍	魚蟹圖8幅屏風	Fish and Crabs	지본	紙本	31×111.8
圖 198	어해도 8폭병풍	魚蟹圖8幅屏風	Fish and Crabs	지본	紙本	31×111.8
圖 199	어해도 8폭병풍	魚蟹圖8幅屏風	Fish and Crabs	지본	紙本	31×111.8
圖 200	어해도 8폭병풍	魚蟹圖8幅屏風	Fish and Crabs	지본	紙本	31×111.8
圖 201	어해도 8폭병풍	魚蟹圖8幅屏風	Fish and Crabs	지본	紙本	31×111.8
圖 202	어해도	魚蟹圖	Fish and Crabs	지본	紙本	29×76.7
圖 203	어해도	魚蟹圖	Fish and Crabs	지본	紙本	34.4×58.8
圖 204	어해도	魚蟹圖	Fish and Crabs	지본	紙本	36.1×83.8
圖 205	어해도	魚蟹圖	Fish and Crabs	지본	紙本	37.5×58.7
圖 206	어해도	魚蟹圖	Fish and Crabs	지본	紙本	43.5×151.7
圖 207	어해도	魚蟹圖	Fish and Crabs	지본	紙本	27.3×54.8

한국민화전집
韓國民畫全集
THE FOLK PAINTINGS OF KOREA

저자 이영수_著者 李寧秀
· 홍익대학교 미술대학 동양화과 졸업
· 연세대학교 경영대학원 수료
· 러시아 하바로스코프 국립사범대학 명예 예술학 박사
· 경남대학교, 국립부산대학교, 육군사관학교, 세종대학교,
 강남대학교, 홍익대학교 교수 및 강사 역임
· 단국대학교 예술대학장, 산업디자인 대학원장 역임

저서
· 한국민화전집 2권 (도서출판 아트벤트_매거진아트)
· 조선시대 민화 6권 (도서출판 예원)
· 이영수와 그의 예술화집 1권 (미술공론사)
· 제24회 서울올림픽대회 우표집 1권 3만부 (대한민국 체신부)
 현대채색화 대전 3권 (예림)
· 미술해부도 2권 (예림)
· 현대한국화 실기대전 7권 (예림)
· 묵 그리고 선 2권 이영수 누드 화집 (NUDE DRAWINGS) (예림)
· 세계 문양대전 2권 (예림)
· 사군자 5권 (예림)

현재
· 단국대학교 예술대학 종신명예교수

초판인쇄 2018년 7월 15일 **초판발행** 2018년 7월 25일

저자 이영수

기획·자문 이광현 [010-8986-4000]
　　　　　　 서울특별시 양천구 목동 서로. 225

편집인 권영일, 이미혜

출판등록 제 312-1999-074호

발행인 윤영수

발행처 한국학자료원 **주소** 서울시 서대문구 홍제3동 285-18

문의전화 02-3159-8050 **팩스** 02-3159-8051

휴대전화 010-4799-9729

사진촬영 폴앤젝스튜디오
　　　　　 서울시 강남구 논현동 247번지 지하 1층 (02-544-2416)
　　　　　 정원영 [실장 ｜ 010-5301-1625]
　　　　　 김명섭 [팀장 ｜ 010-7224-1598]
　　　　　 정요셉 [010-9956-6390] 조희재 [010-3304-3992]
　　　　　 김명준 [010-5055-9375]

값 100,000원 (1, 2권 세트 200,000원)

ISBN (2권) 978-89-93025-55-2
ISBN (세트 전2권) 978-89-93025-54-5

공급처 한국서적유통 **문의전화** 02-3159-8050 **팩스** 02-3159-8051

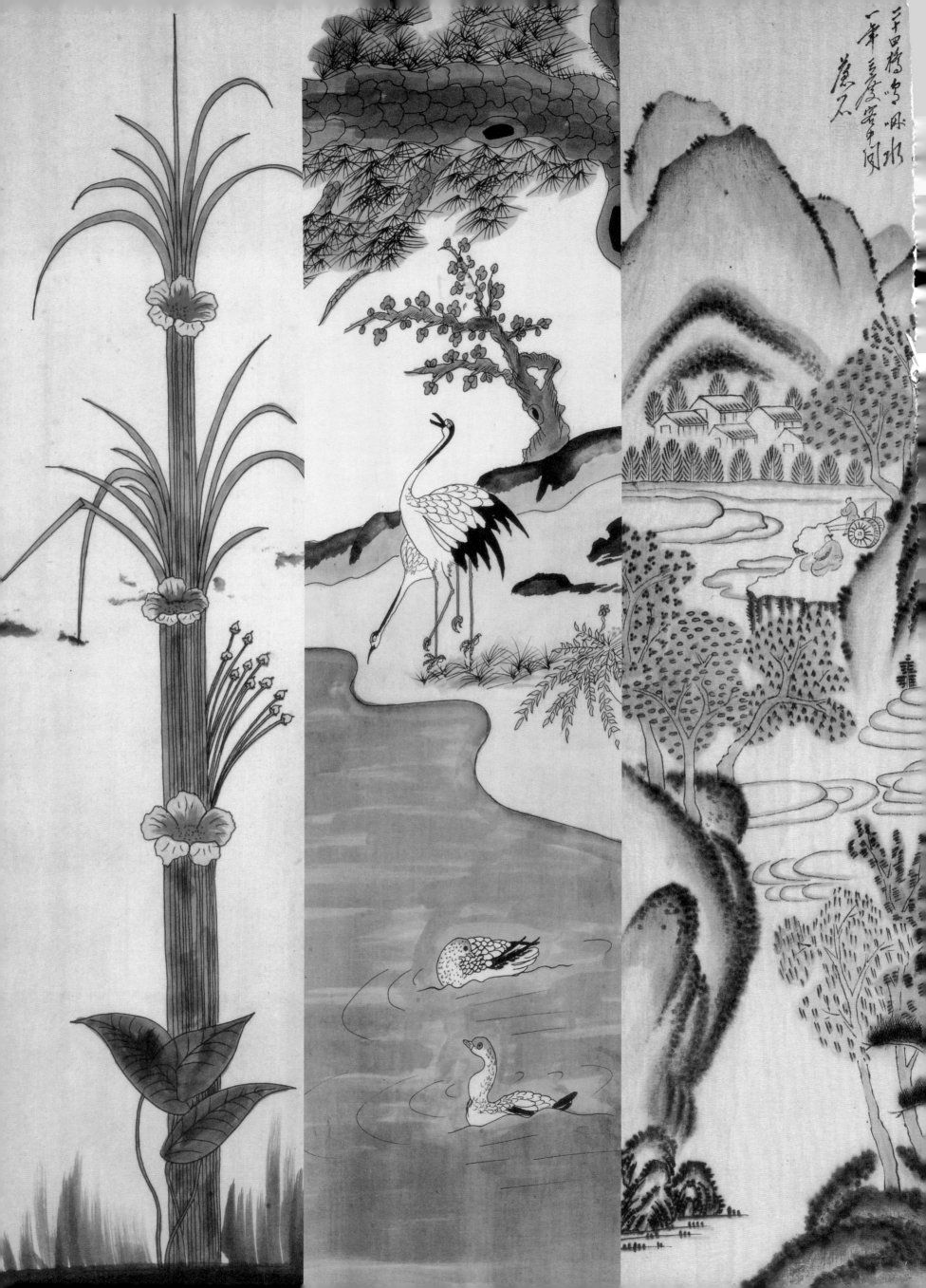